DOGS
IN
ART

나의 *DOGS IN ART* 절친

예술가의 친구,
개 문화사

수지 그린 지음

박찬원 옮김

아트북스

일러두기

• 이 책은 *Dogs in Art*를 완역한 것입니다.

• 책·잡지·신문 제목은 『 』, 미술작품·영화 제목은 「 」, 전시·오페라·연극 제목은
〈 〉으로 묶어 표기했습니다.

• 인명과 지명 등의 외래어 표기는 국립국어원의 규정을 따르는 것을 원칙으로 하였으나
용례가 굳어진 경우에는 통용되는 표기를 따랐습니다.

• 본문에서 고딕으로 표기된 부분은 원저작자가 원서에서 강조하고자 이탤릭으로
표기한 것입니다.

차례

서문

'개가 없었다면 가축도 없었을 것이고, 가축이 없었다면
식량도, 의복도, 여유로운 시간도 없었을 것이며,
결과적으로 천문 관찰도, 과학도, 산업도 없었을 것이다.'

_오스카 오노레, 1863

위의 글은 프랑스 작가 오스카 오노레(드 부르제)의 『짐승의 마음』의 한 부분으로 많은 것을 함축적으로 말해준다.

선사시대의 인류는 경외감을 불러일으키는 무서운 세계와 맞서 홀로 섰다. 비바람을 견뎌내야 했고, 반짝이는 별들에 경이로움을 느끼며 월식에 혼란스러워하기도 했다. 그런 가운데 인류에게는 크게 두 가지 목표가 있었다. 하나는 사냥에 성공하여 식물뿌리와 열매에 의존하는 식생활로 인한 굶주림과 영양실조에서 벗어나는 것이었고, 다른 하나는 인간보다 크고 무서우며 인간을 맛있는 먹잇감으로 간주하는 포식자들로부터 탈출하는 것이었다.

개가 마침내 진화하여(이 짧은 서문에 싣기에는 그 역사가 너무도 길다) 초기 인류의 사냥을 도왔고, 사냥한 무겁고 덩치 큰 동물들을 집으로 끌고 왔으며, 인간이든 동물이든 약탈자를 물리쳤다. 그리고 서서히 생활

이 변화하기 시작했다. 호모사피엔스가 마침내 염소와 양을 기르게 되었을 때 그 가축을 몰이해 집으로 데리고 오는 것도 개였고, 염소나 통통하게 살찐 양을 손쉬운 먹잇감으로 보는 무서운 포식자를 쫓아내는 것도 개였다. 오늘날 우리가 생각하는 문명이 시작된 것이다.

개는 과거에도 인류를 도왔고 현재에도 돕고 있으며, 그 방법은 무수히 많다. 개는 사냥을 하고, 사냥감을 물어오고, 무거운 짐을 운반하며, 집과 아기를 지키고, 칠면조에서 양떼까지 모든 가축을 몰아 이동시키며, 덫에 걸리거나 길 잃은 짐승에게로 주인을 안내할 수도 있다. 개는 또한 시각장애인의 눈이자(뉴욕의 쌍둥이 빌딩이 불탈 때 래브라도종 로셀은 침착하게 자신의 시각장애인 반려인과 겁에 질린 뉴욕시 공무원 서른 명을 안내하며 불길과 짙은 연기를 뚫고 거의 여덟 개 층을 내려가 거리로 데리고 나갔다. 거리도 온통 대혼란이었다[1]) 청각장애인의 귀가 되어주기도 하고, 물에 빠진 사람을 구출할 수도 있으며, 믿기 어려울 정도로 뛰어난 후각으로 암을 감지하고 붕괴한 건물 아래 갇힌 사람의 위치를 찾아낸다. 또한 개는 털을 털실로 제공하기도 하고, 우리를 기쁘게 해주려 애쓰며, 사회적 신분의 상징 역할을 하기도 한다. 많은 사람이 이 생명체를 명예 인간으로 간주하기에 동족을 먹는 느낌의 역겨운 배신감이 들지만, 인간은 개의 육신을, 고기를 먹었고, 심지어 오늘날에도 먹고 있다.

무엇보다도 개는 인간의 가장 충직한 친구이자 성실한 동반자이며, 우리가 몹시 우울한 시간에도 의지할 수 있는 영혼이다. 21세기, 서구 문명에서 우정이 모니터를 통한 느린 유사 소통의 형태로 축소되고, 페이스북에 5000명의 친구가 있음에도 혼자 식사를 하며, 자연의 가치가 무시되어 독성물질로 오염되고 파괴되는 이때에도 개는 여전히 우리의 진실하고 충실한 친구로 남아 있다. 피와 살과 감정이 있는 생명체로서 우

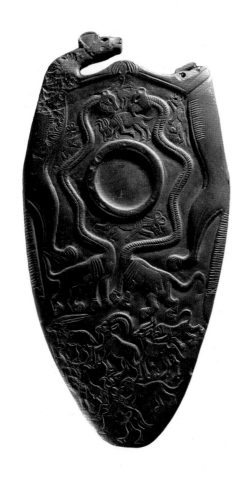

그림1. 「개 두 마리 팔레트」,
BC 3300~3100년경, 실트암

리가 잃어가는 모든 것을 신랄하게 일깨워준다.

그렇기에 당연히 우아한 「개 두 마리 팔레트」(그림1)가 5000년 전 히에라콘폴리스(이집트 남부)에서 돌에 처음 새겨진 이후 상상할 수 있는 거의 모든 문화와 예술학파에서 개의 이미지가 포함된 작품이 광범위하게 끊임없이 쏟아져나왔다. 이슬람 문화와 엄격하게 종교적인 예술학파는 예외적이었는데, 여기서 이슬람 문화는 일반적인 의미에서 7세기 이후 문화적으로 이슬람인이 거주했거나 지배한 지역 내에 살았던 사람들

이 생산한 시각예술품을 말한다.

개는 고대 그리스 조각에도, 가장 급진적인 큐비즘에도 등장한다. 개는 루이 14세와 루이 15세 시대 궁정에서 부상한 위대한 사냥 관련 작품에서 찬사를 받은 스타이며, 크기가 작은 개들은 중세와 르네상스시대 수도회 사람들의 반려견으로 모습을 드러낸다. 개는 사냥의 신 디아나와 사냥을 하며 쥐를 잡는 장면에서도 모습을 보인다. 표현주의, 포토리얼리즘, 그리고 실제 사진에서도 어렵지 않게 개를 볼 수 있다. 개는 마이센에서 도자기 장식품으로 형상화되었고, 동방의 불교에서는 아름다운 수호상 당사자이다. 독일에서는 프리메이슨* 회원의 비밀 상징이었고, 이집트에서는 강력한 신 아누비스로 형상화되어 잔인한 사슬에 묶인 채 고통과 굶주림 속에 웅크린 모습으로 그려지기도 했다.

예술에 등장하는 개를 주제로 하는 이 흥미로운 역사는 어떤 면에서는 인류의 이야기가 그대로 반영된 것이기도 하다. 또한 가장 개괄적이고 가장 개인적인 의미에서 인류와 개의 관계에 관한 이야기이다. 그래서 이 책은 놀라울 정도로 풍부하고 다양한 개의 이미지를 싣고 있을 뿐 아니라, 그 작품들의 표층 아래로 들어가 그 작품을 낳은 문화 속에서 정확하게 왜 그런 식으로 그려지거나 조각되었는지를 분석한다. 개의 초상화를 탄생시킨 친밀한 관계를 들여다보고 그 관계에 숨은 이야기를 들려주려 애쓴다. 이 책은 특히 뒤러에서 워홀에 이르기까지, 호가스에서 뭉크에 이르기까지 많은 예술가가 개와 맺었던 멋진 우정과 그것에서 비롯된 훌륭한 작품을 살펴본다. 모든 그림은 이야기를 들려주지만, 이들의 이야기는 유달리 환상적이다.

* Freemason,
18세기 초 영국에서 시작된 세계시민주의적·인도주의적 우애友愛를 목적으로 하는 비밀 단체.

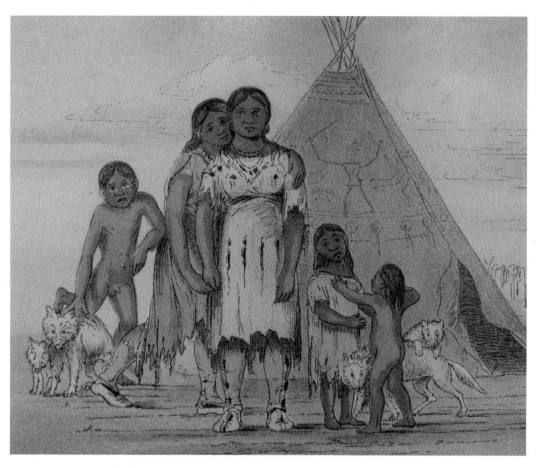

그림2. 조지 캐틀린, 「코만치 원주민들과
그들의 개」, 수채, 1835년경

1. 태초에

"개―이 세상 숭배 중 넘쳐나는 과잉 부분을 받기 위해
고안된 일종의 추가적 또는 부수적인 신."

_앰브로즈 비어스, 『악마의 사전』, 1906

개는 늘 우리와 함께였다. 그러나 예술은 개만큼 오래되지 않았기에 예술작품에서 10만 년 전 카니스 파밀리아리스*의 모습을 보기는 어렵다. 프랑스 쇼베의 동굴들에서 발견된 3만2000년 된 경이로운 그림들에도 개의 이미지는 없다. 감질나기는 하지만 동굴 속에서 열 살짜리 아이의 발자국 옆에 찍힌 개의 발자국을 볼 수 있기는 하다. 발자국을 보면 아이가 몸을 구부린 채 천천히 움직이고 있었음을 알 수 있다. 아마도 개를 어루만지기 위해 몸을 숙였을 거라 상상해볼 수 있다.[1]

그로부터 6000년 후―선사시대의 눈 깜짝할 사이―시베리안 허스키 종류의 개들이 지금의 체코공화국에 있는 프르제드모스티**에 살았던 것은 확실하다. 35킬로그램 정도 무게에 어깨까지의 체고가 60센티미터로 튼튼하고 강인했던 이 개들은 주인이 사냥한 매머드에서 분리한 커다란 뼈, 엄니, 고깃덩어리들을 집으로 운반하는 역할로 적격이었다.

* Canis familiaris,
 개의 학명
** předmostí,
 고고학 유적지

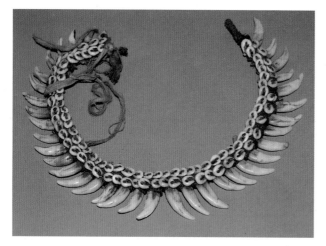

그림3. 개 이빨 목걸이, 파푸아 뉴기니. 초기 유럽인들만 개의 이빨을 이용해 부적과 장신구를 만든 것은 아니다. 이러한 관습은 지구 곳곳의 원주민들에게 공통으로 나타났으며 21세기까지 계속된다. 파푸아 뉴기니에서 개 이빨 목걸이는 예나 지금이나 장신구이자 상당한 가치를 지닌 물건으로 다른 문화권의 금목걸이에 해당한다. 전문가들은 사진만 놓고 보자면, 개와 야생수돼지 둘 다이거나 어느 한쪽의 이빨이라 판단한다.

하지만 죽은 후 애정을 가지고 사체를 다룬 방식을 보면 이 커다란 개들이 초기 사냥꾼들에게 짐을 나르는 짐승 이상의 의미가 있었음을 알 수 있다. 입에 커다란 뼈 하나를 물려 매장한 경우는 개의 영혼이 천국으로 가는 긴 여행길에 먹이가 충분하길 바라는 마음이었을 것이다. 머리뼈에 구멍을 내어 뇌를 제거한 개들도 있었는데, 프르제드모스티 사람들은 영양가 높은 고기가 풍부했기 때문에 식량으로 삼기 위한 행위는 아니었다. 이들 수렵채집인은 많은 토착민들과 마찬가지로 개의 머리에도 영혼이 깃들어 있으며 뇌를 꺼내어줌으로써 개들이 자유로이 사후세계로 떠날 수 있을 거라 믿었다.[2]

초기 유럽인들은 다른 방식으로 그들의 개를 존중했다. 4만 년 전 그들은 포유류의 이빨을 조각하여 장신구로 몸에 지니기 시작했다. 이 이빨들은 아무 동물에서나 마구잡이로 취한 것이 아니라 어떤 특별한 의미를 지닌 동물의 것이었다. 즉, 부족이나 그들 무리에 정체성을 부여하는 동물, 혹은 신비한 마법의 힘을 지녀 그 이빨이 악마를 쫓거나 힘을 부여

그림4. 알프레드 제이컵 밀러,
「스네이크 인디언과 개」, 종이에
수채, 흰색으로 하이라이트,
1858~60년

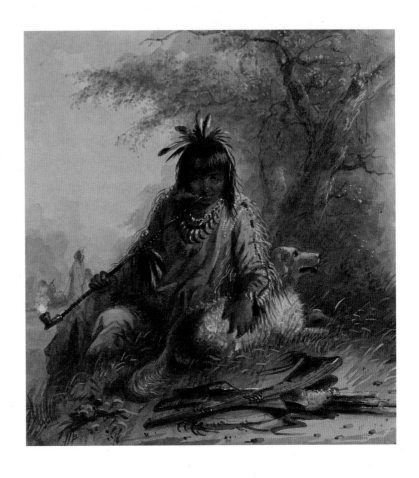

하는 부적으로 사용될 수 있는 동물이었다. 혹은 가장 좋아하거나, 강한
힘 때문에 경외심을 품었던 개의 것을 취하기도 했고, 프르제드모스티에
서 발굴된 개 이빨 조각도 그런 경우였던 것으로 보인다.[3]

 예술이 아니었다면 선사시대 인간의 개는 우리 상상 속에만 존재하
는 희미한 유령처럼 붙잡으려 해도 가까이 다가갔다고 느낀 순간 사라지
고 말았을 것이다. 19세기에는 화가이자 일기 작가인 조지 캐틀린George
Catlin, 1796~1872과 알프레드 제이컵 밀러Alfred Jacob Miller, 1810~74가 이

그림5. 조반니 데 베키의 마파문디(중세 지도) 부분,
1574~75년, 빌라 파르네세, 카프라롤라, 이탈리아.
그림은 큰개자리를 포함한 여러 별자리를 보여준다.
그중 시리우스가 가장 밝은 별이다.

유령 개들에 대해 일부나마 알 수 있게 해주었다.

21세기에는 진정한 의미에서 수렵채집인과 그들의 개는 거의 존재하지 않는다. 하지만 19세기 중반까지 북아메리카대륙의 상당히 많은 지역에서 원주민 인디언들이 대대로 조상과 같은 방식으로 살고 있었으며, 이들이 버펄로 물소에 의존했던 방식이 프르제드모스티인들과 다른 선사시대 인류가 매머드에 의존했던 모습 정확히 그대로였다. 이들 원주민 부족에게 개는 동반자였고, 이는 그들의 아주 오랜 생활 방식이었다. 개가 없었다면 원주민의 삶은 아주 혹독했을 것이다. 개는 사냥뿐 아니라 버펄로 몰이도 했고, 돌아다니는 어린아이들을 모으며 비공식 보모 노릇을 했을 뿐 아니라 매섭게 추운 겨울, 함께 잠을 자며 주인을 따뜻하게 지켰고, 뒤를 쫓고, 보초를 서고, 양털만큼 유용한 털도 제공했다. 그리고 결정적으로 프르제드모스티의 개들이 그랬던 것처럼 짐을 끌었다. 캐틀린은 크로우족의 집단거주지 원형 천막 600여 개가 이사하는 광경을 지켜본 후 이렇게 기록했다. 크로우족은 7000마리 정도의 개를 소유하고 있는데, '그 개들은 모두 상당히 크기가 크고, 교활하지 않고 잘 길들었기에 자신들이 매인 수레나 썰매를 끈기 있게 끌며 자신의 역할을 해냈다…… 충실하게, 그리고 즐겁게.'[4]

불행하게도 캐틀린의 수채화에서는 이 개들의 정교한 모습을 보기 어렵다. 하지만 밀러의 그림에서는 가능하다. 이는 당시 부유한 상인이자 미술품 수집가이며 갤러리 설립자였던 윌리엄 T. 월터스가 1838년에 밀러에게 작품을 의뢰한 덕분이다. 밀러는 그린 리버 밸리에서 해마다 열리던 모피 상인들의 회합을 현장에서 스케치했고, 월터스는 밀러에게 그 스케치를 수채화로 그려줄 것을 부탁했다. 당시 원주민 인디언들은 덫을 이용해 주로 비버를 포획했지만, 1830년대 말 비버 모피 수요가 줄

어들면서 이 그림들은, 캐틀린의 그림들과 마찬가지로, 영원히 잃어버린 시대와 삶의 방식에 대한 연대기로 남았다. 「스네이크 인디언과 개」(그림4)는 멋지고 이국적인, 그러면서도 현실적인 그림으로 개와 함께 앉아 파이프를 피우는 남자의 모습을 담았다. 크림색 털이 북슬북슬한 이 개가 특히 흥미로운 것은 캐틀린이 그렸던 개들과 똑같지는 않더라도 매우 닮아 보인다는 점이다.

우리 인간의 삶이 늘 개의 삶과 친밀하게 엮여왔기에 인간의 예술에 개가 자주 등장하는 것은 그리 놀라운 일이 아니다. 이러한 예술은 부분적으로는 개가 우리에게 제공하는 광범위하고 실질적인 도움, 특히 사냥하고, 추적하고, 몰이하고, 지켜주는 도움에 대한 감사의 표현이다. 또한 많은 사람들이 자신의 개에게 지속적이고 깊은 사랑을 느끼고 있고, 자신이 가장 힘든 순간에도 내 개는 나를 버리지 않을 것임을, 최소한 여전히 신뢰할 수 있는 대상임을 안다. 현대에 와서 이러한 신뢰를 가장 잘 반영하는 것이 바로 시각장애인의 길 안내와 청각장애인의 위험 인지 안내에 개를 활용하는 일이다. 반면 고대 문화에서는 사회 전체가 정신적, 물질적 행복 모두를 개라는 종족 전체에 맡겼었다.

고 대 이 집 트

고대 이집트인들은 사람과 동물이 모두 태양신 라Ra에 의해 창조되었으며, 따라서 동물은 인간 삶에 동반자로 존중할 가치가 있다고 믿었다. 그렇기에 인간은 삶과 영혼을 개에게 믿고 맡겼다. 지상에서 그들은 해마다 일어나는 나일강의 홍수에 의존해 저지대인 이집트의 곡식 재배에 물을 대었다. 그리고 동트기 전 동쪽 지평선 위에 떠오름으로써 이렇

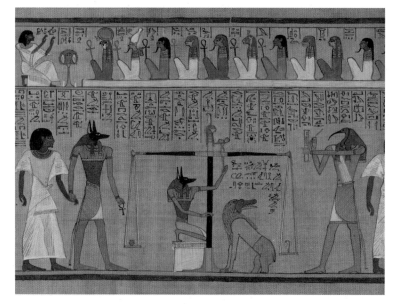

그림6 후네페르의 사자死者의 서書, 3장, 설명과 주문 30이 적힌 심판 삽화, 파피루스, 제19대 왕조(BC 1292~1190년). 후네페르는 중요한 관리로 왕실의 필경사이자 두 개의 땅의 신의 소들의 감독관이었다. 이 그림에서 아누비스가 후네페르를 심판의 저울로 데리고 가는 모습을 볼 수 있고, 가운데 너무나 중요한 저울추를 조절하는 아누비스와 저울 아래 앉아 있는 아미트도 볼 수 있다.

듯 중요한 홍수가 닥쳐옴을 알리는 시리우스를 개의 별이라 부르며 신뢰했다. 죽음의 영역에서는 머리가 개의 형상인 아누비스 신에게 자신들을 의탁했다.

영생의 땅으로 들어가기 위해 모든 이집트인은 허물없는 삶을, 믿음, 균형, 조화, 법과 도덕성을 갖춘 삶을 살았음을 증명해야 했다. 이를 결정하기 위해 시신에서 심장을 꺼내 저울 한쪽 접시에 올리고, 다른 쪽 접시에는 위에 열거한 모든 가치를 상징하는 마아트Maat 신의 깃털을 올렸다. 심장의 무게가 마아트 신의 깃털보다 아주 조금이라도 무거우면 죽은 자가 죄를 지었음을 의미했다. 영원한 삶이냐, 영원한 지옥이냐가 말 그대로 그 저울에 달려 있었기에, 무게추를 조절했던 아누비스에 대한 고대 이집트인들의 믿음은 명백히 무한했다. 이집트인에게 이생에서든 다음 생에서든, 죄를 지은 것으로 보이는 것보다 더 큰 재앙은 없었다.

죄를 지은 이의 심장은 시신으로 돌아가지 못하며, 저울 아래에서 웅크리고 기다리고 있던 '저주받은 자를 삼키는 신' 아미트Ammit가 그 심장을 게걸스럽게 삼켜, 결국 영원히 내세에서 추방당하게 된다.

아누비스는 또한 영혼의 보호자여서 심지어 강력한 세속 군주 투탕카멘도 아누비스의 조각을 자신의 무덤에 두어 이 신의 자비가 이어지기를 바랐다. 화려하고 우아하며 강렬한 이 목조 조각은 커다란 개의 형상을 하고 있다. 아누비스가 죽음과 시신방부처리용 수지와 밀접한 관련이 있음을 강조하기 위해 검게 칠했다. 아누비스의 형상이 자칼이라고 믿는 학자들도 있다. 이 야생의 개와 자칼이 외형적으로 닮았기 때문만은 아니다. 자칼이 무덤을 파헤쳐 시신을 먹는 습성이 있기 때문이다. 그런데 이 조각의 길고 우아한 다리와 쫑긋 선 귀는 이집트 시각하운드의 모습과도 닮았다. 그레이하운드 종류인 이 개의 경우 종종 귀를 잘라 자연스

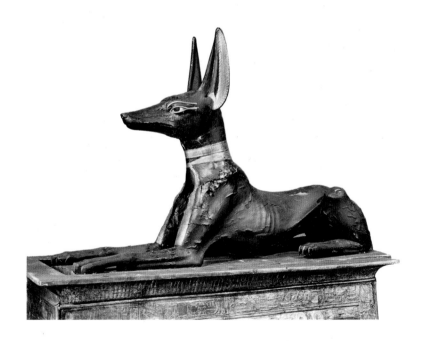

그림 7. 「아누비스 신상」,
투탕카멘 무덤. 나무로 만든 후,
회반죽을 바르고 검게 칠했다.

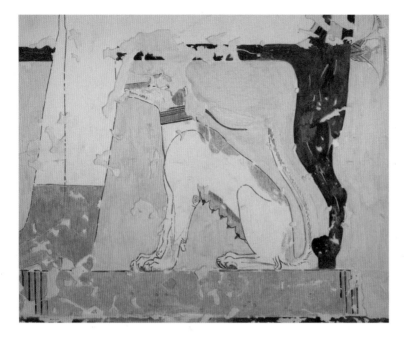

럽게 똑바로 서는 자칼의 귀처럼 곧게 서도록 만들었다. 따라서 이 하운 드도 경건한 신분의 강력한 경쟁자다.

부유한 계층은 오시리스의 저승세계로 가는 위험한 여행에 자신의 개 가 동행하기를 원했고, 그래서 무덤 미술에서 망자의 의자 아래 앉아 있 는 개의 모습을 자주 볼 수 있다. 경우에 따라 운이 좋지 못한 반려동물 들은 죽임을 당하고 미라가 되어 생전의 주인 옆에 놓이기도 했다. 마지 못한 것일지라도 개는 확실한 사후세계의 동반자였다.

그 리 스 와 로 마

이집트 문화가 이울면서 그리스 · 로마 문화가 차올랐고, 미술도 함께

꽃을 피웠다. 이집트 회화와 조각은 종종 아주 강렬했으며 덕분에 우리는 개의 초기 품종과 그 개와 관련된 문화에 대해 흥미로운 통찰력을 얻을 수 있었다. 하지만 이집트의 전형화된 미술이 그들의 독특한 원근법과 결합하면서 자연스럽고 현실적인 이미지를 얻기는 힘들었다. 그런데 이 문제가 그리스에 와서 해결되었다.

초기 고전주의 시기인 기원전 500~450년에 이르자 그리스 꽃병 예술가들은 인물을 일종의 단순화된 드로잉처럼 검은 실루엣으로 평면적으로 표현하던 기법을 버리고 처음으로 인체의 둥근 입체감을, 사실적인 신체를 보여주기 시작했다. 그런데 머리는 여전히 평면적인 옆모습으로 표현하는 경향이 있었다. 즉 현실적인 원근법과 이집트인의 이차원적 스타일 사이 어딘가를 맴도는 혼합 원근법이었다.

이러한 창작 방법이 새롭게 꽃피면서 재능 있는 예술가가 많이 등장했고, 그들 중 가장 뛰어나고 가장 많은 작품을 만든 이가 '베를린 화가the Berlin Painter'였다. 이 베를린 화가라는 명칭은 영국 고전주의 시대 학자이자 미술사가인 존 비즐리 경이 붙인 것으로, 이 화가의 가장 유명한 작품인 암포라를 베를린에 위치한 국립고미술품전시관에서 소장하고 있기 때문이다. 비즐리는 그가 연구했던 수백 점의 화병과 파편 조각들을 만든 이가 바로 한 사람의 아테네인, 이 베를린 화가라는 결론에 이르렀다.

화병 화가들은 늘 인물들을 패턴 테두리로 둘러쌌고, 그래서 신이든 음악가이든 그 인물은 단지 전체 디자인의 한 부분에 머물렀다. 그런데 베를린 화가는 이 테두리를 없앴고, 이에 따라 그리스 미술에서 처음으로 인물이

구성의 부차적 요소가 아닌 구성을 지배하는 중심으로 자리잡게 되었다.[5]

그리스·로마 모자이크 작품은 종종 생생하게 살아 있는 듯하다. 개는 묶여 있다는 사실에 화가 나 있거나, 낙천적으로 발을 들기도 하고 충성심을 발휘해 침입자가 될 이들을 위협한다. 때로 개는 옆모습으로 그려지지만, 알렉산드리아(그림10)처럼 거장의 유화 속에 있을 법한 모습으로 솜씨 좋게 묘사되기도 한다. 하이집트의 엘 샤트비에서 발굴된 이 알렉산드리아는 기원전 2세기 그리스·로마 프톨레마이오스 왕조 시대까지 거슬러 올라간다.

하지만 이 알렉산드리아도 이 문화의 나중 시기에 등장하는 대리석 조각들과는 경쟁이 되지 않는다. 조각으로 만들어진 개들은 때로 거의 실물에 가까울 정도로 마법처럼 표현되어 숨 쉴 때 가죽 아래 갈비뼈의 부드러운 움직임이 느껴질 것만 같다. 그리스와 로마 사람들이 그동안 얻고자 노력했던 이상화된 형상이 이제 그 절정에 다다랐고, 이후 조각의 이 나무랄 데 없는 선들은 절대 퇴보하지 않았다. 우리는 그리스·로마 조각이 흰색인 것이 조각가의 의도라고 생각하곤 하지만, 우리가 미술관에서 감탄하는 그 맑게 반짝이는 대리석은 실제로는 화려한 색깔로 채색되었던 것일지도 모르며, 짐작건대 이 「타운리 그레이하운드」(그림11) 역시 그러했을 것이다.

이 정도의 조각품을 주문할 수 있었던 사람은 극히 소수였지만, 개와 다른 장식품들을 진열하기를 원한 사람은 많았고, 그래서 비교적 합리적인 가격의 다양한 예술 형식들이 꽃을 피웠다. 예를 들면 브리튼섬과 골 지역의 보석 세공인들은 종종 동물을 형상화한 작고 기발한 브로치를 생산했는데, 특히 지방의 로마 병사들과 지역 주민에게 인기가 좋았다. 야생돼지를 공격하는 개 브로치(그림12)는 샹르베 기법으로, 색깔 있는 유

그림10. 개 모자이크, BC 200~150년경. 알렉산드리아는 활력 넘치고 영민한 눈으로 무언가 물어보고 있는 것 같다. 개와 쓰러진 화병의 자연주의적 묘사가 매우 뛰어나다. 이 예술가를 통해 우리는 살아 숨 쉬는, 실제로 존재했음을 믿을 수 있는 동물을 볼 수 있다. 2000년 전과 마찬가지로 지금도 어렵지 않게 주위에서 볼 수 있는 개의 모습이다.

리 반죽을 금속 홈 속에 녹여 넣어 디자인하는 기술이다. 「타운리 그레이하운드」와 마찬가지로 기원후 2세기 작품이다.

그리스·로마시대에는 장례 예술도 상당히 세련되었고, 개를 아름답게 조각한 석관에 넣어 가족 묘지에 안장하는 일도 드물지 않았다. 포르타 핀카 묘지의 마르가리타(진주라는 뜻)의 무덤에는 섬세하고 매력적인 묘비명이 있는데, 마치 '눈처럼 하얀 개'가 직접 쓴 시처럼 느껴진다. 당시 가장 중요한 작가들의 작품을 차용해 언어유희를 한 구절들도 있다. 'Gallia me nenuit(골리아가 나를 낳았고)'에서는 베르길리우스의 묘비명 'Mantua me genuit(만토바가 나를 낳았고)'가 떠오르고, 다른 구절들에서

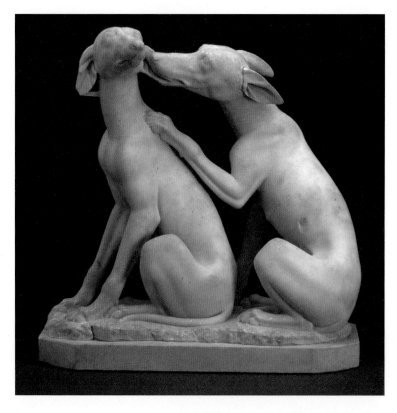

그림11. 「타운리 그레이하운드」, 로마, 2세기. 이 정교한 시각하운드는 1774년 로마 남동쪽 몬테 카니올로(개의 산)에서 발견되었다. 섬세한 조각 기법을 통해 개의 체형을 완벽하게 재현했을 뿐 아니라 다정하고 부드러운 감정까지도 표현하고 있다. 한 발을 짝의 등에 얹고 귀를 가볍게 물고 있는 암캐의 상냥함과 고개를 돌리는 다른 개의 모습을 훌륭하게 포착했다. 이런 세밀한 묘사는 개를 잘 알고 상당히 친밀한 관계에서 오는 것이기에 실재가 아닌 상상으로 조각한 것이라고 보기 어렵다. 조각가의 집에 있었거나 적어도 아주 잘 알았던 개들임이 틀림없다.

그림12. 야생돼지를 공격하는
개 형태의 브로치, 샹르베 에나멜,
청동, 금, 2세기

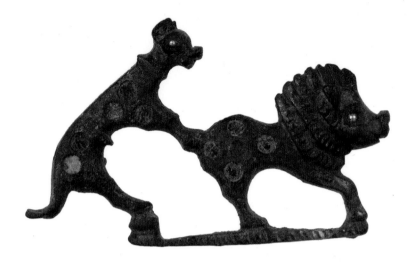

는 오비디우스의 「사랑의 기술」과 「아름다움의 기술」이 연상된다. 마르가리타는 분명 많은 사랑을 받았고, 떠난 후에는 모두 그리워했던 개임이 틀림없다.[6]

마르가리타의 조각은 없지만, 다른 반려동물과 작업견의 형상은 많이 남아 있다. 고인이 된 주인의 석관에 부조로 새기기도 했는데, 아비타라는 열 살짜리 로마 소녀의 예가 특히 인상적이다. 곱슬머리에 자신의 무릎 위 두루마리에 주의를 집중하고 있는 소녀의 모습은 어린아이라기보다 작은 어른처럼 보인다. 어쩌면 살아생전 아비타가 실제로 그런 성품이었는지도 모른다. 소녀 뒤에는 소녀의 의자에 앞발을 올린 모습으로, 노는 것도 중요하다고 간절히 말하는 듯한 개 한 마리가 있다.

고대 이집트 · 그리스 · 로마 예술에서 목축견을 보는 것은 비교적 드문 일이고, 그때나 지금이나 관심의 대상이 된 것은 거의 언제나 사냥개와 반려견이었다. 그런데 일부 석관에서 신화의 장면을 볼 수 있으며 다음 2세기, 혹은 3세기 그리스 석관의 예는 달의 신 셀레네가 사랑에 빠

그림13. 「목동」, 대리석 부조,
2~3세기, 로마

졌다는 미소년 엔디미온과 그가 믿고 그에게 헌신하는 양치기개를 표현
한 것으로 보인다(그림13). 개의 커다란 발과 근육질 몸은 양떼를 집으로
몰고 갈 수 있을 뿐 아니라 양을 해치려 하는 어떤 포식자도 물리칠 힘을
드러내고 있다는 점에서 주목할 만하다.

페 르 시 아

목축견이 제대로 대접받은 곳이 있다면 고대 페르시아를 꼽을 수 있

다. 이는 세계에서 가장 오래된 유일신을 숭배하는 조로아스터교의 최고신 아후라 마즈다 덕분이다. 아후라 마즈다의 말씀은 약 3000년 전 선지자 조로아스터에게 밝혔듯이 아주 명확하다. "아후라 마즈다가 창조한 세상에서 나의 목축견이나 집 지키는 개가 없다면 내게는 그 어떤 집도 굳건히 서지 못하리라."[7] 조로아스터교의 진정한 유일신인 아후라 마즈다가 (조로아스터교의 우주관에서 중요한 위치를 차지하고 있는) '별의 영역'에서 온 존재인 개 종족을 친히 인정한 것이며, 그는 인류가 개에게 합당한 고마움을 표하길 기대했다. 왜냐하면 개는 "옷을 입고 신을 신고 태어났으며, 영민하게 경계를 서고, 날카로운 이가 있으며, 인간의 음식을 나누어 먹고 (인간의) 소유물을 지켜"주기 때문이다. 이처럼 조로아스터교 경전에도 나와 있듯이 인간은 동족인 인간뿐 아니라 개를 보살필 책임이 있다. 예를 들면 개가 아프면 인간과 똑같이 상냥하게 보살펴야 하고 새끼를 낳은 어미 개에게도 젖먹이를 갓 출산한 어머니에게 하듯 관심과 사랑을 기울여야 한다.[8]

페르시아의 거친 자연 속에 살았던 사람들의 삶은 매우 녹록지 않았고, 이들 부족에게 개가 없었다면 더욱 힘들었을 것이다. 이들에게 개는 저마다 권리를 가진 무시할 수 없는 대단한 힘의 존재였다. 100킬로그램의 거구 페르시안 마스티프는 충실하게 가축 떼를 지켰고, 늑대가 인가로 접근하지 못하도록 했으며, 21세기 초인 지금도 전통적인 방식을 고수하며 생활하는 이들을 위해 여전히 이런 임무를 수행한다. 이 개들이 없었다면 초기 유목 부족들은 굶주림에 시달렸거나 맹수의 사냥감이 되었을 것이다. 문 앞을 지키기는 페르시안 마스티프 덕분에 그들은 편히 잠들 수 있다. 그들이 아후라 마즈다가 이야기했던 개에 대한 고마움을 가졌던 건 당연한 일이다. 명백히 이 개들은 최고신이 선언했던 것처

럼 인간의 "가장 가까운 친구"였다. 목동과 개는 분명 엄청나고 강력한 한 팀이었다. 따라서 이 팀이 페르시아 예술에 불멸로 남은 것은 놀라운 일이 아니며, 다리우스 왕 시대 고대 수도인 페르세폴리스의 아파다나 궁의 접견실에서 발견된 멋진 페르시안 마스티프가 그 예이다. 기원전 500년까지 거슬러 올라가는 석회암 조각으로, 절대적인 형식 존중보다는 장식성을 선호하는 스타일인 아케메네스 왕조 예술을 잘 보여주는 우아하고 탁월한 작품이다. 원래는 한 쌍이었으며(다른 하나는 머리 부분이 없다), 접견실 남동쪽 탑 입구 양쪽에 배치되어 있었다. 강인하고 유능한 문지기 역할을 했던, 바로 조로아스터가 이야기한 그런 개였다(그림14).

'오염'은 조로아스터교 교리에서 중심이 되는 개념이다. 불쾌한 파리의 형체를 띤 악령 나수 때문에 세상에서 가장 오염된 두 존재가 인간과 개의 사체이다. 개는 '마치 선량한 동물과 인간의 조합인 것처럼, 선량한 동물의 보호를 위해' 창조되었으며, 죽은 후에도, 선하고 도덕적인 인간과 마찬가지로 악마의 표적이 된다.[9]

조로아스터교의 주요한 문제는 과거에도 현재에도 이 오염을 어떻게 제거하는가 하는 것이다. 흙과 불과 물은 신성한 요소이며 결코 오염되어서는 안 된다. 이는 시신을 매장해서도, 화장해서도, 바다 깊은 곳으로 보내서도 안 된다는 뜻이며, 따라서 인간이든 개든 시신을 멀고 인적 드문 곳으로 운반한 후 개와 콘도르가 먹도록 했다. 덥고 바위가 많은 페르시아 사막에서 이는 예나 지금이나 현실적이고 위생적이며 영적으로 위로가 되는 방법이다.

그러나 악마의 힘 때문에 이 시신들을 운반하는 길조차 오염되었고, 이 까다로운 딜레마를 개의 힘을 빌려 해결했다. 아베스타 언어로 쓰인 조로아스터교의 주요 경전인 아베스타에는 개가 시신을 먹었다는 기록이

자주 보인다. 이러한 관습이 개에게 해가 되지 않았던 것을 보면 시신의 악마인 나수가 개에게는 영향을 미치지 못하는 것이 분명하다. 그러므로 살아 있는 개는 힘의 화신이었고, 그중 '눈 위로 털 색깔이 다른 두 개의 얼룩이 있는' 개가 가장 큰 힘을 가졌다는 평판이 있었다.[10] 이 개는 시신이 가는 길을 옆에서 함께 걷기만 해도 그 길을 정화한다. 개는 당연히 개가 죽었을 때도 이런 중대한 임무를 수행했다. 20세기 중반까지도 '집 지키는 개'가 죽으면 '오래된 신성한 셔츠에 싸서 신성한 띠로 묶은' 후 멀리 황야로 데리고 나가 조로아스터교식 소박한 개 장례를 치러주었다.[11]

더 후세로 가면서 조로아스터교도들은 시신을 안치할 '침묵의 탑'을 건설했다. 지상에서 높이 솟은 탑에 놓인 시신은 주로 콘도르가 먹었고, 개는 계속 시신을 따라가 오염을 정화하는 역할을 했다. 뭄바이의 아름다운 야생 정원에 주목할 만한 예가 있다. 이곳은 오늘날 조로아스터교도(인도에서는 파시교도로 알려져 있다)의 주요 근거지이기도 하다. 이들이 뭄바이에 있는 이유는 10세기에 이슬람 세력의 박해가 점차 심해져 견딜 수 없는 지경에 이른 조로아스터교도 한 무리가 바다를 통해 인도로 탈출했기 때문이다. 긴 여정과 많은 시도 끝에 그들은 지금 뭄바이로 알려진 지역에 정착했다.[12] 조로아스터교도들이 받은 수많은 박해 중에는 이슬람교도들이 조로아스터교도들이 사랑하고 숭배하는 개를 학대한 것도 있었다. 개를 불결한 존재로 보는 이 행위는 이슬람교 신자임을 상징하는 것이 되었고, 이슬람교로 개종했음을 알리는 확실한 방법이 되었다. 이로 인해 개는 종교 갈등에서 자신도 모르게 볼모가 되었고 이슬람교에서 불결한 존재로 상당한 고통을 겪었다.[13]

조로아스터교 개혁론자들은 19세기 중반부터 장례절차에서 개를 제외하자고 주장해왔다. 그리고 21세기 현재 사실상 거의 성공한 듯 보인

다.[14] 따라서 페르세폴리스의 정교하게 조각된 페르시안 마스티프 같은 개들이 다시 조로아스터교 중심지를 지키는 모습을 볼 가능성은 거의 없으리라. 하지만 인류의 다른 한 갈래는 자신들이 실제로는 자연의 일부분이며 많은 것을 빚지고 있다는 사실을 잊은 채 자연세계로부터 거리두기를 선택했다.

오래된 신세계

아즈텍의 융성은 상대적으로 늦었지만—200년 역사의 이 제국은 1325년에야 세워졌다—같은 지역에 있었던 테오티우아칸(1~750년)과 툴라(기원후 900~1200년)의 믿음과 예술 형식이 이어져 내려오고 있었다. 앞선 시대를 살았던 이들은 자신의 존재의 미약함과 불가피한 자연세계에의 의존성을 이해하고 있었고, 아즈텍 사람들은 전적으로 이 지혜를 포용했다. 그랬기에 자연에서 평소와 다른 일이 일어나면 그것이 아무리 작은 것일지라도, 예를 들면 갑작스런 새들의 이동, 폭풍의 전조인 무겁게 가라앉은 공기, 또는 개들의 이상한 동요 등의 현상이 일어나면 주의를 기울이고 실질적으로든 영적으로든 조치를 취했다. 필연적으로 아즈텍의 신화와 예술, 고문서(그림책)는 온갖 종류의 포유류, 파충류, 조류 등으로 가득했으며, 그 짐승들은 각기 신성한 의미를 지니고 있었다. 서양 중세시대처럼 이때도 예술은 종교와 이념을 위해 활용되었다. 예술은 신성한 것이었고 예술가는 '틀라올테후이아니Tlayolteuhuiani', 즉 사물에 신성한 심장을 넣는 사람, 또는 '모욜노노차니Moyolnonotzani', 즉 심장과 협의하는 사람이었다. 달리 말하면 예술가는 신성을 경험하고 예술을 통해 그것을 견고히 만든다는 뜻이다.[15]

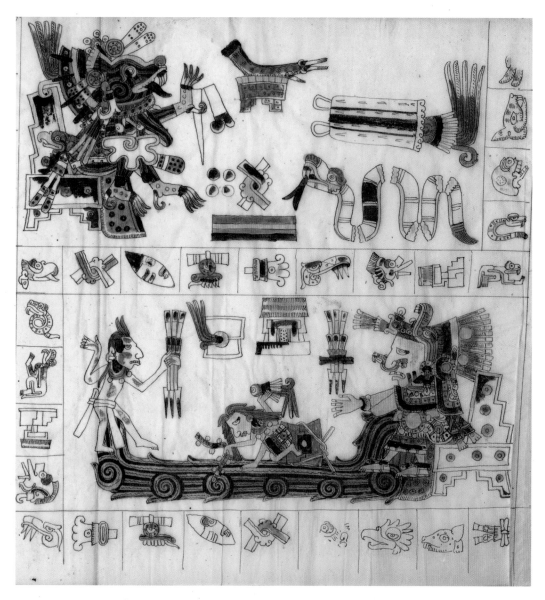

그림15. 아고스티노 아글리오, 『코덱스
보르지아』, '아즈텍 신 숄로틀'(위 왼쪽),
1500년경의 원본의 복제품, 76쪽으로
구성된 트레이싱, 1825~31년

그림16. 감성적으로 조각된 이 매력적인 개 석상은 1500년쯤 만들어진 것이다. 주인은 이 개를 다정하게 치치, 텔라미 또는 테후이라고 불렀을 것이다. 개는 농사 달력에서 하나의 상형문자였고, 세 이츠쿠인틀리(1의 개)는 아즈텍 제례 달력에서 14번째 13일(아즈텍 달력은 13일이 한 달이다)이다. 이 시기에 태어난 이들은 특별히 운이 좋은 삶을 기대할 만하며, 통치자의 운명을 지닌 자들은 더욱 그러하다.

　　털 없는 종류의 개인 **솔로이츠쿠인틀리***는 3000년 넘게 멕시코 서부 메소아메리카 문화의 예술에 등장해왔다. 고대 이집트와 마찬가지로 주된 이유는 개가 죽은 자의 세계에서 끔찍한 위험을 막아내며 인간을 안내하는 능력이 있다고 믿었기 때문인데, 아즈텍인은 이 믿음을 열정적으로 받들었다.

　　이러한 열정은 아즈텍의 복잡한 우주론 안에 깊이 내재한 신화에 근거하는데, 이들의 중심 우주론은 우주가 다섯 번의 창조 주기, 다섯 태양의 주기 동안 존재한다는 것이다. 이 다섯 주기는 연속적으로 이어지지만, 각 주기는 순환적이며 따라서 창조된 각 주기가 소멸해야 한다. 그러고 나면 다음 태양의 신이 하늘을 축복하게 된다. 이 세상은 첫번째 태양 주기에 창조되었으며, 우주처럼, 다섯번째에 소멸할 것이다.

* xoloitzcuintli, '솔로이츠쿠인틀리'는 아즈텍 언어인 나후아틀에서 개라는 의미이며 '솔로틀'은 개의 형상을 한 아즈텍 신의 이름이다.

첫번째 태양 주기 동안 신들의 부모는 어린아이들이 세계수인 지식의 나무에서 꽃을 꺾는 일 등의 신성모독을 벌였다. 이 벌에 반항하는 이들을 지상과 지하세계에서 살도록 내려보냈는데, 유배지에서 그들 중 하나가 용감하게 자신을 희생하고 별이 되어 동쪽에서 떠올랐다. 그러나 그는 하늘을 건너 지상을 밝히기 전, 지상의 다른 신들도 모두 자신을 희생하기를, 그래서 무수한 지상의 생명체로 다시 태어나기를 요구했다.[16]

그런 식의 네 주기와 태양들이 모두 지나가고 이제 우리는 다섯번째이자 마지막 주기에 머무르고 있으며, 이 주기는 예언에 의하면 엄청난 지진과 지상 모든 생명체의 굶주림과 함께 종말을 맞을 것이라 한다. 네번째 태양은 끔찍한 홍수로 멸망했고 생명의 뼈—인류의 유일하게 남은 부분—는 믹틀란Mictlan 깊이 파묻혔다. 믹틀란은 아홉 개의 층으로 나뉜 아즈텍의 위험한 지하세계이며 죽음의 신인 해골 형상의 믹틀란테쿠틀리Mictlantecuhtli가 지키고 있다. 숄로틀 신이 여러 번의 힘든 노력 끝에 생명의 뼈를 구하여 자신의 쌍둥이인 케찰코아틀Quetzalcoatl에게 가지고 갔고, 케찰코아틀은 그 뼈를 가루로 갈아 자신의 생혈과 섞어 마지막 시대를 위한 인간을 재창조했다. 그래서 숄로틀은 죽음과 연관되는 신이지만 죽음의 정복자가 되었다. 대단히 강력한 이미지이다.

숄로틀은 인간이 네번째 주기 때처럼 또다시 믹틀란에서 길을 잃을까 염려하여 생명의 뼈의 작은 조각 하나를 이용해 자신의 형상을 한 안내자이자 보호자를 창조하고, 그 창조물에 자신의 모든 지식과 지혜를 주었다. 그리하여 **숄로이츠쿠인틀리**, 또는 숄로틀(숄로) 개가 지상에 오게 된 것이다. 숄로틀은 이 특별한 개를 인간에게 선사했고, 개를 보살피라고 명했다. 그 대가로 인간이 죽음을 맞을 시간이 되면 숄로 개가 인간의 영혼을 안내하여 재규어의 입을 통과해 내려가 큰 물을 건너고 아홉 개

그림17. 아위조틀의
깃털 방패

층의 믹틀란을 함께 지나 살아 있는 바위 문을 빠져나온 후, 신의 저녁별
의 붉은빛으로, 그리고 마침내 천국으로 인도할 것이다.

솔로틀의 석조 두상 두 개가 말 그대로 빛을 본 것은 비교적 최근이다.
멕시코시티의 거대한 건축물과 바글대는 인간 무리 아래 잊힌 지하세계
에서 우연히, 그리고 적절하게도 어둠으로부터 구해낸 것이다. 이 석상들
은 '조각에 묘사된 환상적인 존재들(솔로틀)에 의해 지하세계로 향하는
길에 태양이 서쪽으로 이동하는 모습을 표현한 건축물'의 일부였던 것으

로 생각된다.[17]

아즈텍에는 숄로틀과 숄로이츠쿠인틀리 외에도 세번째이자 지극히 신비로운 개의 형태가 살았으니 바로 아위조틀Ahuizotl이다. 물의 개 또는 물가시 괴물이라 불린 이 신기한 생물은 꼬리 끝에 손이 달려 있었고, 어쩌면 그 손으로 부주의한 자들을 탁한 물속으로 끌고 가 죽음에 이르게 한 후 먹었을지도 모른다. 아즈텍의 여덟번째 틀라토아니, 즉 통치자 1486~1502의 이름이 아위조틀이었고, 흥미롭게도, 또는 아즈텍 신들의 바람 때문에, 그는 1502년 테오티우아칸의 대홍수로 죽음을 맞은 것으로 여겨진다.

아위조틀의 방패는 매우 희귀하고 정교한 아즈텍 예술품이며, 그의 가장 가치 높은 소유물이었을 것이다(그림17). 중국은 모든 물질 가운데 옥을 가장 고귀한 것으로 여기는데 인류 대다수는 금을 가장 귀한 것으로 간주한다. 아즈텍인들도 금을 사용했으나 금은 그저 신의 배설물이라 여겼고, 금보다는 깃털을 자연의 기적과도 같은 놀라운 산물로 여겨 귀중하게 다루었다. 백성들은 온갖 색깔과 무지개 빛깔의 깃털들을 세금으로 바쳤다.

아위조틀의 방패(현존하는 아즈텍 깃털 작품 여섯 점 중 하나)에는 이 경이로운 물의 개가 케트살 깃털에 그려져 있다(그림17). 다른 깃털 작품에는 금강앵무새, 진홍저어새, 아름다운 장식새, 흰 이마 아마존 앵무새 등의 깃털이 사용되었다.

콜 리 마

서부 멕시코 콜리마 문화의 포동포동한 도자기 개들(기원전 200~기원

그림18. 개, BC 200~AD 500, 묽은 점토를 바르고 새김 조각을 한 도자기, 콜리마, 멕시코

후 500년)은 개와 인간 사이의 복잡하고 친밀하면서도 때로는 갈등하는 유대를 명확히 보여준다. 영혼의 안내자—고대 이집트에서는 제물이 되어 주인과 함께 묻히기도 했다—외에도 이 털 없는 개는 반려견이자, 치유자로 숭배받았으며(털이 없으므로 몸에서 열을 발산하여 상당한 위안을 주었다는 점도 한 이유였을 것이다) 칠면조와 마찬가지로 식량으로 사육되었다.[18]

콜리마의 수갱식 분묘들은 대부분 고고학자들이 발견하기 오래전에 이미 도굴 당했다. 그런데 빌라 데 알바레스에서 400~600년경의 인간과 개의 사체가 담긴 석관묘를 발굴하던 고고학자들이 기적적으로 훼손되지 않은 깊은 수갱식 분묘를 발견했다. 시대적으로는 석관묘보다 앞선 것이었다. 그러나 고고학자들을 놀라게 한 것은 무덤 자체가 아니라 그 외관이었다. 무덤은 세심하게 배치한 어린이, 유아, 숄로의 유골로 둘러싸여 있었는데, 묘지 아래 매장된 인간이 안전하게 천국으로 건너갈 수 있도록 하기 위해서였다. 그의 옆에도 이미 다른 성인 한두 사람과 도자기로 만든 수호 주술사가 있었다.[19] 다행스럽게도 어린이와 숄로를 대신해 대개는 도자기 개들이 겁 많은 인간의 안내자와 보호자 역할을 했다. 묽은 점토를 바른 콜리마의 도자기 개(그림18)에는 새김 장식이 있는데, 이는 숄로의 이마에 많이 보이는 피부 주름을 양식적으로 표현한 것이다. 이 도자기 개는 반려견, 무덤의 개, 혹은 단순히 맛있는 저녁거리의 매력적인 표현이었을지도 모른다. 양의 그림이 그러했던 것처럼.

오늘날 멕시코 선물가게와 박물관에 가보면 이 개의 복제품과 현대적 재현물이 아주 많다. 이는 단순히 다정한 면모 또는 예술적인 매력 때문

만이 아니라 인간 정신에 평온을 안겨주는 부드러운 안정감 때문이다. 그리고 숄로는 오래전 잃어버린 과거의 든든한 증거 그 이상의 의미를 지닌다. 숄로는 여전히 멕시코의 강력한 문화적 상징이며, 프리다 칼로Frida Kahlo, 1907~54와 루피노 타마요Rufino Tamayo, 1899~1991 같은 멕시코 화가들이 그들의 작품 속에 등장시키는 것은 필연적이다. 칼로와 마찬가지로 타마요도 근본적으로는 스페인 혈통이지만 콜럼버스의 아메리카대륙 발견 이전 원주민과 문화에서 자신의 정체성을 찾았으며 이는 그의 예술에 분명하게 반영되어 있다. 타마요의 강렬한 그림「동물들」(그림20) 속 개들과 5~6세기경 서부 멕시코의 '짖고 있는 개 도자기'(그림19) 사이의 유사성은 누가 보아도 확실하다. 이 그림과 타마요의 비슷한 작품「달을 향해 짖는 개」가 세상의 종말과 제2차세계대전의 끔찍함을 암시한

그림19. 짖고 있는 개, 도자기, 5~6세기

다는 것이 보편적인 해석이다. 미술사가 로버트 로젠블럼은「달을 향해 짖는 개」의 검푸른 뼈들이 "오래전 사라졌거나 집어삼킨 정 많은 인간 주인의 존재를 암시"하는 것으로 본다.[20]

「동물들」은 원색을, 특히 빨강과 검정을 사용하고자 한 타마요의 열망을 반영한다. 개들을 감싼 빛은 으스스하지만, 개들은 호기심이 많아 보이고 두려움보다는 흥미를, 으르렁거림보다는 흥분을 드러내고 있는 듯하다. 눈은 생기 있고 무언가에 매료되어 있다. 내게 이 개들은 멕시코 화가 후안 소리아노가 느꼈던 것 같은 "우리 눈앞에서 돌로 변하던 세상 앞에 선 공포"가 아니라, 미래에의 참여이며 타마요가 깊이 천착했던 신화의 선명한 환기로 다가온다.[21] 개의 발 앞에 놓인 뼈들은 생명의 뼈를

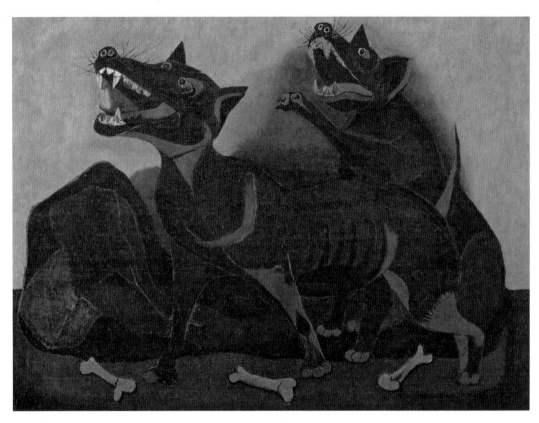

그림20. 루피노 타마요, 「동물들」,
캔버스에 유채, 1941년

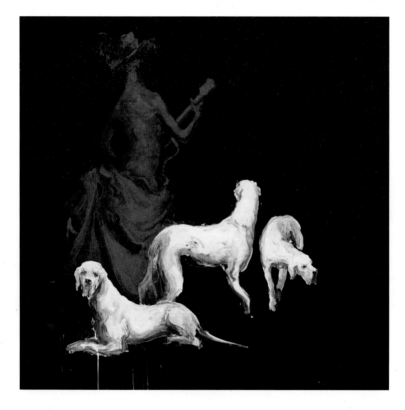

그림21. 루카 벨란디, 「붉은 노래」, 캔버스에 유채, 2017년.
"나는 사랑의 노래를 부르며 빛줄기를 찾기 위해 막연한 공간을 거니는 여인을 그렸다. 그림 속 개들은 그녀의 수호견으로서 이곳에서 그녀를 따르고 보호하며 길을 안내한다."-벨란디, 2012

암시한다. 숄로틀 신이 어렵게 지하세계에서 가져온 생명의 뼈로 그의 쌍둥이 케찰코아틀이 인간을 창조했고, 숄로틀은 숄로 개를 창조했다. 이 뼈들은 무너져내리는 세상에서 희망을 상징하며, 모든 것은 사라지기 마련이나 다른 형태로 재창조될 수 있음을 암시한다.

안내자이자 보호자 역할을 하는 개라는 개념은 우리 의식에 매우 깊이 자리하고 있어 가볍고 장식적인 예술작품, 형식적 아름다움의 작품을 창조할 때에도 여전히 고대에 만들어진 역할을 유지하고 있다. 그리고 인간과 개가 둘 다 존재하는 한, 개는 늘 그러한 존재로 남을 것이다.

2.　최상위 포식자

"사냥은 스포츠가 아니다.
스포츠라면 양측 다 이것이 게임임을 알아야 한다."

_멕시코 코미디언 폴 로드리게스

이번 장에서는 개가 가진 사냥 능력과 그것이 예술에 어떻게 표현되었는지를 살펴본다. 개의 용맹함, 놀라운 기술, 정교하게 다듬어진 체격, 그리고 이러한 자질을 우리의 목적에 이용할 수 있게 해준 무조건적인 충성심 등에 대한 시각적 기록이다. 하지만 늘 감탄스러운 방식이었던 것은 아니다.

오래전 인간은 수렵채집인이었다. 사는 일은 고됐다. 어딜 가나 포식자들이 우글거렸다. 먹을 것이 부족했고 특히 단백질을 얻기 어려웠다. 거의 모든 공동체에 무속신앙이 존재했고, 세상 모든 것에 영혼이 있고 모든 종류의 짐승은 엘크든 동면 쥐든 그 종의 구성원 전체 영혼을 관장하는 영혼의 주인이 있다고 믿었다. 유라시아와 아프리카 사냥꾼들은 사냥감이 자신들과 신성한 동맹을 맺어 자신들을 위해 생명을 희생하고 죽기로 동의했다고 믿었다. 그래서 그들은 먹이가 되어준 사냥감에 최고의

그림22. 암각화, 염소 또는 영양을
쫓는 사냥꾼과 개들, 아카쿠스산,
사하라 사막, BC 5000~1000년경

존경을 표하고 짐승의 영혼이 영혼의 땅으로 돌아갈 수 있도록 의식을
행했다. 그러면 영혼의 주인이 그 짐승에게 살과 피를 주어 다시 지상으
로 돌려보낸다고 생각했다. 개에 대해서 얘기하자면, 인간에게 개가 없
었다면 삶은 헤아릴 수 없을 정도로 더 힘들지 않았을까? 그랬기에 개에
게 고의로 해를 끼치는 사람은 누구든 확실한 죽음이 기다렸다.[1]

파라오 시대에는 오늘날 이집트의 사막이 대초원이었고 생명으로 풍
요로웠다. 가젤, 영양, 토끼, 하이에나, 그리고 사자와 치타도 있었다. 나
일강이 범람한 가장자리와 세련된 도시들 외곽에 있었던 이 초원지대는
이집트라는 우주에 지속적으로 위협을 가하는 혼돈을 상징했고, 사냥은
신들이 질서를 유지하고 재난을 막는 일을 돕는 행위였다. 따라서 개는
이집트인들이 현세에서도, 모호한 미래에서도 안녕을 지키는 일에 도구
적인 역할을 담당했다.[2]

이는 이집트 문화가 사냥개를 조금이라도 세세하게 표현한 최초의 문
화였다는 사실을 잘 설명한다. 기원전 3400년경에는 히에라콘폴리스의

수준 높은 예술가들이 제식용 점토판(그림1)을 조각했으며, 이는 시각하운드(사막 환경에서 이상적인 개)가 평소 사냥감인 가젤을 잡는 모습을 선명하게 보여준다.[3] 이 종류의 살루키/그레이하운드는 다른 종류들과 함께 이집트 묘지 미술과 오스트라카(도자기 등의 작은 파편)에서 수천 년에 걸쳐 자주 일관되게 나타난다. 그 훌륭한 예시를 이네니 묘지(기원전 1550~1470년)에서 볼 수 있는데, 검은색과 흰색이 섞인 멋진 근육질의 개의 시야에 하이에나 한 마리와 가젤 두 마리가 잡힌 광경이다(그림23). 하이에나는 상당히 선호하던 식량으로 화살로 죽이거나, 때에 따라 생포한 후 살을 찌워 먹기도 했다.[4] 하이에나는 오늘날도 사우디아라비아에서 식용으로 사냥되며, 이로 인해 안타깝게도 이 경이로운 짐승은 멸종 위기에 처해 있다.[5]

시각하운드는 이집트인들에게 그랬듯이 그리스인과 로마인에게도 매우 중요한 존재여서 조각상과 비석에도 자주 등장하지만 접시와 꽃병 장식에도 굉장히 많이 사용되었다. 리톤(음주 혹은 신에게 바치는 헌주 용도의 원뿔 모양 술잔)도 종종 우아한 그레이하운드 머리 형태로 제작되었는데,

그림23. 나나 데 개리스 데이비스, 「이네니 묘지의 사냥 광경 복제본」, 종이에 템페라, BC 1550~1470년경

그림24. 리톤, 테라코타,
BC 350~300년경

이는 18~19세기에 새롭게 유행하는 전통이 되어 스태포드셔 같은 영국
도자기 공방들이 개 머리 형태의 이별의 술잔을 만들기 시작했다.

　5세기 말 로마제국의 몰락과 그후 기독교의 부상으로 세속적인 서구
예술은 거의 대부분 사라지게 되었다. 14세기, 세속적 미술이 다시 등장
하기 시작했을 때는 회화보다 값비싸고 높은 지위를 상징하는 벽걸이 태
피스트리와 화려하게 채색한 필사본 형식을 많이 띠었고, 그 시기 가장
주목할 만한 세속적 필사본은 푸아의 백작 가스통 3세Gaston III, 1331~91가

제작한 아름다운 『사냥의 책』을 들 수 있다. 『자연과 개 돌보기』 『순하고 야성적인 짐승들』 『개와 함께 사냥하는 법』 『덫, 올가미, 석궁을 이용한 사냥법』 총 네 권으로 이루어진 이 필사본은 푸아 백작의 친구이자 열정적인 사냥꾼, 투지 넘치는 전사였던 부르고뉴의 공작 필립 더 볼드에게 헌정한 것이다.

가스통 3세는 사냥의 대가였고 (하운드를 1600마리 넘게 소유했다고 한

그림25. 가스통 3세의 15세기 초 채색 필사본, 『사냥의 책』의 일부.

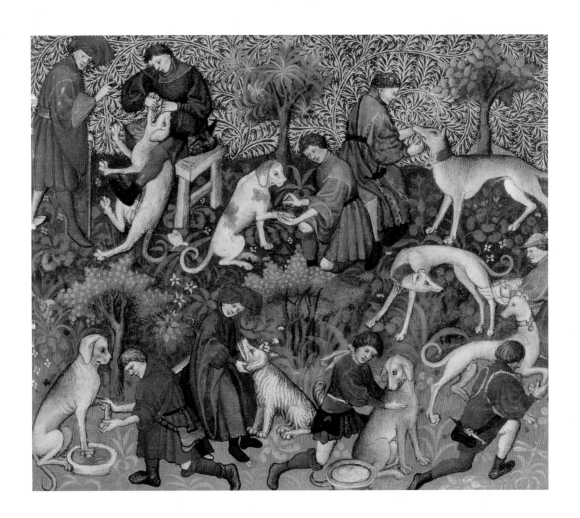

다) 그가 살았던 프랑스 남부는 울창한 숲이 많은 지역으로 온갖 종류의 사냥감이 넘쳐났다. 사냥과 하운드는 그의 열정적 취미였고, 하운드에 대해 이렇게 극찬하는 글도 썼다. "보통의 인간이나 다른 생물도 예외 없이, 신의 창조물 중에서 개는 가장 고결하고 현명하며 합리적인 짐승이다."[6] 그는 또한 당당하게 이렇게 썼다. "개는 우리에게 많은 기쁨을 준다."[7] 그의 열정은 그의 지혜에 영향을 끼쳤고, 이들 개와 개의 안녕에 대한 이해는 그의 정통한 사냥 기술과 더불어 대단히 뛰어났다.

숙련된 사냥 지식은 유럽 전역, 특히 프랑스에서 사냥의 사회적 중요성이 대단히 컸던 시기에 매우 가치가 높았다. 왕에게 사냥은 군주가 원하는 것은 무엇이든 할 수 있고 될 수 있음을, 그에 부응하는 경제적 여유가 있음을 알리는 과시적 소비였다. 이러한 목적을 위해 멋진 말, 화려한 마구, 신하의 호화로운 의상을 극적 배경으로 삼았다.

귀족에게도 사냥은 죽음의 위험 앞에서 전설적인 냉철함을 보여줄 영예로운 기회였다. 야생돼지를, 어금니가 사람과 말을 순식간에 찢어버릴 수 있는 흉포한 짐승을 뒤쫓는 용맹성은 매우 중요했다. 프랑스의 왕과 지배계급 귀족은 사냥터에서의 행동이 전장에서 어떻게 행동하느냐의 반영이라고 보았기 때문이다. 일반적으로 전쟁을 선포한 이들이 실제로 전쟁에 나가던 시대였기에 이는 중대한 문제였다.

어떤 경우든 왕이 사냥개에게 실망하는 일은 없어야 했다. 사냥개는 인간만큼이나 진취적 기상을 보이고 용감해야 했을 뿐 아니라 신체적으로도 최고의 컨디션을 유지해야 했다. 바로 여기서 14세기 수의학의 최첨단 동물 치료법을 언급한 가스통의 책이 진가를 발휘한다. 21세기의 시각에서 보면 그의 치료법 중 일부는 주술에 가깝고 기이하며 효과가 없어 보이지만 또 일부는 매우 타당하고 효과가 뛰어나 보인다. 예를 들

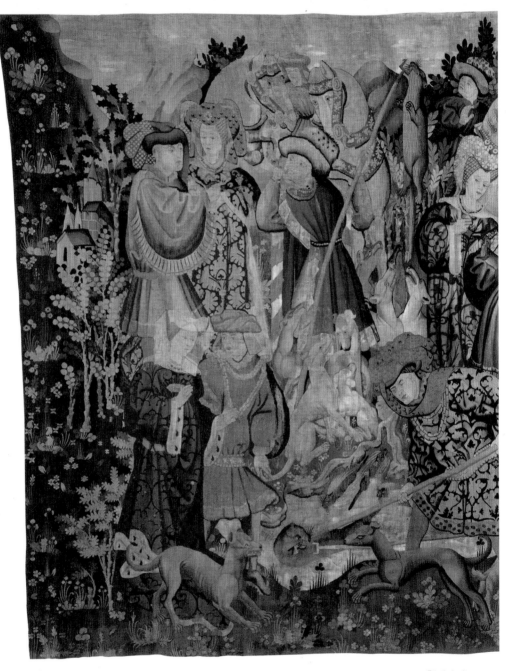

면, 개가 "'사악한' 시골에서 달리다 가시와 들장미 때문에 발을 다쳤을 경우 양의 수지를 넣고 끓인 포도주로 발을 씻기고" "단단한 바닥 위를 달릴 때 발톱이 부러지지 않게 하려면 사냥에 나가기 전 펜치로 발톱 끝을 조금 잘라줘야 한다"고 조언한다.[8]

오늘날에는 태피스트리를 그다지 귀히 여기지 않아 이 엄청나게 노동 집약적이며 놀라울 정도로 값비싼 예술 형식이 1400년에서 17세기 말까지 얼마나 찬탄의 대상이었는지 이해하기 어려울 수도 있다. 태피스트리는 추운 성에서 냉기를 뿜는 석벽의 찬바람을 막아주고 칙칙한 내부에 색채를 더할 뿐 아니라, 호화로운 태피스트리 세트의 소장 자체가 과시적 소비의 상징이 되었기에 진짜 금실과 은실을 풍성하게 사용하여 그 효과를 증대했다. 그리고 그 주제로 사냥보다 더 나은 것이 또 있었겠는가?

특히 훌륭한 예시가 될 작품으로 '데본셔 사냥' 태피스트리 4점이 있다. 1430~40년경 네덜란드에서 직조된 이 태피스트리들은 기록에서 사라졌다가 16세기 후반 슈루즈베리 백작부인의 집인 더비셔의 하드윅홀에 도착했을 때야 비로소 다시 세상에 알려지게 되었다. 20세기에 들어서는 제10대 데본셔 공작의 영지에 부과된 세금 대신 정부에서 이 태피스트리를 가압류했고 현재는 빅토리아앨버트박물관에서 소장하고 있다.

「수달과 백조 사냥」(그림26)을 포함하는 태피스트리에는 화려한 옷을 입은 신하들이라는 전통적인 등장인물들을 배경으로 수달 사냥의 섬뜩한 잔인함이 생생하게 묘사되어 있다. 이 작은 부분 한 곳에서만도 사냥개가 열한 마리나 있다. 사냥개들은 대부분 쇠창에 꽂힌 채 아직 살아 있는 수달을 높이 쳐든 사냥꾼 주위에 모여 있다. 그 앞쪽으로는 날렵하고 근육질 몸통이 잘 드러나게 직조된 밝은 갈색 사냥개 두 마리가 땅굴 속 수달을 찌르려는 다른 사냥꾼 곁에서 조바심치며 기다리고 있고, 다른

개들은 말에서 내려 쉬고 있는 남자에게서 관심을 바라고 있다. 사냥개들은 신하들만큼이나 각기 개성 있게 표현되어 당시 사회구조 속에서 중요한 존재였음을, 신분을 상승시키는 훌륭한 자산이었음을 증명한다.

여기에 그려진 개들은 수달 사냥에 특화된 종은 아니다. 에드윈 랜드시어 경Edwin Landseer, 1802~73이 1844년 4대 에버딘 백작을 위해 「수달 사냥」을 그렸을 때에는 수달 사냥을 목적으로 번식시킨 품종이 따로 있었다. 현재 이 「수달 사냥」을 소장하고 있는 뉴캐슬의 랭갤러리는 수달의 고통이 너무나 사실적으로 생생하게 묘사되어 있어 일반 전시를 할수 없다고 판단했다. 미디어에 폭력이 난무하는 21세기 현실을 고려하면 기이한 결정이다.[9] 이 수달 사냥개는 매우 크고 유순하며 친근하게 생겼고, 매력적이게도 독립적인 성격을 보여준다. 물갈퀴처럼 생긴 발에는 차가운 물속에서도 따뜻하게 지켜주는 기름칠이 되어 있다. 또한 몇 시

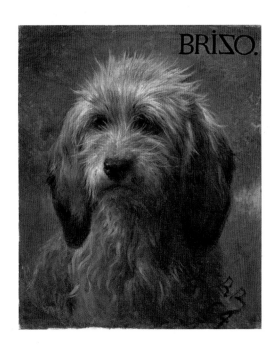

그림27. 로자 보뇌르,
「브리조」(또는 '양치기개'),
캔버스에 유채, 1864년

간이고 계속해서 물과 진흙탕, 들판을 달리며 수달을 쫓아 마침내 인간이 결정적 일격을 가할 수 있도록 해주는 체력도 갖추었다.

21세기에 이 수달 사냥개는 거의 멸종되었고 실제로 목격하거나 어떤 모습인지 아는 이들은 극소수에 불과하다. 그러니 프랑스 화가로 랜드시어와 거의 동시대를 살았던 로자 보뇌르Rosa Bonheur, 1822~99가 브리조의 멋진 초상화를 남긴 것은 참으로 행운이다. 보뇌르는 농장, 축사, 말 시장, 도축장 등지에서 오랜 시간을 보내며 동물을 연구하여 운동 능력과 신체 구조에 대한 정통한 지식을 얻었고, 그 결과 토끼든 말이든 완벽하고 정확하게 그려낼 수 있었다. 「브리조」(그림27)가 그 예로 이 그림은 매우 정교하고 아름답다.

「브리조」(실제 그림에는 이름의 철자 Z가 뒤집혀 있다)는 현재 런던의 월리스컬렉션에서 소장하고 있다. 암컷 수달 사냥개이지만 그림이 실린 첫 월리스컬렉션 카탈로그에는 '양치기개'라는 제목이 붙었다. 흥미롭게도 이 카탈로그보다 앞선 소장목록의 제목은 그렇지 않다.[10] 브리조의 주인이 실제로 양치기였는지는 논란의 여지가 있다. 수달 사냥개는 가축 몰이를 하지 않으며 포식동물을 공격하지도 않기 때문이다.

그림 속 '브리조'라는 글씨는 다소 투박해 보이는데, 어쩌면 보뇌르가 아닌 다른 이가 나중에 써넣은 것일지도 모른다. 브리조는 선원과 어부를 보호하는 고대 그리스 여신의 이름이다. 수달이 물고기를 많이 먹는 것으로 잘 알려졌으니 특별히 애정을 쏟았을지도 모를 이 개에게 사냥 능력을 인정하는 이름을 붙여준 것일 수도 있다. 아니면 어부의 좋은 친구였는지도 모른다.

15세기에 직공은 태피스트리 제조에 있어 모두가 인정하는 스타였지만 16세기에 들면서 점차 태피스트리 작품의 밑그림(디자인)을 그리는

그림28. 베르나르트 판오를레이
(밑그림), 「야생돼지에
마지막 공격을 가하다」, 혹은
「12월(염소자리)」, '막시밀리안의
사냥' 연작 중 열번째 태피스트리
가운데 부분, 태피스트리, 울, 실크,
금사, 은사, 1488~1541년경

화가들이 실제 공예가들보다 중요한 위치를 점하게 되었다. 베르나르트 판오를레이Bernard van Orley, 1487~1541가 디자인한 걸작 '막시밀리안의 사냥' 연작은 태피스트리를 완전히 다른 창작의 경지에 오르게 했다. 판오를레이는 네덜란드 로마니즘의 주창자였고 르네상스시대 이탈리아의 프레스코 디자인을 태피스트리로 구현했다. 「수달과 백조 사냥」에서 볼 수 있는 15세기의 과밀한 구성 대신 공간이라는 개념을 도입했고 그 구성을 밑그림에 사용하여 직조된 회화를 탄생시켰다.

열번째 태피스트리의 제목은 「야생돼지에 마지막 공격을 가하다」 또는 「12월(염소자리)」(그림28)로, 판오를레이가 거의 동화 같은 분위기로

표현한 숲은 생명, 그리고 불가피하게, 죽음이 가득하다. 뒤편에는 사냥개들이 재미 삼아 또다른 야생돼지를 뒤쫓고 있고, 말을 탄 남자들이 달리는 동안 다른 개들은 갈피를 잡을 수 없는 냄새를 따라간다. 중심무리 사냥개들은 이미 야생돼지에게 달려들어 물어뜯고 있으며, 짐작건대 무리의 리더인 한 마리는 돼지의 어금니로부터 몸을 보호하기 위해 갑옷을 입고 있다. 한편 플레밍의 타운하우스에서 벨벳 쿠션 위에 있는 것이 더 어울릴 법한 작고 쾌활한 개들이 옆에서 뛰고 있고 부주의했던 개 한 마리는 이미 돼지 어금니에 희생당해 쓰러져 있다.

매사냥은 송골매, 참매, 때로는 독수리, 대머리수리, 심지어 연도 이용하는 스포츠였으며 사냥에 보조 역할을 했다. 중동에서 시작된 매사냥은 십자군이 훌륭한 매, 솜씨 좋은 훈련사들과 함께 돌아오면서 유럽 여러 공국으로 전파되었다. 이런 맹금류는 이름에서 알 수 있듯이 혼자 사냥을 하지만 사냥개들과 함께 활용될 수도 있다. 사막에 관목이 많은 중동에서 높이 나는 매가 영양을 포착하고, 그러고 나면 순식간에 최고 시속 65킬로미터까지 낼 수 있는 살루키들이 달려가 영양을 쓰러뜨렸다. 영국 시골에서는 포인터들이 깃털 달린 사냥감이 숨어 있는 곳을 매에게 알릴 수 있었고 오늘날에도 여우 사냥에 매가 쓰이고 있다.

한때 융성하던 귀족적 취미인 매사냥은 플랑드르의 거장 얀 피트Jan Fyt, 1611~61가 「사냥 모임」(그림29)에서 훌륭하게 묘사했던 17세기에 이르러서는 이미 쇠퇴하고 있었다. 부분적으로는 전반적인 사회의 격동 때문이었고, 또 부분적으로는 사냥터가 폐쇄된 데다 이젠 엽총으로 매만큼이나 수월하게 꿩을 잡을 수 있었기 때문이다.

작품에서 인상적인 매의 깃털 질감과 정교한 색감을 표현한 얀 피트의 탁월한 능력을 확인할 수 있다. 또한 매달린 토끼들에서 털을 그려내는

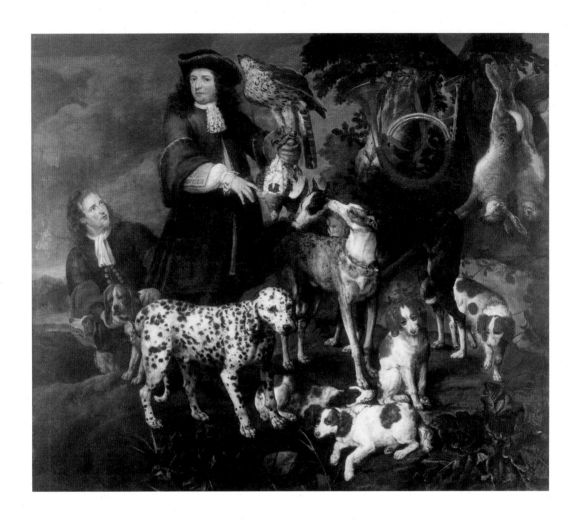

그림29. 얀 피트, 「사냥 모임」,
캔버스에 유채, 17세기 중반

솜씨를, 여러 마리의 개들에서는 가죽 아래 근육과 온갖 색깔의 털을 묘사하는 기교를 볼 수 있다. 같은 혈통의 개들이지만 외형이 상당히 다양한 것으로 보아 폭넓은 유전자에서 번식시켰음을, 생김새보다는 기능을 염두에 두었음을 알 수 있는데 19세기 후반이 되면 생김새 위주의 번식이 시작된다. 앞쪽 점박이 개에게 특히 눈길이 간다. 이런 종류의 개(초기 달마티안일 가능성이 있다)가 작품에 등장하는 일이 드물었기 때문이다.

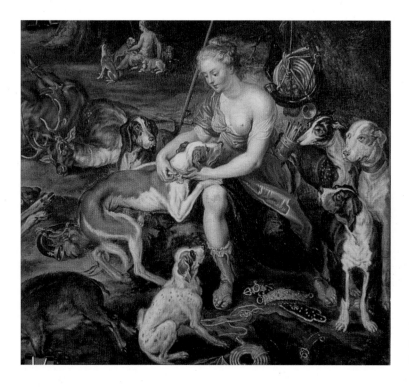

그림30. 대大 헨드릭 판발런과
대 얀 브뤼헐, 「사냥하는 디아나」,
캔버스에 유채, 1620년

　사냥에서 퍼포먼스에 기대하는 바가 컸던 프랑스에서는 왕위 계승자
들에게, 새끼 호랑이들에게 그러하듯 아주 일찍부터 사냥법을 가르쳤다.
도팽 루이(루이 13세)는 겨우 네 살 때 생제르맹궁에서 여러 개들 중 가
장 좋아한 조그만 그레이하운드 샤르봉과 함께 하인들이 풀어놓은 작은
사냥감을 쫓으며 뛰어다녔다. 이러한 훈련은 그에게 유용한 것이었다.
일곱 살 때는 베르사유숲(당시는 작은 마을이었다)에서 견습기사 봉파르
와 아버지 앙리 4세와 수사슴을 사냥했다. 아홉 살의 나이에 왕좌에 오
른 후에는 일주일에 세번씩 사냥을 나갔고 야생돼지를 잡을 만큼 실력이
좋았다.[11] 그가 평생 그의 개들을 단순히 사냥용이 아닌 진심 어린 친구
로 대하며 수백 마리 사냥개의 이름들을 다 알았던 것도, 개가 사고라도

당하면 몹시 괴로워했던 것도 어쩌면 당연한 일이다.

물론 이러한 열정은 그와 그의 선대, 그리고 후대 군주들이 여러 신들, 특히 사냥의 신 디아나의 발자취를 따랐기 때문이기도 하다. 1620년경 얀 브뤼헐Jan Brueghel, 1568~1625과 헨드릭 판발런Hendrick van Balen, 1573~75이 그린 유화 디아나(그림30)에는 이 아름답고 관능적이며 여성적인 신이 사나운 사냥개들을 쓰다듬고 있고 주변에는 갓 잡은 야생돼지, 수사슴, 꿩의 사체들이 있다. 어떤 군주가 그녀의 자리, 또는 경이로운 무리에 속하고 싶지 않겠는가?

신의 곁에 있는 것은 불가능했지만 사냥에의 욕구는 적어도 일시적으로나마 그림을 통해 해소할 수 있었다. 그림에는 가장 좋아하는 사냥개를 비롯해 웅장함, 부유함, 용맹함뿐 아니라 결정적 일격, 두려움, 사냥감 등을 묘사했고, 왕실 사람들과 구경꾼들이 어우러지는 대규모 장면을 담았다. 후자와 같은 풍경화는 루이 15세의 강력한 후원 아래 절정에 이르렀다.

루이 15세는 장바티스트 우드리Jean-Baptiste Oudry, 1686~1755에게 1725년부터 1752년까지 27년 동안 끊임없이 사냥개의 초상화와 사냥개들이 있는 각양각색의 풍경을 그리도록 했다. 그의 경쟁자 알렉상드르프랑수아 데스포르트Alexandre-François Desportes, 1661~1743 역시 많은 그림을 그려야 했다. 그가 1734년에 외국인 후원자에게 보낸 편지에는 '왕의 사냥'을 그리는 데 모든 시간을 쏟고 있으며 루이 15세가 그림을 완성할 때까지 쉬지 말고 그리도록 명했다는 내용이 담겨 있다.[12] 우드리와 데스포르트는 고된 작업이라 생각했을지도 모르지만 그에 따른 큰 보상이 주어졌다. 학계의 존경을 받았고, 시각문화에 관해 어떤 의견을 내더라도 존중받았으며 궁에서 높은 지위와 당연히 그에 상응하는 많은 부를 누렸다.

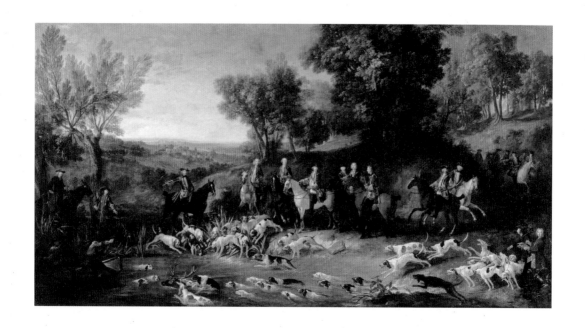

우드리의 기념비적인 작품 「생제르맹숲에서 수사슴을 사냥하는 루이 15세」(그림31)는 사실주의 걸작으로 가로 3.9미터, 세로 2.1미터 크기이며 마를리에 위치한 왕의 사냥용 별장 벽을 장식했다. 이 그림은 루이 15세가 원했던 대로 사냥의 풍경과 장관은 물론 수사슴이 느끼는 극한 공포와 절망감, 극도의 처절함과 고통까지 담아냈다. 고도로 훈련된 사냥개 무리가 없었다면 존재할 수 없는 광경이며, 우드리가 대단히 정교하게 그려냈기에 1750년 전시회 카탈로그에는 "모든 말과 개들이 실물의 정확한 초상이다"라고 기록됐다.[13]

폐하께서는 국내 사냥 풍경만으로 궁을 장식하는 것에 만족하지 않고 진기한 야생동물과 기형적 호기심들이 특징을 이루는 대형 그림을 주문했다. 세계 곳곳에서 바다를 건너 동물을 운반하는 일은 엄청난 비용이 들었고 살아서 도착하는 숫자도 극히 적었다. 이에 호사롭기 그지없

그림31. 장바티스트 우드리,
「생제르맹숲에서 수사슴을
사냥하는 루이 15세」,
캔버스에 유채, 1730년

던 태양왕은 동물원을 두 곳에 만들게 하고 자신의 팔각형 살롱을 동물원 안 동물 그림으로 장식하도록 했다. 그런데 사냥을 광적으로 즐겨 거의 매일 개들과 사냥을 나갔던 루이 15세는 이 동물들을 더 많은 사냥 그림을 위한 사냥감 모델로 간주했다. 우드리와 데스포르트는 국내 사냥 작품들만으로도 바빴기 때문에 루이 15세는 당시 다른 훌륭한 화가들을 찾을 수밖에 없었는데 그들 중 한 사람이 뛰어난 상상력을 지닌 프랑수아 부셰François Boucher, 1703~70다.[14]

부셰의 「악어 사냥」(그림32)은 이국적 환상을 그려낸 걸작이다. 사냥꾼들의 몸을 장식한 야생 고양이 가죽은 비교적 온화한 유럽과는 매우 다른 이국의 풍경을 보고 있음을 강조한다. 피라미드는 파라오가 창으로 사자를 사냥하고 사냥개들이 그 옆에서 달리는 고대를 떠올리게 한다. 작품의 중심을 차지하는 악어는 피라미드보다 수백만 년이나 더 오랜 역사를 지녔기에 우리를 선사시대로 안내한다. 이 악어야말로 거친 자연과 더 거친 시대를 살아온 궁극의 승리자다. 그렇기에 자신을 방어하는 방법을 확실히 아는 생물이다. 훌륭하게 묘사된 개들은 마스티프로 보이는데 사납고 힘이 넘치며 공격용 스파이크가 박힌 목걸이까지 하고 있음에도 괴물 같은 악어의 거대한 이빨과 턱에 위협을 느꼈는지 덤벼들기를 주저하는 모습이다. 잠시나마 악어의 입을 벌리고 있는 막대기를 악어가 단 한 번 물고 씹어도 전세가 완전히 역전될 것임을 개들은 분명 알고 있다.[15]

그런데 사냥이 끝나면 산처럼 쌓인 죽은 짐승들은 어떻게 되었을까? 루이 14세와 루이 15세 같은 왕들은 이 역시 기념할 필요가 있었고 화가들은 이 생명이 멎은 정물들을 그리느라 매우 바쁠 수밖에 없었다. 이 정물화들은 종종 조각된 난간에 멋지게 걸린 사냥한 동물들을 배경으로 앞쪽에는 황금접시와 여러 사치품을 배치해 부를 과시하는 방식으로 그려

그림32. 프랑수아 부셰, 「악어 사냥」,
캔버스에 유채, 1739년

졌다. 이런 장르의 그림이 주는 정적인 느낌은 아주 생동감 넘치는 사냥
개에 의해 깨지곤 했는데, 어떤 작품에서는 자신의 영역을 침범하려는
고양이를 경멸 어린 시선으로 바라보는 개의 모습을 포착하기도 했다.
죽은 사냥감에 대한 프랑스어 표현인 '침묵하는 생물'과 부드러운 대조
를 이룬다.

이런 종류의 정물화는 유럽 전역에서 인기가 많았다. 네덜란드에서 이 분야의 최고 인기 화가 중 대표적인 인물로 얀 베이닉스Jan Weenix, 1642~1719를 들 수 있다. 그는 얀 밥티스트 베이닉스의 아들이다. 유럽 상인 계층의 명망과 부가 급상승하고 있었음에도 왕실은 사냥을 그들만이 열정적으로 즐기는 취미로 남겨두었다. 평민의 사냥은 불법으로 엄격하게 금했고 이를 어길 시 혹독한 처벌이 뒤따랐다. 하지만 중산층은 실내 장식용으로 사냥이 연상되는 그림을 주문하여 약간의 스타일과 명망을 누리고자 했고, 베이닉스의 「침입자」(그림33)가 바로 그런 그림의 한 예다. 「침입자」는 정물*보다 많은 살아 있는 생명을 담아내고 있고 동물의 존재가 주는 기쁨을 그려냈다. 죽은 새들이 매달려 있지만 실제로 시선을 끄는 것은 건강하고 생동감 넘치는 개이며, 아마도 주인의 식사를 위해 이 사냥감을 쫓았던 주인공일 것이다. 개는 유혹을 이겨내지 못하고 살아 있는 비둘기들이 담긴 바구니 위로 뛰어올랐고, 이 기회를 이용해 비둘기 한 마리가 탈출을 하자 놀란 수탉 두 마리가 울음을 운다. 대단히 잘 묘사된 스패니얼은 수탉을 탐욕스러운 눈길로 바라본다. 수탉이 살 날도 얼마 남지 않았다.

살루키는 멋진 시각하운드로 근동의 사막과 관목지에서 대대로 영양을 사냥하는 기술을 갈고 닦았다. 하지만 그레이하운드와 달리, 아랍 사막에서 그토록 사랑을 받은 살루키의 그림은 19세기 유럽(4장 참조), 그 중에서도 특히 프랑스가 아랍의 땅과 사랑에 빠지기 전까지는 드문 편이었다. 오리엔탈리즘의 대표 주자였던 장레옹 제롬Jean-Léon Gérôme, 1824~1904이 그의 명성이 절정에 달했던 1871년에 매우 이국적인 「사냥개의 주인」(그림34)을 그렸다. 아랍의 삶을 엿볼 수 있는 이 걸작은 색채가 강렬하고 풍부하며 생기가 넘친다. 인간의 피부와 개의 가죽 아래 근

* nature morte, 프랑스어로 죽은 자연을 의미한다.

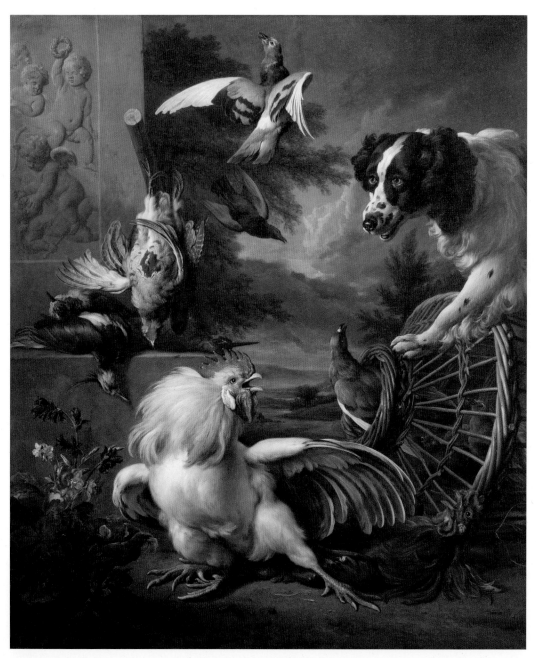

그림33. 얀 베이닉스, 「침입자—죽은
사냥감, 살아 있는 닭과 개」,
캔버스에 유채, 1710년

그림34. 장레옹 제롬, 「사냥개의
주인」, 캔버스에 유채, 1871년

육, 자세의 뉘앙스, 섬세한 표정, 털과 옷감 등의 표현이 정말이지 감탄스럽다.

사냥개의 주인은 오스만제국의 비정규 기마대 바시바주크의 일원이었고, 서양인들에게 그들은 동양 남성성의 정수, 힘, 과감성을 구현한 존재였다.[16] 우아하고 멋진 하운드(그리폰 한 마리와 짐작건대 살루키 세 마리)는 도도하지만 매우 기량이 뛰어난 사냥꾼들이 데리고 있으리라 기대했던 개다. 베두인족의 개는 암염소의 살과 쿠스쿠스로 걸쭉하게 만든 낙타 또는 양의 우유, 그리고 달콤한 대추를 먹고 자랐을 것이다. 목에는 악마의 눈을 피하기 위한 부적 장식을 하고 주인의 안장 앞에 탄 채 사냥터로 이동했을 것이다.

첫눈에도 앙드레 데랭André Derain, 1880~1954의 기법은 앞선 작품들과 스타일 면에서 상당히 다르다. 「사슴 사냥」(그림35)에서 분홍색 혀를 내밀고 있는 개들은 너무나 유순해 보이며 사슴이 처한 위험은 그저 개가 너무 많이 핥아서 귀찮아 죽겠다는, 거의 만화 주인공 같은 느낌이다. 데랭은 반항적인 화가로 야수주의와 입체주의를 따랐음에도 늘 고전주의의 영향을 강하게 받았으며, 「사슴 사냥」의 구성은 이탈리아 르네상스의 서사적 작품, 혹은 우드리의 「생제르맹숲에서 수사슴을 사냥하는 루이 15세」처럼 주변 환경을 장악하고 우리에게 이야기를 들려준다. 이 비범한 그림은 더 앞선 시대의 취향과 즐거움에 대한 경의의 표시로 오뷔송 공방에서 태피스트리로 제작되었다.[17]

왕의 스포츠였던 사슴 또는 야생돼지 사냥과 달리 쥐 사냥은 신분이 낮은 계층을 위한 것이었고 완전히 다른 종류의 개가 이용되었으니 바로 테리어였다. 수백, 어쩌면 수천 년에 걸친 선택 번식의 결과로 온갖 종류의 쥐잡이 개가 탄생했다. 귀여운 머리를 리본으로 장식한 윤기 흐르는

그림35. 앙드레 데랭, 「사슴 사냥」,
캔버스에 유채, 1938년

요크셔테리어는 사실 북잉글랜드 면직공장에서 쥐잡이 목적으로 키운 쥐잡이 전문 사냥개다. 쥐는 어디에나 있었다(지금도 어디에나 있지만 잘 숨어 있을 뿐이다). 시골에서는 곡식 자루를 갉아 파먹고 짚단에 둥지를 틀어 농부에게는 불구대천의 원수였다. 도시에서는 쥐들이 거리를 휩쓸고 다녔다. 쥐 사냥꾼은 실직을 걱정할 일이 없었다. 그들은 부산물로 생긴 쥐 수백 마리를 술집의 '구덩이'라 부르는 경기장 비슷한 곳으로 가지고 왔고, 뛰어난 쥐 사냥개들은 조련사의 격려 속에 누가 가장 짧은 시간 안에 가장 많은 쥐를 잡는지 경쟁했다. 19세기에 유명했던 빌리라는 이름의 불테리어는 12분도 채 안 되는 시간에 100마리를 죽일 수 있었다.

쥐 사냥개들을 비교적 매력적으로 그려낸 그림이 랜드시어의 작품이다(그림36). 고전주의 구성 속에 테리어들뿐 아니라 쥐 사냥꾼의 온갖 장비들을 등장시켰는데, 다른 화가들이 여우 사냥꾼의 장비를 포착한 것과 같은 방식이다. 케이지, 쥐머리를 쳐서 죽이는 용도인 부러진 수레 손잡

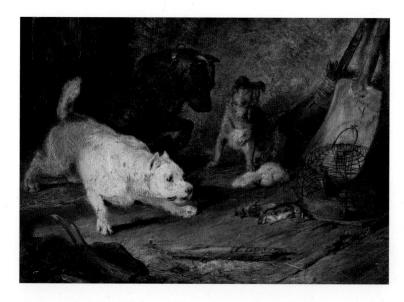

그림36. 에드윈 랜드시어,
「쥐 사냥꾼」, 판자에 유채, 1821년.
랜드시어와 친구들은 그들이
사랑하는 쥐 사냥개들의 놀라운
재주에 관해 이야기를 나누었다고
한다.

이, 쥐 그림으로 장식한 가죽 벨트, 초록색 가방, 독이 든 병, 흰 담비, 그리고 개도 당연히 모두 쥐 사냥꾼의 것이다.

랜드시어는 자신의 개를 모델로 삼아 탁월한 솜씨로 개의 시선에서 이 광경을 포착하여 감상자가 그림 안에 들어가 있는 느낌이 들도록 했다. 쥐 두 마리는 이미 잡았고, 거친 흰 털의 테리어 브루투스는 마룻장 사이로 머리를 내미는 또다른 쥐를 잡으려고 자세를 취하고 있다. 랜드시어의 스태퍼드셔 불테리어인 복서와 좀더 작은 빅센은 쥐 사냥 동료인 흰 담비를 골똘히 바라보고 있다. 흰 담비는 땅을 파서 땅속 굴에 있는 쥐들을 지상으로 나오게 만든다. 테리어는 쥐와 함께 흰 담비를 죽이지 않도록 훈련받기 때문에 생각이 다소 복잡할지도 모른다. 작은 걸작으로 불리기에 충분한 이 그림에 대해 프랑스 화가 테오도르 제리코는 같은 장르의 옛 대가들이 그린 어떤 작품보다 훌륭하다고 평했다.[18]

지극히 영국 상류층의 그림인 윌리엄 바로William Barraud, 1810~50의 「헨리 벤티크 경의 폭스하운드와 테리어」(그림37)는 「쥐 사냥꾼」과 대조를 이룬다. 화면 앞쪽에 폭스하운드의 목걸이들이 연결된 채 놓여 있는 것으로 보아 그들은 잠시 사냥이라는 임무에서 벗어나 개 본연의 즐거운 한때를 보내고 있음을 알 수 있다. 이 구성에 극적인 드라마는 없다. 오른쪽에 보이는 진홍색 코트, 값비싼 사냥 부츠, 채찍, 승마 모자, 등자 한 쌍 등은 쥐 사냥꾼의 케이지와 벨트가 쥐잡이를 설명하듯이 모두 주인과 그 주인의 일에 대해 말해주는 물건들이다. 윌리엄 바로는 폭스하운드와 잭 러셀 테리어 그림에서 개들의 성격, 우정을 표현했고, 특히 하운드의 경우 근육질이면서 우아한 체형을 잘 포착했다.

벤티크 경은 폭스하운드 번식에 정성을 기울여 '뛰어난 스피드와 날렵한 체구, 투지, 우성 유전자를 지닌, 여우 사냥 역사에서 가장 세력이

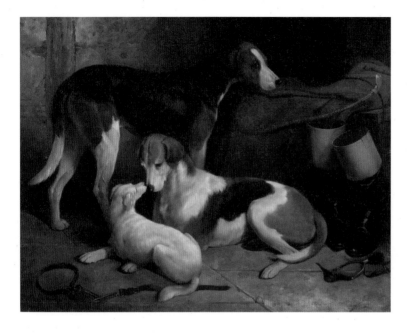

그림37. 윌리엄 바로, 「헨리 벤티크 경의 폭스하운드와 테리어」, 캔버스에 유채, 1845년

큰 사냥개 무리를 키워냈다'.[19] 이 사냥개들은 살아남은 것을 행운으로 생각해야 할 것이다. 벤티크 경에게 성공 비결을 묻자 그는 딱 잘라 말했다. "상당히 많은 사냥개를 번식시키고 상당히 많은 수를 매달아 죽였지."[20]

이 사냥 장비들은 물론 실제 사용하던 것으로 1819년 제임스 바렌저의 그림 「준마를 탄 사냥꾼 조너선 그리핀과 더비 백작의 사슴 사냥개들」(그림38)에서도 볼 수 있다. 이 유화에서 폭스하운드의 우아함과 준마의 훌륭한 체격을 볼 수 있다. 백작은 말과 사냥개, 사슴을 리버풀 근교 저택에서 서리의 엡섬에 있는 사냥 별장 더 옥스로 옮겼다. 이 별장은 반스테드에서는 사냥을, 엡섬에서는 경마를 하기에 편리한 곳에 자리하고 있었다.

역사적으로 볼 때 거의 같은 시기에 그려진 사냥을 하는 인도 우다이

그림38. 제임스 바렌저, 「준마를
탄 사냥꾼 조너선 그리핀과 더비
백작의 사슴 사냥개들」, 캔버스에
유채, 1819년

그림39. 가시, 「우다이푸르의 마하라나
빔 싱과 개, 신하들」(부분), 구아슈,
1820~36년경

푸르의 마하라나 빔 싱과 비교해보면 그리핀의 장면은 보수적인 이미지다. 태양신 에클링기지의 후손으로 알려진 메와르의 왕 마하라나가 달빛 아래 화려한 신하들의 수행을 받으며 호화롭고 대단히 아름다운 장식을 한 말을 타고, 매와 물담배 파이프, 줄에 매인 멋진 시각하운드 등과 함께 행차하고 있다(그림39). 사냥개는 화려하게 수놓은 황금 코트를 입었고, 마치 달려들어 물어뜯을 순간을 노리기라도 하듯 다소 사나운 눈길로 조련사를 쳐다보고 있다. 실제로 사냥을 하게 될지는 이견의 여지가 있다.

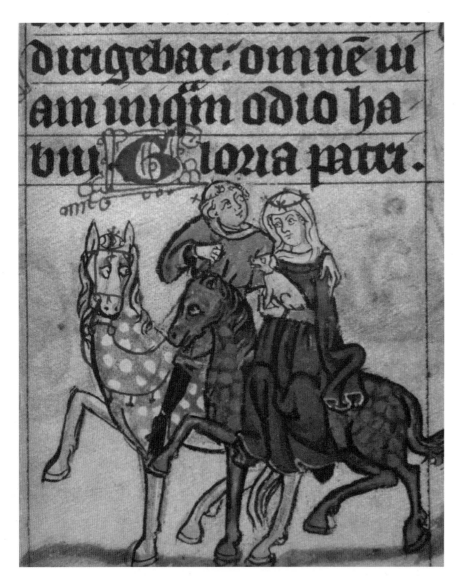

그림40. 『마스트리흐트 기도서』,
1300~25년경, 네덜란드. 수녀와 수도승이
말을 타고 밀회를 즐기러 나선다. 낭만적인
순간을 대변하듯 말들도 농밀한 시선을
주고받는다. 수녀의 품에 안긴 쾌활한
강아지까지 무엇도 이들을 방해하지 못한다.

3. 암흑시대에서 르네상스 말기까지

"사실 예술은 자연 안에 내재한 것이기에
그 예술을 꺼낼 수 있는 이라면 누구든 그것을 갖게 된다."
_알브레히트 뒤러

　　암흑시대는 로마제국의 몰락부터 1000년경까지 이어졌고 세속적 그림은 진짜 암흑기를 맞았다. 이제 유일신 종교가 유럽을 지배했다. 그리고 신성하든 불경하든 개와의 거래는 없었다. 이슬람교에서는 지금과 마찬가지로 당시에도 개를 불결하고 악담을 퍼부을 대상으로 보았다. 하시딤 유대교에서도 개를 인간사회에 침입한 불쾌한 존재로 간주했고 기독교에서는 단순한 종복으로 강등시켰다. 구약성경에서 개는 병들고 고약하며 더러운 짐승으로 묘사되었고 신약에서도 나을 것이 없었다. 신성한 것과는 거리가 멀었고 영혼을 지닌 존재도 아니라고 보았기에 개는 자연세계의 다른 것들과 마찬가지로 오로지 인간에게 이용되기 위해 존재했다. 예술은 기본적으로 종교를 고취하는 목적으로 이용되었기 때문에 오로지 평화의 비둘기와 하느님의 어린양 같은 동물만이 예술작품에 포함

될 수 있었다. 그럼에도 불구하고 개는 여전히 채색 필사본에 등장했다. 대개는 가장자리에서 뛰어다니며 놀거나 대문자를 장식하는 형태였다.

개는 수도승과 수녀의 절친한 벗이었지만 공식적으로는 무시의 대상이었다. 반려동물 제한은 20세기 미국의 금주법만큼이나 많은 영향을 끼쳤다. 요크셔의 대주교 윌리엄 그린필드(1315년 사망)는 "예배시 강아지를 성가대에 들이면 예배에 지장이 생기고 수녀의 기도를 방해할 것"이라고 애통해했다. 이에 윈체스터에서 주교가 절충안을 마련하게 된다. 즉 수녀들이 반려동물을 데리고 있을 수는 있지만 성당으로 데리고 올 경우 하루 동안 빵과 물 없이 금식하는 징계를 받았다.[1]

하지만 수도원장도 개가 빚어내는 사랑에 무심할 수 없었다. 생트롱 수도원의 티어리 수도원장이 11세기 말 또는 12세기 초에 쓴 이 애가哀歌가 그 아픈 마음을 잘 보여준다.

> 개 주인의 주된 근심 걱정. 큰 개는 아니었다… 다섯 살이었고… 덩치는 중간 정도였다… 색깔은 흰색이었고 보석 같은 검은 눈이 얼굴을 장식했다. 이 개의 기능은 무엇이었는가? 쓸모가 있었나, 없었나? 덩치가 큰 주인은 작은 개를 사랑해야 하고, 개의 의무는 주인 앞에서 재롱을 피우는 것이다. 웃음이 없다면 다 무슨 소용인가? 개가 서 있거나 움직일 때 웃지 않은 이가 없었다… 넌 그리도 사랑받는 개였고, 웃음을 주었고 슬퍼하게 만들었다. 살아 있는 동안은 웃음이었지만 네가 죽었을 때의 슬픔을 보라! 너를 보았던 이들, 너를 알았던 이들은 너를 사랑했고 이제 너의 죽음을 애도한다, 가련한 개여.[2]

중세 수도원과 수녀원은 방탕함과 엄격한 도덕성이 기이하게 뒤섞인

그림41. 리처드 펨브리지 경
조각상에 등장하는 개(상세),
헤리퍼드 성당, 1375년경.

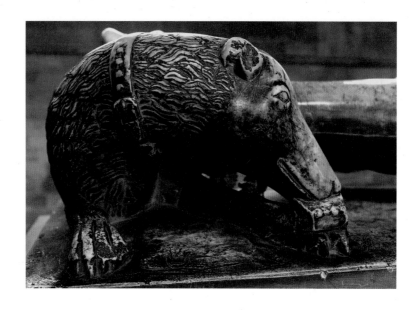

상태였다. 마녀사냥과 종교재판이 먹잇감을 찾아 영국과 유럽을 배회하고, 무심코 내뱉은 말로 불쌍한 영혼이 산 채로 불태워지는 형벌을 받던 시절이었다. 그랬기에 수도자들이 반려동물에게서 위안을 찾고 서로에게 의지한 것도, 많은 이들이 섹스와 과음으로 나날을 보낸 것도 놀라운 일은 아니다.

기독교의 의견과는 무관하게, 위인들과 선한 이들은 앞으로 맞이할 영생 혹은 영생이 아닌 삶에서 개와 동행하기를 선택하곤 했다. 우아하게 실현된 그 예가 바로 백년전쟁에서 수많은 전투의 스타였던 가터의 기사 리처드 펨브리지 경이다. 1375년에 사망한 펨브리지 경은 자신의 장례에 대해 상세한 지침을 내렸다. 부탁한 대로 그는 성모마리아를 마주보며 머리를 장미 화환과 깃털 위에 누인 채 매장되었는데, 거기에 더해 그는 반려견이 곁에, 더 정확히 말하자면 자신의 발치에 함께하기를 원했다. 정교하고 세밀한 관찰을 통해 아름답게 재현된 이 개의 조각상

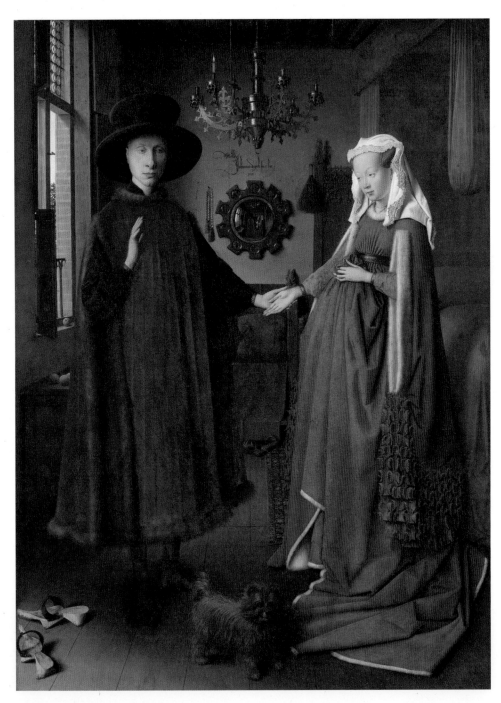

그림42. 얀 반에이크, 「아르놀피니 부부의
초상」, 오크에 유채, 1434년.

(그림41)은 특히 털이 잘 표현되었으며 얼굴에서 뚜렷한 개성을 찾아볼 수 있다. 개의 목걸이는 기사에 대한 애정의 표시로, 이제 이 개는 뒤러의 「기사, 죽음과 악마」(그림54) 속 개와 기사처럼, 영원히 주인을 떠나지 않을 것이다.

1400년 즈음 예술에 대한 기독교의 통제가 느슨해졌다. 부유하고 독립적인 상인들은 자신들이 원하는 바를 정확히 알았고 그에 따라 예술품을 의뢰하는 시대가 도래했다. 특히 이탈리아와 네덜란드 전체에서 이런 경향이 두드러졌으며, 이들 지역에는 어딜 가도 응석받이 애완견, 용감한 지킴이, 사냥 친구, 명망가의 부의 상징 등 생기 넘치는 개들이 있었다. 그러니 예술 후원자들은 물론, 판화와 회화 주문자들이 작품 속에 이들 개를 등장시키고 싶어 했던 것도 놀랄 일은 아니다. 또한 서양 회화에서 사실적인 반려견이 아마도 처음으로 등장한 것이, 미술사에서 매우 중요한 작품으로 꼽히는 얀 반에이크Jan van Eyck, c.1390~1441의 「아르놀피니 부부의 초상」(그림42)이라는 것도 그리 놀라운 일은 아니다.[3] 반에이크는 유채물감을 처음으로 사용한, 어쩌면 유채물감을 발명한 화가일지도 모른다. 더 정확히 말하자면 재발명하여 사용법을 완성한 사람이다. 로마, 그리스, 이집트에서도 기름을 기반으로 한 유성 물감을 사용한 증거가 남아 있기 때문이다. 기름은 안료뿐 아니라 빛도 고정할 수 있었고 덕분에 회화는 새롭고 경이로운 광채를 얻었다. 이전의 템페라(전색제로 달걀노른자를 혼합한 물감)와 달리 기름은 정교한 묘사와 섬세한 질감 표현을 가능하게 했다.[4] 반에이크는 이 그림에서 기름을 사용함으로써 부부가 몸에 걸친 화려한 직물의 아름다움을 표현했을 뿐 아니라 그리폰 테리어의 긴 털의 질감과 여러 색깔을 아주 풍부하게 묘사했다. 마치 개를 쓰다듬고 있는 듯 털의 촉감이 느껴질 것 같다. 이 작은 개는 아주 다

정한 표정을 짓고 있지만 실제로 무슨 생각을 하고 있을지 궁금하다. 여인이 입은 풍성한 드레스를 장식한 흰색 모피단이 붉은날다람쥐 2000마리에 달하는 가슴 털로 만들어졌으니 말이다.[5]

반에이크는 매우 사실적인(개가 있든 없든) 집 안 풍경을 그린 최초의 화가로 꼽히며 「아르놀피니 부부의 초상」이 미술사에서 대단히 중요하게 다뤄지는 것도 이 점에 기인한다. 오랜 세월 이 그림에 대한 여러 분석과 추측이 이어지고 있다. 이 부부가 실제로 누구인지, 여인이 임신을 한 것인지, 아니면 그저 당시 유행하던 둥근 복부를 강조한 옷차림인지, 그리고 상징적으로 보이는 장치들이 실제로는 현실의 충실한 묘사였는지 등 여러 논의가 있다. 물론 그리폰테리어에 대한 의견도 분분하다. 욕망이나 부부 간 신뢰의 상징인지, 아니면 단순히 반려견을 그린 것인지.

런던 내셔널갤러리에서 전문가들이 적외선 탐상도형을 이용해 집중적으로 연구한 결과에 따르면 이 작품은 조반니 아르놀피니와 그의 아내의 초상화일 가능성이 크고, 부인은 임신 중이 아니라 '풀스커트 드레스'를 입고 있다고 한다. 우리가 아는 것처럼 다람쥐 털이 많이 달린 그 옷말이다. 상징적으로 보이던 요소 상당수가 밑그림에는 존재하지 않았고 훗날 추가된 것이어서 내셔널갤러리는 화가가 오래 숙고한 구성의 일부가 아니라는 결론을 내렸다.[6] 그리폰테리어도 초상화 속 주인공이 누구이든 상관없이 그저 사랑받는 반려견으로 보인다.

「성녀 마리아 클레오파와 가족」(그림43)의 세계에는 조금 다른 종류의 개가 살았다. 좀더 고딕 스타일이며 여전히 기독교 경향을 보이는 베른하르트 스트리갈Bernhard Strigel, c.1460~1528의 그림이다. 성녀 마리아의 가족은, 머리의 후광과 그들을 방문한 천사를 제외한다면, 대단히 세속적인 모습이다. 갓 태어난 아이에게 쏟아지는 관심에 따분해진 것이 분

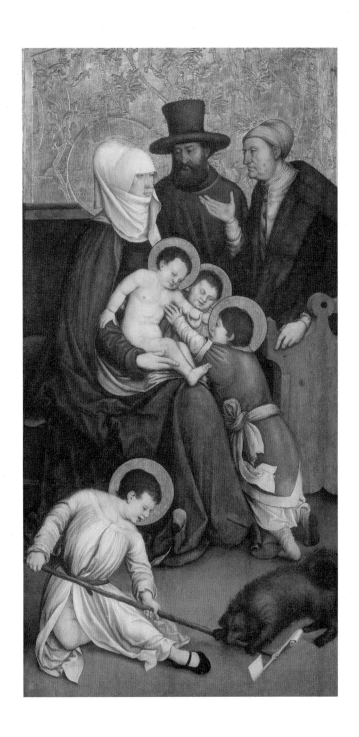

그림43. 베른하르트 스트리갈,
「성녀 마리아 클레오파와 가족」,
패널에 유채, 1520~28년경.

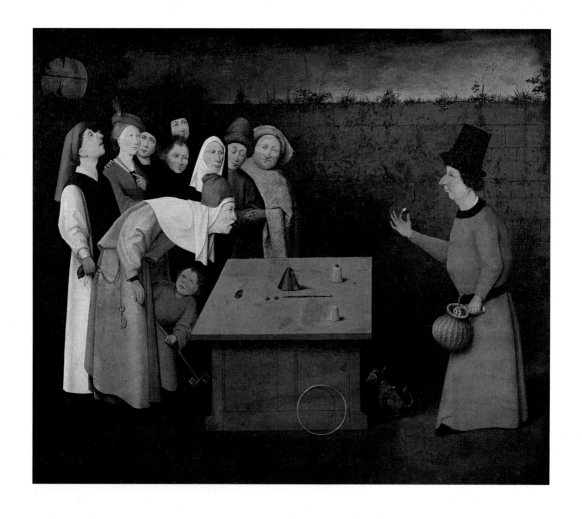

명한 천사 같은 아이도, 보통의 어린이들(어른들도)이 으레 그렇듯, 적갈
색 털의 아주 매력적인 개와 놀고 있고, 그 개도 보통의 개가 그렇듯 막
대기와 힘겨루기를 하고 있다.

 개는 천사에게나 악당에게나 친구 같은 존재다. 개는 인간에 대한 편
견이 거의 없다. 그래서 1500년대 초반에서 중반 사이로 추정되는 탐욕
과 불신에 대한 전형적인 교훈화(그림44)에도 개가 등장한다. 예전에는

이 그림을 플랑드르 화가 히에로니무스 보스의 탁월한 일상화로, 막대한 가치를 지닌 작품으로 생각했으나 현재는 보스의 추종자 그림으로 추정한다.[7] 아직 확정된 것은 아니고 보스의 작품일 가능성도 있어 생제르맹앙레에서 안전하게 보관하고 있으며, 이미 한번 도난당했다가 기적적으로 되찾은 바 있다. 마술사의 교활한 지능(그는 구경꾼들에게 심리전을 펼치며 시선을 분산시키고 그사이 조수가 지갑을 턴다)이 바구니 안 올빼미로 표현되었다고 이야기하는 평론가들이 많지만, 보스의 그림이 맞다면 올빼미는 그의 「쾌락의 정원」 세 폭 제단화 중 「낙원」 패널과 마찬가지로 사탄을 상징하는 것이다.[8] 그리고 이것은 곡마단 악마 복장을 한 마술사의 작은 개와 좋은 대조를 이룬다. 개는 끝이 뾰족한 빨간 모자로 귀에 포인트를 주고, 꼬리 털을 삼지창 모양으로 다듬어 유순한 악마처럼 보인다. 비록 이 개가 쇼의 일부이긴 하지만—개는 굴렁쇠로 재주를 부릴 자신의 차례를 기다리고 있다—마술사가 유일하게 믿을 수 있는 친구인지도 모른다. 이런 사기꾼에게 인간 친구가 몇이나 있겠는가?

개는 열정과 욕망의 연상이며 충성심의 상징이기에 결혼 만찬에 완벽히 어울리는 손님이다. 플랑드르의 채식사彩飾師 로이섯 리에덧Loyset Liédet, 1420~84의 「르노 드 몽토방과 클라리스의 결혼」(그림45)에 참석한 개가 한 예다. 이 작품은 뾰족한 신발부터 헤닌이라 불리는 뾰족한 모자에 이르기까지 대중에게 전형적으로 중세적이라 인식된 모든 것을 포함하고 있다. 신랑과 신부의 지위에 걸맞게 개 손님도 레브리에 또는 그레이하운드 종류이며 폭이 넓은 멋진 목걸이를 하고 있다. 개는 피로연이 벌어지는 방을 의기양양하게 걷고 있는데, 자신의 지위를 주인과 동일시하는 태도다.

중세의 목욕탕을 그린 채색화에서도 일반적으로 작은 개를 볼 수 있

다. 당시 목욕탕은 향락적인 다기능 공간으로 맛있는 음식, 밀회 장소, 안락한 목욕 시설, 라이브 음악과 연주가를 제공했으며, 이는 고대 그리스 시대까지 거슬러 올라가는 전통이다. 이런 환경에서 개는 자연스럽게 당당히 열정과 욕망의 상징이 된다. 플랑드르 채식사들은 엄격하고 격식 차린 스타일로 알려진 반면 프랑스 채식사 필리프 드마즈롤Philippe de Mazerollers은 좀더 생기 넘치는 분위기를 도입했다. 그가 『발레리우스 막시무스의 기억할 행적과 금언』에 그린 목욕탕 삽화는 사치에 관한 도덕

그림45. 로이섯 리에딧, 「르노 드 몽토방과 클라리스의 결혼」, 채색화, 1460~78년경.

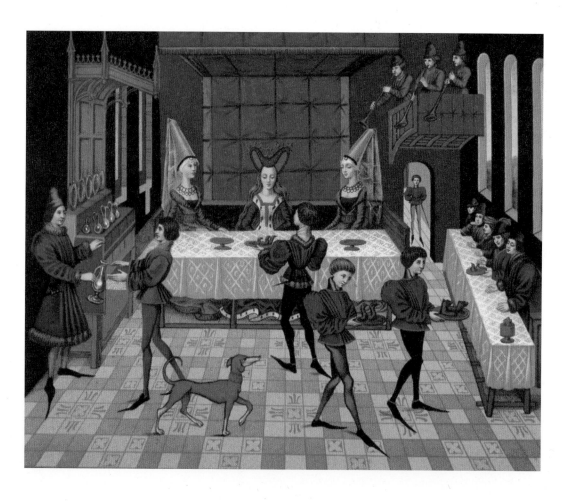

그림46. 필리프 드마즈롤,
「사치 존중의 예」, 『발레리우스
막시무스의 기억할 행적과 금언』,
양피지에 채색, 1470년경, 브루제.

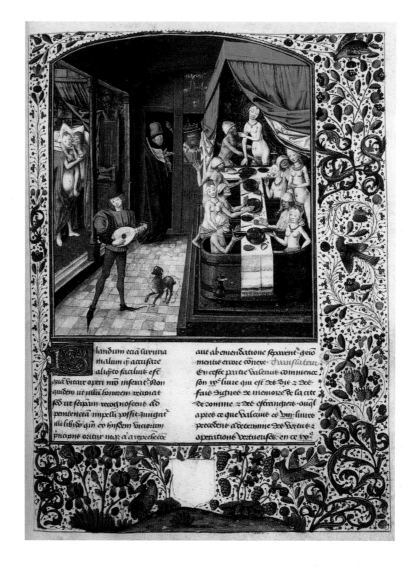

적 주장 가운데서도 삶과 쾌락을 찬양하고 주인의 류트 선율에 맞춰 행
복하게 춤추는 작은 개를 완벽하게 묘사하고 있다(그림46).

　　이탈리아 르네상스시대 화가들은 고전시대 작품과 자연에 특별한 관
심이 있었다. 필연적으로 개는 수많은 형태로 당시의 동시대 미술 안에

서 자리를 찾아가기 시작했다. 여전히 개 초상화는 진지한 화가에게는 적합한 주제로 인식되지 않았지만, 그럼에도 많은 그림 속에 등장했고 종종 대단히 중요한 역할을 차지했다.

피렌체는 이탈리아 르네상스가 처음으로 꽃 핀 곳이라 할 수 있으며, 피에로 디 코시모Piero di Cosimo, 1462~1522는 상당히 혁신적인 화가로, 기이하고 상상력이 뛰어난 작품과 선구적으로 개발한 서정적 풍경화로 잘 알려져 있다. 조르조 바사리에 따르면 코시모는 동물과 식물을 사랑한 화가이며[9] 이는 「님프를 애도하는 사티로스」(그림47)에 확연히 드러나 있다. 이 작품은 꽃이 만발한 풀밭과 그 뒤로 펼쳐진 모래밭, 바다, 활기에 찬 자연을 배경으로 한다. 우리의 시선은 비극적으로 아름답게 표현된 님프와 가슴 아파하는 사티로스에게 향하지만 그림 오른편 커다란 갈색 개 역시 시선을 사로잡는다. 개의 자세와 태도는 사티로스를 그대로 반영하고 있다. 사티로스와 마찬가지로 개의 옆에도 꽃망울을 터뜨린 식물이 있으며 개의 표정 역시 슬프다. 그리고 사티로스만큼 정교하고 사실적으로 표현되어 있다. 이 개가 님프의 친구인지, 아니면 주인인 사티로스의 비탄을 공감하는 것인지 화가는 그 판단을 그림을 보는 우리에게

맡겼다. 그러면서 그는 뒤편 해변에서 평소와 다름없이 일상을 이어가는 개 세 마리와 생기 넘치는 새, 싱싱한 풀을 그림으로써 삶은 계속된다는 희망을 전하고 있다.

코시모의 작품 속 개의 정체는 알 수 없지만, 만토바의 통치자 루도비코 곤차가 3세 후작이 아끼던 루비노와 그의 카메라 픽타*에 등장하는 일곱 마리 개 중 한 마리에 대해서는 상당히 많은 것이 알려져 있다. 안목이 높았던 후작은 1460년 안드레아 만테냐Andrea Mantegna, 1430/31~1506에게 곤차가 통치가문의 그림을 맡겼다. 당시 유행하던 카메라 픽타를 궁전에 만들어 달라고 의뢰했고 만족할 결과를 얻었다. 이는 르네상스시대 가장 훌륭한 프레스코 작품 중 하나로 손꼽힌다. 만테냐는 템페라를 사용했기 때문에 유채물감을 사용한 다른 화가들의 작품과 맞대응시킬 수는 없다. 그가 그린 개의 털은 반에이크에 미치지 못하고 질감도 파올로 베로네세 앞에서는 빛을 잃는다. 그러나 만테냐는 착시, 원근법, 트롱프뢰유의 대가였고 늘 대상의 부분을 적절하고 정교하게 표현했다.

이 프로젝트는 7년이라는 긴 세월(1467~74년)이 걸렸는데, 아마도 소송을 많이 하는 만테냐의 성향도 한몫했을 것이다. 곤차가 집안의 소들이 풍성한 잎을 찾아 그의 포도밭으로 쳐들어왔을 때 만테냐는 관대한 후원자인 곤차가에게 소송을 할 수 없어 유감을 표하기도 했었다.

카메라 픽타 방 두 곳이 궁중 장면이며 여기서 만테냐가 그린 곤차가 가문의 과거, 현재, 예상하는 미래, 그리고 그들의 친구, 신하, 당대의 중요

그림48. 안드레아 만테냐,
「카메테 델린콘트로」(부분).
초기 스피오네로 추정되는 털이
긴 사냥개 한 마리가 곤차가의
팔디스토리오(성직자가 의식에
사용하는 의자) 아래 있다.

* camera picta, 벽을 캔버스
삼아 가문 사람들과 그들의
중요한 정치적 인물들의
초상화 갤러리로 만든 방.

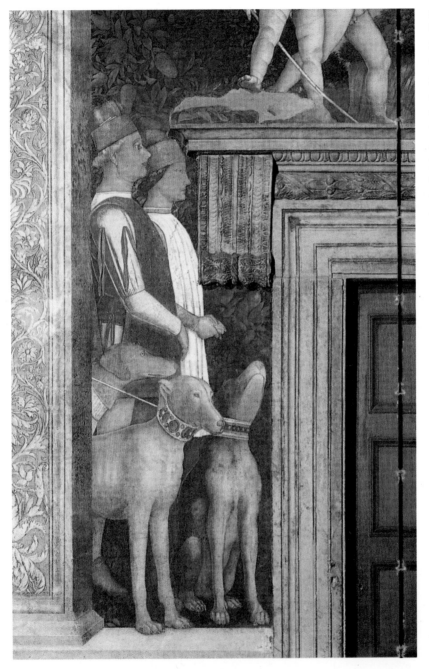

그림49. 안드레아 만테냐,
「파레테 델린콘트로」(저먼포인터
두 마리와 그 뒤편의 그레이하운드
한 마리가 있는 부분). 아름답고
호화로우며 개성이 강한 개
목걸이가 눈에 띈다. 르네상스
이탈리아(와 프랑스)에서 인기가
많았던 하운드는 폭이 넓은
목걸이를 하곤 했는데, 가죽에
벨벳 장식, 금사, 은사로 화려하게
수놓은 것들이다. 순금이나 다른
장식물로 주인의 문장紋章을
새기기도 했다.

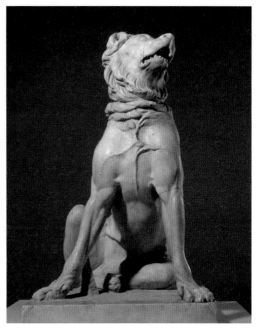

그림50. 안드레아 만테냐,
'카메라 픽타', 몰로시안,
회의장 벽면 상세, 프레스코와
드라이 템페라, 1465~74년,
카스텔로 디 S. 조르지오, 만토바

그림51. 「제닝스의 개」,
대리석, BC 2세기

한 인물들을 볼 수 있다. 통치 왕조로서의 곤차가 가문은 특히 말과 개를 사랑했으며 우아한 그레이하운드를 비롯해 초기 스피노네, 저먼포인터, 거세하지 않은 몰로시안하운드 한 쌍 등으로 보인다. 몰로시안하운드는 근육질의 거대한 몸집의 개로 주로 야생멧돼지를 쓰러뜨리는 일을 했지만, 고대 로마시대에는 제국의 골치 아픈 국경에서 무시무시한 전사 역할을 맡기도 했고 부자의 경호원, 상류층 명망의 상징으로 등장하기도 했다.

고대 그리스 몰로시안(그리스에서 시작된 품종으로 보인다)의 멋진 예는 영국박물관의 「제닝스의 개」(그림51)에서 볼 수 있다. 고대 로마 대리석 공방 잔해에서 발굴해 1753년 영국으로 가져온 초기 그리스 청동 작품의 2세기 로마 복제품이다. 개의 꼬리가 부러졌기 때문에 이 조각상의 소유자인 제닝스는 아테네 정치가 알키비아데스의 이름을 따라 '알키비

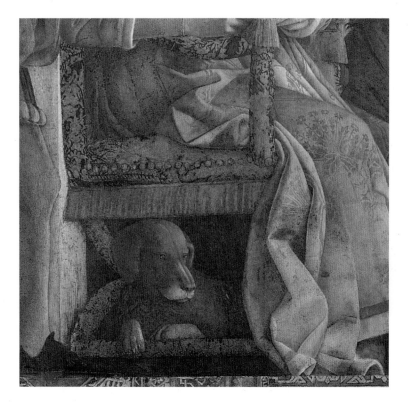

그림52. 만테냐의 '카메라 픽타',
만토바의 루도비코 곤차가 후작의
반려견 루비노 부분, 프레스코와
드라이 템페라, 1465~74년

아데스의 개'라고 불렀다. 플루타르크에 의하면 알키비아데스의 개는 크
고 잘생겼으며 꼬리가 '주된 장식'이었다고 한다. 알키비아데스는 이 개
의 꼬리를 자른 후 '모든 아테네 사람들이' 개를 불쌍히 여기자 이렇게
말했다고 한다. "나는 아테네인들이 이 일을 더 떠들어댔으면 좋겠다. 그
러느라 내가 저지른 더 나쁜 일은 이야기하지 않을 테니 말이다." 알키비
아데스의 뒤를 이어 이 몰로시안 개 제닝스로 알려지며 소유주보다 더
유명해졌다. 도박에 빠져 빚이 많았던 제닝스는 1816년 이 개 조각상을
팔 수밖에 없었고 이런 말을 남겼다. "훌륭한 개였고, 그 개를 샀던 나는
행운아였다."

그런데 우리의 눈길을 끌며 마음을 사로잡는 또다른 개가 있다. 루도비코의 애견 그레이트데인 루비노다(그림52). 루비노는 주인의 왕좌 아래에서 편안하게 몸을 누이고 있다. 화면 왼쪽으로는 기둥, 오른쪽으로는 호화롭고 두툼한 망토의 안전한 보호 아래 있다. 커다란 앞발이 의자의 조각된 나무 받침에 놓여 있으며, 이 장면에서는 사람 머리와 거의 같은 크기의 커다란 머리를 의자 바깥을 향해 기울인 채 나랏일이 주는 불가피한 따분함과 거인 같은 너그러움을 표정에 담고 있다.

분명 이 루비노는 상징적 기능을 담당한다. 이 장면에서 개의 존재와 자세는 루도비코를 충직과 지혜의 분위기로 물들이고 결코 꺾을 수 없는 귀족의 신의를 보여주며 교회와 신성로마제국에 대한 루도비코의 믿음을 확인시킨다. 또한 루비노는 곤차가의 문장을 떠올리게 한다. 카메라 픽타에 여러 차례 등장한 문장에는 흰색 그레이트데인이 초록색 풀밭 위 빨간색을 배경으로 주둥이를 오른쪽으로 돌리고 있다. 이 세 가지 색깔은 신학의 세 가지 덕목을 상징한다. 흰색은 믿음, 빨간색은 희망, 초록색은 자비를 의미한다.

그런데 루비노가 이 그림에 포함된 것은 사실 더 사적인 이유 때문이다. 만테냐가 이 걸작을 시작했을 때 루비노는 이미 죽은 지 4년이 지난 시점이었다. 이 애견에 대한 편지를 모두 읽어보면 루도비코 곤차가가 개와의 추억이 자신의 곁에 항상 머물기 원했음을 모를 수가 없다. 그러니 개가 자주 가던 방 안, 주인의 사랑 안에서 안정감을 느끼며 편안히 누워 있곤 했던 의자 아래에서 그 같은 모습이 보이길 바랐을 것이다.

루비노에 대한 첫 기록은 1462년 10월 29일이다. 일 때문에 집을 떠나 있던 루도비코가 만토바 집에 있던 아내 바르바라에게 편지를 써서 사방을 뒤져 루비노를 찾아보라고 부탁한다. 여행 중 루비노를 한 번도 아니

고 두 번이나 잃어버린 적이 있었기 때문이다. 처음은, 그가 배를 타고 레베레로 떠날 준비가 되었을 때 루비노를 도저히 찾을 수 없어 어쩔 수 없이 그냥 출발했던 경우다. 하인들이 개를 간신히 찾아 육로를 통해 만토바로 데리고 가던 중 개가 도망치고 말았다. "그 개는 우리 외에는 어느 누구와도 함께 있으려 하지 않잖소." 루도비코는 심란해하며 그렇게 썼다.

여러 면에서 운이 좋았던 루비노는 혼자 만토바로 돌아왔다. 바로 그날 저녁에 온통 젖고 후줄근한 모습으로 돌아온 개는 주인을 찾아 절절하게 이 방 저 방을 돌아다녔지만 그리 오래 찾아 헤매지 않아도 되었다. 바르바라가 신뢰할 수 있는 루카 다 마리아나에게 맡겨 레베레로 보내주었기 때문이다. 다음날 아침 레베레에 도착한 개는 잘못했다는 표정으로 주인에게 코를 비비고 애정을 표시하며 용서를 구했고, 사랑하는 개를 다시 만나 행복에 겨운 루도비코는 용서하지 않을 수 없었다.

루비노의 기록이 다시 나타난 것은 1463년 2월 18일이었다. 루비노는 당시 산 조르조 별장에서 바르바라와 함께 지내고 있었다. 루도비코가 루비노를 여행에 데려갔다가 잃어버릴까 걱정했기 때문이다. 루비노는 주인이 몹시 그리웠다. "루비노가 소고기도 먹지 않고 놀지도 않습니다. 오로지 이곳에서 나가고 싶어 하는 것만 같습니다. 내가 개 줄을 풀어주면 내게 애정 표현을 하지만 그러고 나선 나를 알은체하지 않습니다. 울고 있었던 것처럼 눈도 붉습니다. 불쌍하지만 나로서는 어떻게 해야 할지 모르겠어요." 바르바라의 편지 내용이다. 루도비코가 신속히 답장을 썼다. "최선을 다해 돌봐주시오. 꼭 먹을 것을 먹도록 하고 제발 가능한 나를 보고 싶어 하지 않게 애써주시오."

그러나 이 불쌍한 개는 주인 없이는 평온을 찾을 수 없었고, 결국 바르바라는 개를 만토바로, 본 주거지로 보냈다. 만토바로 돌아온 개는 건

강을 되찾았고, 조만간 주인인 루도비코가 돌아올 것을 확신했기에 산 조르조에서와는 달리 집을 나가려 하지 않았다. 곧 식욕도 되찾아 몸무게가 늘기 시작했다.

4년 반이 평온하게 흐른 후 어느 날 갑자기 루비노가 병이 들었다. 이 불쌍한 개는 림프선이 부어 열에 들뜬 채 혼미한 정신으로 이 방 저 방 헤매고 다녔는데, 신기하게도 루도비코의 참모장이었던 귀도 디 네를리도 같은 증상을 보였다. 루비노는 곧 죽을 것 같았다. 루도비코는 자신이 만토바에 도착할 때까지 개가 살지 못할 것을 염려하여 아내에게 개가 죽으면 서재 창문 아래 묻어달라고 부탁했다. 그 자리라면 늘 루비노의 비석과 비문을 보며 개의 변함없는 애정을 기억할 수 있을 것이기 때문이다.

8월 6일 루비노는 안절부절못하기 시작했다. 끙끙거리며 사방을 돌아다녔고 어디서도 안정을 찾지 못했다. 죽음이 멀지 않았음을 깨닫고 마지막으로 주인의 모습을 보고 싶다는 희망을 버리지 못했던 것인지도 모른다. 가장 좋아하는 간식인 오믈렛도 거부하고 생고기 한 덩이를 삼켰다. 다음날 아침 아홉시 귀도 디 네를리가 사망했고 이는 루비노에게 불길한 징조였다. 두 시간 후 이 순한 그레이트데인도 세상을 떠났다. 생고기가 마지막 먹이였다.

하지만 그는 오페라에서 삶을 이어갔다. 루도비코의 의뢰로 제작된 〈네 발 달린 포유류들에 관하여De quadrupedibus digitatis viviparis〉의 세번째 리브레토에 루비노의 비문이 등장한다. 다음은 제임스 머레이의 번역이다.

귀여운 루비노
오래도록 충직하게 사랑했음을 주인도 인정하였으니
가족에게 봉사하며 늙고 쇠약해진 나, 여기 잠들다.

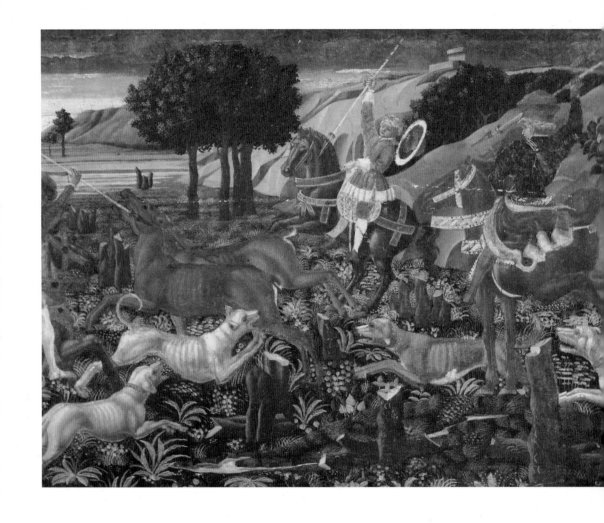

이 무덤은 내게 경의를 표하는 것이니

내 주인은 나와의 삶에 크게 만족했다.

루도비코는 루비노를 굉장히 그리워했던 것이 틀림없다. 10년 후인
1473년 중개상 피에트로 다 갈라라테가 자카리아에서 루비노의 후손인
강아지를 발견하고 루도비코에게 소식을 전했다. 루도비코는 즉시 그 강

아지를 노새 등에 태워 '최대한 편안하게' 보내라고 답장했다. 25일 후 강아지는 안전하게 만토바에 도착했고 루도비코는 카리시마라는 이름을 지어주었다. 이 새 강아지가 사랑스럽기는 했지만, 세상의 모든 반려인이 그러하듯 루도비코 역시 루비노처럼 충직했던 개는 다시없을 거라 선언했다.[10]

르네상스를 이야기할 때 독일의 거장 알브레히트 뒤러Albrecht Dürer,

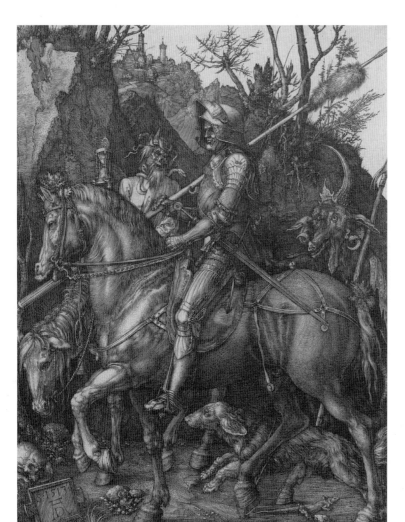

1471~1528를 언급하지 않을 수 없다. 그는 1494년 처음 이탈리아에 와서 미술을 공부하며 10년 조금 넘는 세월을 보낸 후 당대의 가장 유명한 화가로 성공해 돌아갔다. 그가 판화가로 명성의 절정에 달했을 때 「기사, 죽음과 악마」(그림54)를 완성했으며, 이는 「멜랑콜리아 I」과 「서재의 성

제롬」과 더불어 3대 걸작 판화로 불린다. 세 작품 모두 모래시계와 해골, 개가 등장한다.

이탈리아에서 받았던 르네상스의 영향이 「기사, 죽음과 악마」에 확연히 드러난다. 이탈리아 르네상스 스타일과 멋지게 어우러진 독일 고딕양식의 말 탄 기사, 순례자와 성자들의 빈번한 동반자인 충직한 개가 담겨 있는데, 이 개는 톨벗으로 알려진 상당히 크고 튼튼한 후각하운드이다. 그레이하운드와 톨벗은 문장을 알리는 용도로 자주 쓰이며, 여기서는 뒤러가 기사의 미지로의 출발, 아마도 죽음을 각오한 임무에 동반하는 개로 톨벗을 선택함으로써 그 적절함이 배가 된다.

흥미로운 것은 톨벗이 한때 잉글랜드에서 상당히 인기가 있었음이 분명하다는 사실이다. 이름이 톨벗이나 톨벗 암스(톨벗 문장)인 고색창연한 선술집이나 여인숙이 셀 수도 없이 많으며, 지금도 멋진 하운드의 모습을 그린 간판들이 자랑스럽게 걸려 있다. (옛날에는 간판이 그림으로 만들어져야 대부분 문맹인 고객들이 여인숙을 확실히 알아볼 수 있었다. 그리고 본능적으로 무엇이든 냄새로 알아차리는 후각하운드만큼 좋은 표지판이 또 있겠는가?)

뒤러가 베네치아의 레오나르도, 베로키오, 폴라이우올로, 도나텔로 등 많은 르네상스 예술가들의 영향을 받기는 했지만,[11] 피렌체 화가 조반니 디 프란체스코Giovanni di Francesco, 1425/6~98의 초기 르네상스 작품(그림53)과 「기사, 죽음과 악마」에서 명백한 유사성을 발견할 수 있는 것은 흥미로운 일이다. 기사, 말, 개가 모두 옆모습인데, 이는 조반니 디 프란체스코의 작품(그림53)에서도 보이는 특징이다. 특히 말의 당당한 자세, 심지어 개의 걸음걸이도 서로 닮았다. 조반니의 그림에서는 기사와 말, 개가 오로지 사냥에 집중하고 있는 반면, 뒤러의 작품에서는 미지의 목적

지로 가려는 굳은 의지가 돋보인다.

조반니의 그림에서 개는 주인을 사냥감으로 안내하고 있는 반면, 뒤러의 개는 위험한 미지의 길에서 안전하게 인간을 안내하는 개-신이 등장하는 고대 종교를 떠올리게 한다. 흉측한 악마와 죽음(부패하는 와중에도 여전히 움직이는 시신의 모습으로 모래시계를 들고 짧은 삶의 유한함을 상기시키고 있다)의 괴롭힘을 당하면서도 기사와 개는 꿋꿋하게 갈 길을 가고 있다.

두 작품이 다른 지점은 바로 감성과 감정이다. 조반니 그림 속 개는 꼬리가 올라가 있다. 즐거운 사냥에 대한 기대감에 달린다. 뒤러의 개는 귀가 뒤로 젖혀 있는데, 이는 두려움과 소심함의 표시다. 입은 굳게 닫혀 있고 꼬리는 반만 올라갔다. 주인 곁을 달리는 것일 수도, 주인을 안내하는 것일 수도 있지만 분명한 것은 주인 곁에 머문다는 사실이다. 하지만 다가올 일을 기대하지는 않는다. 누가 개를 비난할 수 있겠는가? 징조는 이미 불길해 보인다.

조반니의 작품은 원래 우르비노의 공작 궁전을 위해 그린 것으로, 색감이 화려하고 생동감이 넘친다. 예술과 빛의 도시인 피렌체가 그림의 배경이다. 긴 벤치의 뒷면에 걸리도록 제작된 이 작품은 두 가지 사냥 장면을 한데 모았다. 하나는 개와 함께 걸어서 야생멧돼지를 잡는 평민의 사냥 풍경이고, 다른 하나는 말을 타고 사슴을 쫓는 귀족의 사냥 풍경이다. 이 정교하고 매력적인 작품에는 다소 마법적인 분위기가 있으며 뒤러의 그림과 같은 어떤 위협이나 닥쳐올 불행의 기미는 완전히 배제되어 있다. 「기사, 죽음과 악마」가 성서나 역사 속 특정한 사건을 암시하는 것은 아니다. 화가는 다만 자신이 표현하고자 했던 의미에 대해 그림을 보는 이가 나름의 결론을 내리도록 여지를 남겨두고 있다.

파올로 베로네세Paolo Veronese, 1528~88는 베네치아 예술 세계의 주요 인물이다. 베로나 출신 석공의 아들로 처음에는 조각 공부를 했다. 예술 애호가들에게는 다행스럽게도 그가 베로나의 건축가 미켈레 산미켈리를 알게 되면서 프레스코와 천장 벽화를 그리는 화가로 전향했고, 훗날 캔버스 유화에서 재능을 발휘했다.

베네치아에서 화려한 회화가 많이 탄생했지만 베로네세의 은은한 무지개 빛깔과 사람, 건축물, 동물의 아름다운 조화에는 비견하지 못한다. 19세기 영국 미술비평가 존 러스킨은 걸작 「카나의 혼인 잔치」를 본 후 일기에 이렇게 기록했다. "사색이라는 와인의 바다에 떨어져버린 것만 같은, 그 와인을 마시며 와인에 빠져 죽게 될 것만 같은 느낌이었다."[12]

이 정교한 유화를 보노라면 정말이지 취할 것만 같다. 전 세계에서 당시 국제도시 베네치아로 쏟아져 들어온 훌륭한 유채물감으로 베로네세가 빚어낸 이 멋진 작품에 어느 누가 빠지지 않을 수 있겠는가? 은은한 색깔, 강렬한 원색, 모든 빛깔의 다양한 색조 등 베로네세는 이 새로운 안료로 감탄스러운 질감을 표현했다. 그림 속 베네치아 상류층이 즐겨 입던 호화로운 옷감은 우리가 박물관에서 실제로 그 옷들을 보고 있는 착각을 불러일으킬 정도다. 실크는 광택이 흐르고 벨벳은 밀도 있게 폭신하며 금은 반짝인다. 토실하고 부드러운 팔다리, 구불구불한 금발, 병사들의 근육질 팔, 그리고 흉내내기 어려운 털과 그 아래 따뜻한 피부 표현. 이 놀라운 표현력에 감동한 바사리는 베로네세 전기에서 「시몬 저택의 만찬」에 참석한 두 마리 개에 대해 "너무나도 아름다워 살아 움직이는 것처럼 자연스럽다"라고 했다.[13]

베로네세―그의 개는 6장에서 다룬다―도 티치아노 베첼리오Tiziano Vecellio, 1488/90~1576처럼 향락적인 베네치아 상류사회를 묘사한 작품을

많이 그렸다. 그들의 화려함, 웅장함, 그리고 개를 그리는 일은 그의 재능에 부합했다. 개는 만찬뿐 아니라 결혼식, 순교, 우화, 신화, 개종, 가족 풍경 등에도 등장했다. 「왕들의 경배」와 「카나의 혼인 잔치」 두 작품에서 적어도 네 마리의 개를 볼 수 있다. 「카나의 혼인 잔치」에서는 심지어 한 마리가 맛있는 음식 사이로 당당히 걷고 있는데, 어쩌면 음식을 슬쩍해 한 입씩 먹기도 했을 것이다. 15세기까지 예법 책에서는 식사 때 식탁 위에 개가 올라오는 것은 물론 먹을 것을 주는 것도 예절에 어긋난다고 말한다. 하지만 독자적이며 유행을 선도하던 베네치아에서 반려견 주인들이 왜 예법을 따지겠는가? 혹은 성직자 알베르투스 마그누스가 오늘날 백과사전에 해당하는 책에서 다음과 같이 가차 없는 비판을 하며 보였던 경멸 따위에 왜 신경을 쓰겠는가? "식탁 앞에서 가장 품위 없는 개는, 집을 지키는 줄 알았더니 한쪽 눈은 문을 쳐다보면서도 다른 눈은 빈번히 주인의 관대한 손을 주시하는 종자다."[14]

베로네세는 다른 많은 르네상스 예술가들과 마찬가지로 수도원의 의뢰를 받아 기념비적인 「최후의 만찬」을 그렸다(가로 12미터, 세로 5미터 정도로 실로 엄청난 크기였다). 그가 해석한 최후의 만찬은 경이로운 연회였다. 당시 베네치아에서 유행하던 화려한 옷을 입은 시민들 앞에 '최후의 만찬'을 차림으로써 뚱한 어릿광대와 베네치아에 넘쳐나던 개들을 포함해 온갖 생명력으로 가득 찬 흥청망청 즐거운 잔치로 표현했다. 신성모독 죄인들을 죽음이라는 형벌로 단죄하던 가톨릭 종교재판에서 이 유명한 작품을 보고는 흠잡을 거리를 많이 찾아냈고 수도원장을 통해 개 한 마리를 지우고 그 자리에 막달라 마리아를 그려넣으라는 지시를 내렸다. 그러나 베로네세는 자신의 의견을 견지했다. 반체제 예술가로서 그는 시인과 바보에게 부여된 것과 같은 자유를 주장하며 이렇게 답했다.

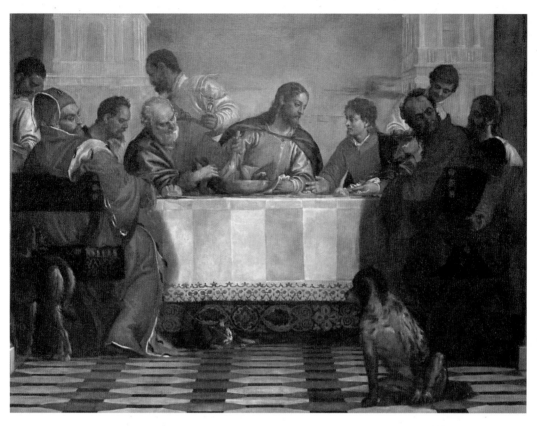

그림55. 파올로 베로네세,
「레위 저택의 만찬(최후의
만찬)」(부분), 캔버스에 유채,
1573년. 종교재판에서 살아남은
개들. 이 걸작은 베네치아 산티
조반니 성당의 도미니카 수도원
식당을 장식하던 것이다. 현재는
아카데미아갤러리에서 소장 중이다.

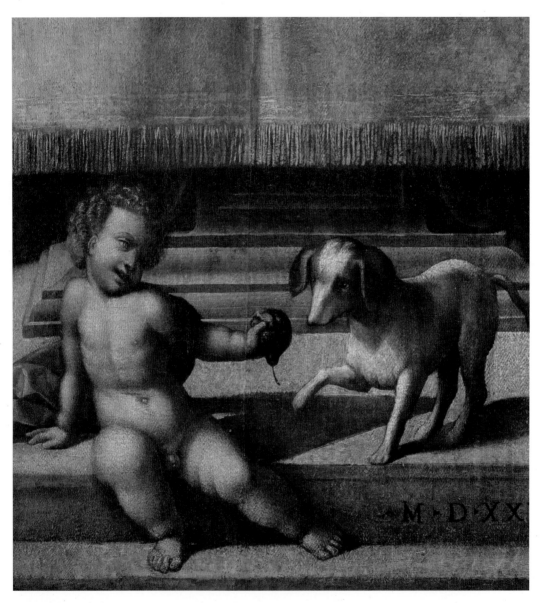

그림56. 벤베누토 티시(일 가로팔로),
「카나의 혼인 잔치」(부분), 캔버스에
유채, 1531년

"여러 이유로 그 인물은 그림에 잘 어울리지 않을 것 같습니다." 재판관들은 그를 신성모독으로 기소했지만 상당히 관대한 판결을 내려 3개월 시한 내에 자비로 그림을 '개선'할 것을 명했다. 베로네세는 단 한 가지만을 변경했는데 그것은 제목이었다.「최후의 만찬」을 또다른 성경 속 사건인「레위 저택의 만찬」(그림55)으로 바꾼 것이다.[15] 늘 로마의 힘에 저항했던 이 도시국가의 아들인 그와 그 개는 이로써 위기를 모면할 수 있었다.

예수가 물을 포도주로 바꾸는 기적을 처음으로 행했던 카나의 혼인 잔치는 르네상스 당시 대단히 인기 있는 주제였다. 특별히 아름다운 작품(베로네세의 그림보다는 시끌벅적함이나 화려함과 재미가 덜하긴 하지만)으로 이탈리아 화가 벤베누토 티시Benvenuto Tisi, 1481~1559(일 가로팔로)가 1531년에 산 베르나르디노 수도원을 위해 그린 그림을 꼽을 수 있다. 이 수도원은 악명 높은 루크레치아 보르자가 '그녀 자신과 다른 명망 높은 가문'의 여자 사생아들을 수용하기 위해 지은 평범하지 않은 곳이었다.[16] 결혼을 축하하는 잔치를 묘사한 작품을 걸기에는 다소 특이한 곳이었고, 어쩌면 그래서였는지 티시는 매우 매력적이고 비범한 이「카나의 혼인 잔치」를 극도로 절제된 스타일로 그렸다. 하인들이 뚜껑을 덮은 접시(음식이 가득 담겨 있기를 바랄 것이다)를 들고 오고 있지만, 테이블 위에는 빵과 과일이 그다지 많지 않다. 그림 가운데 앞쪽에는 아기 큐피드가 미소를 지으며 낮은 계단 위에 앉아 있다. 큐피드는 작고 어여쁜 강아지에게 배 하나를 내밀고 있고, 강아지는 전혀 좋아하지 않는 음식임에도 친절하게 앞발을 내민다. 강아지와 큐피드는, 호화로운 옷을 입은 결혼식 주인공들이 비록 다소 침울한 형식적 절차를 치르고 있지만 서로에게 바라는 신뢰와 열정, 행복을 상징한다.

그림57. 티치아노 베첼리오,
「우르비노의 비너스」, 캔버스에
유채, 1534년

티치아노의 작품 중 「우르비노의 비너스」(그림57) — 벌거벗은 여체를, 그것도 신과 대조되는 한낱 보통 인간 창녀를 등장시켜 논란이 되었던 — 만큼 유명하지는 않지만 내가 더 선호하는 비너스 주제의 그림이 있다. 신화적이고 소박한 비너스가 큐피드와 스페인의 필립 2세를 닮은 오르간 연주자, 아주 쾌활한 개와 함께 등장하는 더 후기 작품이다(그림 58). 그림 속 개는 과하게 털 손질을 하거나 향수를 뿌린 애완견이 아니라 건방진 태도의 진짜배기 개이며 우리를 똑바로 바라보고 있다. 놀고 싶은 것이거나, 짖거나 쥐를 쫓을 태세다. 티치아노는 헝클어진 털과 개성 있는 얼굴을 완벽하게 재현하여 커다란 액자 속 작은 예술작품을 또

그림58. 티치아노 베첼리오,
「비너스와 큐피드, 오르간 연주자」,
캔버스에 유채, 1550년경

하나 선사한다. 이 개가 열정과 사랑을 표현한 것이라면, 「우르비노의 비너스」 속 지나치게 깔끔한 스패니얼이나 가로팔로의 작고 수줍은 귀염둥이가 암시하는 것보다 확실히 더 라블레* 스타일의 열정에 가깝다.

개는 이탈리아인의 삶과 예술 전반에서 볼 수 있었고, 르네상스는 개의 묘사에 있어 오늘날까지 지속적으로 서양 예술에 지대한 영향을 끼치며 이제는 고전이 된 두 개의 장르를 확립했다. 나는 각 장르에 한 장씩 할애했다. 첫번째 장르는 인간과 개가 함께 있는 이중초상화인데 티치아노가 그린 신성로마제국 황제와 울프하운드 삼페레의 초상화 덕분에 상당히 유행하게 되었다. 두번째 장르는 개만 등장하는 초상화로 당시 한 귀족 후원자의 요청에 따라 야코포 바사노Jacopo Bassano, 1510~92가 그린 「나무 밑동에 묶어둔 사냥개 두 마리」(그림59)다. 이런 형식은 이 그림이 최초다.[17]

* Rabelais, 르네상스시대
 프랑스의 인문주의
 작가. 반교권주의자이자
 성직자, 기독교인이자 어떤
 이들에게는 자유사상가로
 평가받는다.

그림59. 야코포 바사노(야코포 달 폰테),
「나무 밑동에 묶어둔 사냥개 두 마리」,
캔버스에 유채, 1548년

4. 개, 홀로 서다

"예술과 사랑은 같은 것이다.
당신이 아닌 것에서 당신을 발견하는 과정이다."
_척 클로스터먼, 『자신을 죽이면 살 것이다, 85% 실화』, 2005

야코포 바사노는 이탈리아 르네상스시대 위대한 화가로 풍부하고 아름다운 색채를 대단히 효과적으로 사용하여 매우 정교한 회화를 완성했다. 전성기 르네상스시대 화가 티치아노와 베로네세가 베네치아의 부유함, 호화로움, 세련됨 등을 그렸던 것과 달리 야코포(출생 당시 이름은 야코포 달 폰테)는 고향이자 그의 이름이 된 바사노의 풍요로운 시골 생활, 그리고 자연의 풍성한 장려함을 담았다.

사계절의 우화 등 그의 작품들은 귀족 후원자의 의뢰로 그린 것들이 많아 초대형 작품이 다수를 이룬다. (원본들은 사라지고 없지만 바사노 워크숍에서 그린 모사본들이 남아 있다.) 그리고 상당수의 작품에 작은 개의 삽화들이 포함되어 있다. 예를 들면 『흙의 우화』에서는 세밀하게 그린 작은 스패니얼이 제법 살 찐 원숭이의 관심을 끌기 위해 애쓰고 있다. 『불의 우화』에서는 큐피드가 또다른 귀여운 스패니얼과 놀고 있다.

바사노가 대형 작품 속에 이런 소품을 배치하기를 즐겼던 점이 예술 후원 귀족 안토니오 잔타니가 서양 미술사 최초의[1] 동물 초상화 의뢰를 바사노에게 맡긴 이유일 것이다. 잔타니의 주문서는 "하운드 두 마리, 개 들만 그릴 것"이라고 동물 초상화임을 명확히 전달하고 있다.[2] 드디어 개가 인간의 그늘에서 벗어나는 순간이었고 그후로는 독자적으로 예술작품에 등장하는 일이 늘어났다. 바사노가 이 의뢰받은 작품을 위해 선택한 개는 자신의 포인터들이었고, 그 재현은 실로 놀라웠다. 털을 묘사한 섬세한 기법이 거장의 솜씨다웠고, 털 하나하나가 살아 있어 개의 자세에 따라 털의 결이 달라졌다. 부분적으로는 곧게 서 있기도 하고 완전히 누워 있기도 한다. 코는 서늘하게 젖어 있고, 귀는 살이 거의 없고 얇다. 우리가 손을 뻗어 만진다면 느껴질 따뜻함이 상상될 정도다. 한쪽 발을 아주 살짝 들어올린 왼쪽 개의 자세가 완벽하다. 이 개의 시선은 멀리 지평선을 향한 채 지난 시간을 꿈꾸는 반면, 오른쪽 개는 우리를 똑바로 응시하며 마치 인간처럼 우리의 시선을 붙잡고 있다. 이 개들은 생명력이 넘치며, 주인과 마찬가지로 연구 주제로 다뤄질 만한 개성을 지닌 존재들이다(그림59).

이 작품이 너무나도 완벽하고 훌륭해서인지 자연주의를 완전히 배제한 것으로 알려진 르네상스 거장 틴토레토Tintoretto, 1518~94마저 이 아름다운 크림색과 갈색의 포인터를 그대로 모사하여 자신의 그림 「제자들의 발을 씻겨주는 그리스도」(그림60)에 그려넣음으로써 바사노에게 최고의 찬사를 보냈다. 이 그림에서 개는 중앙 전면에 위치하고 그 지점으로부터 다른 인물과 행동이 뻗어나가는 구도다.[3] 그러나 이 모사는 바사노의 천재성에는 미치지 못했다.

한편 중국인들은 화약, 도자기, 폭죽뿐 아니라 미술사에서도 개 단독 초

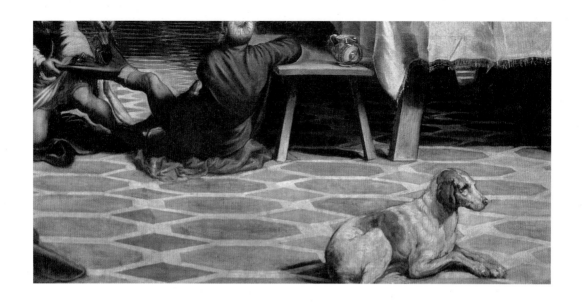

그림60. 틴토레토, 「제자들의
발을 씻겨주는 그리스도」(부분),
캔버스에 유채, 1548~49년

상화를 가장 먼저 그린 것으로 보인다. 명나라 5대 황제 선종1399~1435이
두 마리의 늘씬한 살루키를 수묵화에 담았다. 살루키하운드는 그레이하
운드와 더불어 세계에서 가장 빠르고 사랑받는 시각하운드다.

살루키는 수천 년 전 이집트, 아라비아의 사막, 예멘 바니 살루크 부
족 등에서 유래했지만, 기록이 남아 있는 것은 중국 당 왕조(618~907년)
에 이르러서다. 그런데 최초의 살루키 초상화가 이슬람 문화에서 왔을
거라 추측하는 것도 무리는 아니다. 이슬람 세계에서는 살루키를 고귀한
존재라는 뜻으로 엘호르el hor라고 불렀고, 가젤을 쓰러뜨리는 탁월한 능
력 덕분에 귀히 여겨졌다. 선종이 붓으로 종이에 그리기 훨씬 이전에 아
랍의 시인들은 이미 이런 시를 남겼다. "그의 속눈썹이 만나는 곳 뒤편에
지속적으로 타오르는 석탄불이 있는 것처럼" "사막꿩을 잡아채는 매처럼
그는 네 발로 땅 위의 흙을 파헤치듯 날쌔게 달린다."4

그런데 이슬람 사람들은 살루키를 사냥개라 부르며 사냥을 하지 않는

개, 홀로 서다

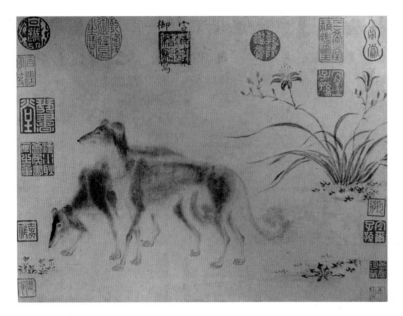

그림61. 명선종(주첨기),
「살루키하운드 두 마리」, 화첩, 먹,
종이에 수묵, 1427년. 글: 宣德丁未
御筆戲寫 / 선덕 정미년(1427년)에
주첨기(명선종)가 그리다.

다른 개들과 구분해 특별한 대접을 했던 반면, 그 밖의 다른 개들은 불결
한 짐승으로 취급했다. 개는 너무나 불결하기에 신앙심이 깊은 엄격한
신자라면 개털이 닿은 옷은 즉시 갈아입어야 했다. 이런 이유로 이슬람
예술에서는 살루키를 포함해 개가 등장하는 일이 극히 드물었고 그것은
오늘날도 마찬가지다.

　모든 중국 황제들은 당연히 예술에 흥미를 느껴야 했고, 진실이든 아
니든 선종은 '진정한 예술적 재능과 관심'을 보였으며, 동물, 특히 개의
그림에 뛰어났다. 선종은 종종 절파浙派로 분류되는데, 절파는 당대 보수
적이고 학구적인 화가들의 통칭이다. 하지만 실제로 그의 작품은 절파와
오문화파吳門畵派가 융합되어 있었다. 오문화파 화가들은 내적 표현을 담
아 개성이 강했다. 두 화풍이 조합된 선종의 작품은 섬세함과 구조적 복
잡함이 어우러졌다.[5] 이 복잡하고 묘하게 마음을 끄는 그림은 함께 적힌

글에 따르면 "1427년 황제의 붓이 즐기며 놀 듯이 그렸다".

「나무 밑동에 묶어둔 사냥개 두 마리」(그림59) 같은 작품은 아름답고 기술적으로도 우아하지만, 미술학계에서는, 그리고 일반적인 미술계에서도 여전히 동물 초상화는 정통화가에게 적절하지 않은 주제로 간주되었고, 따라서 학술논문에도 적합하지 않다고 보았다. 고전주의가 지배하는 동안은 오로지 역사적인 사건, 신화, 성서의 장면만이 합당한 주제였다. 빅토리아시대에는 로맨스와 감성(까마득한 옛날 그 시절에는 감정을 의미하는 용어였으며 비아냥으로 쓰이지 않았다)에 대한 사랑, 사실주의, 그리고 표현주의의 부상으로 이 좁은 영역과의 경계가 허물어졌지만, 20세기 포스트모더니즘의 냉소적 전성기를 맞아 다시 한번 동물과 사냥 미술이 낮은 지위로 격하되었다. 이는 보편적으로 현재에도 그다지 변하지 않았다.

21세기에 들어 학자들은, 예를 들면 영국 국립초상화미술관의 〈렘브란트 다만 혼자서〉 전시회 카탈로그에 글을 쓴 주요 권위자이자 예술 역사학자 에른스트 판더베터링은 1800년대 낭만주의시대 드로잉 이전에는 인간조차도 자의식을 갖지 못했다는 의견을 펼쳐보이는 것이 세련된 일이라고, 혹은 경력에 도움이 된다고 생각한 것 같다. 개성을 '자신의 존재와 타인의 존재 경험에서 주된 기준'으로 삼는 '감정의' 인간은 없었다는 것이다. 이전에 인간은 '기독교와 인본주의적 윤리를 따른 분류, 기질과 성향이라는 교조, 점성술 등'에 의해 지배당했기 때문이라는 주장이다.[6] 판더베터링의 비평을 따르면, 렘브란트 판 레인Rembrandt van Rijn, 1606~69의 평생에 걸친 자화상 작품들은 명예와 명성을 전파하고 놀라운 스타일과 기술적 능력을 과시하기 위한 광고에 불과했던 것으로 폄하된다. 이러한 의견은 오늘날 미술품을 삼겹살 선물先物이나 옥수수 가격과 같은 수준의 상품으로 간주하는 현대미술 시장의 시각과 같은 선상에 있다.

이 자화상들, 특히 렘브란트가 급격히 퇴락하며 경제적으로 몹시 힘들었던 말년(간신히 파산을 면한 적도 있었다)에 그린 작품들은 그의 내적 감정, 점차 커가고 있던 자기성찰, 자기분석 등을 선명하고 자명하게 드러낸다. 수십 년에 걸친 변화는 심오하여 육체의 쇠락 그 이상의 것을 보여준다. 바로 영혼의 쇠잔이다. 이 자화상들은, 어느 비평가에 따르면, "언어의 웅변이 아닌 그림이라는 매개를 통해 표출되는 갈수록 커가는 사색적 자의식의 표현"이었다. 달리 말하면, "렘브란트는…… 자기 인식 없이는 자신을 그려낼 수 없었다".[7] 이러한 시각과 다른 비평가의 표현 '철저한 자아분석과 자아성찰'[8]은 통찰력이 부족한 판더베터링에 의해 '시대착오적인 시각'으로 무시당했다. 그는 경멸조로 "대중은 당연히 매력적으로 느낄 관점"이라고 덧붙였다.[9] 미술학계는 레오나르도 다빈치, 셰익스피어, 티치아노, 그리고 감성의 옹호자 로렌스 스턴 등이 자아성찰을 하지 못했다고 말하며, 아주 편리하게도, 2000년도 더 전에 아리스토텔레스가 "우리가 인식할 때 우리는 우리가 인식한다는 것을 의식하고, 우리가 생각할 때면 우리가 생각한다는 것을 의식한다. 그리고 우리가 인식하거나 생각하는 중임을 의식한다는 것은 우리가 존재한다는 사실을 의식하는 것이다"라고 쓴 것을 잊어버린다. 그러니 미술학계는 동물도 지각력과 인식, 자의식이 있음을 절대 인정하지 않을 것이 분명하다.[10]

그리하여 21세기가 되어서도 개를 주제로 하는 미술은 살아 있는 동물에 대한 모든 표현 방식이 그렇듯 전반적으로 평단의 무시를 당하고 있고, 전혀 인기도 없으며 그 결과 회화, 특히 자연주의적 작품 생산이 점차 줄어드는 상황이다. 사실성은 뒤로 물러나 개념에 자리를 내주었다. 오늘날이었다면 조지 스터브스George Stubbs, 1724~1806의 그림은 어떤 평가를 받았을까? 잘해야 무시당했을 것이고 최악의 경우 맹공격을 받

았을 것이다. 현대에는 어떤 개 초상화 작품도 경시되고 조롱당하거나, '전문가'의 시각으로부터 동물의 의인화라는 참담한 딱지를 얻기 쉬우며, 개나 다른 동물을 향한 한 개인의 감정을 보여주는 작품은 아주 재빨리 감성적이라는 딱지가 붙게 되는데, 이는 그 화가가 광견병에 걸렸다고 말하는 것과 유사한 비판이다.

『이브닝 스탠더드』의 신랄한 비평가였던 브라이언 슈얼은 "당신의 개가 당신을 사랑하는가?"라는 질문에 이렇게 답했다. "과학자는 개의 다정한 행동을 '들러붙기'로 격하시켰지만, 순전히 관찰자 관점에서 나는 많은 개가 우리 인간과 비슷한 감정을, 사랑뿐 아니라 최소한 슬픔과 상실감도 느낀다고 확신한다." 그는 2013년 이 인터뷰에서 이렇게 이야기를 잇는다. "많은 사람이, 심지어 개가 있는 사람조차도 이 모든 것을 감성적인 허튼소리로 치부할 것이다. 하지만 개에 대한 나의 애정은 전혀 동물의 의인화가 아니며, 동물을 실제 인간보다 다루기 쉬운 대리 인간으로도 보지 않는다. 내게 개는 오로지 개이며 나는 그들이 개이기에 사랑한다."[11] 당시 여러 마리의 개와 함께 살았던 슈얼은 동물 중심 미술을 경멸하던 다른 많은 학자들과 달리 필요한 시간을 할애해 개를 관찰하고 이해했고, 소통 속에 그들을 사랑했다.

동물을 그리고 조각하는 예술가는 주제가 되는 동물을 속속들이 알기 위해 오랜 시간을 보내기에 대개는 슈얼과 유사한 관점을 지닌다. 한 예로, 데이비드 호크니David Hockney, 1937~는 포스트모더니즘의 감정에 대한 공포에 저항하여 자신의 닥스훈트 두 마리, 스탠리와 부기가 주인공인 작품 모음집을 만들었다. 이 『데이비드 호크니의 개의 날들』 서문에서 그는 전혀 부끄러워하지 않고 이렇게 썼다. "나는 주제 문제에 대해 사과하지 않는다. 그들은 지적이며 유머를 즐기고 종종 따분해하기도 한

다. 그들은 내가 작업하는 것을 지켜본다. 나는 그들이 함께 빚어내는 따뜻한 형태를, 그들의 슬픔과 그들의 기쁨을 인지한다." 그리고 1992년 『업저버』에 실린 피터 콘래드와의 인터뷰에서는 이렇게 말했다. "그들은 사랑을 위해 산다. 음식을 위해 사는 것도 같다. 그것이 그들의 유일한 물질적 관심이다."[12] 2017년 테이트모던미술관에서 성황리에 열린 회고전에는 그가 그린 스탠리와 부기 작품 40여 점 중 단 한 점도 포함되지 않았다.

서양 사회의 동물의 지각력에 대한 집착, 아니 오히려 집착의 결여, 그리고 서양 학계의 동물 초상화에 대한 전반적 태도를 일본의 철학과 회화 전통과 비교해보면 흥미롭다. 일본의 대승불교 사상은 항상 동물을 지각이 있는 존재로 간주했다. 인간과 마찬가지로 더 높은 계층으로 환생할 수 있으며 깨우침에 이를 수 있다고 보았다. 서양과 근동의 일신교 종교들과는 근본적으로 다른 시각이다. 중세 유럽이 종교 미술에서 동물을 지워버린 것과 달리 일본에서는 동물과 함께 신성을 기리고 교감했다. 이런 전통이 가장 아름답게 표현된 것은 대규모 회화에서 온갖 종류의 동물이 새와 곤충과 "인간과 신들과 더불어 모여 석가모니가 열반에 이르는 광경을 지켜보고…… 많은 동물이 고개를 숙여 애도하고 심지어 울기도 하는 모습이었다."[13]

가와나베 교사이河鍋曉齋, 1831~89는 주술화가이자 탁월한 풍자화가였고 또한 불교신자였다. 동물 주제에 대해 글을 남긴 것은 없으나 동물을 대하는 그의 태도는 부처의 태도와 마찬가지로 존중과 교감이었음을 짐작할 수 있다. 또한 그는 존경할 만한 미술 전통 두 가지에 영향을 받았다. 첫째는 광화狂畫, 즉 '미친 그림'이라고 불린 것으로 승려화가 도바 소조 가쿠유의 작품을 공부하면서 배운 것으로 보인다. 가쿠유는 씨름이나

그림62. 가와나베 교사이,
「강아지와 곤충」, 화첩, 종이에
수묵 담채, 1871~79년

춤 같은 인간 활동에 참여한 동물을 익살스럽게 그린 대형 광화를 그려 냈다. 둘째 영향은 동물 초상을 그리는 전통으로, 일본 에도시대에 정점에 이른 마루야마-사조파이다. 이 사조파는 사생寫生화법을 중시하며 생물을 그렸고, 이 사생은 거의 늘 동물이었다. 서양에서 생각하는 의미의 인간 초상화는 여러 가지 복잡한 이유 때문에 매우 드물었지만, 깊이 있고 표현적이며 친밀한 동물 초상화는 번성했고 모리 소센의 원숭이 초상화들을 가장 완성도 높은 작품으로 꼽을 수 있을 것이다.

교사이는 주로 동물을 그리는 화가로 어린 시절부터 생물을 스케치하고 그리기 시작했다. 덕분에 주제에서 항상 생명력이 빛나며, 정교하게 그리지 않았을 때조차 실물처럼 보인다. 작품 상당수가 '광화' 장르에 속

하지만 그의 그림 속 동물은 인간처럼 행동하면서도 결코 동물의 본질을 잃지 않는다. 여전히 동물다운 모습으로 존재하며, 그림을 보는 이가 믿을 준비가 되어 있는 경우 아주 자연스럽고 평범하게 '미친' 짓을 한다. 개구리가 부채를 들고 춤을 추거나 너구리가 찻주전자를 들고 승려처럼 행동한다. 이는, 개를 주제로 많은 그림을 남긴 랜드시어의 작품에서처럼, 결코 동물을 희생의 제물로 삼지 않는 농담이기 때문이다.[14]

한편 유럽에서는 학계 관점에도 불구하고 개 초상화가 점점 늘어 빅토리아시대에 이르자 홍수처럼 쏟아져나오기 시작했다. 그림 속 개의 주인이 누구인지, 왜 그렸는지는 모를 때가 많았지만 개성이 뚜렷한 초상화를 보면 구체적인 특정 개를 그렸음을 분명히 알 수 있다. 이후 20세기에 접어들면서 변화가 생겼다. 표현주의, 큐비즘, 초현실주의 화가들은 주제의 외적 특징에 개의치 않는 방식으로 그림을 그렸다. 대상의 실제 모습을 완전히 알아볼 수 없을 때도 초상화는 감정의 울림으로 가득했다. 대단히 훌륭한 예로 에드바르 뭉크Edvard Munch, 1863~1944의 작품들을 들 수 있다. 거의 완전히 무시되었던 「개집에서」와 1930년대에 그려진 후 최근에 와서 부족한 상상력에서 비롯해 붙인 것 같은 「개의 머리」(그림63)라는 제목의 그림이 그것이다.[15] 「개의 머리」는 아주 어두운 초상으로 존재론적 고통을 겪고 있는 동물의 영혼, 고통의 이미지이며 「절규」의 개 버전이라 할 만하다. 「절규」는 현대 인간의 불안과 소외의 표현이자, 뭉크가 '자연을 관통하는 무한한 절규'를 느꼈을 때 그 공포와 두려움을 재현한 것으로 보았다.[16] 「개의 머리」는 개의 내적 감정, 아마도 뭉크의 세인트버나드 밤스의 감정일 것이다. 그림 속 개는 「개집에서」에 등장하는 밤스와 상당히 닮았다(그림160 참조).

뭉크가 왜 밤스를 그렇게 고뇌에 찬 모습으로 그렸는지는 결코 알 수

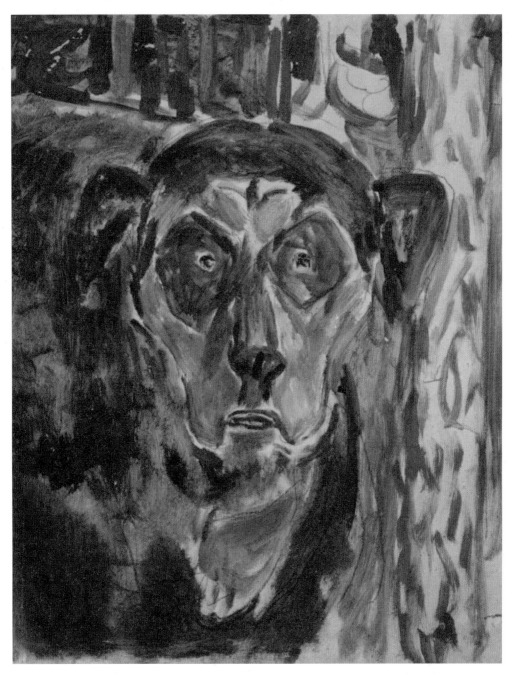

그림63. 에드바르 뭉크, 「개의 머리」,
목판에 유채, 1942년

없을 것이다. 어쩌면 뭉크가 밤스의 영혼을 들여다보고 어떤 무한한 슬픔을 발견한 것인지도 모른다. 혹은 밤스가 뭉크에게서 뿜어져나와 그의 궤도 안에 들어가는 이들 모두에게 영향을 끼치는 그 무한한 고뇌를 알아차렸던 것인지도 모른다. 아니면 뭉크가 단순히 자신의 절망과 고독을 개 초상화에 투영시켰던 것일지도. 왜냐하면 「개의 머리」가 1916년에 완성한 「베르겐에서의 자화상」과 상당히 유사하기 때문이다. 묵직한 녹색도, 마름모꼴 눈가 형태도 같다. 심지어 코와 입, 턱 주변의 표현도 유사하다. 하지만 이것이 뭉크의 기운이 밤스에게 깃들고, 밤스의 기운이 뭉크에게 깃들었거나, 나아가 뭉크가 그들을 하나로 보았음을 의미하는 것일까? 어쨌든 밤스는 뭉크의 가장 절친한 친구는 아니었다 하더라도 절친한 친구 중 하나였다.

그렇다면 밤스의 이 내적 초상화가 르네상스시대 정교하고 대단히 자연주의적으로 만들어진 이름 모를 사냥개 청동상보다 감정과 영혼에 대

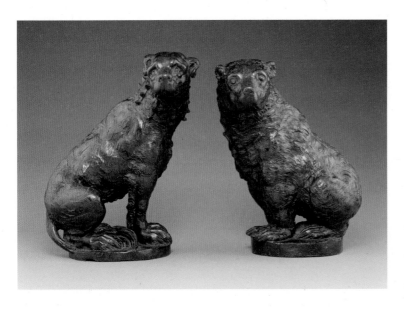

그림64. 「개와 곰」, 청동, 1600년경

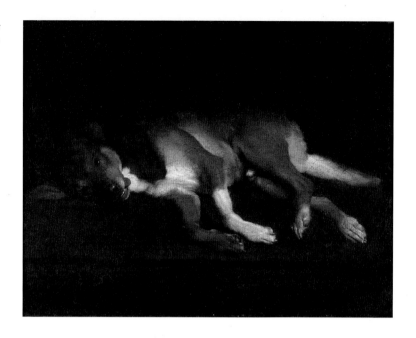

그림65. 제노바 화파, 「선반에 누운 개」, 캔버스에 유채, 1650~80년경

해 더 많은 이야기를 들려주는가? 표현주의가 실제로 면밀히 관찰한 현실보다 더 많은 이야기를 들려주는가? 판단은 독자의 몫으로 남긴다.

　J.폴게티미술관의 「개와 곰」(그림64)에서 '개'는 강인한 사냥개의 모습으로, 이탈리아 르네상스가 고대 미술품과 사랑에 빠진 절정의 시기였던 1600년경 피렌체에서 만들어진 청동상이다. 이 청동상을 통해 당시 피렌체인들이 고대의 신화적 유산뿐 아니라 완성도 높은 자연주의적 조각도 사랑했음을 알 수 있다. 부유한 수집가들이 경쟁하듯 고대 진품 유물들을 사들이며 가격이 치솟자 당대 예술가들은 미친 듯이 온갖 다양한 생명을 모방해 탄생시켰다. 청동으로 만든 게, 도마뱀, 두꺼비가 대유행했는데, 때로는 그들의 껍질을 주형으로 삼았고, 때로는 실물을 모델로 삼아 동상을 만들었다. 「제닝스의 개」(그림51)처럼 수려한 개를 제작하기 위해 조각가들은 개의 사체로 주형을 만드는 일도 주저하지 않았다.

곰과 한 쌍을 이루는 이 개는 분명 사냥이나 곰 사냥 경기에서 거대한 동물들과 싸우는 일에 능력을 발휘해 사랑을 받았던 사냥개와 닮은 모습일 것이다. 등 근육은 강인함과 힘을 보여준다. 스파이크가 박힌 넓은 목걸이는 적으로부터 개를 보호한다. 강하고 용감한 개였겠지만 섬세하게 조각된 얼굴에서는 근심과 두려움이 드러난다. 싫든 좋든 싸워야만 했으니 당연한 일이다. 주인의 사랑을 얼마나 많이 받았든 개로서는 힘들고 두려운 삶이었으리라.

시대적으로는 좀 후대이지만 「선반에 누운 개」(그림65)도 역시 이탈리아 작품으로 특이한 표현 방식을 보여준다. 귀족의 사냥개가 아닌 일상에서 볼 수 있는 누군가의 반려견을 개가 평소 좋아하는 자리에 있는 모습 그대로 그렸다. 개를 미화하려는 시도도 없다. 낮잠을 잤던 것으로 보이는 개는 이탈리아 북부 여름의 열기 속 그늘에 누운 채 몸을 식히려 혀를 내밀고 있다. 이 그림은 한때 루이 필리프 왕의 소유였다. 벨라스케스, 수르바란, 또는 시니발도 스코르차가 그린 것으로 간주되는 이 작품은 현재 애슈몰린미술관 소장이며 붓질의 스타일에 비추어 '제노바 화파' 화가의 작품으로 판단하고 있다.[17]

한편 태양왕과 루이 15세의 화려한 프랑스 궁전에서는 데스포르트와 장바티스트 우드리가 개의 초상화를 다량 그려내기 시작했다. 이들 군주가 사격과 수렵뿐 아니라 개인적인 사냥과 반려견에도 집착했기 때문이다.

루이 14세가 의뢰한 첫 초상화이자, 후대에 유행을 선도하게 된 다음의 작품은 왕의 반려견 포인터 두 마리, 디안과 블롱드가 친숙한 일드-프랑스 시골에서 사냥감을 노리고 있는 장면을 그린 것이다(그림66). 그림에 개들의 이름이 대문자로 명기되어 있는데 이는 왕이 가장 좋아하는 개들이었음을 알리는 것이고, 실제로도 그러했다. 이 두 마리는 본, 폰,

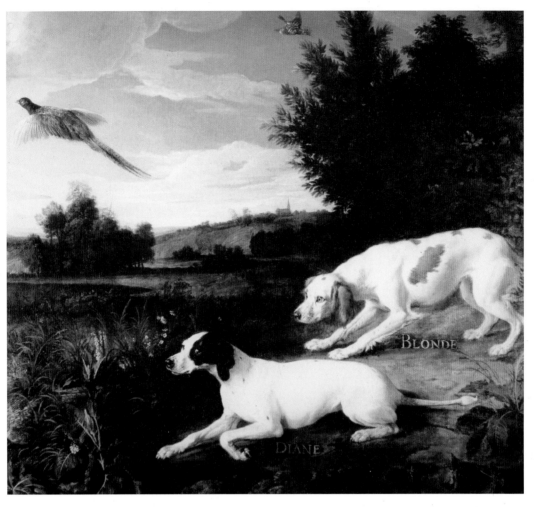

그림66. 알렉상드르프랑수아
데스포르트, 「루이 14세의 개들,
디안과 블롱드」, 캔버스에 유채,
1702년

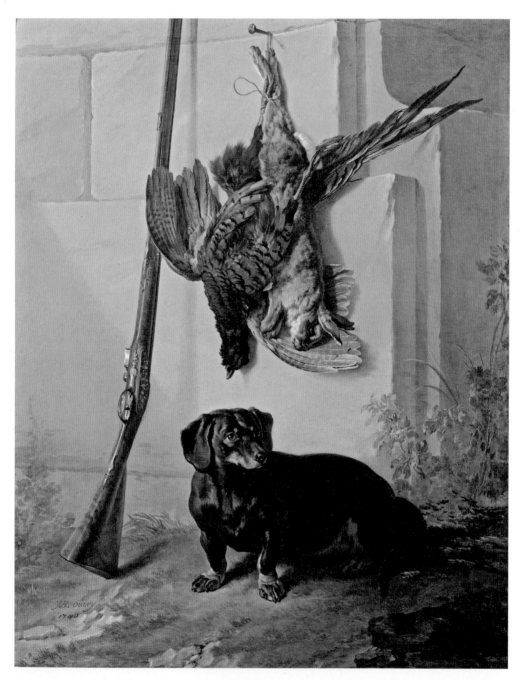

그림67. 장바티스트 우드리,
「닥스훈트 페르와 죽은 사냥감과 소총」,
캔버스에 유채, 1740년

논, 리즈, 제트, 탄, 노네트, 폴레트, 미트와 함께 많은 특권을 누리며 사랑을 받았고, 두터운 신임으로 마를리 별장에서는 왕의 방 입구에서 왕을 지켰다. 이는 왕실의 신하들이 간절히 바라던 특혜였다. 마를리는 비교적 소박한 사냥 별장으로 루이 14세가 엄격한 법도에서 벗어나 휴식을 취하는 곳이었고 신분 상승을 원하는 이들이 마침내 왕을 알현할 기회를 얻는 곳이기도 했다.[18] 마를리는 1806년 면 방직업자가 산업 목적으로 사들인 후 허물어 현재는 사라지고 없다.

우드리는 끝없이 이어지는 왕실의 의뢰에도 불구하고 적극적으로 외국 고객들에게 자신을 알렸고 스웨덴에서 큰 성공을 거두었다. 파리 주재 스웨덴 대사이자 프랑스 당대 미술 애호가였던 칼 구스타프 테신의 도움으로 스웨덴 왕가에 그림 11점을 판매했다. 감사의 표시로 우드리는 대사의 닥스훈트 페르의 초상화를 그려주었고, 테신은 "우드리가 그린 가장 아름다운" 작품이라며 만족해했다. 1740년 살롱전에 그림이 전시되었을 때 관객들도 그 의견에 동의했다.[19] 정교하게 재현한 윤기 흐르는 털에서부터 사려 깊고 상냥한 표정에 이르기까지 페르에 관한 모든 것이 훌륭한 그림이었다. 바깥으로 시선을 향하고 있는, 어쩌면 다가오는 주인을 바라보고 있을지도 모르는 페르는 자신의 영역에서 아주 편안한 모습이다.

잉글랜드에서는 1760년이 되어서야 주목할 만한 개 초상화가 나타났다. 조지 스터브스가 관심을 북부 도시인의 초상화에서 말과 개에게로 돌리면서 그의 천재성은 동물에게 생생한 생명력을 부여했다. 그는 셰익스피어가 어휘 선택에서 그러했듯이 아주 신중하고 섬세하며 치밀하게 색깔을 골랐다. 그리고 그 역시 셰익스피어처럼 철저하게 독립적인 성격과 사고를 지닌 사람이었다. 1754년 그는 당시 고전주의 예술의 중심이었던 로마에서 3개월을 보내며 '자연이 예술보다 열등하다는 미학적 교

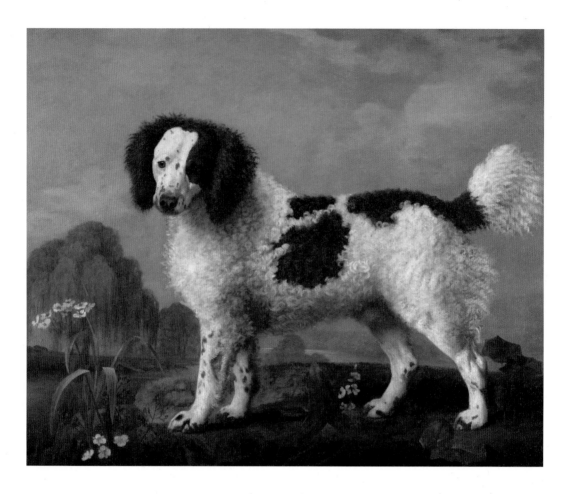

조의 부정확성'을 스스로에게 증명하고 '자신이 옳다고 확신하며 돌아 왔다'.[20] '자연은 예술보다 뛰어나다'가 그의 신념이었고, 그는 그 신념을 자주 내비쳤다.[21] 이 확신 속에서 그는 말 그대로 자연의 외피 아래로 들어갔다. 1750년대에 스터브스는 16개월 동안 말을 해부해서 분석하고 말의 근육과 골형을 상세히 드로잉했다. 이는 엄청난 양의 부패한 살덩이를 다루고 처리하며 그와 관련된 모든 것, 즉 메스꺼운 악취, 시커멓게 모여든 파리떼, 육중한 말의 몸과 뼈를 끌고 움직이는 일에서 오는 육체

그림68. 조지 스터브스, 「갈색과 흰색의 노퍽테리어 또는 워터스패니얼」, 패널에 유채, 1778년

적인 피로 등을 견뎌내야 했음을 뜻한다. 1766년 그의『말의 해부학』이 출간되면서 처음으로 움직임과 근육, 골격 사이의 연결성이 명확해졌다. 동물 그림이 사실적이 되는 순간이었다.

이 장의 후반부에서 만나게 될 프란츠 마르크Franz Marc, 1880~1916와 마찬가지로 스터브스도 자연을 온전한 전체로, 살아 있는 모든 생명이 각자의 자리와 존엄성을 지닌 하나의 창조 세계로 보았다. 이러한 세계 관과 그의 광범위한 생리학 지식, 정확한 관찰력이 결합하여 아직 아무 도 뛰어넘지 못한 대결작이 탄생하게 되었다.

「갈색과 흰색의 노퍽테리어 또는 워터스패니얼」(그림68)이라는 제목 으로 알려진 이 작품은 개의 외양과 성격 두 가지 묘사 모두에서 스터브 스의 탁월한 실력을 보여준다. 스패니얼의 숱 많고 곱슬한 털에서 느껴 지는 질감과 탄력, 개의 부드러운 태도와 다소 신중한 기질의 표현은 가

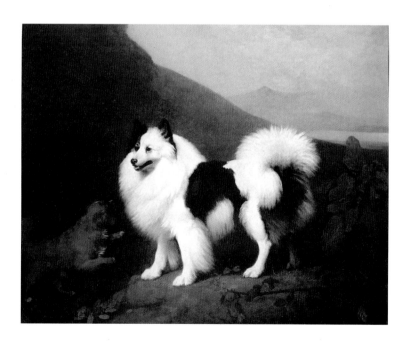

그림69. 조지 스터브스, 「피노와 티니」, 캔버스에 유채, 1791년

히 감탄할 만하다. 이 스패니얼과 포메리안 스피츠인 피노의 선명한 차이에서 스터브스의 다재다능함을 확인할 수 있다. 피노는 웨일스의 왕자(훗날 조지 4세)의 개였던 것으로 보인다. 왕자는 많은 이들을 위해서 다행히도 말과 미술에 아낌없이 돈을 썼다. 공교롭게도 그의 개인 화가이자 미술품 구매 매니저인 코스웨이가 스터브스의 절친한 친구였는데, 아마도 이 코스웨이의 추천으로 스터브스가 「피노와 티니」(그림69), 피노가 얌전하기보다는 약간 장난꾸러기로 그려진 「웨일스 왕자의 쌍두마차」 같은 일련의 작품들을 그릴 수 있었던 것 같다.[22] 쌍두마차 그림에서 왕자는 한 사람의 남자로, 왕위 계승자가 아닌 부와 감각을 지닌 사람으로 그려지길 원했으며, 그림에 함께할 반려견으로 피노를 선택한 것은 그만큼 피노를 아꼈음을 뜻한다.[23]

피노의 숱 많은 따뜻한 털 속에 손을 넣어보고 싶은 마음을 감추기 힘든데 이는 스터브스가 너무나도 사실적으로 표현한 덕분이다. 스패니얼인 티니는 묘사가 비교적 덜 정교한데, 이는 티니가 멋지고 지극히 자신감에 넘치는 피노를 돋보이게 하는 역할, 주연을 위한 '구석진 곳의 얼굴'이기 때문이다. 소중히 보살펴 화사한 피노의 강렬한 존재는 그림 전반을 확실하게 지배한다. 카리스마가 있고 단호한 성격에 순록을 이동시키고 얼음 덮인 황야를 가로질러 썰매를 끌기도 하는 스피츠 종류인 피노는 분명 미래의 왕에게 어울리는 반려견이었다.

피노가 21세기 유명인들처럼 그냥 존재함으로써 생활을 해나갔다면, 필립 레이나글Philip Reinagle, 1749~1833의 「놀라운 개의 초상」(그림70)에 등장하는 스패니얼은 개에게는 다소 힘들어 보이는 일을 해내야 했던 것 같다. 레이나글은 스패니얼을 어느 정도까지 훈련시킬 수 있는지에 특별히 관심이 많았고, 이 스패니얼은 피아노에 재능이 있었던 것 같다.

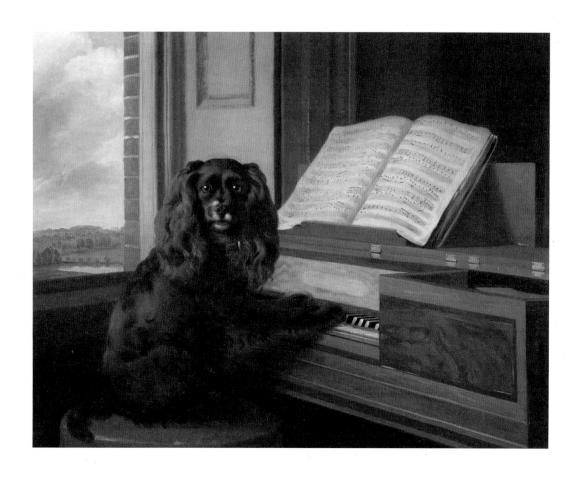

1805년, 루트비히 판 베토벤은 현재 영국 국가인 「국왕 폐하 만세」
의 선율로 변주곡을 만들었고 레이나글은 이 놀라운 음악 신동 개를 그
렸다. 우연일까? 메트로폴리탄미술관의 음악학 연구가이자 큐레이터인
로런스 리빈은 우연이 아니라고 생각한다. 미술사가 로버트 로젠블럼
의 해설에[24] 영감을 받은 그는 이 지극히 평범한 스패니얼이 바로 그 국
가의 세련된 F장조 버전을 연주하고 있음을 발견했다. 그렇다면 이는 로
젠블럼이 생각했듯이 당시 너무나 많이 등장하고 있던 음악 신동에 대한

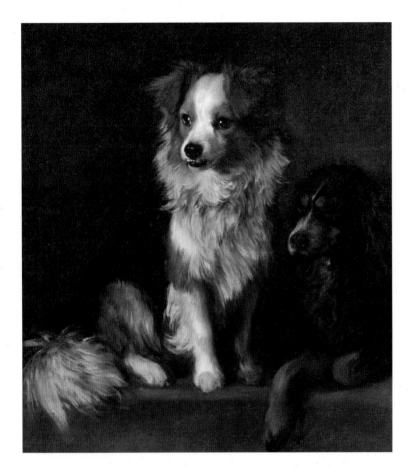

그림71. 토머스 게인즈버러,
「트리스트럼과 폭스」, 캔버스에
유채, 1775~85년경

비꼬기였을까? 실제로 그 신동 가운데는 모차르트와 윌리엄 코치도 있었고, 그들은 다섯 살도 되기 전에 「국왕 폐하 만세」의 베이스라인을 피아노로 능숙하게 연주했다고 한다.[25] 비꼬기가 아니면, 그저 사랑하는 주인의 의뢰를 받아 그린 상상의 산물이었을까, 어린아이들에게 요정이나 마법에 걸린 공주의 옷을 입히고 초상화를 그리듯이? 어느 경우이든, 감수성이 득세하고 유럽에서 개가 진짜로 상승세에 있던 시기에 나온 멋진 낭만적 초상화임은 틀림없다.

토머스 게인즈버러Thomas Gainsborough, 1727~88는 부드러운 색채와 편안하고 우아한 아름다움을 표현한 것으로 잘 알려진 거장이다. 풍성한 실크 페티코트와 값비싼 조끼 차림의 점잖은 신사를 주로 그렸지만, 그 구성에 등장하는 개들도 인간 못지않게 매력적이다. 닥스훈트를 키웠던 앤디 워홀Andy Warhol, 1928~87이 1981년 파리 게인즈버러 전시회에 대해 이렇게 말했다. "많은 아름다운 사람들과 그들의 개."[26] 인간이든 개든 그 성격을 포착하는 게인즈버러의 뛰어난 능력은 그의 악동 같은 개들, 트리스트럼과 폭스의 모습을 애정을 담아 그린 초상화에서 분명하게 드러난다. 게인즈버러가 그 개들을 사랑했음은 작품 전체에서 배어나오는 다정함, 개들의 호기심 어린 귀여운 표정에서 분명하게 느낄 수 있다.

이 개들은 가족이나 다름없었고, 게인즈버러는 아내에게 용서를 구할 때에도 폭스에게 중개자 역할을 맡겼다.

> (게인즈버러가) 아내에게 짜증을 낸 후에는 언제나… 그는 잘못을 뉘우치는 편지를 써서 가장 좋아하는 개의 이름인 '폭스'로 서명하고 수신인 자리에 마거릿의 반려견 스패니얼의 이름 '트리스트럼'을 썼다. 폭스는 그 편지를 입에 물고 때맞춰 전달하곤 했다.[27]

인정 많은 게인즈버러는 분명 트리스트럼(오른쪽 개)의 이름을 로렌스 스턴의 베스트셀러 『신사 트리스트럼 샌디의 인생과 생각 이야기』의 영웅에게서 따왔을 것이다. 비록 외설적인 희극이지만 트리스트럼은 억압받는 이들에게 연민을 보였고 감수성을 옹호했다. 이는 그가 동물을 인간을 대하듯 했다는, 동물을 지각과 인지능력을 가진 한 개인으로 간주했다는 뜻이며, 그렇기에 동물도 인간과 마찬가지로 친절하게 대해야

한다는 뜻이다. (스턴은 노예제도 폐지에도 열정적이었다.)[28]

개의 초상화는 19세기에 이르러 절정에 달하는데, 이는 빅토리아 여왕과 앨버트 공의 후원 덕분이다. 이 부부는 개를 무척 사랑했고, 왕족이 가는 곳이면 어디든 개도 함께 갔다. 한때 그들이 소유한 개가 43~88마리에 달하기도 했다. 앨버트 공의 그레이하운드 에오스처럼 많은 사랑을 받았던 개들은 궁전에서 살았고, 다른 개들은 시설 좋은 반려견 구역에서 지냈다. 수십 마리나 되는 개를 전부 초상화로 남겼으며, 그중 상당수는 에드윈 랜드시어가 그렸다. 빅토리아 여왕은 감사의 선물로 1850년 그에게 기사 작위를 내렸고, 그가 세상을 떠났을 때는 국장으로 그를 애도했다. 당시 여왕은 유화 39점, 초크화 16점, 프레스코 2점, 그리고 셀 수 없이 많은 스케치를 가지고 있었다.

랜드시어의 기념비적 초상화 덕분에 영원히 세상에 남게 된 인도주의협회의 저명한 회원은 원래 검은색과 흰색이 섞인 커다란 뉴펀들랜드종으로 이름은 '밥'이었다. 전해오는 이야기로 밥은 영국 해안에 난파한 배에 타고 있었고(당시 항해에 뉴펀들랜드 개를 데리고 갔는데, 여러 다른 이유도 있었지만, 이 개는 험한 바다에 추락하는 선원 구조에 도움이 되었다) 성공을 위해 런던으로 향한 밥은 결국 이름을 알리게 된다. 14년에 걸쳐 런던 해안에서 물에 빠진 사람을 23명이나 구조한 것이다. 밥은 왕실인도주의협회(사람의 생명을 구한 이들을 포상할 목적으로 1774년 설립, 현존하는 단체)의 명예회원이 되어 메달을 받았다. 밥은 메달을 받은 일보다 매일 먹이가 제공되는 것이 더 기뻤을 것이다.

1837년 랜드시어가 밥을 찾으러 갔지만 만나지 못하고 대신 다른 검은색과 흰색의 뉴펀들랜드 개인 폴 프라이와 마주친다. 폴 프라이는 주인을 위해 편지를 전달하러 가는 중대한 일을 수행하는 중이었다. 결국

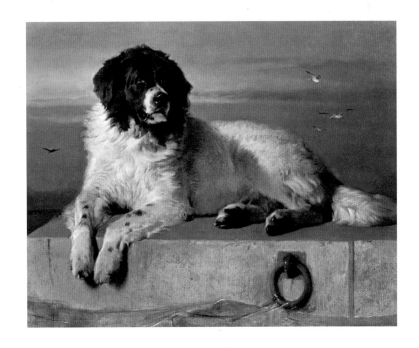

그림72. 에드윈 랜드시어,
「인도주의협회 명예회원」,
캔버스에 유채, 1838년

폴 프라이가 밥을 위한 모델이 되어 랜드시어의 화실 테이블 위에서 포
즈를 취하게 되었다.[29]

랜드시어는 밥에게 마땅히 어울릴 진지함과 탁월한 능력의 분위기를
폴 프라이에게 입혔다. 우리는 그에게서 '저명한 회원'의 모습을 보며, 의
심의 여지없이 이 개의 훌륭한 발을 신뢰하게 된다. 갈매기들이 잔뜩 찌
푸린 불길한 하늘과 바다 위를 맴돌고 곧 폭풍이라도 닥쳐올 것 같은 날
씨를 배경으로 앉아 있는 밥은 그 세찬 바람을 맞을 대비를 하고 있다.

「인도주의협회 명예회원」 외에도 랜드시어는 검은색과 흰색 뉴펀들
랜드종의 개 초상화를 상당수 그렸으며, 그중에는 런던 빅토리아앨버트
미술관에 걸린 「라이언」과 「케임브리지의 메리 공주와 뉴펀들랜드 개 넬
슨」(그림95)이 있다. 뉴펀들랜드를 그린 이 그림과 판화들의 인기는 나날

이 치솟았고, 이 품종과 랜드시어는 함께 연상되었다. 그리고 머지않아 검은색과 흰색이 어우러진 뉴펀들랜드는 랜드시어와 거의 동격으로 불리게 된다.

랜드시어는 분명 가장 사랑받은 동물 화가일 것이다. 그의 작품으로 만든 판화는 수천 점이 판매되었다. 그의 성공 이유는 주제의 본질을 정확히 포착하고 감정을 부여했기 때문이다. 그 역시 뉘른베르크의 거장 뒤러처럼 평생에 걸쳐 여우, 사슴, 말 등 동물을 연구했기에 가능한 일이었다. 랜드시어는 화가이자 동물 연구가였고, 그가 가장 사랑했던 주제는 개였다. 철저한 관찰을 통해 얻은 깊은 지식 덕분에 푸들의 곱슬한 털을 그대로 재현하고 주제의 복잡한 내적 생명력을 생생하게 전달할 수 있었다. 의심, 죄책감, 충성, 부러움, 사랑, 분노, 행복, 두려움, 교활함, 기쁨, 공포, 절망 등이 모두 그의 표현 속에 들어 있었고, 당연히 우리는 이 모든 감정을 너무나도 잘 이해한다. 그는 개들이 각기 지닌 개성과 **도그머니티***가 있음을 인정했다. 인간과 마찬가지로 개에게도 저마다 특유의 성격이 있고 보편적인 표정도 존재한다는 것이다. 개들이 관심을 끌고 싶을 때는 발을 올리는데, 미묘하지만 각기 다른 방식으로 차이가 있다. 위대한 인물의 초상화와 마찬가지로 랜드시어는 개를 그릴 때에도 존중과 공감의 태도로 대했다. 그에게 개는 자주적 존재이며, 개를 통해 풍자나 유머를 표현하고자 했을 때에도 개의 자존감은 헤치지 않도록 했다.[30]

거의 비슷한 시기(1830~70년경) 프랑스에서 당시 우세하던 낭만주의 운동에 대척점으로 바르비종 화파가 떠오른다. 그즈음에 야생 숲이었던 퐁텐블로 인근 작은 마을 바르비종에서 유래한 이름이다. 콩스탕 트루아용Constant Troyon, 1810~65, 장바티스트 카미유 코로, 테오도르 루소 등이 그 마을에 머물며 그림을 그렸다. 트루아용은 처음에는 풍경화에 집중했

* dogmanity, 인간의 휴머니티에 해당하는 조어

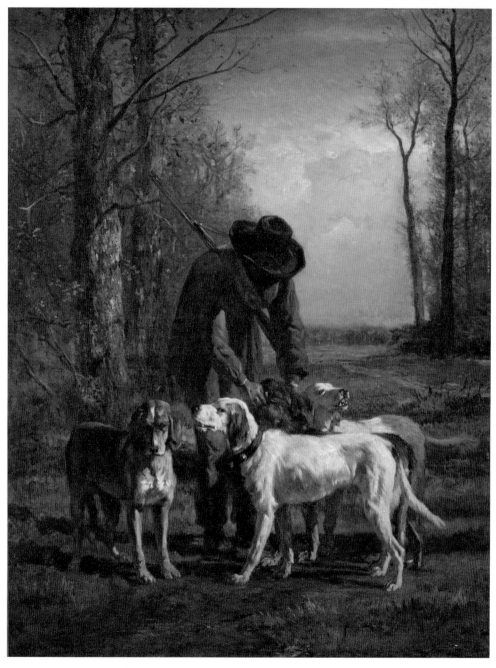

그림73. 콩스탕 트루아용,
「사냥터지기와 개」, 캔버스에 유채,
1854년

지만, 자연에 몰입하면서 점차 동물에 대한 관심이 커졌고 개를 그리는 탁월한 재능이 드러났다.

「사냥터지기와 개」(그림73)는 숲속으로 사라지는 오솔길이라는 전형적인 장치에서 트루아용의 고전적 과거가 아직 남아 있음을 보여주지만, 바로 그 지점으로부터 이 작품은 전통과 결별한다.[31] 그는 주변의 실재하는 모든 것을 그리면서 사냥터지기 개들의 현실적인 모습을 담았다. 이 개들은 주인의 왕족 지위를 알리는 상징물이 아닌 실제로 일하는 동물들이다. 분명히 해야 할 사실이 있다. 이 그림에 사냥터지기가 등장하지만 여기서 그는 '구석진 곳의 얼굴'이며 부수적 장치다. 트루아용은 아예 그의 얼굴을 그리지도 않았다. 반면 그림 속 네 마리의 개 가운데 세 마리는 상당히 신경을 써서 얼굴과 성격을 풍부하게 표현했다. 한 마리는 햇빛을 향해 머리를 들고 숲으로 나온 것을, 본연의 서식지로 돌아온 것을 기뻐하고 있다. 앞쪽의 크림색 개는 우리의 존재를 안다는 듯이 곁눈질로 우리를 보고 있으며—어떤 밀렵꾼도 이 개의 강인한 턱을 벗어나지 못할 것이다—왼쪽의 갈색 개는 진지한 표정으로 아래를 내려다보고 있다. 막 깊은 잠에서 깨어나기라도 한 것처럼 또 힘든 하루를 준비해야 한다는 사실을 깨닫는다. 실제의 개들을 보고 그린 것이 분명한 이 그림에서 트루아용은 놀랍도록 가벼운 붓질, 형태의 부드러움, 아름답고 은은한 색채를 보여주었다.

상징적인 미국 회화 「사냥감 알리기」(그림74)는 트루아용의 사냥터지기와 스타일이나 내용 측면에서 완전히 다르다. 이 그림은 D. G. 스타우터(알려진 것은 이 작품이 유일하다)가 잡지 『글리슨 픽토리얼』 1854년 판에 실린 삽화 전체를 그대로 모사한 것이다. 그럼에도 트루아용의 작품과 공통된 주제가 있는데 바로 평범한 사람들의 관심과 흥미를 표현하고

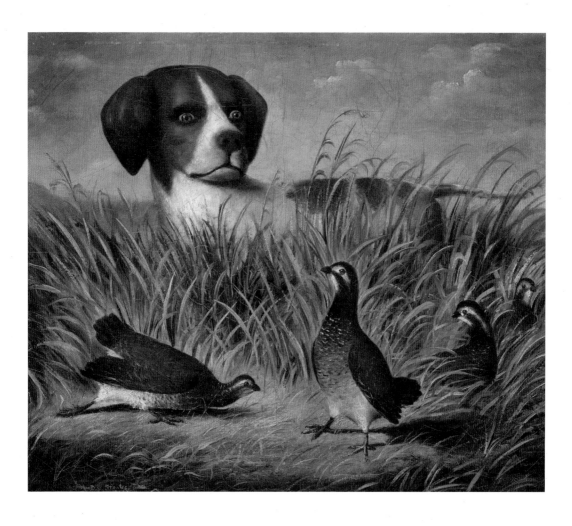

그림74. D. G. 스타우터
(1854년 활동),
「사냥감 알리기」(부분),
캔버스에 유채

자 한 점이다. 여기에는 농부와 개척자들이 등장하며, 그들은 개가 몰고 있는 들꿩을 보며 아주 맛있는 먹을거리가 생겼다고 생각할 것이다.

인쇄물을 모사하는 것은 당시 미국에서 그림을 시작하는 화가들의 일반적인 연습 방법이었지만 스타우터는 여기서 예술적 재량을 발휘하여 두번째 개와 새 한 마리의 꼬리를 생략하고 중앙의 개를 훨씬 더 크게 그려 어리석게도 아직 상황을 눈치 채지 못한 작은 들꿩 머리 위로 불길하

고도 전능하게 보이도록 만들었다. (스타우터는 또한 이 포인터에게 투명 인간 같은 남들 눈에는 보이지 않는 초자연적인 힘을 준 것이 분명하다. 그렇지 않고서야 들꿩들이 아직도 날아가지 않았을 리 없다.) 아직은 개가 극소수 사냥 화가들 그림에만 등장할 뿐 미술의 주제가 되는 일이 비교적 드물던 시기의 미국에 개가 홀로 서서 자신의 세계의 주인이 된 모습이다. 이 그림은 들꿩 사격에 관한 글에 실린 삽화였지만 포인터가 직업적 자유를 얻을 수 있도록 해주었다. 그러니까 스스로 사냥감을 노리고 있었을 수도 있다는 이야기다.[32]

러시아도 영국, 프랑스와 마찬가지로 왕가에서 개를 사랑하는 경우가 많았다. 표트르대제는 감성적인 성향과는 거리가 멀지만, 자신이 가장 좋아했던 작은 테리어 리제타를 박제했다. 현재 박제된 리제타는 상트페테르부르크의 미술관에 있으며, 그가 박제를 지시한 또다른 개는 여전히 그의 겨울궁전 벽난로 옆에서 졸고 있다. 네 발 달린 친구에게 가졌던 사랑과 절대적 신뢰에 대한 영원한 증거인 셈이다.

1825년 니콜라스 1세가 왕위에 오르면서 개를 주제로 한 예술이 늘었고, 그런 와중에 특히 지적이고 아름다운 푸들 우사르의 초상화가 탄생했다. 러시아의 거장 모자이크 예술가 게오르크 페르디난트 베클레르 Georg Ferdinand Wekler, 1800~61가 수천수만 개의 작은 모자이크 각석을 일일이 손으로 배치해 황제가 가장 좋아하는 개의 놀랍도록 정교한 초상화를 만들어냈다(그림75). 그러데이션을 넣어 단순하지 않게 표현한 우사르 털의 질감과 색깔은 환상적이며, 구성에서는 대가다운 면모가 드러난다. 베클레르는 우사르를 핀란드만과 한없이 펼쳐진 잔잔한 바다라는 탁 트인 공간에 서게 했다. 우사르는 마치 그 땅이 자신의 주인의 것임을, 뒤편의 배가 주인에게 가는 보물을 싣고 있음을 아는 것처럼 제왕에

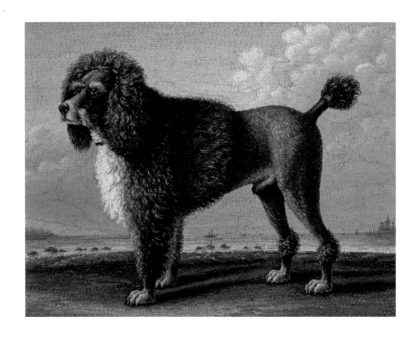

게 걸맞은 자세를 취하고 있다. 하늘의 푸른 색조는 푸들의 은빛 털과 완벽한 보색을 이룬다. 아주 당당하게 서 있지만, 근사하게 숱이 풍성한 눈썹이나 과도한 구레나룻을 남긴 얼굴 털 미용 방식에 우리는 슬며시 미소 짓게 된다. 황제도 그렇게 구레나룻을 길렀다고 한다.

우사르에게는 밑바닥에서 상류층으로 올라선 사연이 있다. 왕가의 개로 태어난 것이 아니라 모니토라는 이름으로 서커스단에서 일을 했었다. 영리한 데다 놀라운 재주가 있어 그 명성이 서커스가 있던 보헤미아 칼스바트에서 퍼져나가 결국 빈의 러시아 대사 디미트리 타티셰프 귀에까지 들어갔다. 이를 출세의 기회로 본 대사는 재빨리 이 천재 개를 손에 넣어 황제에게 선물했다. 궁에서 우사르-모니토는 황제의 신하들 이름을 모두 익혔고, 이 새로운 세계에서 그는 황제가 원하는 신하들을 어전으로 데리고 오는 일을 업으로 삼았다.[33] 차르스코예 셀로 별궁의 알렉

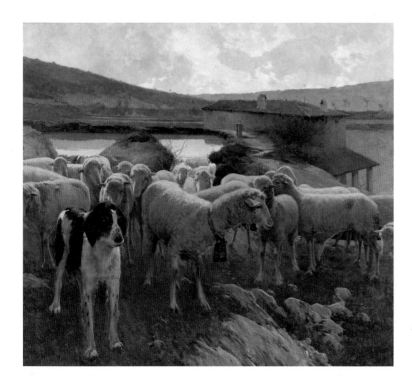

산더 정원을 장식했던 우사르 청동상은 혁명 때 사라졌다가 파리의 한 경매장에 나타났고, 지금은 차르스코예셀로미술관에 자리잡고 있다.

양치기개는 미술작품에 등장한다고 해도 대개는 멀리서 주인의 소중한 양이나 염소를 몰고 있는 모습으로 작게 그려졌지만, 자신이 지켜야 할 가축들을 위해 목숨을 내놓을 준비가 된 굳은 의지를 상징하는 짐승이다. 이탈리아 남부에 사는 내 지인의 호주 양치기개는(개들은 상당히 다국적이다) 길고 어둡고 외로운 어느 밤, 소중한 염소 떼를 잡아먹으려는, 정확히 무엇인지는 알 수 없지만 거대한 동물 두 마리와 싸우다 목이 거의 찢어지다시피 했다. 죽을 뻔했지만 보호자들의 극진한 보살핌으로 일어났고 지금도 용감히 염소들을 보호하고 있다. 그런데 이탈리아 르네상

스 거장 중 양치기개의 초상을 그린 이가 있었던가? 왕가 사람 중 양치기개의 머리에 손을 얹고 포즈를 취했던 이가 있었던가?

더할 나위 없이 훌륭한 양치기개를 예술로 승화시킨 몇 안 되는 이들 중 스페인 화가 앙헬 안드라데 이 블라스케스Ángel Andrade y Blázquez, 1866~1932가 있다. 그는 스페인의 시골 풍경과 그곳 사람들의 평범한 나날을 그렸다. 19세기 스페인에서 이보다 더 일상적인 풍경이 또 어디 있었겠는가?

안드라데 블라스케스는 묵묵히 맡은 일을 하는 개의 품격을 높이고 그의 참된 가치를 드러내주었다. 네 발을 녹색 풀밭에 굳건히 디딘 채 지적이고 씩씩한 얼굴로 보호할 가축들 곁에서 그들을 안전하게 집으로 데리고 돌아온 것을 자랑스러워하며 서 있다. 이 개는 모든 면에서 살루키만큼 멋지고 빠른, 아주 인상적인 울프하운드이다. 그리고 자기 세상의 주인이다(그림76).

자기 세상에서 의심의 여지 없이 주인으로 군림하는 개가 또 한 마리 있으니, 바로 대단히 매력적이고 천진난만한 스타일로 단순화시킨 차우차우다. 워싱턴 D. C.의 내셔널갤러리에서 소장 중인 이 그림의 제목은 「개」(그림77)이다. 캔버스의 대부분을 차지하는 이 중국 개는 교외의 정원을 배경으로 당당하게 서 있으며, 그로 인해 한층 더 이국적으로 보인다. 인형의 집 크기만 한 벽돌 담 위로 우뚝 솟은 모습이다. 벌어진 입 사이로 검푸른 입안과 멋진 송곳니 두 개가 드러난다. 이름을 알 수 없는 화가가 표현한 훌륭한 개이며 무시할 수 없는 존재다.

차우차우는 현존하는 가장 오래된 품종이다. 적어도 한나라(기원전 206~기원후 220년)시대까지 거슬러 올라가며, 아마도 그보다 1000년은 더 앞서 존재했을 것이다. 강인하고 대담한 개이며 사냥꾼이자 전사이기

도 하다. 아마도 몰로시안과 고대 로마군처럼 차우차우도 중국 전사들과 함께 행진했을 것이다. 차우차우는 식용으로도 길러졌는데, 이는 길버트 화이트가 그의 책 『셀본의 자연사』에 기록한 사실이다.

존경하는 데인스 배링턴에게

그림77. 작가 미상, 「개」, 캔버스에 유채, 제작 연도 미상

나의 가까운 이웃인 젊은 신사가 동인도회사에서 근무 후 개 한 마리를 가지고 돌아왔는데 중국 광동 품종의 암캐입니다. 그 나라에서는 식용이라 아주 살이 많이 쪘습니다. 중간 정도의 스패니얼 크기이고, 옅은 노란색이며 등에 난 털은 거칠고 뻣뻣합니다. 뾰족한 귀는 위를 향하고 머리도 뾰족해서 여우 같은 모습입니다… 눈은 새까맣고 작으며 시선은 날카롭습니다. 입술과 입 안쪽이 같은 색깔이며 혀는 푸르스름합니다… 들판으로 데리고 나가면 사냥 기질을 보이는데 자고새떼 냄새를 한참 맡더니 새들에게 달려들며 짖어댔습니다. 남미의 개들은 멍청합니다. 반면 이 중국 개는 여우처럼 짧고 굵게 많이 짖는데, 조상들이 그러했듯 분명 거친 행동을 보입니다. 이 개들은 반려견으로 길들이지 않고 우리에서 쌀이나 곡물을 먹여 식용으로 사육합니다. 젖을 떼자마자 배에 태워 데리고 오기 때문에 어미에게서 제대로 배우지도 못합니다. 그런데 영국으로 데리고 온 이 개들은 고기를 좋아하지 않았습니다. 태평양 섬들에서는 개에게 채소를 먹이는데 우리 선원들이 고기를 주어도 먹지 않았다고 합니다.

50년 후 『미국 경마 등록 스포츠 매거진』에 차우차우 두 마리가 미국에 도착했음을 알리는 글이 실렸다.

편집자에게, 태평양에서 해군 슬라컴 씨 ─ '중국 식용 개' 두 마리.
주의 ─ 이 품종이 미국에 정착할 때까지 먹지 않을 것이나 이 개를 먹어본 슬라컴 사무장이 매우 훌륭하다고 확인해주었다.[34]

이 아름다운 그림에서도 차우차우는, 굿윈&CO의 그 유명한 '중국 퍼

즐' 담배 카드와 다른 모든 초기 사진들에서처럼, 주둥이가 꽤 기다란 모습이며 현대와 달리 얼굴 살 사이 깊게 접히는 주름들이 없다. 초기에 들어온 정상적인 차우차우는 비교적 늘씬하고 다리가 긴 편이었다. 오늘날의 땅딸막하고 살집이 많은 차우차우는 특정한 외모를 얻기 위한 근친교배의 결과로 눈꺼풀이 속으로 말리고 엉덩이와 다리 관절에 이형장애가 생기는 등 건강상에 문제가 있다. 현대의 차우차우가 중국의 전사들과 함께 북방으로 행진하는 광경은, 아니 어디로든 힘차게 걷는 모습은 상

그림78. 조르조 데 키리코, 「풍경 속의 개」, 캔버스에 유채(이후 섬유판에 배접), 1934년

상하기 어렵다.

21세기에 들어 미술 스타일에 전면적인 변화가 일어났다. 획기적인 혁신이라 불린 큐비즘과 초현실주의가 부상했다. 초현실주의의 선구자로 이탈리아의 형이상회화파(1910~20년경)를 꼽을 수 있다. 이 화파는 조르조 데 키리코Giorgio de Chirico, 1888~1978가 카를로 카라, 조르조 모란디와 함께 만들었으며, 사실주의적이지만 기이하고 신비로운 이미지를 사용해 불안한 효과를 빚어냈다. 데 키리코는 막스 에른스트로부터 많은 존경을 받았고, 긴 기간은 아니었지만 형이상회화파는 초현실주의에 깊은 영향을 미쳤다.

시간이 흐르면서 자신이 개척한 형이상적 스타일에 점차 흥미를 잃은 데 키리코는 고전주의 이탈리아 예술에 기반을 두면서도 여전히 독특한 작품 세계로 발전시켰다. 그는 말을 많이 그렸고, 일반적으로 볼 때 개는 작품에 등장하더라도 말의 조연 역할을 했다. 「개 두 마리에 놀란 말들」로 묘사되는 그림도 그중 하나다. 그런데 예외가 하나 있다. 1930년대에 그가 여러 차례 그렸던 독특한 얼룩무늬의 개가 있다. 「풍경 속의 개」(그림78)에서 그 모습을 볼 수 있는데, 아마도 데 키리코의 개였을 것으로 추측된다. 이 개는 거의 비슷한 자세로 「숲속에서 잠든 디아나」에 나오며, 더 결정적인 근거로 「파리 화실의 자화상」에서 중앙 무대를 차지한다.

이 그림 속 개의 세계는 난해하고 불가해하다. 개 뒤편으로는 뜨겁고 어두운 풍경이 펼쳐져 있고 그 위로 하늘은 물을 잔뜩 머금은 채 무겁게 내려앉아 있으며 곧 달갑지 않은 선물인 폭풍을 몰고 올 것임을 암시하고 있다. 개는 지금 있는 곳만큼이나 음울하고 장려하며 신비롭다. 외모는 얼룩무늬 그레이트데인과 상당히 닮았지만 이런 모습의 털 짧은 시각

하운드 종류는 많이 있다. 또한 중동 사막과 아프리카 혹은 아시아 지역의 호기심 많고 불가지한 하이에나 같은 동물도 떠올리게 한다. 이 개는 왜 이렇게 황량한 풍경 한가운데에, 비바람 피할 곳도 물도 없는 돌투성이 땅에 누워 있는 것일까? 영리한 야생의 짐승, 참을성 있게 어둠을, 사냥감을 기다리는 사냥개일까? 아니면 자신의 인간을 기다리거나, 사냥의 신이 다시 한번 마법적 존재를 드러내는 축복을 내려주길 바라고 있는 것일까?

데 키리코는 평범함을 벗어나는 일을 포기했을지 모르지만 다른 많은 화가들은 계속해서 회화의 혁명적 방식을 개발했다. 우리는 이미 가장 고뇌에 찬 대가 중 한 사람인 에드바르 뭉크(「개의 머리」, 그림63)가 해석한 표현주의를 보았고, 이제는 독일 화가 프란츠 마르크를 살펴보고자 한다. 그는 생명과 자연세계를 좀더 부드럽게 해석했다. 마르크는 인간이 아닌 생명체와 자연에서 인간보다 더 진실한 현실과 정직과 순수를, 말하자면 잊고 있던 에덴을 보았다. 그리고 자연은 이 순수한 영혼의 눈을 통해 바라보아야 한다고, 우리의 방식이 아닌 그들의 방식으로 보아야 한다고 느꼈다. 그의 의도는 "미적 감정을 극대화시키는 것이고…… 그 방법은 그림을 그린 캔버스와 그림을 보는 이들과 그 동물의 영혼을 합일시키는 것이다".[35] 그는 이렇게 말했다. "말이 어떻게 세상을 보는가? 독수리는? 사슴은? 개는? 우리의 시선으로 보는 풍경에 동물들을 놓는다는 것은 참으로 끔찍하고 삭막한 일이다. 우리가 해야 할 일은 동물의 영혼 속으로 들어가 그들이 세상을 어떻게 보는지 상상하는 것이다."[36]

마르크에게는 루시라는 이름의 시베리아 양치기개가 있었다. 루시의 초상화들 중 일부는 자연주의 스타일이다. 「눈 속의 시베리아 개」(그림 79)가 한 예로 색깔이 너무나 완벽하고 강렬하여 눈의 차가움이 그대로

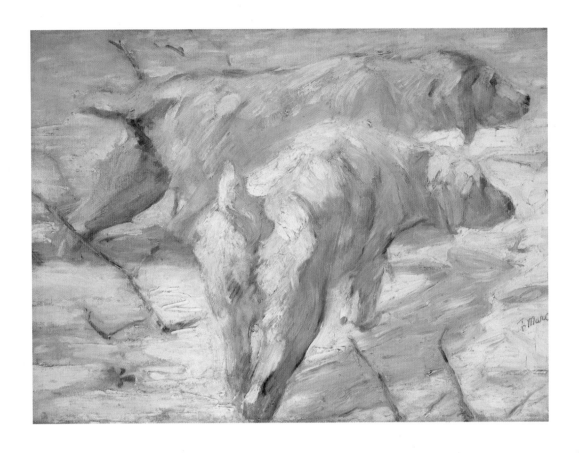

그림79. 프란츠 마르크, 「눈 속의
시베리아 개」, 캔버스에 유채,
1909/10년

느껴질 듯하다. 우리 폐에 푸른 얼음이 들어온 것만 같고 우리 얼굴에도
개의 얼굴에 닿는 태양이 비추는 것만 같다.

그런데 루시를 그린 그림 중에는 마르크의 이름에서 더 일반적으로
연상되는 스타일, 즉 큐비즘에 대한 그의 관심이 드러나는 작품도 있다.
그와 그의 동료들은 이 큐비즘을 소화해 전적으로 그들의 것으로 만들었
으니 그것이 바로 청기사파다. 마르크의 두 그림은 스타일이 전혀 다르
지만 그림 속 개는 모두 자연을 배경으로 하고 있다. 눈밭이 그들이 속한
자연이다. 시베리아 양치기개는 추운 얼음투성이 황무지 삶에 적합하도

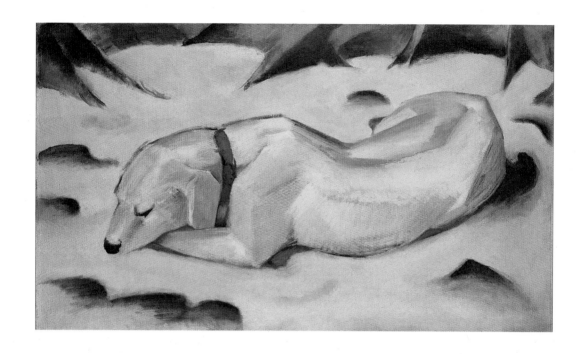

그림80. 프란츠 마르크, 「눈 속에 누운 개」, 캔버스에 유채, 1911년

록 완벽하게 만들어졌다. 「눈 속에 누운 개」(그림80)에서 루시는 녹고 있는 눈을 쿠션 삼아 편안하게 누워 있는데, 털이 많고 방수도 되는지라 그리 놀랄 일은 아니다. 루시를 둘러싸고 있는 자연세계는 그를 보호하고 살아가게 한다. 루시 또한 자연이기 때문이다. 프랑스인들이 말하듯, 개는 자신의 옷을 입고 있을 때 가장 행복하다. 이 그림은 온통 흰색이지만 에스키모가 눈을 표현하는 단어가 50개나 되는 것처럼[37] 흰색에도 셀 수 없이 많은 색조가 있다. 노란-흰색, 분홍-흰색, 푸른-흰색, 잿빛-흰색, 상상할 수 있는 모든 그러데이션이 가능하다. 마르크는 이 흰색의 스펙트럼을 이용해 무지개-흰색을 빚어냈고, 루시는 흰색 속에 위장되어 있으면서도 그 세계에서 돋보이며, 실제 세계에서도 그러할 것이다. 앞다리를 뻗고 그 위에 머리를 놓는 것은 개가 흔히 취하는 자연스러운 자세

그림81. 클라이브 헤드,
「샌프란시스코 풍경」,
리넨에 유채, 2000년경

이지만, 한 비평가는 이렇게 썼다. "독일 미술의 도상학 전통을 통해 (개가) 깊은 생각에 잠겨 있음을 보여준다. 그 생각이 새로운 창조적 에너지로 변화할 것이다."[38] 어쩌면 그의 말이 맞을지도 모른다. 왜냐하면 루시는 개 특유의 잠들지 않는 잠을 자고 있기 때문이다. 한쪽 눈은 뜬 채로 뭔가를, 또는 누군가를 기다리는 것이다.

이 그림에는 흥미로운 역사가 있다. 개를 주제로 한 그림에 미술계가 너무나도 자주 드러내던 경멸을 다시 조명해준 사건이다. 마르크는 겨우 서른여섯 살의 나이로 제1차세계대전에서 사망했고, 1919년 프랑크푸르트의 슈테델미술관이 그의 아내 마리아로부터 「눈 속에 누운 개」를 구입한다. 미술관에 전시되어 있던 이 그림은 1937년, 다시 또다른 세계대전이 발발하기 직전 나치에 의해 퇴폐예술로 지목되어 압수당한다. 이때 아방가르드 수집가 펠릭스 바이제가 할레의 시장에게 "가족의 반려견 그

림은 '설사 위험할 정도로 기쁨을 주는 것이라 할지라도' 거의 가치가 없다"[39]는 내용의 편지를 보냈고, 다행히도 이 그림은 사라지지 않았다. 그리고 훗날 슈테델미술관은 바이제의 평가에 동의하지 않고 1961년 17만 5000마르크에 이 작품을 재구매했다. 슈테델이 현대미술작품에 지불한 종전 기록의 세 배에 해당하는 액수다. 2008년 「눈 속에 누운 개」는 투표를 통해 이 미술관의 가장 인기 있는 작품으로 선정되었다. 바이제 이야기는 이제 할 필요가 없게 되었다.

클라이브 헤드Clive Head,1965~가 2000년 즈음에 완성한 「샌프란시스코 풍경」(그림81)은 늘 새로워지는 자연세계의 조화와 종종 파괴적인 인간 창조세계 사이의 차이를 아주 생생하게 보여준다. 마르크는 도시를 부패한 물질세계로 보고 등을 돌린 반면, 그 도시와 자연 사이의 엄청난 간극을 클라이브 헤드는 극명히 보여주고 있는 것이다. 헤드의 예술적 미션은 우리가 사는 세상의 '현재'를 보여주는 것이고, 「샌프란시스코 풍경」에서 그는 인간의 모든 현대적 분노와 인간이 직면한 중대한 딜레마를 포착해냈다. 바로 환경과 자연세계를 보존할 것인가, 아니면 더 많은 물질을 쌓아갈 것인가 하는 문제이다.

골든 래브라도는 자연의 구체적 구현으로 이 문제에 대한 답을 알고 있는 것 같다. 수천 년 동안 개는 많은 문화에서 지하세계로, 지옥과 천국으로 우리를 안내하는 역할을 해왔고, 어쩌면 우리는 지금 21세기에 개가 어디로 향하고 있는지 주의 깊게 바라보아야 할 것이다.

5. 나의 절친과 나

"그들이 우리를 떠날 때 정말 견디기 힘든 것은
이 조용한 친구들이 우리 삶에서 너무나 많은 세월을
함께 가져가버린다는 점이다." _존 골즈워디

인간은 늘 개와 함께 불멸로 남기를 선택했다. 삶의 우여곡절을 같이 겪고 자신감을 불어넣어주고 기쁨과 신뢰를 안겨준 친구, 그림으로 함께 남기에 이보다 더 나은 벗이 있을까? 개와 인간, 이 떼어놓을 수 없는 유대 관계는 역사의 초기부터 시작되어 기계시대를 지나는 동안에도 지속되었고, 오늘날 가상의 우정과 공상의 페이스북 삶의 시대를 맞아 더욱 더 중요해졌다. 전통적으로 조각보다는 드로잉과 회화에서 더 많이 보이는 이중초상화는 변화하는 매체와 생활양식에 따라 놀랍도록 잘 적응해왔다. 19세기 테크놀로지 발생 시기에는 초창기 사진술—은판사진, 이후에는 유리판사진—이 있었다. 개는 은판사진에는 잘 등장하지 않았는데, 노출 시간이 3~5분이나 되었기 때문에 개가 잠든 게 아니라면 그렇게 오랫동안 가만히 있기 힘들었던 탓이 크다. 유리판사진에는 좀더 자주 등장한다. 이 경우 노출 시간이 5초 정도로 짧은 덕분이다. 남부군 병

그림82. 유리판사진, '남부연합

군복을 입은 신원미상의 병사와 개',

1861~65년경

사와 참을성 있는 개의 감동적인 이중초상화가 그 예다(그림82). 이 사진 속 개는 병사만큼 시선을 끄는 주인공이며 병사만큼 아주 지친 표정이다. 병사와 개의 진솔한 감정 표현에서 전쟁의 공포를 견뎌온 이름 모를 병사에게 이 개가 얼마나 많은 의지가 되었는지 느낄 수 있다. 이 사진은 예술인가? 물론이다. 이 사진은 전문 화가를 고용할 수 없는, 시간의 여유가 없는, 내일이면 생명의 빛을 잃을지도 모를 이들의 예술이다. 진정한 예술의 과제가 소통하고 감정을 불러일으키는 일이라면, 이 유리판사진은 병사와 그의 개에 대해 티치아노가 그린 페데리코 2세 곤차가와 그의 반려견(그림87)의 이중초상화 못지않게 우리에게 많은 이야기를 들려준다.

20세기에는 필름사진의 출현으로 시간 소모가 많은 사진술은 사라지고, 개는 셀 수 없이 많은 가족 스냅 사진뿐 아니라 세실 비턴 같은 상당히 세련된 사진 예술가들의 작품에도 지속적으로 등장하게 되었다. 디지털카메라가 나오면서 개와 함께 찍은 사진 이미지는 인화되는 경우는 많지 않아도 인터넷에 가득하게 되었고, 이제 휴대전화기로 사진을 찍을 수 있게 되자 이 시대의 사조라고 불릴 만큼 셀피가 유행하면서 소셜미디어에는 이런 사진들이 기하급수적으로 증가하고 있다.

'미술비평'이라는 표현이 어떤 언어에서도 만들어지기 훨씬 이전, 이미 미술은 인간과 개 사이의 사랑으로 맺어진 상호 유대 관계를 꾸밈없이 표현하고 있었다. 그 한 예가 「무릎을 꿇고 개에게 입 맞추는 여인」이다. 2500~3000년 전에 만들어진 이 작품을 보고 있자면 기쁨이 넘쳐난다. 지금까지 멕시코 계곡과 중미 지역에서 발견된 구상미술 중 가장 초기 조각에 속하며, 유럽을 포함한 다른 문명의 조각과 달리 이 초기 전前 고전주의시대 테라코타는 한결같이 독특하다. 이 걸작은 창의적이고 활

그림83. 「무릎을 꿇고 개에게
입 맞추는 여인」, 다색 화법 흔적이 남은
테라코타, BC 1100~500

력과 생명력, 행복, 자연스러움으로 충만하다. 진정한 다정함을 보여주는
모습으로 강아지가 여인의 품으로 뛰어드는 순간을 포착한 이미지다.[1]

　좀더 절제되었지만 역시나 따뜻함과 매력으로 가득 찬 작품이 있다.
중동의 바빌로니아에서 발견된 2500년 된 청동상이다(그림84). 약식으
로 만든 이 조각상은 고대 멕시코와는 매우 다른 문화권에서 나온 것이
지만 이 역시 인간과 개의 끈끈한 유대를 즉시 드러내준다. 개의 등에 내
려놓은 남자의 손은 전 세계에서 하루에도 무수히 반복되는 보호의 몸짓
이다. 그들 사이 유대 관계만큼이나 영원히 계속되는 것이다. 개는 바빌
로니아 조각에서 자주 보이는 주제였지만 대개는 사냥 광경을 재현한 양
식적 방식의 부조 속에 등장했기에 이 조각은 희귀하고, 개인적이며, 중
요한 미술작품이다.[2]

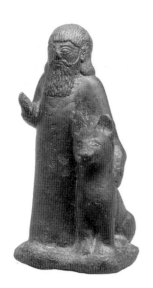

이 보호의 손은 2500년 후에 훌륭하게 그려진 위풍당당한 전사에게서도 찾아볼 수 있다. 많이, 어쩌면 너무 많이 보아온 모습이다. 권총을 허리띠에 차고, 지친 듯 경계하는 표정이며 얼굴에는 환멸까지 스며 있다. 뒤편에는 평평하고 특징 없는 대지가 끝없이 펼쳐져 있다. 왼쪽을 바라보는 그의 시선을 따라 그의 장대한 개도 같은 곳을 보고 있다. 둘은 단단히 결속되어 있고, 그럴 필요가 있어 보인다(그림85). 이 개는 우아한 시각하운드가 아니라 거칠고 육중한 고대 로마의 몰로시안과 닮은 점이 많아 보인다. 몰로시안은 유연한 금속 갑옷을 입고 적과 맞서는 로마 군 최전선에 나섰고, 그 뒤쪽에 노예 조련사들이, 다시 그 뒤에 로마 군 사력의 핵심인 병사들이 행진했었다.[3]

1529년 4월 16일, 만토바 최초의 공작, 페데리코 2세 곤차가가 삼촌 알폰소 데스테에게 자신이 티치아노를 독점하는 것에 대해 "그가 시작한 제 초상화를 꼭 끝내기를 제가 간절히 바라기 때문입니다"라며 사과의 말을 전했다. 그 초상화는 미술사에서 중요한 위치를 차지하게 된다. 그림은 마스티프 같은 강인하고 위엄 있는 상징적 개가 아니라 공작이 가장 아끼는 털이 긴 우아한 반려견을 함께 그린 것으로, 티치아노는 곤차가가 안정적인 권력을 누리며 남성성을 유지하고 있기에 그것을 군이 강조할 필요가 없을 뿐더러 나아가 그가 대단히 인간적인 남자임을 세상에 알렸다. (곧 결혼할 예정이었기에, 그의 세속적 이미지에 추가된 선물이었다.)[4]

티치아노의 걸작 페데리코 2세 곤차가(그림87)는 티치아노의 인생을 바꾸어 신성로마제국 황제 카를 5세를 알현하고 1530년 곤차가의 부탁으로 황제를 그리게 된다. 작품은 소실되었지만 추측건대 카를 5세가 그 그림을 그다지 마음에 들어 했던 것 같지는 않다. 곧장 야코프 자이제네거에게 자신을 확실히 알아볼 수 있는 작품을 주문했기 때문이다.

1530년과 1533년 사이에 자이제네거는 카를 5세의 전신 초상화 5점을 그렸고, 초상화에는 대단히 큰 사냥개 삼페레도 있었다. 자이제네거는 1535년 한 편지에서 삼페레는 영국 품종(의심의 여지없이 울프하운드)이며 "암컷임이 드러나도록 노력"했다고 썼다. 전신 초상화가 완전히 새로운 개념은 아니었지만 황제의 초상화로서는 혁명적이었다. 티치아노도 이 기회를 놓치지 않았다. 그는 카를 5세 같은 영예로운 고객을 그냥 지나칠 사람이 아니었기에 볼로냐에서 황제를 우연히 만날 기회를 얻자 자이제네거의 1532년 초상화의 모사품을, 티치아노는 분명히 재해석이라 불렀을 법한 그림 한 점을 보여주었다. 대단한 재해석이었다. 약간의 유채 에어브러시 기법으로 카를 5세를 변모시켰고, 절묘한 색채 사용으로 삼페레를 장려하게 표현하였으며, 세련된 공간 배치를 통해 명백히 자이

그림85. 루이 갈레, 「크로아티아 파수병」, 캔버스에 유채, 1854년

그림86. 중세 필사본 『마스트리흐트 기도서』 중 삽화 부분, 1300~25년, 네덜란드. 수녀가 작은 강아지를 보호하듯 안고 있다. 강아지는 적을 피할 힘은 없을지 몰라도(영리한 표정을 보면 필요할 경우 적의 발목을 물 태세가 되어 있긴 하다) 수녀에게 큰 위안을 주는 존재임이 분명하다. 수녀는 소심한 표정을 짓고 있는데, 어쩌면 교회 상부의 꾸중을 들을까 겁을 먹은 것일지도 모른다. 그림85의 이중초상화와 마찬가지로 수녀의 강아지 시선도 주인과 함께 외부의 대상을 향하고 있다.

그림87. 티치아노 베첼리오, 「만토바 최초 공작, 페데리코 2세 곤차가」, 캔버스에 유채, 1529년

제네거의 그림보다 뛰어난 작품을 만들어냈다. 황제는 그에게 500더컷을 하사했고 이후 더 많은 것이 뒤따라왔다. 그는 귀족 작위를 받았고 왕실 공식 화가가 되었으며 왕가를 그릴 수 있는 독점적 특권을 갖게 되었다.[5]

티치아노는 르네상스시대의 슈퍼스타가 되었다. 예나 지금이나 슈퍼

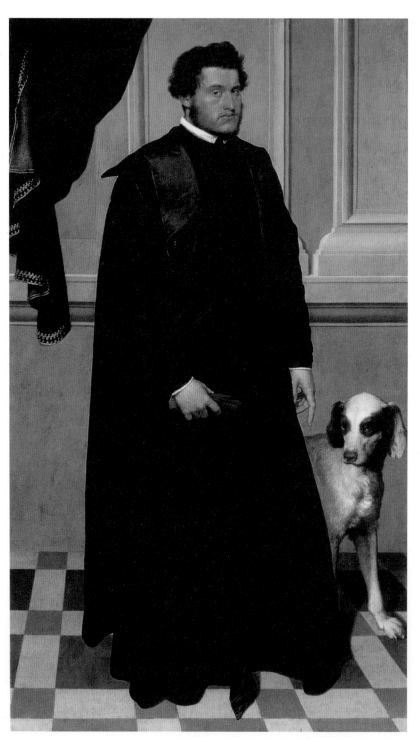

그림88. 조반니 바티스타 모로니,
「잔 로도비코 마드루초와
스패니얼」, 1551년경. 중요한
도시의 가톨릭 고위 관료였던
마드루초는 모로니에게 초상화를
의뢰했다. 당대의 대가 티치아노가
그린 자신의 삼촌 크리스토포로
추기경의 초상화와 나란히 걸
예정이었다. 이 초상화는 사실성이
매우 뛰어난데, 부분적으로는
스패니얼의 표현이 대단히
섬세하다. 매우 아름답고 보기
드문 얼룩무늬에 귀는 거의 천사
날개 모양으로 접혀 있다. 차가운
타일 바닥(독일식 장치)과 짙은
색 가운이 스패니얼의 따스함과
마드루초의 강렬한 피부색과
대조를 이루며 극적인 인상을 준다.

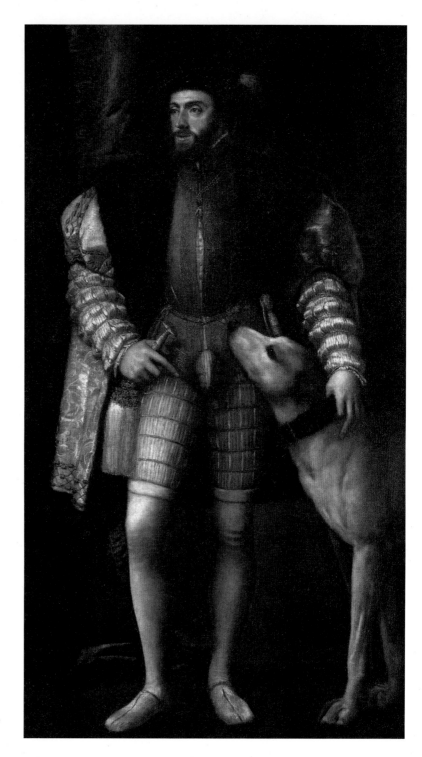

그림89. 티치아노 베첼리오,
「카를 5세 신성로마제국 황제」,
캔버스에 유채, 1533년

그림90. 히로니뮈스
프랑컨 2세(1578~1623)와
대 얀 브뤼헐(1568~1625)의
작품으로 간주된다(미확정).
「알베르트 대공과 이사벨라,
피에르 로서의 컬렉션 방문」,
패널에 유채, 1621~23년경

스타에게는 추종자가 모였고, 같은 장르의 작품 수요가 엄청나게 늘면서 르네상스 화가들은 이제 필수 액세서리가 된 개가 없는 고객을 위해 모델로 쓸 개를 데리고 있어야 할 지경에 이르렀다. 이 작품의 영향은 지대했고, 이 초상화 양식은 그후 300년 동안 공식 초상화 형식이 되어 지금까지도 고전적 구성으로 남아 있다.[6] 이는 2017년 왕립초상화협회 전시회에서도 뚜렷이 볼 수 있다. 이 전시회에서 명망 높은 데라슬로재단상을 받은 작품은 열일곱 살 알렉스 레더먼과 그의 개를 실물 크기로 그린 전신 초상화(10대 아이보다 개가 훨씬 훌륭하게 표현되었다)이다. 카터 경과 부인, 그리고 그들의 개를 함께 그린 초상화의 제목은 「셸과 카터 경과 부인(수잔 라이더)」이다. 제목에 개의 이름이 먼저 나오게 함으로써 역점을 멋지게 비틀었다. 리즈 볼크월이 소파 위에 개와 함께 앉은 남자를 그린 이중초상화는 한 걸음 더 나아가 「늙은 개」라는 제목을 붙였다.

16세기가 이탈리아 르네상스의 절정기였다면 17세기는 스페니시 네덜란드의 '예술과 경이'의 시대였으며, 특히 다채롭고 매혹적인 예로 회화 「알베르트 대공과 이사벨라, 피에르 로서의 컬렉션 방문」(그림90)이 있다.

당시에는 분더카머wunderkammer라 불린 개인 컬렉션 전시실이 대단히 유행했다. 안트베르펜의 화가들은 사람을 매료시키는 세련된 회화 속에 자신의 컬렉션을 담아 거장의 지위를 확고히 했다. 장르 작품에 그치는 경우도 많았지만, 알베르트 대공, 이사벨라와 함께 엄청난 부자이자 최고의 권력자인 남부 네덜란드 정치인 피에르 로서가 방문한 이 화려하고 정교한 분더카머는 로서 자신의 것으로 보이며, 그렇기에 특히 더 흥미롭다. 그의 개인적 예술 취향을 보여주는 전 세계에서 가져온 온갖 골동품과 진기한 물건, 특히 그가 관심을 가졌던 과학 발견의 표본 등으로 가득 차다 못해 넘쳐난다. 메르카토르의 지구의(1551년 처음 만들어졌다)

가 커다란 테이블 위 눈에 가장 잘 띄는 자리에 놓여 있고, 코르넬리스 드레벨의 영구운동기계가 사람들의 흥미를 끌고 있다. 당시 거장들의 회화와 향료제도(지금의 몰루카제도)에서 가져온 극락조, 커다란 해바라기 등도 보인다. (해바라기는 남미가 원산지이며 유럽인들은 16세기 중반이 되어서야 그 황홀한 노란색을 볼 수 있게 된다.)

이 특별하고 경이로운 전시품 한가운데 더욱 경탄이 나오는 것들이 있다. 이번에는 살아 숨 쉬는 존재들이다. 바로 개 다섯 마리, 원숭이 한 마리, 아주 작은 마모셋 한 마리가 그 주인공이다. 네 마리 개가 이사벨라 의자 오른쪽으로 반원을 그리고 있고, 그레이하운드 한 마리는 조금 떨어져 있다. 아마도 알베르트 대공(세 인물 중 가운데. 아내 이사벨라의 의자 옆에 선 인물)의 개들일 것이다. 대 얀 브뤼헐—현재로는 이 그림의 일부를 그린 것으로 본다—의 1616년경 「개의 연구」에 등장하는 그레이하운드가 같은 개로 보인다. 만약 아니라면 놀랍도록 닮은 개일 것이며, 앉아 있는 크림색과 갈색의 작은 개도 분더카머 속 개와 아주 유사하다. 알베르트 대공과 이사벨라는 큰 개집을 유지하는 일 외에도 브뤼헐을 후원하기도 했기에 분더카머의 개들이 그들이 가장 좋아하는 반려견들일 가능성이 아주 크다. 물론 로서 역시 개를 좋아했고 최소한 그레이하운드 한 마리는 키우고 있었다. 그 개는 아르튀스 크벨리뉘우스 1세가 1657년 실물 크기 목재 조각상으로 탄생시켰다. 이 조각상은 로서의 분더카머가 회화로 그려진 지 30년 후의 작품이어서 이것이 죽음의 상징인지, 그림 속 주인공인지, 조각 당시 살아 있던 반려견인지 이론의 여지는 있다.

화면 왼쪽의 털이 긴 개는 머리가 두 개인 것처럼 보이는데 그렇다면 바닥에 편안하게 누워 있기보다는 진기한 수집품의 방에 속해야 할 종류다. 이 개는 다른 네 마리가 없는 버전에도 등장하는 것으로 보아 피에르

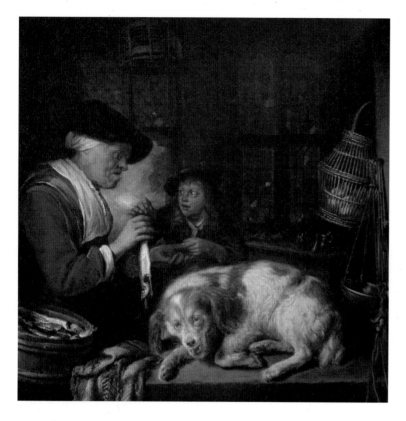

로서의 개로 추정된다. 그런데 다행히도 이 개의 머리가 두 개인 것은 미술적 변화 때문으로 보인다. 물감 최상층부가 흘러내리며 두번째 머리처럼 보이는 부분이 생겨났다.[7]

한편 네덜란드 도시 라이던에서는 헤릿 다우Gerrit Dou, 1613~75가 다소 다른 종류의 개를 그리고 있었다. 그는 19세기까지 네덜란드에서 가장 유명한 화가 중 한 사람으로 매우 정교하고 섬세한 그만의 독특한 스타일을 개발하고, 세밀화가, 즉 '작은 규모의 그림을 세심하게 그리는 화가 그룹'을 만들었다. 그는 특히 명암법 사용에 명성이 높았는데, 「청어 장수」(그림91)는 명암대비 효과를 극대화해 그림의 주제인 청어 장수의 늙

고 믿음직한 개에게 시선이 집중되도록 만든 작품이다. 어떤 이들은 개가 화가 나 있다고 보지만 그는 그저 자신의 임무를 다하고 있을 뿐이다. 여주인의 보잘것없는 수입원인 청어를 혹시라도 빼앗으려는 사람들이 있는지 주변을 경계하고 있다. 보상도 미약한 힘든 삶이지만 적어도 태양은 늙은 개의 몸을 데워주고 그의 눈곱 낀 눈에 빛을 비춘다. 오랜 세월 개와 노파는 함께 늙어왔고 좋을 때나 나쁠 때나 서로의 곁을 지켰다. 다른 이들과 달리 이 청어 장수는 개가 나쁜 인간들을 쫓아 비좁은 시장 골목을 달리는 시절은 끝났지만 늙은 개를 버리지 않고 여전히 아끼고 좋아한다. 이 혈통의 늙은 개의 모습을 이렇게 사실적으로 묘사한 그림은 드물다. 다우의 정교한 표현을 볼 때 실제로 라이던에서 목격한 분주한 일상을 그대로 옮긴 것 같다.

　18세기에는 이중초상화의 범위가 한층 더 넓어진다. 장 오노레 프라고나르 Jean-Honoré Fragonard, 1732~1806 작품의 특징 중 하나가 로코코의 경박함이다. 그는 에로티시즘을 표현할 때 개를 자주 이용하며, 그중 가장 잘 알려진 작품이 「소녀와 개」이다. 털이 긴 작은 개의 긴 꼬리가 소녀의 분위기를 한층 얌전해 보이도록 보호하고 있다. 그의 그림은 대단히 낭만적이며 색채가 아름답고 붓질도 경쾌하다. 한편 「개와 함께 있는 여인」(그림92)에서 가장 주목할 점은 유머다. 마리 에밀리 시네 드쿠르송이 격식을 차려 호화로운 드레스를 입고 있는데, 이는 프라고나르가 종종 이용하는 장치다. 권위자들은 이 장치가 사용된 이유를 찾으려 애쓰지만 나는 그러지 않는다. 드쿠르송 부인이 잘 차려 입은 목적은 그저 재미 때문이며, 화려한 메디치 가문 사람인 척 상상 놀이를 하는 것이 분명하기 때문이다. 그녀의 옷은 루브르에 걸린 루벤스 작품 속 마리 드메디치가 입은 옷과 유사하다.[8]

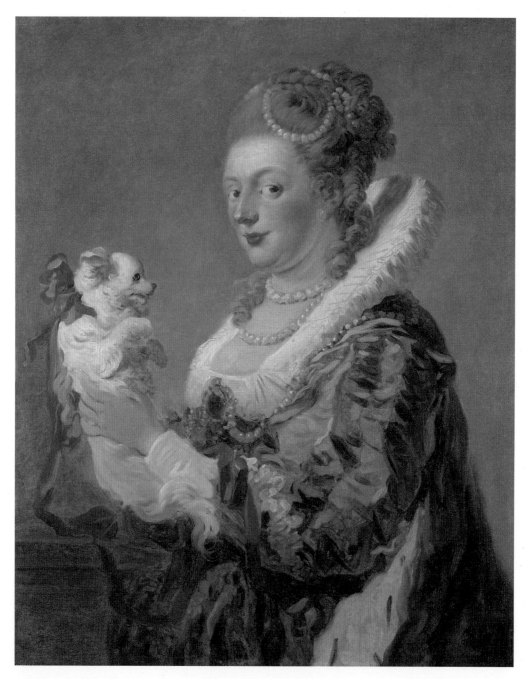

그림92. 장 오노레 프라고나르,
「개와 함께 있는 여인」,
캔버스에 유채, 1769년경

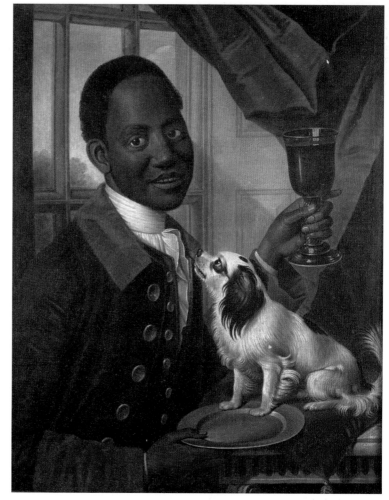

그림93. 식민지 화파 화가, 「하인과 작은 개」, 1770년경. 하인과 노예가 그림의 중심 주제가 되는 경우는 흔하지 않으며, 이 작품처럼 사랑스럽고 귀여운 애완견이 애정을 담은 눈길로 하인을 쳐다보고 있는 경우는 더더욱 드물다. 킹 찰스 스패니얼의 짙은 갈색 귀(다니엘 메이턴스의 「사냥을 떠나는 찰스 1세와 헨리에타 마리아」(1630~32) 속 킹 찰스 스패니얼과 많이 닮았다)는 하얀 얼굴과 매력적인 대조를 이룬다. 깃털 같은 꼬리는 다정한 손길이나 간식을 바라는 듯 위로 올라가 있다. (이들 17세기 스패니얼은 주둥이와 머리의 비례가 적절하다. 하지만 수백 년에 걸친 선택 교배로 부자연스럽게 얼굴이 납작해진 오늘날의 스패니얼은 호흡기 문제와 눈병 등 많은 고통을 겪고 있다.) 하인은 깔끔하고 우아한 모습에 정직하고 호감 가는 얼굴이다. 어쩌면 이 하인과 애완견, 그리고 하인 손에 들린 컵 속 루비빛 내용물이 이 하인의 주인에게 세상에서 가장 중요한 세 가지일지도 모른다.

위풍당당하고 멋지게 그린 이 캔버스 유채화를 보면 곧 얼굴에 미소가 번진다. 여인의 풍만한 가슴과, 그 아래로 쉬이 사라질 것만 같은 작은 개, 여인의 유혹적인 표정, 붉은 뺨, 이중 턱, 이 모든 것이 자신이 원하는 것과 자신의 욕망이 알려질까 두려운 한 여인을 표현해주고 있다. 허공으로 들어올린 개와 개의 커다란 푸른 리본은 여인이 입은 드레스의

푸른색과 짝을 이룬다. 개는 그저 네 발로 어서 다시 땅을 딛고 싶어 하는 듯 보인다. 그런데 이는 오로지 주인이 결정한 때에야 가능하다.

이로부터 불과 몇 십 년 후 잉글랜드에서는 에드윈 랜드시어 경이 빅토리아 여왕이 선택한 개 화가라는 꿈도 꾸지 못한 성공적 지위로 올라선다. 랜드시어는 개의 순수한 면모, 개들의 개성과 성격뿐 아니라 개의 삶이 주인, 그리고 주인과의 유대 관계에 따라 달라지는 방식에도 매료되었다.

「청소부의 개」(그림94)는 랜드시어가 열세 살 때 그린 것으로 놀라운 초기 작품이다. 이 그림에 대해 1880년 코스모 몬크하우스는 "가난하고 피곤하며 사랑도 받지 못한 대수롭지 않은 짐승, 훌륭한 집안에서 태어나지도 못하고 좋은 외모도 아니며 우아한 일이나 선량한 사람들에게도 익숙하지 못한 동물에게서 느껴지는 깊은 연민의 정이 느껴진다"라고 썼다.[9] 어린아이가 참으로 진지하게 연구한 그림으로, 지치고 체념한 개의 삶뿐 아니라 절대 끝나지 않는 육신의 긴장 또한 잘 포착했다. 개가 잘 먹지 못한 것도, 주인이 잔인한 인간도 아니지만, 랜드시어는 다른 사람

그림94. 에드윈 랜드시어,
「청소부의 개」, 드로잉, 1816년

들의 쓰레기를 치우며 사는 삶의 권태를 그림을 통해 선명히 보여준다. 청소부의 삶도 개 못지않게 고단한 것이었으니, 개와 주인 사이의 공감대가 그나마 그들의 운명을 조금이라도 견디도록 도왔기를 희망해보자.

시간이 지나면서 랜드시어는 하층민들의 '사랑받지 못한' 개들의 초상화를 뒤로하고 전적으로 상류층을 상대하는 데 노력을 집중한다.

1839년 케임브리지 공작 부부가 의뢰한 전형적인 빅토리아양식 작품(그림95)은 그들의 딸 메리 공주가 거대한 뉴펀들랜드종 넬슨과 함께 있는 모습을 그린 것이다. 메리 공주의 손에는 반으로 자른 비스킷이 들려 있고 나머지 반은 넬슨의 코 위에 올려져 있다. 곧 넬슨은 그 비스킷 조각을 공중으로 띄었다가 받아 먹을 것이다. 랜드시어는 넬슨의 건강한 기운을 포착하고 거기에 참을성과 개가 어린아이들에게 늘 보여주는 관용이 깃들게 했다. 공작은 1838년 자신의 일기에 이렇게 기록했다. "나는 랜드시어의 메리 그림을 보러 갔는데 대단히 닮은 모습이다."[10] 넬슨은 랜드시어의 「케임브리지 왕자 조지 저하의 애장품, 재산」에도 아라비아 말 셀림과 킹 찰스 스패니얼 플로라, 송골매와 함께 등장한다.

랜드시어의 그림은 19세기 후반 영국인들이 자신과 그들의 개를 어떻게 보았는지 압축해서 표현한다. 그런데 유럽인들을 다르게 보았던 시선도 존재한다. 우타가와 히로시게 2세歌川広重 II, 1829~69는 「푸란수(프랑스), 푸란수 여인과 그녀의 아이, 반려견」(그림96)에서 여인의 눈을 가늘고 눈꼬리가 올라가게, 얼굴도 동양인처럼 다소 평면적으로 그렸으며 범상치 않은 우산 모양의 드레스와 부채로 장식했다. 하지만 개는 상당히 매력적이다. 자신보다 덩치가 큰 아이가 등 위에 올라탄 채 귀를 손잡이처럼 잡고 있음에도 불구하고 개는 에너지와 생명력, 좋은 기운으로 가득 차 있다. 개의 붉은 혀와 번득이는 흰 이빨, 밝은 녹색 눈을 보면 아마도 히로시게 2세가 묘사하고자 했던 개는 래브라도종이 아니라 일본 신화에 등장하는 슈퍼하운드일 것으로 추측된다.

표현 방법에서 일본과 유럽의 선명한 차이는 1830~40년경 일본 화가 미하타 조류三畠上龍, 생몰년불상가 일본 거상의 아내를 그린 먹과 채색 표현에서 찾을 수 있다(그림97). 너무나도 가볍고 여리고 섬세하게 그린 여인

그림96. 우타가와 히로시게 2세,
「푸란수(프랑스), 푸란수 여인과
그녀의 아이, 반려견」, 다색 목판화,
종이에 수묵 담채, 1860년

과 그녀의 앙증맞은 개는 거의 떠다니는 것만 같다. 그 가벼움 속에서도 그들은 불가분의 관계를 맺고 있고, 작은 개는 주인을 놓치지 않겠다는 듯 앞발을 여인의 기모노단 위에 올려놓았다.

이로부터 20년 후에 그려진 그림에서 여인과 개를 보는 완전히 프랑스적 시각을 찾아볼 수 있다. 귀스타브 쿠르베Gustave Courbet, 1819~77가 그린 이 그림은 당시 그의 연인 레온틴 르노드의 누드화로, 에로티시즘이 극대화된 작품이다(그림 98). 르노드와 그녀의 다소 덥수룩한 중간 크기 푸들 사이의 친밀함은 관능, 그리고 그녀와 쿠르베 사이의 사랑에 대한 은유다. 또한 유혹적인 누드와 개를 함께 그리던 티치아노의 영향도 엿보인다. 프랑스 대도시 욕망이 개의 본성을 변화시키고 본능을 빼앗은 후 유행하는 옷을 입히고 분을 바르고 장신구를 둘러 인형처럼 살롱을 걷게 만들던 시대에, 푸들을 그 자체로 주인만큼이나 아무 가식 없는 자연의 상태로 보았다는 점이 매우 신선하다.

19세기 중반까지 이중초상화가 얼마나 인간 의식에 깊이 들어와 있었는지는 알프레드 드드뢰 Alfred de Dreux, 1810~60('드 드뢰'로도 쓴다)의 「안락의자의 퍼그」(그림99)에 잘 드러난다. 나폴레옹 3세가 아끼던 드드뢰는 말을 주로 그린 대단히

앞쪽 **그림97.** 미하타 조류,
「여인과 개」, 비단에 수묵 담채,
1830~40년경

그림98. 귀스타브 쿠르베,
「옷을 벗은 여인과 개」, 캔버스에
유채, 1861/2년

성공한 동물 화가로 많은 이들이 그의 작품을 원했다. 1840년대 중반부터 드드뢰는 자주 영국 여행을 하며 랜드시어를 존경하게 되었고, 「안락의자의 퍼그」에서 랜드시어의 확연한 영향을 볼 수 있다.[11]

　호사스럽고 통통한 퍼그가 높은 신분에 걸맞게 프랑스의 가장 오래된 신문 『르 피가로』를 읽고 있다. 암컷인지 수컷인지 모를(드드뢰는 옆의 테이블보를 전략적으로 배치해 성별 정보를 교묘히 가렸다) 이 개의 발치에는 귀족 혈통의 시각하운드 한 마리가 누워 있다. 이중 턱에 푹신한 의자에서 졸고 있는 모습, 옆에 놓인 반쯤 마신 와인, 혹은 코냑, 먹다 만 간식, 이 모든 것이 클럽에서 절친을 옆에 두고 졸고 있는 신사의 완벽한 전형을 보여준다. 유머이고, 어쩌면 풍자라고 할 수도 있겠지만, 흰 털 아래 부드러운 분홍 피부에서 알 수 있듯이 이 퍼그는 매우 정교하게 표현되었다. 퍼그의 친구인 하운드도, 머리를 구석으로 둔 채, 대단히 세심하게 그

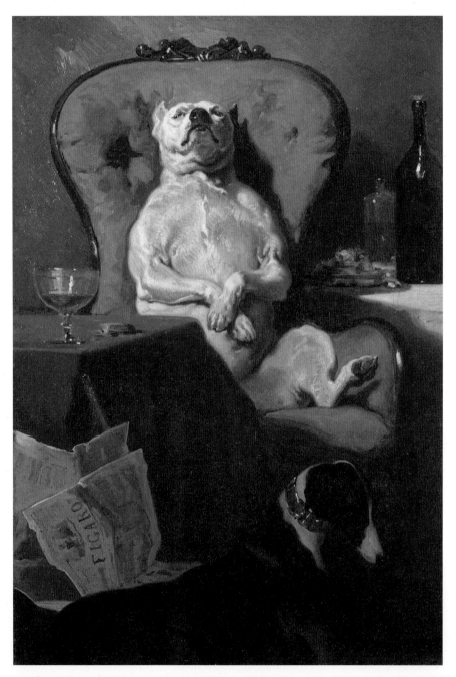

그림99. 알프레드 드드뢰, 「안락의자에
앉은 퍼그」, 캔버스에 유채, 1857년

려져 있다.

노먼 록웰은 『새터데이 이브닝 포스트』지의 표지 그림을 321점 그렸다. 그의 그림은 부유층의 커다란 야망, 대도시 지식인들의 관심사와 예술가들의 과도한 감정뿐 아니라 미국 전역에 걸친 평범한 미국인들의 감정도 잘 담아냈다. 그는 자신의 표지에 대해 이렇게 말했다. "구체적 용어로 많은 생각을 하지 않고 말하자면, 나는 내가 알고 목격한 미국을, 혹여 놓치고 보지 못했을 이들에게 보여준 것이다."[12]

그의 가장 유명한 작품인 「집을 떠나며」의 내용을 가장 잘 설명해줄 수 있는 이는 바로 록웰 본인이다.

나는 언젠가 대학으로 떠나는 아들을 보는 아버지의 모습을 표지에 담은 적이 있다. 그해 나의 세 아들들이 모두 집을 떠나 텅 빈 마음이었고 아이들 없는 생활에 적응하기까지 시간이 좀 걸렸다. 그 쓰린 심정을 이 그림 전반에 표현하고 싶었다. 하지만 유머러스한 느낌도 담았다. 아들에게 좀 우스꽝스러운 양복을 입혔는데, 목장에서 자라 생전 처음 고향을 떠나는 소년이기 때문이다. 아버지는 손에 모자 두 개를 들고 있다. 하나는 아들의 낡은 목동 모자이고 다른 하나는 아들의 새 모자다. 아들은 분홍색 리본으로 묶은 점심 도시락을 들고 있다. 나는 아들 무릎에 머리를 기대고 있는 콜리 한 마리도 그렸다. 내가 받은 팬레터 대부분은 이 개에 관한 것이었다. 아버지는 아들이 떠나는 것에 대해 차마 감정을 보일 수 없었지만 개는 그 감정을 대신해 보여준다.[13]

록웰의 콜리와 그보다 약 100년 정도 앞선 랜드시어의 고전적 작품 「늙은 양치기의 상주」(그림100) 속 보더콜리는 둘 다 인간 친구의 감정

그림100. 에드윈 랜드시어,
「늙은 양치기의 상주」, 1837년

이 드러나지 않는 상황에서 그들에 대한 사랑을 표현하고 있다. 록웰의
콜리는 소년의 다리에 머리를 대고 있고 랜드시어의 콜리 역시 같은 자
세다. 같은 슬픔이지만, 더욱 서글픈 것은 랜드시어의 콜리가 이 늙은 양
치기의 단 하나의 가족으로, 유일하게 살아 있는 존재로서 비통함을 표
현하고 있다는 사실이다. 빅토리아시대에 이 그림은 그 감수성에 큰 찬
사를 받았고, 존 러스킨은 이렇게 썼다. "이 그림은 화가가 단순히 피부
질감이나 직물의 주름을 잘 표현하는 모방자가 아니라 마음을 가진 사람
임을 확고히 보여준다."14

　현대의 미술평론가들은 「늙은 양치기의 상주」와 마찬가지로 「집을 떠
나며」도 감성적이라고 비평한다. 진심 어린 감정을 감성적이라고 해석하
는 유행은 그저 하나의 유행일 뿐임을 기억해야 할 것이다. 완벽하게 일
상적인 애정 표현과 결합한 개의 상실감이 그렇게 조롱받아야 하는가?

그림101. 루치안 프로이트,
「여자와 흰 개」, 1950~51년.
이중초상화에서 한쪽 젖가슴을
드러내는 것은 상당히 일반적인
전통이다. 많은 화가가 '아름다운'
여자와 개를 그릴 때 상체에서
장밋빛으로 물든 젖가슴 하나를
드러내도록 했다. 장 바티스트
그뢰즈는 처녀성 상실을
슬퍼하는 젊은 여성들의 다소
외설적인 초상화를 그렸으며,
특히 이런 장치를 열정적으로
많이 사용했다.

존 러스킨은 당대에 가장 뛰어난 미술비평가였고 또한 사회사상가였으며 독지가였다. 현대의 미술비평가들의 관점이 러스킨의 관점보다 더 타당한가? 힘든 시대에 깊이 생각해볼 일이다.

「늙은 양치기의 상주」는 1838년 벤저민 펠프스 기번에 의해 판화로 제작되었고, 19세기에 가장 많이 판매된 판화 중 하나가 되었다. 대중은 여전히 러스킨의 의견에 깊이 공감하며, 록웰의 '일상의 사랑과 난처함'을 담은 그림들도 1954년 『새터데이 모닝 포스트』 독자 인기투표에서 2위를 차지했다.

나의 절친과 나

더 현대로 넘어와 오늘날 개를 좋아한 화가로 이론의 여지가 없는 사람을 꼽자면 루치안 프로이트Lucian Freud, 1922~2011일 것이다. 그는 독일에서 보낸 어린 시절부터 개를 사랑했고 가족이 키우던 그레이하운드 빌리와 우정을 쌓았다. 영국에서 학교를 다니던 시절 그의 동물 친구는 염소에서 기니피그까지 다양했으며, 10대다운 장난기로 폭스하운드 무리를 브라이언스톤 학교 로비를 거쳐 위층으로 몰고 간 적도 있었다. 그러다 1948년 첫 아내 키티 가먼과 결혼하며 선물로 검은색과 흰색의 불테리어 한 쌍을 받으면서 비로소 자신의 개라고 부를 수 있는 반려견을 맞이한다. 키티와 불테리어는 그의 첫 이중초상화「여자와 흰 개」(그림101)의 주제가 되었으며, 2002년 이 초상화의 그림엽서가 테이트미술관에서 그림엽서 부문 베스트셀러 부동의 1위였던 존 밀레이의「오필리아」를 밀어냈다.[15]

그런데 프로이트가 지극한 사랑을 담아 여인과 개를 그린 이 고전적 이중초상화에는 사실 슬픈 이야기가 숨어 있다. 원래 프로이트는 키티와 (그가 좋아하는) 검은색 불테리어를 그렸다. 하지만 그림이 완성되기 전에 검은색 불테리어가 교통사고로 죽었고, 화가는 개의 털 색깔을 그의 형제의 것과 같은 흰색으로 바꾸어 칠했다. 그리고 일 년도 채 지나지 않아 프로이트와 키티의 결혼생활은 끝을 맺었다.

알렉스 콜빌Alex Colville, 1920~2013도 루치안 프로이트와 같은 시대를 살았지만 스타일과 성격 면에서는 큰 차이를 보인다. 지극히 사적인 사람이었던 캐나다인 콜빌은 정밀한 기하학적 도면을 바탕으로, 점묘주의 화가 조르주 쇠라처럼, 수천수만 개의 점을 캔버스에 찍어 작품을 완성했다. 그의 그림 거의 3분의 1은 동물을 포함하고 있으며, 그의 개도 빈번히 등장하는 주제였다. 프란츠 마르크처럼 콜빌도 동물의 시선을 통해

삶을 볼 줄 알았다. 그는 우리가 자연의 일부임을 인정하고, 작품을 통해 자연세계에 대한 존중을 보여준다. 「개와 사제」 「여인과 테리어」 같은 작품에서는 인간의 머리가 있을 자리에 함께 있는 개의 머리가 중첩되어, 인간 대신 개가 주변 세상을 바라보며 이해하는 모습을 표현했다.

콜빌은 또한 인간과 개 사이의 유대 관계가 우리 호모사피엔스에게 의미하는 바를 이해하고 감사히 여긴다. 그가 드물게 자신의 작품에 대해 언급한 글이 있다. 「차 안의 개」에는 개 한 마리가 뒷좌석 창가에 옆모습이 보이게 앉아 있는데 이는 마치 사람이 택시에 앉은 모습 같다. 화가는 이렇게 말한다.

흥미롭게도 개가 차에 타고 있는 모습을 자주 본다. 왜 사람은 개를 차에 태우는 것일까? 타당한 이유가 있을 것이다. 집에 남겨놓기 싫다거나 그런 이유. 하지만 그보다 근본적인 이유는 개가 위안을 주는 존재이기 때문이다. 사람들이 자신의 존재를 견뎌내며, 하루하루 살아가는 것이, 불안에 빠지거나 미치거나 자살이든 무엇을 하지 않고 그렇게 살아가는 것이 신기하다. 그렇게 살아가는 일에 사람들은 온갖 장치를 이용하는데, 그중 하나가 개를 차에 태우는 것이다.[16]

콜빌은 삶을 '본질적으로 위험한 것'으로 보았다. "나는 세계와 인간사에 대해 근본적으로 어두운 가치관을 갖고 있다…… 불안은 우리 시대에서 정상이다." 하지만 그는 "거의 늘 내가 전적으로 훌륭하다고 생각하는 사람과 동물을" 그렸다.[17]

「아이와 개」(그림102)에서 아이는 콜빌의 딸 앤이다. 모든 인간 중 그가 전적으로 훌륭하다고 꼽는 존재다. 그는 통찰력과 조심성을 갖춘 호

그림102. 알렉스 콜빌, 「아이와 개」,
메이소나이트에 유광 템페라, 1952년

그림103. 존 위너콧, 왕립초상화가협회
회원, 영국 훈작사, 「네 살 프레우치와
함께 있는 110세 재닛 시드 로버츠
부인」, 보드에 유채, 2012년

박색 눈을 가진 커다란 검은 반려견 옆에서 옷을 다 벗은 채 무방비 상태로 서 있는 딸을 그렸다. 이런 구성 방식은 르네상스시대로 거슬러 올라간다. 왕가의 아이들이 자신만큼, 혹은 자신보다 큰 사냥개나 몰로시안과 함께 그림에 등장했고, 신화 속 아기천사(분명 앤도 아기천사 같은 모습이다)도 상당히 커다란 개와 함께 있곤 했다. 랜드시어와 빅토리아시대 동물 화가의 작품들만 보아도 작은 아이들과 함께 있는 커다란 개는 늘 보호와 자애의 존재임을 알 수 있다. 아이가 항상 의지할 수 있는 친구, 아이를 최후의 순간까지 보호할 친구다. 눈 쌓인 산꼭대기에서 죽음을 목전에 둔 아이를 데리고 내려온 남자나 여자가 등장하는 그림이 있던가? 아니다, 언제나 아이를 구하는 것은 커다란 세인트버나드이다. 그리고 기술에 소외당한 불안의 시대에 감정적으로, 나아가 육체적으로도 안정감을 줄 수 있는 존재가 믿음직한 개 외에 또 있는가?

그러기에 여기 전적으로 선한 인간과 전적으로 선한 존재가 함께 있다. 만일 이 그림이 불안을 표현한 것이라면, 그 불안은 그림 밖 세상에 대한 불안이고, 이 커다란 검은 개는 그 불안한 세상으로부터 앤을 지키기 위해 여기 있는 것이다. 지금은 성인이 된 앤은 그림에서 개를 위협적인 존재로 해석하는 사람이 많다는 사실에 거듭 놀라곤 한다. 그중 한 사람은 캐나다 내셔널갤러리의 비평가로 앤과 개의 만남을 "불길하다"고 보았다.[18] 어쩌면 이 비평가는 개와 함께한 경험이 없는지도 모른다.

「네 살 프레우치와 함께 있는 110세 재닛 시드 로버츠 부인」(그림103)과 「비스듬히 누운 누드화, 아름다운 여인을 보며」(그림104)에서 영국 현대 초상화가 존 워너콧John Wonnacott, 1940~은 인간과 개의 가깝고 다정한 유대 관계와 나이가 들면 젊음에서 찾을지도 모를 위안을 포착했다. 워너콧은 이렇게 말했다. "110세 노인은 네 살짜리 작은 슈나우저가 팔

짝팔짝 뛰며 방으로 들어올 때마다 생기를 되찾는다. 내 딸에게도 그림 속 개와 닮은 슈나우저가 있기에 나는 나이가 상당히 많은 사람과 어린 강아지의 활력을 이런 식으로 대비하는 걸 거부할 수 없었다." 로버츠 부인은 110세나 되었지만 여전히 살아가고 있다. 이 그림에는 어떤 페이소스도 없으며 로버츠 부인에게 연민을 느낀다거나 생색을 내지도 않는다. 여전히 살 가치가 있는, 슈나우저가 행복의 햇살을 비추어주는 삶을 축하하는 작품이다.

「아름다운 여인을 보며」에서 그는 반대 상황을 포착했다. "이 아름다

운 여인의 개 소피는 비숑프리제이며 내가 그들을 함께 그렸을 때 소피는 죽어가고 있었다. 따라서 여기서 개는 친구이자 죽음의 상징으로 볼 수 있으며, 단연코 작품에서 최고의 부분이다."[19] 실제로도 그렇다. 단순히 털의 표현이 뛰어나기 때문만은 아니다. 소피는 늙은 개가 앉는 모습 그대로다. 고개를 예전처럼 꼿꼿이 들지 못하고 호흡도 깊지 못하지만 마지막 순간까지 사랑하는 이들 곁에 머물겠다는 의지만은 단호하다.

한 인터뷰에서 워너콧은 이렇게 말했다. "나는 외관을 그린다. 내게 사람을 꿰뚫어보는 통찰력은 없다. 그것이 무슨 의미인지도 모른다. 초상화를 그리는 내 동료들은 외양 뒤편에 있는 것이 보인다고 말한다. 글쎄, 나는 그들이 아주 영리하다고 생각한다. 나는 겉모습을 보는 것만으로도 충분히 어렵다."[20]

외양, 혹은 털, 자세의 뉘앙스와 표정 포착을 통해 우리는 그 이면의 마음을 엿볼 수 있다. 외부의 단서들이 그 속의 삶을 알려주는 열쇠가 되어주지 않던가. 우리가 시간을 들여 외부를 찬찬히 살펴본다면 말이다. 우리가 얻는 그 방대한 정보는 그 사람이 말을 하고 있을 때조차 비언어적이며 대부분 시각적이다. 따라서 개를 그냥 쳐다보는 것이 아니라 시간을 두고 세심하게 관찰한다면 비언어적인 우리의 개도 이해할 수 있을 것이다. 그러므로 어쩌면 워너콧의 '외양' 관점은 그가 인정하는 것 이상으로 많은 이야기를 하고 있을지도 모른다. 내가 보기에 그는 분명 소피의 영혼을 포착했다.

6. 삶과 예술에서
모델로서의 개의 역할

"잘 자라."_루치안 프로이트

개 모델은 전문적이든 비전문적이든 늘 많이 있었다. 개가 갖는 상징적 의미가 다양해 많은 작품 속에 등장할 수 있었고, 작품에서는 특정 개인의 초상이 아닌 어떤 주장을 담는 역할을 했다. 그런 형식의 개 모델은 지속적으로 수요가 있었다.

1419년에 『상형문자』 즉, 호라폴로가 고대 이집트 상형문자로 된 글의 의미를 설명한 5세기경 저서가 '재발견'되었고, 알브레히트 뒤러가 삽화를 그린 판본이 1507년과 1519년 사이에 출간되었다. 개의 상형문자는 비장, 다시 말해 분노와 우울 외에도 선지자와 판관을 상징한다. 호라폴로의 설명에 의하면 이집트인은 개의 뭔가 아는 듯한 깊은 눈길―'다른 어떤 동물보다도' 신의 이미지에 집중한다―에서 인간 선지자가 신의 계시를 이해하는 데 필요로 하는 고도의 집중을 보았다고 한다. 당연히 개의 이 날카로운 인지력은 인간이 훌륭한 옷을 입었든 누더기를 걸

그림105. 프랑수아 데스포르트,
「사냥복 차림의 자화상」, 캔버스에
유채. 브랜딩, 브랜딩, 브랜딩. 이 그림은
데스포르트 자신이 상류층 취미에 관심이
있음을 알리며 뛰어난 동물 그림 실력을
과시한 첫 주요 작품이다. 이 장르의 다른
실력자들과 마찬가지로 데스포르트도
자연을 연구하고 자주 실물을 직접 보며
그렸다. 이 브랜딩은 성공한 것 같다. 그는
프랑스 루이 15세의 궁정 사냥 화가가 된다.

쳤든 그 너머 인간을 통찰할 수 있음을 의미했다. 완벽한 판관이다. 배터시 동물구조센터를 방문해 그곳에서 수백 쌍의 빛나는 눈이 내뿜는 간절한 시선의 힘을 경험한 사람이라면 고대의 이런 사고를 완벽하게 이해할 수 있을 것이다.

호라폴로는 또한 개 상형문자가 신성한 필경사, 문자의 거장을 의미한다고도 썼다. 왜냐하면, 개는 "누구의 비위도 맞추지 않고 쉬지 않고 거세게 짖을 수 있기 때문이다." 진정한 예술가, 사상가, 철학자와 마찬가지로 개도 권력자의 의견에 좌지우지되지 않는다.

중세 자료들도 역시 개를 신성한 지식, 학자들과 연결해서 생각한다. 수도사 라바누스 마우루스는 그의 백과사전에 "개는 훌륭한 설교를 상징한다"고 기록했다. 대중이 도미니크 수도회의 이름 'Dominican'을 'Domini Cane', 즉 '신의 개'로 해석하자 그곳 수도승들은 이 정의 덕분에 그 해석을 기쁜 마음으로 받아들였다. 개는 늘 진리를 사냥하고 있기 때문이다.

모든 예술가가 이 현명하고 교양 있는 상징체계를 활용하고자 했고, 모든 시대의 철학자, 작가, 시인, 예술가, 그리고 성직자들이 작은 개, 때로는 커다란 개와 함께 있는 모습으로 묘사하는 것이 거의 필수가 되었다. 이 장르에서 특별히 아름다운 예가 비토레 카르파초Vittore Carpaccio, 1460/65~1525/26의 성 아우구스티누스 그림이다. 이 베네치아 화가는 학교와 자선단체를 위한 대형 그림을 전문으로 그렸다. 이 성자가 동료학자 성 제롬에게 편지를 쓰고 있을 때 예기치 않게 제롬의 죽음과 승천의 비전이 눈앞에 펼쳐지는 것을 본다. 물론 그 비전을 보는 것은 이 성자만이 아니다. 털이 곱슬한 작은 몰티즈와 성자의 시선이 하나가 되어 창문을, 그 장엄한 빛과 신성한 계시를 바라보고 있다.

물리적 세계에서 이 몰티즈는 작은 개이지만 사랑받을 만했고, 고대 로마 여인들이 가장 좋아한 품종이었다. 또 르네상스시대 베네치아에서도 그 애정은 이어졌다. 작은 개가 수도회 사람들에게 인기 있기도 했지만, 대단히 섬세하게 애정을 담아 이 몰티즈를 그린 것을 보면 이 그림 전체 구성에서의 상징적 역할을 차치하고도 당시 화파에서 사랑받는 반려견이었음을 알 수 있다.

개가 많은 것을 상징하게 되면서 그중 상당수가 모순된 의미를 포함했고, 그에 따라 예술가들은 사전이 필요할 지경에 이르렀다. 부부 간의 신뢰, 교회, 신, 왕, 왕가에 대한 충성, 믿음, 욕망, 음탕함, 우울, 지혜, 비겁한 아첨, 보호, 사랑, 신의와 헌신, 그 외에도 인간이 만든 개의 계급체계에서 개가 어느 위치를 차지하는가에 따라 인간에게 지위를 부여하거

그림106. 비토레 카르파초, 「성 아우구스티누스의 비전」 (개가 나오는 부분), 캔버스에 템페라, 1502년경

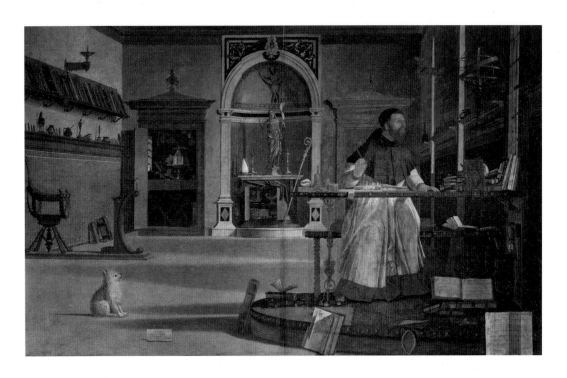

그림107. 비토레 카르파초,
「성 아우구스티누스의 비전」,
캔버스에 템페라, 1502년경

나, 빼앗는 능력 등 많은 상징이 있다(사냥개들이 제일 상층에, 잡종견이 제
일 하층에 자리한다). 개는 메시지 전달에도 활용되었다. 1575년 페데리
코 주카로가 그린 엘리자베스 1세 초상화(그가 그린 여왕의 연인 레스터
경의 초상화와 한 쌍을 이룬다)에 등장하는 작은 사냥용 비글은 단순한 반
려견이 아닌 은밀한 메시지로, 그들이 케닐워스 영지에서 함께 사냥하며
즐긴 시간을 뜻한다.[1] 물론 그들이 즐긴 건 사냥뿐이 아니었고, 따라서
비글은 사랑, 욕망, 음탕한 생각, 충실과 정절 중 한 가지 이상을 상징했
을 것이다.

르네상스시대가 끝날 무렵 개는 너무나 많은 상징적 의미를 축적했
고, 동물연구가 에드워드 톱셀은 그의 동물학 개요서 『네 발 달린 짐승의
역사』에서 그의 경이로운 카니스 루체르나리우스* 삽화에 '흉내내는 개'

* Canis Lucernarius,
라틴어로 감시견.

그림108. 에드워드 톱셀, 「흉내내는 개」, 『엘리자베스 동물원―멋진 진짜 동물에 관한 책』(1607)에서.

라는 제목을 달았다. 간단히, 어떤 것이든, 무엇이든 될 수 있는 생물이다. 톱셀에 따르면 "기지와 기질은 유인원을 닮았지만 얼굴은 고슴도치처럼 뾰족하고 검다".

르네상스시대 개 모델은 위대한 이탈리아 걸작 어디에서나 찾아볼 수 있다. 우리는 이미 당시 중요했던 인물들의 초상화에서 왕실이 사랑했던 개들을 보았고, 이제는 베로네세와 그의 작업실에서 나온 작품 속 모델의 역할을 들여다보고자 한다. 이 모델들은 매우 많고 다양해 책에서 모두 소개한다면 당시 베네치아에 살던 개들에 대한 진정한 애견 클럽 안내서가 될 것이다.

베로네세의 모델 중 가장 열심히 일한 개는 1580년 캔버스 유채화에서 멋진 모습으로 큐피드를 보좌한 암수 한 쌍이다. 그림의 제목은 예상대로 「큐피드와 개 두 마리」(그림109)이다. 이 한 쌍은 논쟁이 된 「레위

그림109. 파올로 베로네세,
「큐피드와 개 두 마리」, 캔버스에
유채, 1580년

저택의 만찬」(그림55), 베네치아 두칼레 궁전의 「에우로페의 납치」, 루브르의 「카나의 혼인 잔치」, 비첸차 산타 코로나 성당의 「동방박사의 경배」, 뮌헨 알테피나코테크미술관의 「그리스도와 백부장」, 시애틀 미술관의 「비너스와 아도니스」, 예르미타시미술관의 「동방박사의 경배」 등에도 등장한다.

윌리엄 R. 레어릭이 1988~89년 워싱턴 D.C. 내셔널갤러리에서 열린 전시회 〈파올로 베로네세의 예술, 1528~88〉 카탈로그에 쓴 글을 제외하면, 미술사가들은 이 「큐피드와 개 두 마리」의 상징적, 또는 신화적 의

미를 읽어내는 데 실패했다. 레어릭은 다음과 같이 추론했다. 베로네세가 왼쪽 개의 가슴에 유두를 강조한 것으로 보아 암컷이며 아마도 새끼를 가진 것 같다. 실제로도 임신한 암캐들이 종종 그렇듯 사랑스럽게 만족스러운 표정을 짓고 있다. 그는 오른쪽 개는 수컷이라고 추정하며(왜 아니겠는가), 그것도 다소 '우울'한 수캐라고 보았다. 오른쪽의 월계수는 '자연의 힘의 영속성'을 의미한다. 간단히 말하면, 사랑이 '자연세계를 주재하고 조화롭게 하는 힘'이기에 큐피드는 곧 가족을 이룰 개들의 사랑스러운 보호자이다. 매력적이며 완벽하게 이해되는 비유다. 개는 참으로 자주 인간에 대한 의리와 열정, 신성한 관계를 의미하는 역할을 했기 때문에 큐피드가 개를 축복하고 베로네세가 그들을 아주 정교하고 매력적으로 표현한 것은 매우 적절하다.

주목할 만한 또다른 모델로는 대단히 유연하고 매력적인 얼룩무늬 시각하운드를 들 수 있다. 베로네세의 「시몬 저택의 만찬」에서 음식이 잔뜩 차려진 테이블 아래에 있으며, 「사냥꾼 차림의 자화상」에도 다른 개와 함께 등장한다. 이 자화상은 이탈리아 북동부 마세르의 빌라 바르바로에 있는 경이로운 **트롱프뢰유** 프레스코 중 작은 부분이다. 이 작품에서 모델의 존재는 이미지 만들기를 위한 것, 요즘 소셜미디어 용어로 말하자면 브랜드 창조를 위한 것이다. 르네상스 화가들은, 그리고 다른 시대 화가들도 마찬가지로 이렇게 옷을 차려입고 자신을 활동가이자 귀족 혈통의 훌륭한 사람으로 표현하길 좋아했다. 천재적 붓솜씨를 지닌 귀족이라면 그 땅의 최고위층과 어깨를 나란히 할 수 있었고, 그러려면 사냥과 자연이 중요한 역할을 한다고 판단했다. 최소한 상류층 개 한 마리는 동반하는 것이 필수였기에 베로네세는 개 두 마리와 함께 있는 자신의 모습을 그렸다. 시각하운드는 긴 목을 거의 뱀같이 유연하게 돌려 베

그림110. 렘브란트 판 레인, 「동방 옷차림의
자화상」, 패널에 유채, 1651년

로네세를 쳐다보고 있고, 마스티프인 듯한 두번째 개는 약간 침울한 듯
도 하지만 묘한 매력이 느껴지는 시선으로 정면을 응시하고 있다. 이는
베로네세가 천재적인 그림 실력과 사냥 기술을 지녔을 뿐 아니라 다소
괴짜 같은 성격임에도 좋아하지 않을 수 없는 사람임을 세상에 보여주고
있다.

　한 세기 후 렘브란트는 뜻밖에도 동방의 최고 통치자 옷차림을 했다
(그림110). 엑스레이로 살펴보니 처음에는 단독 전신 초상화였으나, 후
에 발을 지우고 그 자리에 푸들을 그려넣었다. 푸들은 시각하운드의 특
질은 없지만 최고 통치자가 그런 것에 신경 쓰겠는가? 렘브란트로서 더
욱 중요한 것은 푸들이 그 판타지에 심미적으로 완벽하게 어울린다는 사
실이다. 그 곱슬곱슬하고 아름다운 털에는 무언가 풍성하고 안일하며 이
국적인 분위기가 담겨 있다. 털의 탄력이 느껴지고, 만질 때 특이하고 거
친 질감이 상상된다. 푸들의 색조는 광택이 은은히 흐르는 두꺼운 렘브
란트의 의상 색조와 이어지고, 귀의 황금빛 반짝임은 렘브란트의 스커트
와 같은 느낌이다. 개는 렘브란트가 빛과 색조를 쓰는 거장다운 방식에
또하나의 층위를 더하고, 심미적 이미지와 동방 지배자의 이국적 감각을
배가시킨다.

　네덜란드에서 개 모델은 일상적 풍경의 장치로 많이 쓰였다. 그들은
그냥 '평범한 개'로 질감과 정취, 진실성을 더하는 역할을 했고 붐비는 거
리를 따라 걷는 모습이나 에마뉘엘 더비터Emanuel de Witte, 1617~92의 「델
프트 옛 교회 내부」(그림111)에서처럼 교회 기둥에 한쪽 다리를 드는 개
의 편안한 모습으로 포착되기도 했다. 당시 가장 뛰어난 건축물 화가였
던 비터는 특히 네덜란드의 오래된 고딕양식의 교회들의 장엄한 공간에
이끌렸다. 여기, 고양된 정신이 일상의 평범한 현실과 나란히 놓여 있다.

그림111. 에마뉘엘 더비터, 「델프트
옛 교회 내부」, 목판에 유채, 1650년경

그림112. 얀 스테인, 「즐거운 가족」,
캔버스에 유채, 1668년. 네덜란드
부르주아 가족은 거의 늘 반려동물과
함께 있는 모습으로 그려졌다. 개는
가구의 일부나 마찬가지였다. 의자처럼
친숙하고 교체할 수 있고 마찬가지로
필수적인 요소였다.

아름다운 빛이 높이 솟은 납땜 창문으로 은은히 들어와, 교회의 웅장한 기둥에 천하태평으로 오줌을 누는 귀가 늘어진 개를 축복한다. 창문 더 가까운 곳에는 작은 갈색 개가 노름을 하는 남자 둘을 지나쳐 뛰어가고 어린아이 둘이 기둥에 이름을 새기며 놀고 있다. 모든 삶이 다 거기 있다.

서양인의 눈에는 힌두교의 신 시바가 앵무새를 탄 모습이 신비롭다 못해 거의 초현실적 회화로 보였을 것이다. 하지만 힌두교인의 눈에 이 이미지는 의미와 상징이 담긴 것이다. 19세기 초 펀자브인의 수채화에서 그 광경을 볼 수 있다(그림113). 그림은 시바의 가장 일반적인 역할로 알려진 야생의 고행자로서의 신을 그린 것이다. 똬리를 튼 머리카락은 윤기가 없고, 옷차림은 단정치 못하다. 입술 밖으로 드러난 송곳니는 검치호劍齒虎를 닮았고, 해골로 만든 잔을 손에 들고 있다.

시바가 하는 많은 일 가운데 하나가 인간 태도에 내재한 모순과 양분성을 강조하는 것이라 종종 예의 바른 사회 규범과 어긋나는 행동도 한다. 외모만 보아도 그는 이미 뒤편에 보이는 꽃이 핀 덩굴식물 나무 등 아름답고 순수한 전형적인 인도 캉그라 풍경과 극한 대조를 이룬다. 게다가 그는 황금 목걸이를 한 작고 행복한 똥개와 함께 간다. 이 개가 대조를 이룬다는 것은 무슨 뜻인가? 서양인의 감성에는 전혀 문제가 되지 않지만, 인도의 힌두교인에게 개는 재수 없고 천한 존재다. 따라서 시바가 금목걸이로 장식한 개와 동행하는 일은 대놓고 전통을 조롱한 것이 된다.

인도의 힌두교에서 개는 어떤 지위도 지니지 못한다. 이집트, 로마, 그리스 등 고대 문명과 달리 힌두교에서 개는 사냥 능력조차 인정받지 못했다. 멋지고 영웅적인 사냥개의 고대 청동상이나 완벽한 포인터의 그림 같은 것은 없다. 이는 아마도 부분적으로는 채식주의 때문일 수도 있고,

그림113. 「시바」, 종이에 물감,
1820년경

또 지형과 야생동물군 때문일 수도 있으며, 셀 수도 없이 많은 다른 이유 때문일 수도 있다. 가정에서 반려견으로 개를 키운다는 개념은 상당 부분 영국의 인도 점령 시절 영국인들이 소개한 것이다.

영국은 인도 대륙 정복에 실패했을지 모르지만―긴 여정이었지만 늘 그래왔던 것처럼 개는 더디게라도 계속 앞으로 나아갔기에―관리들이 실패한 자리에서 개는 이전의 미천한 지위에도 불구하고 성공을 거두었다. 20세기가 되면서 유행을 선도하던 이들, 특히 너무나도 아름다웠던 마하라니 가야트리 데비와 그녀의 남편 마하라자 사와이 맨 싱 2세가 패

션과 유명 인사와 귀족 세계의 원로였던 세실 비턴에게 그들과 그들의
저먼셰퍼드의 사진을 부탁했다. (맨 싱의 숨겨진 두번째 아내는 잘생긴 신
사이자 부자 남편을 빼앗긴 것을 위로받기 위해 작은 개를 키웠는데, 그 개에
게 수입 미네랄워터만 먹였다고 한다.)

21세기가 되면서 개의 인도 점령이 완성된다. 지금 인도에서는 많은
개가 사랑받는 가족의 일원으로 살고 있으며, 특히 유럽 품종인 래브라
도가 사랑받는 개의 상징적 지위를 얻어 종종 궁궐에서 뽐내며 걷는 모
습이 목격되곤 한다.

반려견이 없는 가족은 그 빈자리를 크게 느끼며, 현대에는 더 그렇다.
서양 문화에서는 특히 가족의 반려견은 따뜻함, 오래 인내하고 견디는
사랑, 세상을 함께 바라보는 견고한 구성원을 의미하는 특별한 존재다.
반려견이 없는 가족은 어쩐지 불완전하고 구심점 없이 떠내려가는 것처
럼 보일 수도 있다. 초상 사진작가 리처드 애버던은 그의 가족이 사진을
찍으려 모일 때면 옷만 차려입는 것이 아니라 다른 사람의 집 앞이나 비
싼 자동차 앞에서 포즈를 취하곤 했다고 말했다.

> 우리는 개를 빌렸다. 내가 어렸을 때 찍은 가족사진마다 빌려온 다른
> 개가 있었다… 애버던 가족에게도 개가 있다는 것이 꼭 필요한 이야기
> 같았다. 최근 일상 사진을 넘겨보다가 우리 가족앨범에 1년 동안 열한
> 마리의 다른 개가 찍혀 있음을 발견했다. 차양 앞에서, 패커드 자동차
> 앞에서 우리는 빌린 개와 함께 있었고, 그리고 항상, 영원히, 미소 짓고
> 있다. 우리 가족앨범의 모든 사진은 일종의 거짓 위에 지어진 것이었
> 다. 우리가 누구인지 거짓말을 하고 있었지만, 사실은 우리가 되고 싶
> 었던 모습에 대한 진심을 드러내는 사진들이었다.[2]

그림114. 에드워드 호퍼, 「케이프 코드의
저녁」, 캔버스에 유채, 1939년

현대 미국 예술에서 이런 필요성은 에드워드 호퍼Edward Hopper, 1882~ 1967의 「케이프 코드의 저녁」(그림114)에서 떠오르는 우울, 절망, 소외를 통해 절실히 느껴진다. 그림 속 개 콜리는 세 가족의 공동생활이 곧 끝나리라는 사실을, 자신이 곧 새로운 삶을 살게 되리라는 것을 알고 있다. 그래서 콜리는 아내와의 어떤 관계 형성에도 실패하고 가족의 개에게서 작은 애정 한 조각을 갈구하는 남편을 완전히 무시한다. 그의 상상 속에서 콜리는 이미 그곳을 떠났고 관심은 자연으로, '쏙독새'가 우는 숲으로 옮겨갔다.[3] 콜리는 부부가 결혼생활과 마찬가지로 방치했던 나무와 풀이 곧 그 땅을 차지할 것임을 안다. 부부는 이 세계에 속하지 못하지만 콜리는 이 세계에서, 유연하고 빠르게, 짚 같은 풀밭을 달릴 수 있으며 다시 자연의 일부가 될 수 있다. 언제든 떠날 준비가 되어 있다는 듯이 콜리의 꼬리가 올라가 있다. 여름 바람에 실려 오는 아주 미약한 냄새만 있어도 그 욕망을 실행에 옮길 것이다. 그렇게 되면 부부의 관계는 영원히 끝날 것이다.

'소원해진 음울함'을 그린 이 현대 걸작이 콜리를 모델로 삼게 된 데에는 흥미로운 이야기가 있다. 호퍼의 친구인 판화가 리처드 라히가 그 이야기를 들려준다.

에드워드 호퍼는 그림에 개를 그릴 계획이었고 전체 구성은 잘 되어가고 있었다. 실수 없이 개의 정확한 모습을 그리기 위해 하루는 트루로도서관에 가서 백과사전도 펼쳤다. 하지만 도서관에는 콜리의 이미지가 없었다. 어쩌면 그의 눈에 들어온 것이 없었는지도 모른다. 변변찮은 정보를 가지고 도서관에서 돌아와 차를 주차했을 때 작은 기적이 일어났다. 그가 정말 원했던 종류의 개가 앞쪽에 주차한 차에서 나온

것이다. 아이와 함께 있었고 아이의 어머니는 근처 가게로 들어갔다. 에드워드의 아내 조세핀이 아이와 개와 친구가 되었고, 에드워드는 스케치북과 연필을 꺼내 조세핀이 개를 안고 쓰다듬는 동안… 스케치를 했다.[4]

개는 많은 사랑을 받은 그 유명한 피어스 비누 포스터에서도 자주 가족을 완전하게 만드는 역할을 했다. 1880년대에 이 포스터 상당수가 예술-광고였고, 저명하면서도 대중적 인기가 있는 화가들의 작품을 포스터로 다시 제작하면서 아름다운 피어스 비누를 효과적으로 배치했다. 왕립아카데미 회원 존 에버렛 밀레이 경의 「비눗방울」이 격조 이상의 손길을 더하면서 피어스 비누는 당시 급성장하던 중산층과 부르주아에게 너무나도 갖고 싶은 물건이 되었다. 프레드 모건Fred Morgan, 1847~1927 역시 개성 있는 왕립아카데미 회원으로 피어스 비누의 가장 인기 있는 화가였는데, 모건의 작품은 빅토리아시대 이상적인 어린이의 특징을 전형화하고 있다. 피어스 비누는 이 빅토리아 어린이들을 잘 씻기고 분홍빛으로 발그레하게 만드는 데 필수품이 되었고, 강아지들 역시 이 풍성한 피어스 비눗방울을 좋아했다. 사랑스러운 콜리부터 장난꾸러기 테리어까지 모든 종류의 개가 작고 어린 주인을 행복하게 바라보며 모건의 그림 속 목

그림115. 프레드 모건, 「목욕, 강아지는 다음 차례」, 빅토리아시대 피어스 비누 광고, 1891년경

그림116. 귀스타브 쿠르베, 「화가의 아틀리에」, 캔버스에 유채, 1855년

가적인 배경에서 즐겁게 뛰어다녔다. 그런데 이 개들은 모건이 그린 것이 아니다. 모건은 개를 그리는 일을 '어려워'했고, 그래서 또다른 왕립아카데미 회원인 아서 존 엘슬리가 그리게 되었다. 그는 다작 화가로 아이들이 반려동물과 있는 행복한 장면을 전문적으로 그렸다.

화가의 삶은 작가의 삶과 마찬가지로 외로운 것이고, 따라서 살아 있는 따뜻한 존재는 그 고독을 달래주는 위로가 되고 비난받을 걱정 없이 속내를 털어놓을 수 있는 친구가 된다. 친구는 지혜, 통찰력, 독립적 사고의 상징이다. 화가의 아틀리에를 그린 그림에 실제 개의 모습이든, 우의적이든, 화가의 성명서 역할을 하든, 개가 자주 등장하는 것은 놀랄 일이 아니다.

그 훌륭한 예시가 귀스타브 쿠르베의 기념비적인 작품 「화가의 아틀

리에」(그림116)이다. 이 그림은 사냥 여행에서 영감을 받은 작품으로, 논쟁의 여지 없는 사실주의의 대가 쿠르베는 사냥이 이 그림에 지대한 영향을 끼쳤음을 깨닫는다. 1854년 12월 그는 친구이자 후원자인 브뤼야스에게 이렇게 썼다. "오르낭에 돌아온 후 나는 며칠 동안 사냥을 했습니다. 나는 격렬한 운동인 이 주제가 좋습니다…… 당신이 상상할 수 있는 가장 놀라운 그림이 될 겁니다. 그림에 실물 크기 인물 30명을 그렸습니다. 이것은 내 아틀리에의 정신적이고 물리적인 역사입니다."[5] "내가 그릴 나의 세상은 이렇게 돌아갑니다"고 그는 나중에 이렇게 설명했다. "오른쪽에는 지분을 가진 사람들이 있습니다. 동료들, 미술 애호가들이라는 뜻이지요. 왼쪽에는 일상이라는 다른 세계로, 대중, 비참한 사람, 가난한 사람, 부유한 사람, 약탈당하는 자와 약탈하는 자, 죽음으로 먹고사는 사람들입니다."[6]

쿠르베는 앉아서 그림을 그리고 있고, 당연히 이 기념비적인 작품 한가운데에 자리잡고 있다. 반쯤 몸을 가린 누드모델을 곁에 세운 것은 놀랄 일이 아니며, 사실 놀라운 일은 개와 사냥을 하고, 개와 함께한 자화상을 그리는 그가 캔버스 중심 그룹에 개가 아닌 고양이를 넣은 일이다. 이는 여인의 관능성을 강조하기 위한 의도일 수도 있고, 또는 친구이자 헌신적인 후원자 샹플뢰리('친구들'과 함께 굳건히 오른쪽에 자리를 잡았다)가 강력하게 주장한 다음 의견에 경의를 표한 것일 수도 있다. "세련되고 섬세한 사람은 고양이를 이해한다. 여인, 시인, 예술가가 고양이에게 찬사를 보내는 것은 고양이 신경체계의 아름다운 정교함을 인지하기 때문이다. 오로지 거친 성품의 사람만이 고양이의 이 본능적인 탁월함을 알아보지 못한다."[7]

개에 대한 흥미로운 배신. 이 작품 전체가 사냥에서 영감을 받은 데다

그림117. A. E. 뒤랑통, 「장례옹
제롬의 아틀리에」, 캔버스에 유채,
제작 연도 미상

쿠르베 자신이 개를 키우고 있고 그의 가장 유명한 자화상에는 거의 자신만한 크기의 개와 함께 포즈를 취하고 있다는 점을 고려하면 그렇게 볼 수도 있다. 하지만 배신일까? 상징적인 개 두 마리가 사냥꾼 옆에 앉아 있는데, 이 사냥꾼은 실제로 열정적인 사냥 애호가였던 나폴레옹 3세와 상당히 닮았다. 어떤 절대군주와도 견줄 만한 에고의 소유자였던 쿠르베는 분명 이 인물과 자신을 동일시했을 것이다.

장레옹 제롬은 당시 매우 유명한 화가였다. 그는 동방을 그림으로 그

리고 그곳의 진기한 물건을 수집했는데, 그 수집품은 프랑스인 동료 앙드레 뒤랑통André Duranton, 1905~2010이 그린 파리 클리시 불바르에 있던 그의 아틀리에 그림에서 볼 수 있다. 제롬의 모습은 이 호화로운 동방 낙원에 없지만, 그의 것이 분명한 개가, 이 구역의 왕처럼 한가운데에 누워 제롬이 돌아오기를 기다린다. 이 개는 제롬의 「디오게네스」에서 혁명적인 그리스 사상가이자 철학자를 둘러싼 개 모델 중 하나로도 등장한다. 알려진 바로 디오게네스는 개가 삶에 접근하는 방식이 인간보다 더 직접적이고 진지하다고 생각하여 개와 함께 지내기를 더 선호했다고 한다.

그림118. 장레옹 제롬, 「디오게네스」, 리넨에 유채, 1860년

따라서 이 그림에서 개는 철학자의 동반자, 지혜의 상징, 자연스러운 삶을 추구하는 키니코스학파(그리스어로 키니코스는 개와 닮았다는 의미다) 철학의 표상 등 세 가지 역할을 한다. 오늘날 일부 개들이 얼마나 호사롭게 지내는지 안다면 디오게네스는 통 안에서 등을 돌릴 것이다.

19세기 후반과 20세기 초반 진정한 의미에서 최초의 전문 직업으로서 개 모델이 등장했다. 세실 앨딘Cecil Aldin, 1870~1935의 크래커와 미키는 당시 가장 유명하고 많은 사랑을 받은 개 모델이다. 앨딘은 개 초상화의 거장이었다. 앨딘과 당대 다른 개 초상화가들의 결정적 차이는, 다른 이들이 사진을 보고 그릴 때 앨딘은 주제가 될 개와 최소 일주일, 때로는 3주를 떨어지지 않고 함께 시간을 보내며 개와 친해지고 잘 알게 된 후 실물을 보고 그림을 그렸다는 점이다. 시간을 들여 신뢰를 얻고 사소한 성격의 특성까지 이해했다. 그리고 나서 진짜 그들의 모습을 그린 것이다. 그는 자신의 책『화가의 모델』에 이렇게 썼다.

> 나는 늘 모델의 성격을 표정과 이목구비에서 포착하려 노력했고(불필요한 목걸이나 목줄 없이 모델이 자연스럽게 포즈를 취할 수 있도록 했다), 그 품종의 완벽한 표본으로서의 딱딱한 옆모습 재현은 하지 않았다.
> 내 모델들이 등을 대고 누워 네 발을 들고 있고 싶으면 그래도 좋았다. 배를 깔고 뒷다리를 쭉 편 채 쉬고 싶다면 내 스튜디오에서는 그것도 허용되었다. 시간은 많다….
> 내 모델이 평범한 제인이라면 평범한 제인의 모습으로 그려야 하며 챔피언 자네트가 되어서는 안 된다. 같은 이유로 애견 대회 사육사들이 나를 머드*라고 부르는 걸 안다!

* 강아지가 진흙 속에서 노는 그의 작품이 유명하며, 머드는 개의 이름으로도 인기가 높다.

그림119. 세실 찰스 윈저 앨딘,
「미키와 크래커」, 일러스트레이션

애견 대회 사육사들에게 앨딘의 이름이 머드로 통한다는 건, 그가 전
문적 개 모델들을 그린 멋진 일러스트레이션 책 덕분에 개를 사랑하는
이들로부터 많은 지지를 받았음을 의미한다. 그의 모델인 불테리어 크래
커와 아이리시 울프하운드 미키는 앨딘이 '매니징 디렉터'로 있는 회사
의 파트너였고, 그 회사에는 달마티안 루피, 털이 억센 닥스훈트 폰 티르
피츠, 테리어의 일종인 보기 등도 있었다.

앨딘은 이 개 모델들에게 깊은 애정을 갖고 있었고 개의 외모가 아닌
성품을 볼 줄 알았다. 그는 평생 매일 그들과 함께 지냈다. 아침식사 때
부터 잠자리에 들 때까지 그들의 독특한 성격과 온갖 장난, 그들의 우정
과 적대감을 관찰했고, 이 개들에 대한 사랑이 작품에서 빛나고 있어 우
리 역시 그들을 사랑하게 된다.

앨딘의 전문 모델들은 슈퍼모델 나오미 킴벨과 마찬가지로 생활을 위
해 일했다. 하지만 엄청난 돈을 받는 대신 '무료 숙식 제공, 하루 두 번 산

책, 일 년에 한 번 엑스무어에서 휴가', 그리고 맛있는 뼈와 티타임에 케이크 간식 제공 등의 보수가 뒤따랐다. 그 대가로 그들은 포즈를 취했고, 방문 모델들이 일을 하러 오면 적절하게 그들을 존중해주었다.

앨딘의 방법은 환상적이었다. 그는 개들이 스튜디오 소파 위에서 편안하게 자세를 취하는 것을 주의 깊게 바라보다가 특별히 바라는 포즈가 나오면 정확한 형태와 그들 눈에 비친 빛의 위치를 드로잉했다. 그러고 나서 개들이 잠이 들면 조심스럽게 개의 발들을 원하는 위치로 옮겼다. 개들은 이 방법에 익숙했고 아주 느긋한 상태로 곧 잠에 빠져들곤 했다.

그런데 개가 서거나 앉은 자세를 취했으면 할 때는? 개를 좋아하는 사람은 알다시피 개의 관심을 잡아두는 방법은 늘 있기 마련이다. 그 한 가지가 정확하게 무엇인지 알아내는 것이 관건이다. 크래커가 신이 난 표정으로 자신을 똑바로 바라보길 원하면 그냥 모자를 쓰고 산책하러 나가자고 말하면 되었고, 크래커가 딴 곳으로 시선을 돌리기 원하면 마구간 일꾼에게 말 한 마리를 데리고 마당으로 가달라고 하면 되었다. 크래커는 항상 말을 뚫어지게 처다보곤 했다. 미키는 고양이를 좋아했다. 앨딘은 반려동물 겸 스튜디오 자산으로 고양이 두 마리를 키우고 있었으며, "그러려 해도 허락하지 않았겠지만, 미키는 고양이를 쫓지 않았고" 오히려 고양이에게 마음을 빼앗겼다. 그래서 미키가 움직이지 않게 하려면 앨딘은 사람을 내보내 창문 앞에서 고양이를 들고 있게 하면 되었다.

주로 '다정함!' '순종!' '총명!'이라는 역할을 담당한 크래커는 앨딘의 가장 프로다운 모델이었고, 여러 가지 포즈를 취할 줄 알았다. '송아지 머리, 젖먹이 돼지, 멍청이, 얼룩 없는 달마티안, 노파의 반려견(몸무게 27킬로그램), 못된 불도그 혹은 더 못된 불테리어, 미키의 잠동무' 모델을 했고, 미키는 크래커의 안락한 침대 역할을 했다. 둘은 떼려야 뗄 수 없었다.

크래커의 명성이 너무나 높아 그가 세상을 떠났을 때는 『타임스』에 부고 기사까지 실렸다. "크래커, 불테리어, 오랜 세월 고故 세실 앨딘의 사랑을 받았던 반려견이자 모델이 7월 31일 말료르카에서 세상을 떠났다. 깊은 애도를 표한다."

20세기 후반, 중요한 미국 개념예술가이자 사진작가인 윌리엄 웨그먼 William Wegman, 1943~에 의해 주목을 받게 된 또다른 모델들이 있다. 웨그먼의 명성은 그의 바이마라너*들 비디오와 사진을 기반으로 하며, 살아 있는 주제를 그렸던 많은 화가들과 마찬가지로 그의 성공과 특별한 인기―그의 바이마라너들은 데이비드 레터먼의 토크쇼와 「세서미 스트리트」에도 출연했다―도 그가 자신의 개들을 잘 알았던 덕분이다. 앨딘처럼 그도 그 개들과 늘 함께 생활했으며 그들의 성격을 속속들이 이해했다. 그는 이렇게 말했다. "내가 사랑하는 대상의 사진을 찍는 일은 참으로 멋진 경험이다."[8] 우리는 웨그먼의 이 경험 덕분에 그 늘씬하고 아름다운 바이마라너들을 알게 되었다. 우리가 이 개들을 보며 크게 웃을 수 있는 것은, 그렇게 웃음을 주는 것이 그들의 목적이지만, 웨그먼 역시 랜드시어처럼 결코 그들을 웃음의 희생물로 삼지 않았기 때문이다. 오히려 우리가 제물이었다.

웨그먼의 첫 모델은 아주 아름다운 스모키 브라운 바이마라너 만 레이**였다. 개의 이 이름은 분명 다가올 멋진 미래와 명성을 미리 알리는 것이었다. 개 사진을 찍어야겠다는 생각으로 웨그먼은 1970년 만 레이를 35달러에 데려왔고, 그는 다음과 같은 사실에 놀라워했다. "그는 회색에 무채색이었다. 나는 그를 개, 남자, 조각가, 캐릭터, 박쥐, 개구리, 에어데일테리어, 공룡, 푸들로도 찍을 수 있었다. 무궁무진했다." 만 레이의 성격에다 바이마라너의 일반적 성품인 '사냥 능력이 있는 반려견의 감수

* weimaraner,
 독일종 사냥개의 한 종류
** Man Ray,
 미국의 초현실주의
 사진작가의 이름과 같다.

성'이 더해졌기 때문이다. 즉 『보그』의 모델들처럼 포즈를 취할 줄 알았다는 것이다.[9] 얼마나 멋지게 움직였는지 모른다. 「맞춤법 수업」은 웨그먼의 스타일을 가장 잘 담아낸 비디오로 웨그먼과 만 레이가 출연한다. 만 레이가 책상 앞에 앉아 있고 웨그먼이 학생 만 레이의 맞춤법 숙제를 봐주는 광경이다. 만 레이는 분명 미국에서 가장 집중을 잘하는 학생일 것이다. 올바른 맞춤법을 읽어주는 동안 어찌나 사랑스럽게 고개를 기울이고 있는지, 실수했다는 말을 들으면 애처롭게 애원하듯 한 발을 들어 올리는지! 물론 이것은 그가 '비치(beach, 해변)'라는 결정적 단어를 알아듣고(재미있게 연출된 장면으로, 실제 수업에서는 너도밤나무를 의미하는 영단어 '비치beech'를 말했다) '우리 언제 거기 가요? 언제 떠나요?'라고 묻는 행동이다. 만 레이는 롱비치 해변의 즐거움을 잘 아는 개였기 때문이다. 그리고 또한 P A R K가 공원이라는 뜻의 단어인 것도 확실히 알았다.[10] 보면서 웃음을 터뜨리지 않을 수 없다.

「맞춤법 수업」에서는 만 레이가 개 만 레이로 나오지만, 다른 스틸사진과 비디오에서는 만 레이와 페이 레이가 아름다운 옷이나 의상을 입고 등장하며 웨그먼은 그들을 인간의 손과 발을 가진 개로 변모시킨다. 그는 개들을 의자에 앉히고 길이가 긴 사람 의상을 입힌다. 그리고 뒤편에서 사람의 모습은 보이지 않게 하고, 개를 감싸 안은 자세로 팔을 뻗어 개의 발로는 할 수 없는 동작을 선보인다. 그런데 참으로 경이로운 것은 웨그먼이 이것이 완벽하게 '정상'처럼 보이게 했다는 점이다, 가와나베 교사이가 '광화'에서 인간화된 동물이 그렇게 보이게 했던 것처럼. 더욱 놀라운 것은, 예를 들면, 때때로 개들이 다시 네 발로 돌아가 도망을 가더라도 그조차 완벽하게 정상으로 보인다는 사실이다!

만 레이가 일곱 살이 되었을 때 웨그먼은 개 예술가로 고착되는 것을

그림120. 윌리엄 웨그먼, 「낮은 임스 의자」,
컬러 피그먼트, 2015년

원치 않아 만 레이와의 작업을 중단했다. 그리고 1978년경 일 년 내내 다른 작업에만 몰두했다. 그는 그해를 이렇게 기록했다. "그는 내 스튜디오로 와서 내가 드로잉이나 회화를 작업하고 있음을, 사진을 찍더라도 그가 아닌 다른 대상을 찍고 있음을 깨닫고는 털썩 주저앉곤 했다. 마치 이렇게 말하는 것 같았다. '아, 나는 또 하루를 아무 일도 안 하고 보내는구나. 그냥 주인 발치에서 잠이나 자는 개로구나.'"[11] 당연히 곧 만 레이는 가장 사랑하던 일을 다시 시작하게 된다. 만 레이는 1982년 세상을 떠났는데(그는 『빌리지 보이스』에서 '올해의 인물'로 선정되기도 했다), 웨그먼이 주위의 설득으로 창의적이며 익살스러운 이미지 작업을 시작한 지 얼마 지나지 않은 때였다. 보기 드문 거대한 조형적 폴라로이드 20×24인치 카메라를 사용한 사진들로 아마도 그의 가장 유명한 작품들일 것이다.

머지않아 다른 모델들이 만 레이의 발자국을 따랐다. 1986년 페이 레이는 아무나 흉내낼 수 없는 패션 사진들로 유명해지며 웨그먼의 뮤즈가 되었고, 곧 자신의 새끼인 바티나와 함께 일하게 되었다. 2012년에는 구릿빛 곱슬머리 가발을 쓰고 패션 무대를 걷던 페이 레이의 뒤를 이어 페니가 『내셔널지오그래픽』 표지를 장식했다. 2017년 웨그먼과 그의 바이마라너들은 그의 책 『인간 되기』에서 여전히 빛을 발하고 있다. 물론 이 책은 전적으로 개에 관한 책이다.

데이비드 호크니가 그의 사랑하는 닥스훈트 두 마리를 그릴 때는 전문 모델이 아니기에 그들이 하고 싶은 대로 그냥 내버려둔다. 인간 아기와 마찬가지로 이 개들도 가식 없이 자연스럽게 행동한다. 호크니는 집과 스튜디오 사방에 종이를 놓아두고 "즉시 그들의 모습을 포착하고자" 한다.[12] 모델들이 혹시나 원하는 자세로 '포즈'를 취할 경우를 위해 새로운 물감과 캔버스도 준비해둔다. 호크니는 대단히 빠른 속도로 작업했는

그림121. 데이비드 호크니,
「개 작품번호 23」, 캔버스에 유채,
1995년

데, 닥스훈트는 가만히 있는 법 없이 늘 움직이기 때문이다. 닥스훈트는 '모델로서 아주 좋은' 건 아니었다고 그는 기록한다.[13] 좋은 모델은 아니었는지 모르지만 웨그먼과 마찬가지로 호크니도 그의 개들을 사랑했으며, 그들의 사소한 기벽뿐 아니라 고개를 들고 다리를 내려놓는 방식까지 전부 알고 있었다. 그 결과 대단히 자연스럽고 매혹적인 초상화들이 책으로 나왔다. 애정으로 빛나는 그림들이다.

로버트 브래드포드Robert Bradford, 1923~는 독특한 예술가이다. 환상적인 해적선을 구현한, 곧 불꽃이 될 거대한 조각과 경이로운 동물 작품을 영국 남부 해안에서 아주 호방하게 의식을 행하듯 불에 태운 예술가로 잘 알려져 있다. 현재는 화려한 실크 꽃과 크리스털로 푸들을 만들고 있다. 그는 개를 "일종의 약간의 순진함과 결합한 어린 호기심과 긍정"의 상징으로 보았으며 지속적으로 작품에 등장시키고 있다.[14]

그림122. 로버트 브래드포드, 「아티, 예술 작품」, 사진, 21세기

그림123. 로버트 브래드포드,
「디어하운드 머리」, 나무에 사이잘,
21세기

브래드포드가 반려견으로 디어하운드를 찾고 있던 시기, 그는 「월」을 작업 중이었다. 나무 골격 위에 사이잘을 겹겹이 고정시켜 만든 장대한 5미터짜리 디어하운드 머리였다. 이 작품은 런던 배터시의 펌프하우스 갤러리 밖에 서서 〈개를 사랑하기에〉 전시회 손님을 맞이했지만 전시된 기간은 굉장히 짧았다. 불행히도 기물파손 사건이 일어나 불에 타는 바람에 말 그대로 연기가 되어 사라졌다. 디어하운드 한 마리는 그렇게 사라졌지만, 새로이 한 마리가 도착했다. 이름도 예술적인 '아티Arty'였다(그림122). 브래드포드가 개에 대해 어떤 생각을 했는지는 이 사진 뒷면에 쓴 글에 잘 나타나 있다. "(예술작품) 예술 디어하운드 강아지, 9주 때."

살아 있는 예술작품이었던 아티는 충직한 모델이었고, 치즈를 위해서라면 '적절히 품위 있는' 어떤 일이든 해냈다. 하지만 "싸구려는 사절! 파란 줄무늬도 사절. 나는 한번은 그러다 걸린 일이 있었다. 보드민 무어에서 촬영을 할 때였는데, 가게와 제법 떨어진 장소였다. 내가 특별히 사온 것이 있었지만 그는 그 근처에도 가지 않았다."[15] 신문기사용으로 아티에게 몸을 쭉 뺀는 자세를 취하게 해야 했던 적이 있었다. 브래드포드는 꾀를 내어 말 조각상 꼭대기에 최고급 치즈를 올려놓았다. 아티는 순식간에 온몸을 쭉 뺐다.

그림124. 티베리오 티토,
「보볼리 정원의 메디치가의 개들」,
캔버스에 유채, 16세기 말~17세기 초

7. 예술로나, 실제로나 장식품으로서의 개

"아무리 작은 푸들이나 치와와도 본심은 여전히 늑대다."

_도러시 힌쇼 패턴트

　이 책에서 앞서 나왔던 개들은 초상화였든, 상징이었든, 일상적인 장면에 색채나 진실성을 더하기 위한 존재였든, 거의 모두 실제 존재하는 개를 어느 정도 정교하게 재현한 것이었다. 그런데 20세기를 맞으면서 표현주의, 인상주의가 대세가 되자 덜 사실적인 모습의 개들이 등장하기 시작했다. 에드바르 뭉크의 「개의 머리」(그림63)가 그 한 예이다. 20세기 후반 회화의 쇠퇴, 그리고 설치미술과 비디오아트의 부상으로 캔버스 위의 사실적인 개는 21세기에 접어들면서 시대착오적인 것이 되었다. 이번 장에서는 개의 변화하는 이미지(실생활에서나 예술에 있어서나), 개가 장식품이 되어가는 현상, 트롱프뢰유에서 미술적 장치와 주제로 사용되는 사례 등을 살펴보고자 한다.

　애완견은 늘 장난감이었다. 중국 황제든, 수도원장이든, 소외된 왕족이든, 그들의 노리개였던 개들은 다소 차이는 있더라도 실제 살아 움직

이는 모습으로 표현되었다. 티베리오 티토Tiberio di Tito, 1573~1627가 그린 메디치가의 작은 애완견과 난쟁이 사육사 그림(그림124)에서도 개들은 멋진 귀걸이에 주름장식 목걸이를 착용하긴 했지만 여전히 개이며, 아름 다운 보볼리 정원에서 '놀이 인사'를 하며 냄새를 맡고 있다.

때로 프랑스에서 개의 안구를 잘라 더 '아름답게' 만들고,[1] 전 세계에서 오늘날에도 여전히 꼬리를 절단하고 쫑긋 선 귀를 연출하기 위해 귀 절반을 자르기도 하지만(신체를 훼손한 개를 갖는 게 훨씬 더 매력적이라니), 최소한 이 개들은 중국 왕실에서 페키니즈가 겪어야 했던 끔찍한 일은 당하지 않았다.

오래전 1세기에 황제들은 개 관련 서적들을 갖고 있었다. 완벽한 개들을 그린 책이었는데, 초창기 대단히 까다로운 심미적 기준 규정이었다. 최고의 챔피언들을 생산하는 일은 궁의 환관이 맡았다. 18~19세기까지 환관의 숫자는 1000명이 넘었다고 한다. 챔피언 개를 생산하는 일의 보상이 매우 커서 경쟁과 험담이 대단했다.

그들은 페키니즈 새끼들을 어미로부터 떼어내 왕실 시녀들의 도자기 같은 젖가슴을 물렸다. 생후 나흘 정도 지나면 젓가락으로 코의 연골을 부러뜨려 사람들이 선호하는 평면적인 얼굴로 변형시켰고, 몸이 꽉 끼는 철망 우리에 넣어 성장을 제한해 당시 유행하던 작은 개로 만들었다. 어깨뼈 사이를 끈질기게 문질러 어깨를 넓혔고 혀를 억지로 잡아빼 분홍빛 혀를 내밀고 있는 페키니즈 특유의 얼굴 모양이 나오게 했다. 이런 변형을 거친 후 개들은 대단히 호화로운 생활을 했다. 화려한 비단 가마를 타고 다녔고 매일 공들인 화장을 받았으며 좋은 향수를 뿌렸다.[2] 개들이 이런 대접을 좋아했을지는 별개의 문제였다.

1860년 영국이 베이징의 이화원을 약탈하고 파괴했을 때, 영국까지 건너온 보물 중에 '루티'가 있었다. 영국인 선장 존 하트 던은 일기에 이렇게 기록했다. "나는 프랑스 기지에서 구입한 훌륭한 소품들을 많이 소유할 수 있었다. 작고 예쁜 개, 진짜 중국 애완견 한 마리도 있었는데 목에 은방울을 달고 있었다. 사람들이 지금껏 보아온 어떤 개보다 완벽하

그림126. 프리드리히 빌헬름 카일,
「루티」, 캔버스에 유채, 1861년

고 아름다운 작은 개라고 말했다."[3]

빅토리아 여왕도 이 작은 애완견을 갖게 되자 즉시 초상화를 의뢰했다. 중국 꽃병 앞에 앉은 모습에서 개가 얼마나 작았는지 가늠할 수 있다. 개 옆에는 가슴 아프게도 작은 개 목걸이가 놓여 있다.[4] 중국에서 루티의 주인은 루티를 비단 소매 안에 넣고 다녔을 것이다. 개를 넣고 다닐 목적으로 특별히 소매가 넓은 옷을 만들곤 했다. 오늘날 요크셔테리어와

미니 도버만을 넣을 목적으로 제작된 버버리 가방의 초기 동양 버전이라 할 수 있으며, 역시나 세련된 것으로 받아들여졌다.

서양 사육자들이 이 작은 개에게서 아이디어를 얻어 선택적 번식으로 얼굴을 더욱 평평하게 만들었는데, 개의 호흡기관이 제대로 기능하는 두 개골 형상보다 이런 기형이 더 귀엽고 사랑스럽다고 생각했기 때문이다. 털의 숱도 너무 늘어 보행에 문제가 있는 페키니즈들이 아직도 많다. 개가 장식품이든 예술작품이든 갖고 싶은 욕망의 대상이 된 예이다.

그림127. 당사자(唐獅子, 돌사자)와 바위 위의 모란, 장식, 유광 백자, 일본 에도시대 후기(1801~50). 매우 정교하고 섬세한 이 일본 작품은 불교와 돌사자 전파의 영향을 받았다. 뛰어난 도자기 조각 기술이 이 훌륭한 백자 작품을 탄생시켰다. 당사자는 매우 아름답고 탁월하게 표현되어 환상 속 짐승이라는 사실이 믿기지 않을 정도다.

　불교가 중국에서 점차 중요한 위치를 점하게 되자 불교의 가장 중요
한 상징 중 하나인 사자를 형상화할 필요가 높아졌다. 불교가 탄생한 인
도와 달리 중국에는 사자가 없었기 때문에 외국 불교 신자들의 사자 묘
사를 들은 중국인들은 깊은 존경을 표해야 할 이 고양잇과 동물이 자신
들이 좋아하는 페키니즈와 많이 닮았다고 결론지었다. 그렇게 중국의 당
사자(돌사자)가 탄생했고, 일단 개념화가 되자 곧 많이 제작되기 시작했
다. 거대한 석상으로 조각되어 절을 지키기도 하고 도자기로 만들어져
무지개처럼 화려하게 채색되기도 했다. 학자의 도장 위에 앉아 있기도

하고 향로에 새겨지기도 했다. 중국인은 어떤 재료로도 당사자를 만들 수 있었고, 당사자로 장식하거나 당사자로 변형할 수 없는 것이 없었다.

굉장히 값나가고 누구나 갖고 싶어 하는 경질 도자기의 원료는 1279~1368년 원나라시대에 발견된 이후 철저한 비밀로 지켜졌다. 1707년이 되어서야 서양의 제조업자 마이센의 뵈트거와 폰 치른하우스가 비법을 밝혀낸다. 이 품위 있고 투명한 백자 원료 덕분에 환상적인 물건을 빚어 낼 수 있게 되었고, 독일의 마이센은 다른 유럽 제조업자들과 함께 신분 상승의 사치품을 갖고자 하는 고객의 욕망과 개를 사랑하는 마음을 재빨리 자본화했다.

1733년경 마이센의 거장 원형제작자 요한 고틀립 키르히너는 찬연한 볼로냐 개(그림128)를 만드는데, 이 아름다운 개는 그의 손에서 초자연적이고 신비로운 기운을 발하게 된다. 선명한 불꽃같은 털, 빛을 뿜는 붉은 눈을 보고 있노라면 이 개가 스스로 불꽃으로 산화하거나, 불쾌할 때는 용처럼 불을 뿜어낼 것만 같다.

아드리안 판위트레흐트의 「만찬 정물화」(그림129)에는 다소 사실적인 볼로냐 개와 함께, 산 것이든 죽은 것이든 제조한 것이든 17세기 네덜란드 중산층에서 열망하던 물건들이 여럿 등장한다. 이 시대에는 부유한 상인들이 자신의 호화로운 집에 걸 대형 그림(아마도 이 그림은 벽난로 위에 걸 생각이었던 것 같다)을 의뢰하곤 했는데, 이 근사한 유화는 강렬한 광고판 역할을 하기도 했다. 이 집을 방문하는 사람들은 그림에 찬사를 보내며 부러움에 그들도 판위트레흐트 작품을 소유하고 싶다는 마음을 품었을 것이다. 이 같은 자신감에 넘치는 작품을 통해 화가는 어떤 주제든 해낼 수 있음을 보여준다.

개의 품종은 여성의 변덕에 따라, 그리고 왕실의 흥망성쇠에 따라 유

그림129. 아드리안 판위트레흐트,
「만찬 정물화」, 캔버스에 유채,
1644년

행을 탔다. 잉글랜드에서는 찰스 1세의 사랑을 받았던 스패니얼이 궁중
화가 안토니 반 다이크가 그린 거의 모든 가족 초상화에 등장했다. 이로
인해 스패니얼과 찰스 1세가 너무나 불가분하게 연결되면서 1649년 그
가 처형되자 잉글랜드의 모든 킹 찰스 스패니얼이 울었다는 이야기가 전
한다. 그렇게 운 것도 당연한 것이, 1689년에 네덜란드 출신의 윌리엄
3세가 나타나면서 스패니얼은 완전히 빛을 잃고 그 자리를 퍼그가 장악
하게 되었기 때문이다.

　1573년 퍼그가 빌럼 1세 판 오라녜의 생명을 구한 이후 퍼그는 네딜

란드에서 필수 불가결한 존재가 되었다. 네덜란드는 스페인과 전쟁 중이었다. 빌럼 1세가 잠든 자정에 스페인군 1000명이 진지로 쳐들어왔다. 그들은 너무나 조용하고 빠르게 습격했기 때문에 빌럼 1세의 보초들은 텐트 앞 부대 집합소로 동료들이 모여드는 것을 보고서야 상황을 깨달았다. 아무것도 모르고 잠든 빌럼 1세를 개가 '발로 긁고 울고, 그러다 그의 얼굴로 뛰어올라' 그를 깨웠다.[5] 전사자가 많이 발생했지만 왕은 말을 타고 탈출할 수 있었고, 감사의 뜻으로 그때부터 죽는 날까지 충직한 퍼그를 곁에 두었다.

퍼그는 중국에서 왔고, 중국에서는 로치앙이라 알려졌다. 900년에는 이미 일본에도 전파되어 그곳에서는 투견으로 이용되었다. 네덜란드 동인도회사의 무역이 시작되면서 퍼그는 급속히 네덜란드 전역으로 퍼져

그림130. 얀 비크, 「네덜란드 마스티프(올드 버튜라 불렸다)와 배경 속 던햄 매시」, 캔버스에 유채, 1700년

나갔다. 처음에는 중국 마스티프로[6] 알려졌다. 1618년 로저 윌리엄스 경은 이 개를 "희고 작은 사냥개로 코가 찌그러졌고 그런 코를 카뮈스라 불렀다"(프랑스어로 납작한 코라는 뜻이다).[7] 그후 윌리엄 3세가 잉글랜드로 오면서 그때부터 네덜란드 마스티프로 알려지게 된다. 당시 모습 그대로의 이 품종을 보여주는 훌륭한 예인 '올드 버튜'는 조지 부스, 워링턴 백작 2세가 좋아하던 개였고 1700년 유화 작품(그림130)으로 영원히 남았는데, 부스의 아내에게도 허락되지 않던 특혜였다.[8] 올드 버튜는 부스의 웅장한 집을 배경으로 커다랗게 그려져 있다. 크기나 존재감 모두 대단해 던햄 매시의 진정한 주인이 누구였는지 확인할 수 있다.

1720년대에 들어서 네덜란드 마스티프는 퍼그로 불리기 시작한다. 이 이름은 일본 투견 시절에 대한 경의로 싸움을 잘한다는 뜻의 퍼그나스pugnaces라는 말에서 왔을지도 모른다.[9] 어쩌면 아닐 수도 있다. 영어 고어에서 퍼그pug는 다정하게 부르는 말이었고, 서플랑드르에서 퍼기pugge는 작다는 의미 외에도 사람이든 물건이든 사랑하는 것을 부르는 애칭이었다.[10] 1780년 즈음에는 '퍼그'라는 품종 이름이 정착되어 셰리던의 사전은 이 단어를 '애정 어린 사랑을 받는 모든 것'으로 정의했다.

퍼그는 한때 크고 싸움을 잘했지만 얼마 지나지 않아 이들도 비유적으로나 문자 그대로 욕망의 작은 털북숭이가 되었다. 올드 버튜와 고야의 빛깔 고운 솜사탕 같은 「폰테호스 후작 부인」(그림131) 속 퍼그에서 그 차이를 확인할 수 있다. 이제는 살아 있는 장난감이 된 퍼그와 후작 부인의 화려한 레이스의 색조가 어울리도록 예술적으로 채색되어 있고, 퍼그는 이국 혈통임을 알리듯 딸랑거리는 방울을 달고 있다.

퍼그는 유럽인의 마음을 모두 사로잡았다. 교황 클레멘스 12세가 1738년 프리메이슨단 가입을 금지하자 가톨릭 고위층이 몹스단(독일어

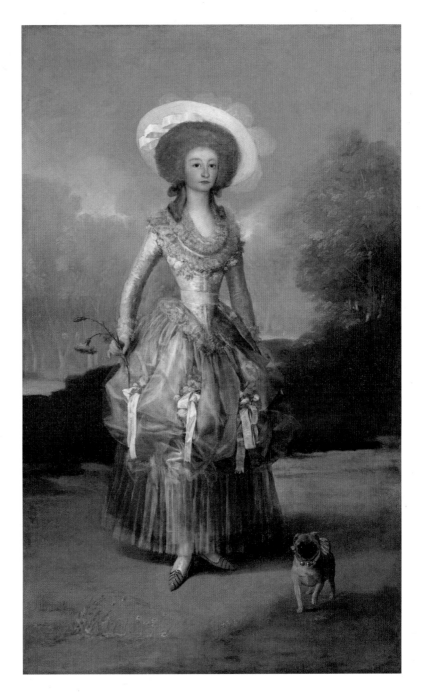

그림131. 프란시스코 데 고야,
「폰테호스 후작 부인」, 캔버스에
유채, 1786년경

로 몹스는 퍼그를 뜻한다)을 조직했는데, 이 단체는 프리메이슨단의 대체 역할을 했다. 회원은 퍼그 장식이 있는 값비싼 명품 도자기 코담배갑을 징표로 갖고 있었다. 이 담배갑은 요한 요하임 켄틀러가 원형을 제작하고 마이센에서 제조되었다.

마이센의 퍼그 제품 생산량은 엄청났다. 그들은 퍼그만 있는 작은 장식 조각상뿐 아니라 아름다운 여성 치마폭 아래서 고개를 내미는 퍼그, 새끼 젖을 물린 퍼그, 앉은 퍼그, 누운 퍼그, 퍼그, 퍼그, 퍼그, 수많은 퍼그를 만들어냈다. 그러자 극도로 에두른 찬사의 표시로 중국도 켄틀러의 디자인을 모방해 유럽으로 팔기 시작했다. 모든 종류의 도자기 제조업자들이 시장에서 지분을 차지하기 위해 분투했다. 퍼그는 향수병 위에도 올라앉았다. 놀라울 정도로 정교하고 터무니없이 비싸기도 했고, 너무나 진부하고 허접해 그만큼 싼 것도 있었다. 카르티에조차 이런 상업적 유

그림132. 존 E. 퍼넬리, 「털을 깎은 워터스패니얼」, 캔버스에 유채, 19세기

혹에서 자유롭지 못했고, 1907년 에드워드 7세는 파베르제에게 눈을 장미 모양 다이아몬드로 만든 퍼그 조각상을 제작해달라고 의뢰했다.

거의 처음부터 퍼그는 장식 미술 시장을 장악했다. 퍼그 이미지의 지속적 인기는 오늘날도 마이센에서 최소 38종의 퍼그 제품을 생산한다는 사실에서 알 수 있다. 현대적 도자기 코담배갑과 황금 퍼그 펜던트, 중국 황금 방울이 달린 로즈골드와 다이아몬드 목걸이의 도자기 퍼그 펜던트 등을 여전히 볼 수 있다.

푸들 같은 워터독들은 예전에는 물에서 사냥감을 꺼내오는 하층 양치기개와 파리의 맹인 거지들과 고통을 나누는 반려견이었다. 이 개들은 매력적이고 거친 작은 품종이었고 아름답게 곱슬곱슬한 숱 많은 털을 지녔으며 진흙투성이 연못에서도 물을 첨벙이며 놀기를 좋아했다. 그런데 부르주아지들은 그 털이 자신들의 판타지를 실현시킬 수 있는 백지 캔버스라는 사실을 깨달았다. 진흙 연못이여 이젠 안녕. 반가워, 샹젤리제, 패션 살롱, 사진 스튜디오, 할리우드. 21세기에는 '올해의 영국 개 창의적 스타일리스트' 대회도 열리게 되었다. 통되르라 불리던 털 미용사들의 열망은 처음에는 소박했다. 푸들은 여전히 푸들을 닮았고, 가끔은 워터스패니얼을 닮기도 했다. 푸들과 털이 비슷한 워터스패니얼은 요즘 드문데 다행히 오바마 전 미국 대통령 가족의 개 중에 워터스패니얼이 있다.

존. E. 퍼넬리John E. Ferneley, 1782~1860의 「털을 깎은 워터스패니얼」(그림132)과 스터브스의 워터스패니얼(그림68)을 비교해보면 이 두 개 주인들의 열망의 차이가 확연히 드러난다. 퍼넬리의 경우 당시 '털 디자이너'의 열망이 오늘날 유명 헤어디자이너의 그것에 비견될 듯하다. 살롱의 개보다는 말, 사냥 풍경, 사냥개 그림에 더 익숙했던 퍼넬리가 최소한 할 수 있었던 일은 털 미용을 한 이 개를 밖으로 데리고 나가 막대기를 옆에

놔두는 것이었다. 막대기는 시골의 산책을 뜻했으며, 이 시골 산책은 에
르네스트앙주 두에Ernest-Ange Duez, 1843~96의 「찬란함」(그림134) 속 불운
한 개처럼 도시에서 본성이 바뀐 개들은 할 수 없는 것이었다. 어쩌면 방
탕한 은행가의 연인일지도 모르는 이 파리 여인의 최고급 옷차림, 화려
하고 호사스러운 모습에서 많은 것을 읽을 수 있다. 진짜 금으로 만든 황

금 체인에 묶인 작아도 너무 작은 강아지가 여인의 손에 들린 것은, 여인이 입은 옷으로 판단하건대, 분명 세심하게 골랐을 짙은 크림색 레이스 소맷단과 강아지의 헝클어진 털이 잘 어울린다고 보았기 때문일 것이다. 개가 원하든 원치 않든 이렇게 들고 다니는 장난감이 되어버린 개는 일상의 모든 기쁨을 빼앗기게 된다. 아름다운 오솔길에서 냄새를 맡을 수도 없고 불로뉴숲에서 다른 개들을 쫓아다닐 수도 없다. 도시의 살롱 개이기에 타운하우스 안에서 털 많은 작은 인간이 되어 주인처럼 행동하길 요구받는다. 디자이너가 만든 개 가방 안에 갇혀 흙 한 번 디디지 못한 채 갓난아기처럼 이리저리 운반되는 21세기 개의 삶과 비슷하다.

주세페 데 니티스Giuseppe De Nittis, 1846~84의 「불로뉴숲에 다녀오다」(그림133)는 불로뉴숲에서 열린 봄 경마대회에 가장 멋진 최신 유행 복장으로 등장하는 것에 집착하는 파리 상류사회 여인을 포착했다. 몸매를 드러내는 검은 드레스에 베일은 매혹적인 신비감을 부여하며, 한 손에는 말채찍을, 다른 손에는 완전히 그녀의 마법에 굴복한 커다란 마스티프의 목줄을 쥐고 있다. 이 여인은

LA BELLE ET LA BÊTE

Matinée

의인화된 하나의 스타일이다. 두에의 화려한 파리 여인과는 많은 차이가 있다. 불로뉴숲의 개도 여전히 패션 액세서리이고 스타일의 표현이지만, 기능이 있는 장난감이며 주인에 대해 많은 이야기를 들려주는 장식이다. 이 개는 강인하고 주인을 보호할 탁월한 힘을 지녔다. 개는 사냥을 하고

경계를 서고, 무엇보다 주인도 자신과 마찬가지로 여리지 않고 건강하며 힘이 세다는 것을 보여주는 상징이다. 여인과 개는 세련된 파리 살롱뿐 아니라 자연세계에도 수월하게 어울리는 존재다. 야외에서 그림을 그리는 인상주의자들의 뭔가를 지닌 니티스에게서 충분히 나올 수 있는 작품이다.[11]

니티스가 그린 개는 아마도 마스티프 종류일 것이다. 당시에는 아직 윤곽이 확실하지 않았던 품종이다. 오늘날 마스티프의 얼굴과 비교해서 보면 흥미롭다. 현재 선택적으로 번식시킨 마스티프는 주둥이가 더 납작하고 살이 여러 겹 접혀 아래로 처진 모습이다. 페키니즈처럼 이 품종도 건강이나 체력이 아닌 '외모' 중심으로 번식시켰기 때문에 엉덩이와 다리 관절 형성 장애로 고통받고 있다.

푸들은 1890년대 헨리 J. 트레버에 의해 미국에 소개되었다. 처음에는 세련된 사교계에서 거부당했지만, 자기 홍보와 네트워킹에 뛰어난 능력을 지닌 알렉시스 풀라스키 공작이 푸들에서 엄청난 사업 가능성을 보았다. 1950년대에 이르자 그는 푸들을 필수적인 패션 액세서리로 변모시켜놓았고, 맨해튼 패션 중심지 피프스애비뉴에 위치한 그의 '푸들 회사'는 미용, 부티크, 번식 서비스를 한자리에서 받을 수 있는 곳으로, 반드시 들러야 하는 명소가 되었다. 수많은 스타가 푸들 회사를 방문했다. 후안 페론, 교황 피우스 12세의 누이인 파셀리 공주 등이 풀라스키의 푸들에 매혹되었다. 이들 푸들 마니아는 16가지 세련된 미용 중에서 원하는 것을 선택할 수 있었고, 밍크코트와 보석 박힌 목걸이 등 필수품도 살 수 있었다. 종종 스타의 캐딜락이나 커튼, 카펫 등의 색깔에 맞춰 푸들을 염색하기도 했는데 그다지 새로운 일은 아니다. 1860년대 유럽에서는 빨강, 초록, 파랑 개들이 번화한 대로를 따라 뽐내며 걸었고, 1780년대에는 푸들

의 털을 최대한 높이 세워 빗질한 다음 색깔 파우더와 색종이 조각을 뿌려 장식했었다. 스타가 앞장서면 팬들은 곧 따르기 마련이고, 그들은 미스 카메오가 저술한 푸들 미용과 염색 기초 가이드북의 도움을 받았다. 부활절과 크리스마스를 위한 특별 미용 상품이 나오고 난초 색깔이 크게 유행했다.[12]

1950년대 할리우드는 하고 싶은 것을 다하는 곳이었음에도 이 창의적인 개 치장에 놀라워했고, 이 광풍은 곧 미국 전역으로 퍼져나갔다. 21세기가 되면서는 영국으로 진출해 '올해의 영국 개 창의적 스타일리스트' 대회까지 등장했다.

가장 주목 받은 참가자 중 하나인 '창의적으로 마이 리틀 포니로 꾸민 푸들'은 예술일까? 21세기에는 어쩌면 예술일지도 모른다. 분명한 것은 이것이 개의 사물화와 소비문화의 극치라는 점이다. 살아 있는 개를 그 유명한 핑크색의 어린아이 조랑말 장난감, 마이 리틀 포니로 탈바꿈시켰

그림136. '창의적으로 마이 리틀 포니로 꾸민 푸들', 털 미용 후 식물성 염료로 염색, 2016년

그림137. 제프 쿤스, 「퍼피」,
스테인리스 스틸, 흙, 꽃식물,
구겐하임 앞, 빌바오, 1992년

다. 이제 완전히 자기 자신이 아닌 다른 무엇이 된 푸들은 거의 봉제 인
형으로 보일 지경이다. (푸들에게는 다행히도 염색약은 무독성이었고, 대회
가 끝난 후 다 씻어냈다.)

　그럼 이 푸들은 제프 쿤스의 「퍼피」와 어떻게 비교할 수 있을까? 빌바
오 구겐하임미술관의 삼엄한 입구를 지키고 있는 쿤스의 강아지는 높이

12.4미터의 '거대한 웨스트 하이랜드 테리어로 온몸이 화초로 뒤덮여 있다'. 한때 캐드버리 같은 초콜릿 회사에서 고객을 끌기 위해 사용한 초콜릿 상자 이미지*는 긍정적이고 실질적인 판단이었던 것으로 보인다. 쿤스의 말을 빌리자면, 그가 이 거대 강아지를 만든 것은 "끈질기게 주의를 끌고" "낙관주의를 빚어내며" "자신감과 안정감"을 불어넣기 위한 의도에서다. 그렇다면 위로를 주는 초콜릿 제조업자가 리본을 단 새끼 고양이와 귀여운 강아지 그림을 통해 전달하고자 했던 의도와 다를 바 없다. 그럼 '창의적으로 마이 리틀 포니로 꾸민 푸들'도 마찬가지 아닌가? 관객의 시선을 끌지 않았나? 관객들을 미소 짓게 하지 않았나? 갈수록 불안한 세상에서 잠시나마 기쁨을 자아내지 않았던가?

물론 주된 차이는 가장 자본주의적 예술가인 쿤스에게는 예술적 서사가 있다는 점이다. 그리고 구겐하임미술관은 그를 위해 그 서사를 전파했다. 그가 밝힌 열망은 "광고, 마케팅, 엔터테인먼트 산업의 시각적 언어"를 사용해 "대중과 소통하는 것"이었다. 마이 리틀 포니 푸들이 했던 것도 바로 그것 아닐까? 창작자가 밝힌 의도가 그렇든 아니든 간에 말이다. 어쨌든 마이 리틀 포니 푸들은 『데일리 텔레그래프』와 『데일리 메일』에 실려 전국적으로 보도되었는데, 이는 많은 현대예술가가 간절히 바라는 일이다. 그리고 의심의 여지없이 그것은 일반 대중을 목표로 하고 있다.

구겐하임미술관은 "쿤스는 '미디어 포화 시대'에 예술의 의미를 탐구하고 '전통적 미학 체계에 자리할 수 없는 상품'으로서의 예술을 제시한다"고 설명한다. 「퍼피」로 쿤스는 "과거와 현재를 함께 엮어, 정교한 컴퓨터 모델링으로 18세기 양식적 유럽 정원을 떠올리는 작품을 만들었다." 정말일까? "작품의 크기는 엄격하게 제한된 동시에 통제를 벗어나는 듯

* 포장 상자 그림이 지나치게 이상적이고 감성적인 풍경이라는 비판을 받았고, 이제는 그런 느낌의 풍경화를 조롱하는 용어가 되었다.

하며(말 그대로나 비유적으로나 여전히 자라고 있다), 엘리트 문화와 대중 문화 레퍼런스(토피어리와 개 사육, 치아 펫*과 홀마크 축하카드)를 병치시킨 이 작품은 현대 문화의 우화로 읽힐지도 모른다."[13]

마이 리틀 포니 푸들이 전통적 미학 체계에 들어갈 수 없는 것은 분명하다. 만약 이 푸들을 꾸민 사람이 "내 작품은 엄격하게 제한된 동시에 통제를 벗어나는 듯하며(말 그대로나 비유적으로나 여전히 자라고 있다)"라고 썼다면, 그리고 "몸의 형태는 그대로이지만 털이라는 매체는 끊임없이 새롭게 자라는 자원이며, 이는 오늘날 재활용에 대한 환경적 필요성과 조지아시대의 괴이한 여성 머리 스타일에 대한 환기다"라고 주장했다면, 우리는 작품에 대해 달리 생각했을까? 20세기 후반과 21세기 초반에 예술은 그저 의도인 걸까? 마르셀 뒤샹이 '레디메이드(기성품)'를 예술이라 선언하며 변기와 동네 상점에서 산 조악한 철제 병 걸이를 전시해 세상을 떠들썩하게 했던 것처럼? 아니면 예술은 보는 이의 눈에 따른 것일까? 「퍼피」와 '창의적으로 마이 리틀 포니로 꾸민 푸들', 둘 중 하나만 예술인가? 둘 다 예술인가? 둘 다 예술이 아닌가? 독자의 판단에 맡긴다.

개는 무수히 많은, 「퍼피」가 보여주듯 때로는 특별한 형태로, 예술가들의 변덕에 너무나 기꺼이 헌신했고 놀랍고 경이로운 창조물로 변신하게 되었다. 닥스훈트는 보고 있노라면 미소를 짓지 않을 수 없는 동물이기에(어쩌면 그래서 워홀에서 피카소까지 수많은 예술가들의 사랑을 받았는지도 모른다) 특히 멋진 매체가 되었다. 로버트 브래드포드는 환상적이고 신비로운 작품을 만들며 비범한 능력으로 거대한 중국 쇼핑몰들을 상상의 산물로 채웠던 예술가이다. 그는 아주 독특한 「닥스훈트」(그림138)도 만들었는데, '소시지 개' 이미지가 경탄스러운 방식으로 더욱 강렬해졌

* Chia Pet, 미국의 조셉 엔터프라이즈 회사에서 판매하는 치아 싹을 키우는 테라코타 인형.

다. 실물보다 더 큰 이 닥스훈트는 "여전히 귀여움과…… (야망을) 유지하는 작은 기념비적 작품이 되었다!" "내가 평소 사용하는 어떤 재료로도 닥스훈트의 윤기 흐르는 털을 표현하는 데 적합하지 못했다"고 브래드포드는 말했다. "그래서 (갖고 있는 :-)) 색연필들이 하나의 가능성으로 보였다…… 그런데 결국 닥스훈트는 내게 드넓게 펼쳐진 풍경/바다 같은 느낌이었고 나는 나비로 그 느낌을 강화하고자 했다…… 일종의 잡식성 상징주의로 보였다."[14]

시각하운드, 사막 모래, 러시아 초원지대와 프랑스 숲을 휩쓸던 이 개

는 살아 있는 패션 액세서리가 되기 싫었을지도 모른다. 이들은 애완견이 아니다. 보르조이는 늑대를 쓰러뜨렸을 것이고, 그레이하운드는 사자를 잡았을 것이며, 선조인 늑대의 피가 이 사냥꾼들의 혈관을 아직 뜨겁게 흐르고 있다. 그들의 털은 미용이나 염색에 적합하지 않다. 그들은 강인하며 시속 64킬로미터로 달린다. 그리고 그것이 그들의 약점이다. 그런 능력을 가능하게 한 공기역학적, 생리학적 신체 설계 덕분에 길고 우아한 다리와 늘씬하고 미학적으로 아름다운 골격과 섬세해 보이는 외모도 갖게 되었다. 시각하운드가 유행의 손아귀에서 절대 벗어날 수가 없게 된 것이다.

19세기 소수의 살루키가 잉글랜드에 들어갔지만(주로 부유한 아랍인의 선물이었다), 눈에 띄게 숫자가 붙어난 것은 제1차세계대전 이후 살루키를 좋아하게 된 군인들이 북아프리카에서 데리고 돌아오면서부터다. 이전에 들어온 보르조이들처럼 살루키들도 당시 유행에 영향을 받아 수요가 늘었고, 하워드 카터 경이 투탕카멘의 무덤을 발견하면서 유럽 전역에 이집트 문화 광풍이 불며 인기는 더욱 높아졌다. 카터는 이들이 "우아한 몸매에 귀족적인 태도, 깃털 모양의 아래로 처진 귀, 역시나 깃털 모양을 한 꼬리와 궁둥이, 탄력적인 허리, 두툼한 가슴, 길고 유연한 다리 등으로 사냥 시 추격에 놀랍도록 적합하다"고 말했다.[15] 예술계의 중진이었던 비타 색빌웨스트는 이들 살루키를 가리켜 "경이로운 우아함"이라고 표현했다.[16] 살루키도 보르조이처럼 불행한 길을 걸었다.

1876년 동방의 영향을 받은 프랑스 화가 조르주 클레랭Georges Clairin, 1843~1919은 「사라 베르나르와 보르조이」(그림139)를 그렸다. 동방의, 러시아 궁전의 호화로움과 상상되는 퇴폐미, 패션과 세련됨을 표현한 이 초상화에서 멋진 울프하운드가 그저 유명 여배우의 소품으로 전락하고

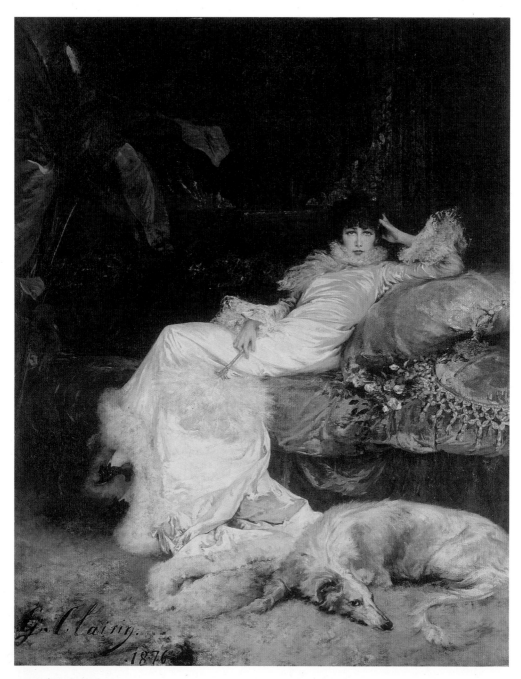

그림139. 조르주 클레랭, 「사라
베르나르와 보르조이」, 캔버스에
유채, 1876년

말았다.

　시각하운드는 수천 년 동안 사냥 실력을 갈고닦았지만 이제 런던의
고급스러운 나이츠브리지와 파리, 뉴욕 거리를 품위 있게 거닌다. 이곳
모두 야생동물이 특히나 없는 곳이다, 세상 어디에나 있는 쥐만 빼면. 미
국의 패션잡지 『보그』는 1917년 '패션을 사랑하고 개를 사랑하다'라는
제목의 기사에서 이 트렌드를 요약했고, 1929년에는 (대공황 바로 1년 전
이다) 이렇게 썼다. "개 없이 거리로 나오는 것은 세련미가 극도로 부족
한 행동이다. 앰버시클럽 지하는 개들로 꽉 찼다. 더욱 근사한 것은……
그레이트데인, 보르조이 같은 개들이 바에 기대어 주인들과 함께 칵테일
이 리듬에 맞춰 흔들리는 것을 바라보던 장면이다."[17] 매우 엄격한 위생
안전 규칙이 시행되기 전 행복한 나날에 대해 쓴 글이다.

　그레이하운드, 보르조이, 살루키, 그리고 눈빛이 처연한 슬루기(주로
알제리와 모로코에서 발견되는 시각하운드로 오래된 북아프리카 품종) 모두
『보그』 초창기 표지에 등장했다. 슬루기는 주인인 마담 장티엔과 마찬가
지로 촬영을 위해 코코 샤넬의 파란색 테를 두른 빨간색 코트를 입었다.
미국의 고급 자동차 회사 뷰익은 보르조이와 주인의 모습을 광고에 등
장시켜 자동차의 세련됨을 강조했고, 1930년에는 시인 이디스 시트웰이
그녀의 보르조이 페오와 함께 있는 사진을 세실 비턴이 찍었다. 페오는
전위예술적인 시트웰의 사진에도 등장하여 대단히 자연스러운 스타일을
보여주었다.

　가장 스타일리시하고 예술적인 1920년대 『보그』 표지 중 하나가 코
트다쥐르 해변을 걷고 있는 상상의 그레이하운드로 몸에 입체주의 스타
일 사각 점들이 있다. 『보그』는 표지 디자이너 헬렌 드라이든이 그녀 고
유의 '아름다운 심미안'을 갖고 있다고 했지만,[18] 프랑스의 상징적인 조

그림140. 조르주 바르비에, 『희극의
인물』 속 삽화 부분, 1922년

르주 바르비에의 영향을 상당히 받았던 것이 분명하다. 바르비에는 아르
데코 패션잡지 『라 가제트 뒤 봉 통』의 디자이너였고, 1911년 첫 전시회
이후 일러스트레이션에서 가장 중요한 위치를 점하고 있었다. 1922년
『희극의 인물』에 실린 이 아름다운 일러스트레이션(그림140)은 아르데
코, 혹은 당시 명칭대로 '아르모데른(모던아트)'의 모든 스타일을 구현하
고 있는 작품이다. 멋지고 신비로우며 우아한 이 그레이하운드는 두 가
지 색조의 광택 없는 연한 보라색 털로 일러스트레이션 전체 색조와 조

그림141. 피에르 보나르, 「푸들
두 마리」, 캔버스에 유채, 1891년

화를 이루고 있고, 놀랍게도, 주인으로 보이는 남자의 시선을 끌고 있다.
속이 비치는 옷차림을 하고, 역시 색조를 맞춘 라일락 빛깔 머리의 아름
다운 여인이 나른하게, 그리고 도발적으로 남자에게 몸을 밀착하고 있음
에도 말이다. 그런데 개는, 모두 알겠지만, 남자든 여자든 인간의 가장 가
까운 친구다.

　개를 순수한 장식으로 변화시킨 첫 예술가들은 아마도 혁명적인 프랑
스 나비파(히브리어로 '선지자')일 것이다. 나비파는 오래 지속되지는 못
했지만(1888~98) 폴 세뤼시에가 고갱을 방문한 후 얻은 상징성에 대한
개인적 해석을 근거로 뜻을 같이하는 예술가들이 모여 결성되었다.

　고갱은 이렇게 말했다. "자연을 너무 많이 모방하지는 말라. 예술은 추

상이다. 자연 앞에서 꿈을 꾸며 추상하고, 최종 결과보다는 창작 과정에 더 집중해야 한다."[19] 고갱의 1892년 타히티 시절 작품인 「아레아레아(기쁨)」는 이런 철학을 따른 것이다. 이 그림에서 꿈과 이상은 원초적이고 순진하며 순수한 현실의 모습을 띠고 있으며, 선사시대부터 우리의 친구였던 개가, 필연적으로, 큼직하게 등장한다. 여기서 개는 전체적으로 붉은색이다. 1893년 파리에서 다른 타히티 작품들과 함께 전시되었을 때 반응은 미온적이었다. 특히 개가 '야유를 촉발했다.'[20]

나비파는 한 단계 더 나아갔다. "회화는 없다. 장식만이 있을 뿐이다"가 그들의 신조였다. 나비파 예술가들은 원근법을 버리고 패턴과 장식, 자유로운 형태와 색깔을 찬양했다. 종종 그들의 작품은 특정 인테리어의 보완으로 디자인되었다. 화가는 미술세계의 베트 누아르(혐오대상)를, '소파에 어울릴' 녹색 무언가를 찾는 고객을 포용했다. 파리에서는 피에르 보나르Pierre Bonnard, 1867~1947, 모리스 드니, 에두아르 뷔야르가 나비파의 핵심 멤버였고, 보나르는 나비파의 트레 자포나르, 즉 일본 미학 찬양가였다.

보나르는 「푸들 두 마리」(그림141)에서 평면적인 구성 위에 질감과 패턴으로 푸들을 부각했다. 푸들은 평면적 장식 이미지가 되었고, 원을 그리며 뛰어노는 모습에서 휘돌아치는 환상적인 에너지가 느껴진다. 개들이 서로 냄새를 맡으며 끝나지 않을 원을 그리고 있다. "우리는 인상주의 화가들과 색에 대한 그들의 자연주의 인상을 넘어서 더 나아가고자 한다." 그는 젊은 시절 이렇게 말했다. "어쨌든 예술은 자연이 아니니까!"[21] 어쩌면 예술은 자연이 아닐지도 모른다. 그러나 인생과 마찬가지로 예술에서도 개는 장식적이든 아니든 남게 된다.

보나르가 자연에서 패턴을 만든다면, 살바도르 달리Salvador Dalí,

그림142. 살바도르 달리, 「해변에 얼굴과 과일 접시 출현」, 캔버스에 유채, 1938년

1904~89는 지속적으로 흐르고 지속적으로 변형되는 자연을 우리에게 보여준다. 1938년에 완성한 탁월한 작품 「해변에 얼굴과 과일 접시 출현」(그림142)에서 중심 이미지는 갈색과 흰색이 섞인 커다란 개, 포인터이다. 포인터의 고향인 카탈루냐를 떠올리게 하는 부드러운 흰색 모래가 깔린 해변, 달콤하고 살이 많은 곡선의 배, 우리를 응시하는 얼굴, 이 이미지들 뒤편에는 과일 그릇의 축소판과 신화적 삶이 끊임없이 변화하며 이어지는 신비한 동굴들이 있다. 이곳에는 달리 스타일의 생명체들이 가득한데, 일부는 데 키리코의 창의적 정신 산물을 연상시킨다.

더 많이 들여다볼수록 더 많이 보인다. 그러나 이 그림에서 가장 큰 충격은 얼핏 보기에 아주 세심하게 표현한 개의 머리다. 그런데 개의 눈을 주의 깊게 보면, 변화하는 세상에서 위안을 얻거나, 우리 대신 이 낯선 세계를 살펴주는 믿음직한 눈을 발견하는 것이 아니라, 눈이 비어 있음을 알게 된다. 눈이 있어야 할 자리는 동굴 같은 구멍이 나 있고, 눈동자와 홍채로 보이는 것은 개 너머 푸른 산과 햇빛 속에 빛나는 저 멀리 있는 흰색 건물이다.

트롱프뢰유는 비록 절대적으로 장식을 의도한 것임에도, 보나르와 달리의 작품과 스타일로부터 완전히 대치되는 지점에 있다. 트롱프뢰유는 일종의 화가가 설계한 속임수로 극적인 시각적 착각을 빚어내도록 디자인한다. 보는 이로 하여금 눈앞의 그림이 만질 수 있을 것 같은, 진짜 현실이라고 믿게 하는 것이다. 숙련된 화가는 오로지 유채물감만으로 그려진 벽감에서 장식품을 떼어내고, 개를 쓰다듬고 싶게 만든다. 트롱프뢰유는 17세기에 절정에 달했고, 최고의 대가로 네덜란드 화가 사뮐 판호흐스트라턴 Samuel van Hoogstraten, 1627~78을 들 수 있다.

그림143. 사뮐 판호흐스트라턴,
「집 내부 풍경」, 캔버스에 유채, 1662년

그림144. 후안 반 데르 아멘 이
레온, 「꽃과 개가 있는 정물화」,
캔버스에 유채, 1625년경

그는 렘브란트의 제자였다. 그의 「집 내부 풍경」(그림143)은 높이 2.6미터에 달하는 작품으로 현재는 잉글랜드 덜햄 파크 복도 끝에 걸려 있는데, 공간이 실제보다 훨씬 길다고 착각하게 만든다. 앵무새와 고양이, 개 덕분에 우리는 이 착시를 더욱 믿게 된다. 우리를 보고 아주 놀란 듯한 표정을 짓는 개에게 안심하라고 손을 내밀어 다독이고 싶고 고양이를 불러보고 싶다. 르네상스시대의 작품에서 흔히 볼 수 있듯 개의 위치 지정은 우리의 시선을 그림 속으로 끌어당긴다. 이 경우에는 환상의 현실로 끌어당기는 효과를 빚어낸다. 정치가 새뮤얼 피프스는 1663년 당시 토머스 포비 소유의 이 그림을 보고 감동을 받아 일기에 이렇게 기록했다. "무엇보다도 나는 특히 그의 착시화에 감탄했다. 그가 벽장문을 열었을 때 그 안에 아무것도 없는 대신 평범한 풍경이 펼쳐져 있었다."[22]

남부 유럽에서 후안 반 데르 아멘 이 레온Juan van der Hamen y León, 1596~1631은 스페인의 가장 위대한 정물화가였고, 꽃 구성의 혁신가이자 **트롱프뢰유**의 장인이었으며 또한 훌륭한 초상화가였다. 그의 「꽃과 개가 있는 정물화」(그림144)는 이 네 가지 특기를 모두 합쳐 빚어낸 놀라운 작품이다.

꽃과 음식(궁전의 환대를 상징한다)과 개를 너무나도 완벽한 **트롱프뢰유** 기법으로 구현한 작품에서 우리는 꽃이 바로 저기 있고 꽃향기를 맡을 수 있으며 개도 우리의 손길을 기다리고 있는 것만 같은 착각을 한다. 개의 커다란 발은 굳건히 격자무늬 바닥을 딛고 있는데, 이 격자무늬 마루는 「집 내부 풍경」에서도 사용된 장치로 깊이감을 전달한다. 개의 두툼하고 강인한 가슴 위의 털은 약간 헝클어졌고 다리 쪽은 매끈하다. 개는 마치 왕궁에서는 시간이 느리게 간다는 듯이 뭔가 관대한, 심지어 체념이 느껴지는 표정을 짓고 있다. 어서 데리고 나가 햇빛 아래서 산책을

그림145. 앨런 웨스턴, 「잭 러셀」,
캔버스에 유채, 2017년

그림146. 기 피엘라르트, 「데이비드 보위,
다이아몬드 개」, 포토몽타주와 종이에 물감, 1974년

시키고 싶어진다.

쌍을 이루는 또하나의 **트롱프뢰유** 작품에도 같은 품종의 개가 등장한다. 이 두 작품은 모두 플랑드르 왕실 궁수근위대 대장이었던 솔러 백작의 의뢰로 그린 것이다. 백작은 당시 스페인 왕가를 보호하고 있었으며, 백작이 사망하자 그림은 왕가 소유가 되었다. 사냥개나 그런 종류의 개 한 쌍을 중요한 방 입구에 두는 것은 일반적이었기 때문에 이 개들은 백작 소유였을 것이다. 이 개들은 혈연관계였거나 혹은 같은 개를 시간차를 두고 그린 것일지도 모른다.[23]

21세기에 들어 놀랍게도 회화가 쇠퇴하고, 특히 어떤 형태든 구상 회화가 급격히 추락한 것은 **트롱프뢰유**도 이제 퇴장해야 할 때임을 의미했다. 관찰, 헌신, 대단한 기교와 기술을 필요로 하는 힘든 장르였기 때문에 현대 화가들은 거의 시도할 생각조차 하지 않았고, 실현할 능력을 갖춘 사람은 더욱더 드물었다. 그런데 영국 서부 시골 출신 화가인 앨런 웨스턴Alan Weston, 1951~이 이 멋진 장르를 되살려 실물 크기의 새와 동물 **트롱프뢰유** 작품을 만들었다. 정교한 이들 작품에서 숙련된 솜씨로 표현한 동물들의 모습을 볼 수 있는데, 너무나 사실적이라 잭 러셀의 털 하나하나가 다 살아 있는 것만 같다(그림145).

이 '살아 있는' **트롱프뢰유** 개가 자신 안에 생명의 모든 경이로운 에너지와 무한한 잠재력을 내포하고 있다면, 데이비드 보위의 다이아몬드 개(그림146)는 대척점에 서서 우리가 문명과 자연이라 생각하는 것의 예측 불허성과 해체를 상징한다. 1974년 앨범 커버의 스핑크스 같은 사람-개 혼합체는 개가 자신이 아닌 대상으로 변형된 가장 극단적이고 충격적인 예일 것이다. 수수께끼와 익숙한 것이 결합하여 불가해한 것, 극도로 알 수 없는 것이 탄생했다. 그리고 이것은 우리가 구체적으로는 개와, 더 일

반적으로는 야생의 자연과, 감정적으로나 본능적으로나 얼마나 가까운지를 보여주는 상징이기도 하다. 야생은 심지어 우리가 살고 있는 소위 문명 속에서도 금지된 행동이라는 아주 얇은 표피 바로 아래 도사리고 있다.

기 피엘라르트Guy Peellaert, 1934~2008는 100만 부 넘게 팔린 그의 베스트셀러『록 드림스』로 순식간에 명성을 얻었다. 이 책은 밥 딜런에서 무하마드 알리에 이르기까지 중요 인물의(포토몽타주와 물감으로 구성한) '가짜' 포토리얼리즘 초상화 120점을 실은 컬렉션이다. 비바 백화점의 그 유명한 레인보룸에서 피엘라르트의 원본 전시회가 열렸고, 특별초대전에는 중요 인물 모두 참석했으며, 물론 보위도 있었다. 늘 비범과 신비, 아방가르드를 좋아하고 추구한 보위는 피엘라르트를 아침식사에 초대했는데, 전시회 내내 춤추듯 움직이던 사람들이 하필이면 아침이라니 특이한 선택이다. 아마도 멋진 밤을 보내고 진정한 꿈의 시간이 오기 전 먹는 식사였는지도 모른다. 아침을 먹은 후 두 사람은 테리 오닐을 만나러 갔다. 그는 젊음의 문화가 꽃피던 1960년대 가장 유명한 사진작가였다.

보위는 오닐이 촬영해주었으면 하는 사진 스타일이 있었다. 1926년 사진작가 보리스 리프니츠키가 재즈 음악가 조세핀 베이커를 촬영한 작품이었다. 조세핀은 반라로 바닥에 누워 마치 가까이 다가올 누군가를 공격할 준비가 된 날렵한 큰 고양이처럼 두 손을 올린 자세였고, 리프니츠키는 그녀를 이국적이고 고혹적인 야생동물처럼 느껴지게 촬영했다.

오닐은 보위 사진을 여러 장 찍었고, 그중에는 보위가 실크해트를 쓰고 있고 옆에는 커다란 흰색 개가 앞발을 들고 뛰어오르는 사진이 있다. 이 장면은 사진으로도 잘 알려졌지만『록 드림스』의 그림 버전도 유명하며,『다이아몬드 독스』앨범의 커버가 될 뻔했다. 그런데 파리에서 드디어 피엘라르트가 오닐의 사진을 이용해 보위가 줄곧 열망하던 작품

을 만들어냈다. 조세핀 베이커에게서 영감을 받은 이 이미지는 리프니츠키보다 훨씬 더 도전적이어서 인간과 동물 사이의 얇은 벽을 완전히 무너뜨리고 보위를 개-인간 합일체로 빚어냈다. 그리고 이 이미지 전체에 1970년대식 비틀기가 더해지면서 코니아일랜드 프릭쇼가 배경이 되고, 그림은 이 프릭쇼가 곧 새로운 일상 현실이 될 것이라 말하는 듯하다.[24] 이 일상적이면서도 괴상한 디스토피아 비전은 지금껏 가장 유명한 앨범 커버 중 하나로 남아 있다.

신기하게도 퇴폐적인 것, 성적인 것에 대한 억압이 없던 시절임에도 불구하고 생식기가 달린 개-인간이 등장하자 EMI는 경건함에 압도당하여 결국 이 '충격적인' 이미지를 검열하고 가장 사적인 부분을 에어브러시로 감추었다.[25] 19세기 파리의 개들이 당했던 것보다 더 철저한 본성의 변질이었다. 이런 중성화에도 불구하고 피엘라르트는 멋진 육식동물이 다시 돌아다니는 세상을, 개와 늑대가 다시 최상위 포식자가 되는 세계를 창조하는 데 성공했다. 착하고 다정한 멍멍이는 결국 개 옷을 입은 늑대이며 때를 기다리고 있을 뿐이다.

8. 예술가의 가장 친한 친구

"개가 존재하지 않는 세상이라면 사는 일이
그다지 기쁘지 않을 것이다."

_아르투어 쇼펜하우어

예술가의 가장 친한 친구가 개인 경우가 많아서인지 우리의 마음의 눈에는 스튜디오에서 작업하는 화가 곁에 개가 있는 이미지가 아주 자연스럽게 떠오르곤 한다. 그런데 때로는 그 이미지의 실재가 믿을 수 없을 정도로 가슴 아프기도 하다. 에드윈 랜드시어도 그런 경우다. 그는 가장 많은 사랑과 환영을 받는 동물 화가였다.

랜드시어가 사랑했지만 잃어버린 첫번째 개는 「쥐 사냥꾼」(그림36)에 등장한 브루투스였다. 그전에도 그후로도 같은 일을 겪었던 많은 사람들처럼 랜드시어 역시 브루투스 자리를 대체할 다른 개를 찾는 일은 불가능하다며 절망했다. 그래서 그는 '잃어버린 것의 질 대신 양으로 보상받으려 했고 그후로는 여러 마리 개를 보디가드 삼기로' 마음을 먹었다.[1]

이 보디가드 중 두 마리가 그의 자화상 「전문가—화가와 개 두 마리의 자화상」(그림147)에 유머러스하게 묘사되어 있다. 그림에서 그는 완

그림147. 에드윈 랜드시어,
「전문가—화가와 개 두 마리의
자화상」, 캔버스에 유채,
1865년 6월 이전

벽한 미술비평가인 리트리버 머틀과 콜리 래시의 작품 비평을 기다리고 있다. 래시는 보디가드 역할을 뛰어넘어 랜드시어가 트라펄가광장 넬슨 동상의 사자 조각이라는 막대한 프로젝트에 참여했을 때—건강과 정신을 해친 작업이었다—곁을 지키며 위안이 되어주었다.

1865년 존 밸런타인의 랜드시어와 래시의 이중초상화는 랜드시어가 고뇌에 찬 사자 조각 작업 막바지에 이르렀을 때 그린 것으로, 랜드시어와 래시를 조각 중인 거대한 사자 앞발 사이에 아주 작게 표현하고, 멀리 떨어진 곳에 무심하고 거만해 보이는 사자 두 마리를 더 배치했다. 개와 인간은 운명을 받아들인 듯 보이지만, 랜드시어의 극기심은 근저에 깔린 불행을 감추지 못하고 있고, 래시는 모든 개가 그렇듯 매력적인 탈출구인 잠에 빠져 있으며, 삶과 랜드시어가 다시 놀거리를 주면 깨어날 것이다. 밸런타인의 이 그림은 국립초상화미술관에 걸려 있다. 사자들은 1867년 모습을 드러냈고 여전히 광장에 남아 국립초상화미술관으로 향하는 관람객들에게 장엄한 광경을 보여주며 이 사자를 만든 예술가의 운명을 떠올리게 한다. 그는 너무나 많은 생각을 한 사람이었고, 멕시코의 프리다 칼로 역시 그랬다.

칼로는 평생 육신의 고통에 시달렸을 뿐 아니라 이루어지지 않은 사랑과 태어나지 못한 아이로 인해 괴로워했다. 일곱 살 때 소아마비에 걸렸고, 열여섯 살 때 트램 교통사고로 쇠막대기가 몸에 박혀 척추와 내장기관에 끔찍한 부상을 입었다. 그녀의 표현에 따르면 인생에서 두번째 '사고'는 남편 디에고 리베라를 만난 일이었다. 화가였던 그는 습관적으로 바람을 피웠고, 그녀의 여동생과 관계를 맺은 난봉꾼이었다.

칼로는 레온 트로츠키와 이사무 노구치 등 자신의 연인뿐만 아니라, 자연에서, 앵무새와 작은 멕시코 원숭이, 그리고 당연히, 개에게서도 위

안을 찾았다. 혈통의 일부만 원주민이었지만 칼로는 자신과 멕시코의 콜롬비아 이전 역사를 완전히 동일시했고, 그래서 원래 태어난 날 대신 멕시코 혁명일인 1910년 11월 20일을 생일로 사용했다. 따라서 필연적으로 그녀의 반려견은 고대 아즈텍 신 숄로틀(그림15)의 살아 있는 현신인 숄로 개였고, 그녀의 첫번째 숄로의 이름은 세뇨르 숄로틀이었다. 물론 이 숄로 개들은 그녀가 필요로 하는 무조건적이고 절대적인 사랑을 주었고, 그녀가 이 개들과 평온하게 자는 사진도 여러 장 남아 있다. 고대인처럼 그녀도 그들의 편안하고 푸근한 몸과 기운을 북돋는 활기에서 사랑뿐 아니라 따뜻함과 치유를 얻었다. 그래서 그녀는 위로가 되는 개들을 많이 키웠고 그 개들은 멕시코 태양 아래 어디든 그녀를 따라다니며 그녀의 무릎에, 곁에 앉곤 했다. 불연속적인 세상에서 개들은 지속적인 친구였다.

칼로의 일기와 편지는 리베라에게 바치는 찬가였다. 용기 있게 맞서야 했던 사랑과 고통의 잔인함에 대해 가슴 깊은 곳에서 우러나온 울음이었다. 일기와 편지에는 또한 잉크 얼룩으로 만든 기이한 판타지들, 자유로이 연결한 어휘들로 구성된 삶에 대한 호기심 어린 사색, 정치의 영원한 어려움에 대한 생각 등이 담겨 있다. 그런데 (1940년대 중반에 시작한) 일기의 두 페이지는 좀 다르다. 한 페이지는 개들이 함께 어울려 구르고 노는 것을 바라보는 일의 순수한 기쁨, 그 순간만은 질병이나 불행이 끼어들지 않는 평안함을 보여준다. 행복하고 '화려한 소용돌이' 크레용 선들은 개들이 풀어진 실타래처럼 뛰어노는 느낌이다. 또다른 페이지에는 세뇨르 숄로틀이 신화적인 분위기 속에 위풍당당하게 선 모습을 단어로 표현했다.

숄로틀 대사님

시발바 믹틀란 범 우주 공화국의 **수상**

수상 장관 전권대사

이곳—

안녕하십니까

숄로틀 각하?

시발바는 마야 문화의 지하세계, 믹틀란은 아즈텍 문화의 지하세계 이름인데, 칼로는 숄로틀 각하가 통치하는 이 두 신화적 과거를 여기 포함시킨 것이다. (일기 원본에 '안녕하십니까/숄로틀 각하?'는 영어로 쓰여 있다.)

세뇨르 숄로틀은 그녀의 그림에도 많이 등장한다. 「우주와 지구(멕시코), 나, 디에고, 세뇨르 숄로틀의 사랑 포옹」에서 그녀가 아기를 안 듯 안고 있는 것은 리베라이고, 세뇨르 숄로틀은 그들의 수호자처럼 그녀의 팔 위에 누워 있다. 「원숭이와 세뇨르 숄로틀과 함께 있는 자화상」(그림 148)에서 칼로는 그녀 자신의 '상징과 우화 사전'을 사용하고 있다.

벽에 박힌 못은 아마도 멕시코어 'estar clavado'—직역하면 '못에 박힌'이지만 비유적으로는 '실망한, 기만당한' 상태를 뜻한다—를, 따라서 리베라를 빗댄 표현일 것이다. 원숭이는 서유럽 전통에서는 음탕함과 관능을 상징하지만 칼로 작품에서는 늘 신뢰할 수 있는 헌신적인 친구를 암시하는 듯하다. 세뇨르 숄로틀은 우리도 알다시피 이 모든 것과 그 이상이며, 뒤편에 보이는 콜롬비아 이전 시대 조각과 더불어 멕시코 고대 문화의 상징이다.[2] 그녀는 두 동물과 조각상과 못을 노란 리본(그녀의 색깔 사전에서 노란색은 '광기, 질병, 두려움'을 뜻하는데, 한편 일기의 처음 몇 페이지에서는 노란 사랑을 이야기하기도 한다)[3]으로 연결했다. 이 그림의

메시지는, 그녀는 리베라를 신뢰할 수 없지만 조상의 역사와 충직한 이들에게서 힘을 얻을 수 있다는 것으로 보인다.[4] 자주 듣는 이야기이지만 그녀에게 가장 충직한 친구는 그녀의 개였다.

예술가와 개와의 관계에 대한 구체적인 이야기는 18세기에 이르러서야 기록되기 시작했다. 이전에는 예술가 대부분 자신의 개에 대해, 더 나아가 자신의 개인적 삶에 대해 거의 밝히지 않았다. 예를 들면, 파올로 베로네세가 개를 아주 많이 그렸던 것을 보면 분명 개를 키웠음이 분명하지만 우리는 그 개들에 대해 아는 바가 전혀 없다. 이름도 모르고, 그림 속 개 중 어떤 개가 그의 것이고 어떤 개가 그저 모델이었는지도 알지 못한다. 우연히도 베로네세가 태어난 1528년에 사망한 뒤러의 경우도, 그 역시 멋진 개들을 드로잉, 회화, 판화 등으로 작품화했지만 개에 대한 정보는 매우 드물다. 그런데 콜린 아이슬러는 참으로 아름다운 저서 『뒤러의 동물』에서 20년에 걸쳐 뒤러의 회화와 드로잉 속에서 뛰어논 작은 개 한 마리에 대해 정교하고 매력적인 이론을 제시했다. 나로서는 도저히 거부할 수 없는 이론이다.

뒤러의 아버지는 평범치 않은 금세공인이었다. 신성로마제국 막시밀리안 황제 밑에서 일하면서 화려한 작품들을 만드는 일에 참여했고, 그 중에는 와인이 뿜어나오는 화려한 금제, 은제 분수도 있었다. 그의 공방은 온갖 동물과 새의 패턴북들이 가득했으며, 뒤러는 이 패턴북을 보며 처음으로 동물 그리는 법을 배웠다. 우리는 자연세계를 잊고 있다. 고층빌딩으로 빽빽한 도시에 사는 이는 동물을 전혀 보지 못할지도 모른다. 비둘기는 가차 없이 제거되고 곤충에겐 제충제가 뿌려지며 길고양이는 죽임을 당한다. 21세기에 동물은 도시인의 의식 속에 살지 못한다. 동물 대신 인간의 머릿속에는 '필수품'과 스크린 위의 이미지들만이 있다. 그

그림148. 프리다 칼로, 「원숭이와 세뇨르 숄로틀과 함께 있는 자화상」, 섬유질목판에 유채, 1945년

러나 그 시절에는 가장 복잡하고 분주한 도시에서조차 동물이 삶에 중요한 요소였다. 그들 없이 존재한다는 것은 생각할 수도, 믿을 수도 없는 일이었을 것이다. 사냥 동지로, 사냥감으로 그들은 음식에서부터 우정까지, 힘은 물론 가죽까지 모든 것을 제공했고, 시골에서는 세상을 아름다운 곳으로 만들었다. 인간은 동물들과 함께 살았다. 말, 개, 소, 돼지, 온갖 종류의 새를 매일 일상에서 볼 수 있었다. 뒤러 시절 동물과 새는 정말 모든 것을 아름답게 꾸몄다. 그들은 태피스트리 위를 뛰어놀았고 술잔을 기어올랐으며 상자를 장식했다. 삶에서 그러했듯이 예술에서도.[5]

대략 15가지 생명체를 담은 요아힘 프리스Joachim Fries, 1579~1620의 작품(그림149)과 솜씨에 감탄했다면, 뱀에서 양떼까지 수백 가지 다른 생물이 조각된 막시밀리안의 아름다운 분수에서 느끼게 될 경이로움을 생각해보라. 뒤러는 이 미니어처 세계를 1503년 그의 「성모와 동물들」(그림150)에서 아름답게 재현했다. 뒤러의 많은 그림 속에 등장했던 그 작은 개가 이 미니어처 세계에서도 보인다. 세련된 사자처럼 털을 자르고 건방진 표정을 짓고 있는 것으로 보아 주인에게서 많은 사랑을 받은 것이 분명하다고 아이슬러는 생각한다. 검고 촉촉한 코끝에서부터 둥글게 말린 꼬리까지 사랑을 듬뿍 받은 개다. 뒤러는 개의 머리 위에 달콤한 딸기의 천국을 그려주었지만 개는 그 자리에 가만있지를 못한다. 세상에는 궁금한 것이 너무 많다. 모든 것이, 인간의, 설사 그 인간이 성모마리아라 할지라도, 발치에 조용히 누워 있는 것보다 훨씬 흥미로운 것이 많고, 그래서 뒤러는 호기심을 불러일으켜 관심을 잡아둘 사슴벌레 한 마리를 개 앞에 놓아준다.[6]

아이슬러에 따르면 이 쾌활한 개가 처음 등장한 것은 1492년 테렌티우스의 희곡 『안드리아』에서 멋쟁이 팜필리우스와 함께였고, 마지막은

그림149. 요아힘 프리스,
「디아나와 사슴」, 부분 은도금,
에나멜, 보석(상자: 철제, 목재
부품), 1620년경. 막시밀리안의
분수만큼 화려하지는 않지만
대단한 부자를 위해 금세공
거장이 제작한 38센티미터
높이로 상당히 큰 걸작이다. 이
진기한 물건은 부의 과시이자
상징이다. 태엽으로 숨겨진 바퀴를
작동하면 '살아 있는 것처럼
진동하며' 만찬 테이블 위를
가로질러 움직인다. 비밀 하나가
더 있다. 사슴의 머리 아래가
술잔이다. 그런데 디아나의 개는
어떤 종류일까? 예측한 대로
프리스는 이 사냥의 신에게 멋진
시각하운드를 만들어주었다.
당시 유행하던 연금 목걸이를
하고 있다. 뛰어가는 모습의
작은 시각하운드는 아마도 미니
이탈리아 그레이하운드일 것이고,
다부지고 다소 유순한 개는
마스티프 종류다. 그런데 프리스는
이 세 마리로 만족하지 않고
사슴의 발굽과 개의 커다란 발
사이에 도마뱀, 개구리, 심지어는
사슴벌레로 보이는 것들을
풀어놓았다.

1515년 뒤러의 기억에서 비롯되었든, 지상에서의 마지막 몇 달(작은 개
는 때로 놀랍도록 오래 살며 스무 살을 넘기는 경우도 종종 있다) 동안의 삶
을 포착한 것이었든 막시밀리안의 『기도서』에 나온다. 『기도서』에는 더
욱 사자 같은 용모로 책의 가장자리를 따라 걷고 있다. 둥글게 감긴 꼬리

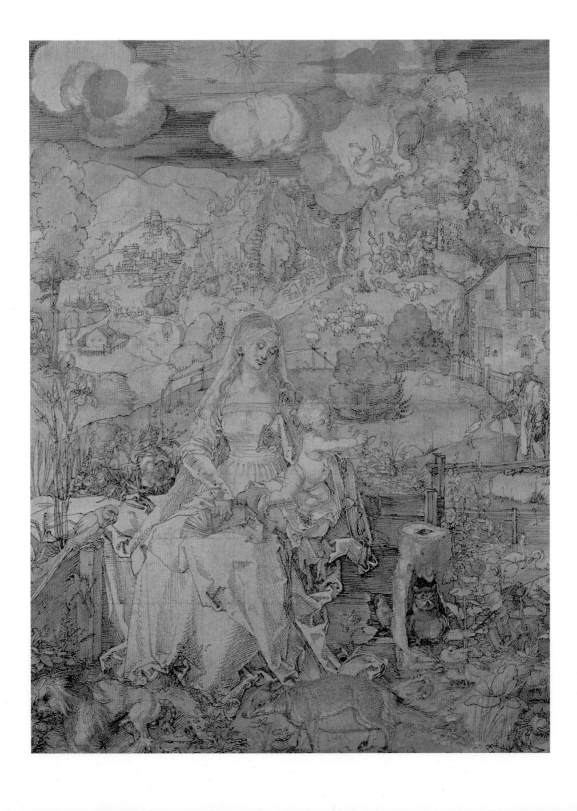

는 이제 몸 전체 길이보다 길어 보는 이로 하여금 미소 짓게 한다. 이 작은 라이온테리어는 많은 역할을 한다. 때로는 뒤러의 모노그램에서 장식 역할을 하고, 때로는 믿을 수 있는 작은 동반자가 되기도 하는데, 뒤러는 15세기 신학자 장 거슨이 스페인의 콤포스텔라로 순례를 떠나는 장면에 이 개를 그려넣었다. 「말을 탄 기사와 용병」에서는 뒤러의 모노그램에 있던 모습 그대로 튀어나와 기사 옆에서 뛰어다닌다. 또한 「성 요한의 순교」 같은 중요한 사건에도 나타나 국자의 끓는 기름이 성자 위로 부어지는 순간 전능한 주인 옆에 누워 있다. 그는 좀 지루한 듯, 조금은 화가 난 듯, 약간 체념한 듯 우리를 바라본다. 어쩌면 인간의 이 어리석음이 언제 끝날까 궁금한 것인지도 모른다.

이 개는 「태형」(「예수의 수난」 중)에서도 볼 수 있다. 긴 털이 기술적으로 한쪽 눈을 가리고 있어 해적 같은 모습이다. 이번에도 개는 우리를 보고 있는데, 인간의 어리석은 행동을 목격하고 고개를 설레설레 젓고 있다.

해적 같은 모습은 「그리스도와 의사들」(그림151)에서 가장 잘 보여준다. 여기서 마침내 우리는 그 헝클어진 머리 뭉치가 여러 색깔로 채색된 것을 볼 수 있고 유채물감의 화려한 색 덕분에 우아한 총천연색으로 개 특유의 뚱한 표정을 감상할 수 있다. 개는 거의 윙크를 하며, 지식을 자랑하다가 '그저 평범한' 예수와의 담론에서 패배한 의사들이 웃기지 않느냐고, 함께 비웃지 않겠느냐는 눈짓을 하고 있다. (호라폴로가 분석한 개의 상형문자에는 웃음이라는 의미도 있다.) 그런데 이들 중 가장 현명한 이는 누구인가? 그렇다, 개다(호라폴로에 따르면 개가 상징하는 훌륭한 특질 중에는 지혜도 있다). 개는 또한 좋은 설교를 뜻하기도 해서 우리는 뒤러의 작은 개가 이 또한 알고 있으리라 믿게 된다.

윌리엄 호가스William Hogarth, 1697~1764는 개인의 삶과 그의 반려견에

그림150. 알브레히트 뒤러, 「성모와 동물들」, 펜, 잉크, 수채, 1503년

그림151. 알브레히트 뒤러, 「일곱 가지 슬픔」 중 「그리스도와 의사들」 부분, 패널에 유채, 1495~96년

대한 이야기가 우리에게 자세하게 알려진 첫번째 화가다. 루치안 프로 이트(휘펫)에서 르네 마그리트(포메리안)에 이르기까지 많은 화가들처럼 호가스 역시 항상 같은 품종을, 그의 경우는 퍼그를 선택했다. 그중 탁월 했던 개가 바로 트럼프다.

호가스는 교양 있는 사람이었지만 가난한 집안 출신이었다. 생계 때문에 미술세계에 입문할 수 없었던 그는 처음에는 판화와 에칭 일을 했고 솜씨가 뛰어나 곧 두각을 나타냈다. 야망이 있었던 호가스는 유명해지기로 마음먹고 사회적으로 지위가 높고 대단히 성공한 유명 화가 제임스 손힐 경에게 미술 수업을 받기 시작한다. 1729년, 사랑과 야심으로 대담해진 그는 손힐의 딸과 야반도주를 감행한다. 상대적으로 낮은 호가스의 사회적 지위 때문에 손힐은 격노했지만, 딸의 관심과 사랑, 인정할 수밖에 없는 호가스의 재능에 곧 타협하고 이미 일어난 일을 인정하게 된다. 그리고 손힐이 이렇게 이루어진 가족을 스케치한 그림에서 호가스의 퍼그가 처음 등장한다.[7] 이 개가 1730년 12월 5일 『크래프츠맨』에 실린 광고에서 언급한 그 퍼그일 가능성이 크다.

잃어버린 개를 찾습니다.
리틀 피아자 코번트가든의 브로드 옷 창고에서. 연한 색에 검은 주둥이를 가진 네덜란드 개 퍼그이고, 이름에 반응합니다. 발견하시는 분은 위에 말한 장소로 호가스 씨에게 가져다주시면 반 기니 사례하겠습니다.[8]

퍼그를 찾았을까? 알 수 없다. 하지만 반 기니는 당시 상당한 금액이었기에 양심의 요구에 응하지 않기 어려웠으리라.
퍼그와 런던의 다양한 품종의 개를 호가스의 거의 모든 작품에서 볼 수 있으며, 그들은 작품에서 웃음을 주는 요소 역할을 하며 즐겁게, 장난스럽게, 대담하게 뛰논다. 도덕적 풍자 작품인 「현대식 결혼」과 좀더 형식적이고 개인적으로 의뢰를 받은 가족화(풍속화)가 대표적이다. 작품 속 퍼그들은 당시 호가스가 키우는 반려견의 초상화였을까? 그럴 가능성이

높다. 호가스가 왜 굳이 다른 퍼그를 그렸겠는가? 「스트로드 가족」속 스패니얼의 균형추 역할을 하는 퍼그에게서 분명 「화가와 그의 퍼그」(그림 152)의 퍼그 트럼프와 같은 몸짓과 사랑스러운 표정을 엿볼 수 있다. 그리고 트럼프는 호가스의 「선실의 선장 조지 그레이엄 경」에도 등장해 선장의 거대한 가발을 머리에 쓰고 앞다리를 세우고 똑바로 앉은 자세로 앞에 세워놓은 서류 너머 유쾌한 음악 모임을 바라보고 있다. 서류는 중요해 보이는데 어쩌면 (뒤집어진 채로) '호가스의 서명 흔적을 담고' 있을지도 모른다.[9] (호가스와 그레이엄은 오랜 친구였고, 나아가 프리메이슨 형제였다. 호가스는 이 그림에 자신의 또다른 자아를 그려넣은 것인지도 모른다.)

많은 사람이 「화가와 그의 퍼그」가 호가스와 트럼프의 초상화라고 말한다. 하지만 좀더 살펴보면, 그림 속 호가스는 그냥 그림—'그가 평범한 모델을 그릴 때 자주 사용하는 타원형 프레임에 아주 단순하게 묘사한 흉상—그저 정물화 속 하나의 정물일 뿐이다.'[10] 진짜인 것은 다른 주제들이다. 그림 속 책들은 그의 '만화 역사' 회화의 문헌적 기초를 상징한다. 그림 속 문구 '아름다움, 그리고 우아함의 선'은 일종의 질문을 던진 것인데, 1753년 출간한 『아름다움의 분석』에서 이에 대한 답을 설명한다. 그리고 무엇보다 트럼프가 진짜다. 아주 개성 강한 트럼프는 호가스의 또다른 자아, 말하자면 가면 같은 것이다. 이 그림은 분명하게 트럼프가 호가스를 상징한다고, 둘 다 싸움을 좋아하고, 단호하며, 장난스럽다고 말하고 있다. 얼마 후 이 작품은 판화로 제작되어 「굴리엘무스 호가스」라는 제목으로 알려지며 호가스의 판화모음 『난봉꾼의 타락 과정』의 표지가 된다. 여담이지만, 이 모음의 다섯번째 작품에서 트럼프는 '외눈 암캐에게 구애한다'.

트럼프는 이 세상에서 호가스의 상징이었고 세상도 트럼프를 그렇게

그림152. 윌리엄 호가스, 「화가와
그의 퍼그」, 캔버스에 유채, 1745년

이해했다. 호가스를 폄하하는 적지 않은 사람들은 그를 화가 퍼그라 불렀다. 아주 보수적인 수채화가 폴 샌드비는 자신의 작품 「퍼그의 예의」에서 호가스를 풍자해 그림 속 화가를 트럼프의 모습으로 변형시키기도 했다. 호가스는 어쩌면 은근히 기뻐했을지도 모른다.

인생 후반기에 호가스는 한때 친구였던 주정뱅이 목사 찰스 처칠과 심하게 그리고 공개적으로 말다툼을 하게 된다. 호가스가 두 사람의 친구인 존 윌크스를 풍자한 그림 때문이었다. 호가스는 이때도 트럼프의 도움을 받았다. 호가스 지지를 위해 발행된 소책자 『퍼그의 답장, 파슨 브루인에게』에서 영감을 받아 「굴리엘무스 호가스」에서 자신의 초상화를 거대한 곰으로 바꾸고 곰에게 지저분한 목사 칼라를 두른 다음 거품 가득한 에일 맥주잔을 손에 쥐여주었다. 곰은 통나무에 기대어 있는데

266

옹이구멍들에 그 전설적인 '잿물'이라는 단어가 쓰여 있다. '아름다움의 선'은 보이지 않게 숨겨져 있다. 트럼프는 호가스의 또다른 자아로서 당연히 그 자리에 굳건히 있고, 발로 깔고 있는 처칠의 '호가스에게 보내는 서한' 위에 화난 표정으로 오줌을 누고 있다. 이 판화의 제목은 「브루저」*이며 600점 정도 팔려 호가스는 30파운드 15실링이라는 상당한 돈을 벌었다.[11]

1740년대 말 호가스의 가까운 친구이자 대단한 재능을 지닌 프랑스 조각가 루이프랑수아 루빌리악Louis-François Roubiliac, 1702~62이 호가스와 트럼프의 테라코타 모델을 만들었다(그림153). 호가스의 모델은 현재 국립초상화미술관에 있지만 트럼프의 모델은 찾을 수 없으며, 1832년 얼스톤파크에서 열린 왓슨 테일러 경매에서 경매 번호 171로 등장한 것이 마지막이었다. 품목 설명은 다음과 같았다. "호가스가 가장 사랑했던 개 트럼프, 주인의 친구로 트럼프를 종종 쓰다듬었던 저명한 루빌리악이 테라코타 모델을 제작했다."[12]

그때쯤 개 나이로 중년 후반이었을 트럼프는 특징이 많았다. 소음을 차단하기 위해 한쪽 귀를 옆으로 젖히고 소리를 들었다. 한쪽 귀는 아래로 내리고 방에서 일어나는 일에 집중했다. 얼굴은 「화가와 그의 퍼그」에서 그렇듯 관심을 드러내는 표정이다. 털은 훌륭하며 약간의 뱃살은 주인이 너그럽고 아낌없는 사랑을 주는 사람임을 보여준다. 전체적으로 쓰다듬으면 매우 촉감이 좋다. 어떻게 아느냐고? 트럼프가 비슷한 시기 첼시 도자기 공장에서 연질 자기로 만들어져 아직도 삶을 이어가고 있기 때문이다. 도자기는 부의 척도였기 때문에 크게 유행했고, 호가스의 명성과 전반적인 퍼그 선호에 트럼프의 매력까지 더해져 첼시의 백색 자기 모델은 당시 '필수품'이 되었다. 한마디로 베스트셀러였다.

* 거친 사람이라는 뜻으로 브루인의 이름을 연상시킨다.

「화가와 그의 퍼그」를 통해 퍼그는 세계무대에 올랐다. 조각은 그의 위치를 확고히 해주었고, 앤디 워홀의 닥스훈트 아치 같은 새로운 유명 인사가 나타났음에도 오늘날까지 명성을 유지하고 있다.

그 명성에 걸맞게 현대에 와 2001년 짐 매티슨이 트럼프와 호가스를 동상으로 제작했고, 개를 좋아하는 또 한 사람 데이비드 호크니가 풍자 잡지 『프라이빗 아이』의 편집장 이언 히슬롭과 함께 제막식에 참가해 베일을 벗겼다. 이 동상은 런던의 치즈윅 하이 로드, 호가스가 1749년부터 1764년 사망할 때까지 살았던 아름다운 저택 근처에 있다.

가난했던 도시인 호가스와 달리 앙리 드 툴루즈로트레크Henri de Tou-louse-Lautrec, 1864~1901는 부유하고 예술적 재능이 있는 귀족 가문 출신이었다. 이 집안은 예술뿐 아니라 개, 사냥, 말, 매사냥에도 관심이 많았다. 툴루즈로트레크는 자연 속에서 수많은 동물과 함께 놀며 성장했다. "개 24마리, 마구간의 말들, 길들인 담비 지벨린, 수많은 카나리아"가 알비 근처 보스크성에 있었다.[13] 아홉 살 무렵 그의 첫번째 스케치북은 이 동물 친구들로 가득했다.

툴루즈로트레크는 당시에는 아무도 깨닫지 못했지만, 다리가 제대로 자라지 못하는 유전적 뼈 질환을 앓고 있었고 청소년기에 여러 차례 심각한 다리 골절을 겪었다. 그로 인해 장애를 얻었고 키도 정상적으로 자라지 않았다. 말을 탈 수도, 바라던 야외활동도 할 수 없게 되었다. 자신의 재능이 유일한 위안이었던 그는 본격적으로 그림과 스케치를 시작했고, 1880년에만 '드로잉 300점과 회화 50점'을 그렸다.[14] 이 작품들은 훗날의 작품 대부분과 마찬가지로 그의 주변 모든 것을, 심지어 이제는 그가 잃어버린 삶까지 보여준다.

다음해 그가 그의 하운드 플레시(화살이란 뜻)를 그린 개성 넘치는 습

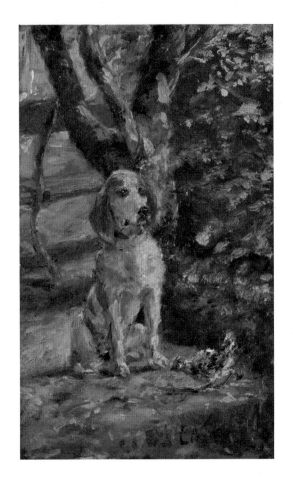

그림154. 앙리 드 툴루즈로트레크,
「화가의 개 플레시」, 나무에 유채,
1881년

작(그림154)은 툴루즈로트레크의 삶을 관찰하는 예리한 능력과 타고난 개에 대한 애정을 선명하게 보여준다. (그는 짧은 삶 동안 여러 마리의 개를 키웠다.) 강인한 발과 품위 있는 머리 덕분에 진지함을 풍기는 이 매력적인 플레시는 발치의 암탉은 완전히 무시한 채 다소 슬픈 표정으로 먼 곳을 바라보고 있다. 플레시가 잘 훈련된 훌륭한 사냥개임을 알려주는 모습이다. 여기서 우리는 툴루즈로트레크의 특별한 천재성, 그의 초상화 스타일을 엿볼 수 있다. 그의 초상화는 주제가 개이든, 몽마르트르의 유

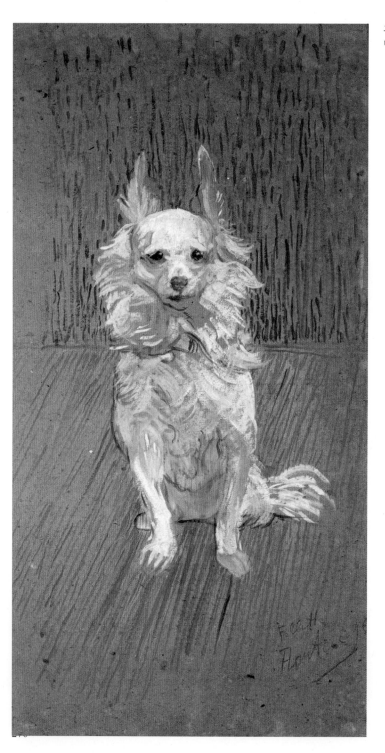

그림155. 앙리 드 툴루즈로트레크,
「폴레트」, 카드보드에 유채, 1890년

명인사이든, 창녀이든, 표면 아래로 들어가 그 주제의 강점과 약점을 드러낸다. 툴루즈로트레크의 초기 작품은 필연적으로 당시 말과 개를 그리는 실력 있고 학구적인 동물 화가이자 그의 개인교사였던 르네 프랑스토의 영향을 받기는 했지만, 이 작품에서는 툴루즈로트레크의 독창적 스타일이 자유로운 채색, 대담하고 풍부한 색채의 붓질로 포착한 강렬한 이미지 속에서 탄생하려는 것이 보인다.

툴루즈로트레크는 자기 연민에 빠지지 않았다. 자신의 운명을 비통해하지도 않았다. 그는 운명을 받아들이고 함께 살아냈다. 파리로 가서 미술 훈련을 받았고, 파리의 자유분방한 사회에 완전히 젖어들어 많은 친구를 사귀고 거친 여성들과 사랑을 나누었으며 압생트와 럼을 즐겼다. 그는 파리의 연극과 서커스를 자주 보러 다니며 그 장면들을 작품으로 제작했다.

그러면서도 그는 여전히 동물과 함께 지내며 동물의 개성에 매료되어 그림으로 그려냈다. 폴레트를 그린 그림(필라델피아 미술관에서 볼 수 있을 것이다)은 플레시를 그린 지 9년이 흐른 후의 작품으로 그동안 그의 스타일이 얼마나 진화했는지, 어떻게 표현주의 모더니즘으로 발전했는지 확인할 수 있다(그림155). 이 습작은 "물감을 묽고 길게 흘려 칠한 후 배경에 짧은 사선이나 쉼표를 그리듯 붓질하여",[15] 활달하면서도 다정한, 고집이 세면서도 상냥한 여성적 성격의 작은 개를 보여준다. 금빛 섞인 흰색 털이 길게 자라 얼굴을 커다란 레이스처럼 두르고 있고, 큰 귀와 커다란 검은 눈은 생각에 잠긴 표정을 자아낸다. 경계하듯 꼿꼿하게 앉은 자세를 보노라면 툴루즈로트레크가 1880년 이 개에게 보낸 편지에서 묘사한 헌신적 어미의 모습이 자연스럽게 연상된다. 그는 폴레트를 잘 알았다. 폴레트는 친척인 보스크 가문의 아가씨 조세핀의 개였다.

어제 네가 멋진 편지로 알렸듯이, 다시 한번 어미가 된 기쁨이 크겠구나. 또다시 가족을 거느리게 되었으니 곱슬한 털의 네 작은 머리는 무거운 책임감을 느끼겠지. 네 바구니 안에서 작은 발을 간신히 꼼지락거리는 분홍빛의 작고 따뜻한 새끼들에게 크나큰 사랑을 베풀겠구나. 네 마음 좋은 주인과 멜라니가 이 힘겨운 일을 도울 것이고 어쩌면 너보다 더 네 새끼들을 위해 수선을 피울 거라 생각한다. 나는 멜라니가 네 자손들을 만지고 싶어 하면 네가 멜라니를 물고 싶은 미친 듯한 충동을 느낄 것도 알고 있다. 그러면 거실에는 네가 으르렁대는 소리가 울려퍼지겠지.

그래서 내가 당부하마. 우선, 위에 얘기한 멜라니를 다 물어뜯지는 말고 최소한 조금이라도 남겨 멜라니가 네 마음 좋은 주인을 도울 수 있도록 하렴. 둘째, 네 새끼들을 샅샅이 다 핥아주렴. 그래서 카스틀노의 착한 사람들이 손을 하늘 높이 올리고 벅찬 눈물을 흘리며 '아, 세상에, 이 새끼들은 꼭 제 어미 같네!'라고 말할 수 있게 하렴.

이만 줄이며, 진심 어린 축하를 보낸다. 그리고 나 대신 네 주인의 손을 핥아다오.

나도 네 작은 발을 꼭 쥐어본다.

앙리 드 툴루즈로트레크

추신

플라비, 멜라니, 벤자민에게 내 안부 전하는 것 잊지 마라.[16]

정말로 방탕한 보헤미안 시절 한가운데 있을 때, 그래서 그의 삶과 작품에 개가 덜 보일 때조차도 툴루즈로트레크에게서 개는 완전히 사라지

지 않았다. 그는 몽마르트르의 인간상을 그리듯 개도 그렸다. 그 한 예가 존재감이 큰 부불이다. 부불은 라수리 식당에 사는 불도그였고, 당시 전하는 이야기에 따르면 레스토랑 테이블 아래로 사라져 레즈비언 고객들의 긴 드레스에 오줌 누는 것을 좋아했다고 한다.[17] (부불의 관점에서 보면, 당연하지 않은가? 라수리는 어쨌든 자신의 집이고, 식사 손님은 그저 침입자일 뿐이다. 부불은 자기 영역을 표시한 것이다.)

세월이 흐르며 빈번히 공통으로 나타나는 두 가지 질병, 알코올 중독과 매독에 의한 어떤 광기 같은 것이 툴루즈로트레크를 장악하기 시작했고, 부불, 친구였던 칼메스의 잡종개, J. 로뱅랑글루아의 콜리 등의 개가 더 자주 그의 유명한 석판화에 등장하기 시작한다. 삶이 있는 곳에는 즐거움을 주는 믿음직한 개가 있기 마련인데, 어쩌면 절망적이고 슬픈 마지막 몇 년 동안 그 깨달음이 그에게 어떤 위안을 주었는지도 모른다.

피에르 보나르가 키웠던 닥스훈트들은 항상 옆에 붙어 있던 연인 마르트로부터 잠시나마 벗어나게 해주는 작고 소중한 친구였다. 마르트는 조금씩 광장공포증에 신경증 증상을 보였고 반사회적이고 질투에 가득 찬 여인으로 변해갔으며 밖으로 나가길 거부했다. 보나르가 아름다운 젊은 모델 몽샤티와 사랑에 빠져 청혼한 것도 놀라운 일은 아니다. 마르트는 이 사실을 안 후 격분하여 찾을 수 있는 몽샤티 그림을 모두 찾아 부수었다. 죄책감을 느낀 보나르는 사랑과 삶의 활력을 희생하고 결국 연인이었던 마르트와 결혼해 32년 동안 함께했다. 한 달도 지나지 않아 몽샤티는 자살했고 보나르는 평생 이 일에서 정신적으로 회복하지 못했다. 만일 몽샤티와 함께였더라면 그의 삶은 완전히 달라져 에너지와 열정으로 넘쳤을 것이다. 결국 그는 파리를 떠나 친구들과도 단절한 채 많은 세월을 칸이 내려다보이는 언덕 위 집에서 지냈다. 끊임없이 자신을 숨기

그림156. 피에르 보나르, 「정원의 젊은 여인(르네 몽샤티와 마르트 보나르)」, 캔버스에 유채, 1921~23/1945~46

려 하고 보나르를 억압적으로 늘 옆에 두려 했던 여인과 함께. 여인은 갈수록 우울해지고 심지어 광기까지 보였다. 보나르가 몽샤티를 사랑했다는 사실은 마르트의 분노에서 겨우 살아남은 그림 한 점을 보면 명백하게 알 수 있다. 미완성이었던 이 그림은 나중에야, 정확히 말하면 마르트가 세상을 떠난 후에야 완성할 수 있었던 작품으로, 한가운데서 우리를 바라보고 있는 아름답고 생기 넘치는 금발의 몽샤티를 볼 수 있다. 한쪽 구석에는 어두운 분위기로 서성이는 마르트의 옆모습 일부가 작게 그려져 있다. 보나르는 마침내 원하는 대로 할 수 있게 되자 배경을 짙은 노

란색으로 칠함으로써 '이 캔버스에 금빛을 더해 추모했다'. 그리고 바로 거기, 몽샤티 옆에 한결같이 충직한, 결코 비판하지 않는 동반자, 그의 닥스훈트가 있다. 그들의 두 이미지는 보나르의 서명으로 연결되어 있다. 그랬기에 이 그림이 보나르에게 그리도 강렬한 감정적 울림을 주는 것은 아닐까?

보나르의 닥스훈트들(보나르는 연속적으로 여러 마리를 키웠고 모두 푸스*라고 불렀다)은 감정, 열정, 죽음, 고립, 거미줄처럼 촘촘하게 짜인 불행 속에서 평온함과 단순한 애정을 주는 훌륭한 벗이었을 것이다. 보나르가 이 닥스훈트들을 무릎에 앉히고 찍은 많은 사진과 짧은 영상 필름도 남아 있다. 그는 너무나 슬프고 외롭고 심란해 보인다.

보나르의 그림에서는 시간이 멈추어 있다고, 순간이 정지되어 있다고 말하는 이들이 많다. 마르트가 결코 나이 들지 않는 것은 분명하다. 그녀의 육체는 언제나 한결같다. 그녀는 종종 욕조에 누워 있는데, 욕조는 석관을 닮았고, 마르트는 신비한 과학의 힘으로 보존한 미라 같다. 보나르가 기억하고 싶은 마르트의 모습이리라. 닥스훈트들 역시 늘 같은 모습이지만 그들도 생명체다. 그런데도 변치 않는 개가 영원히 끝없이 이어진다.

이 개들은 그의 공모자였다. 개는 보나르가 칸에 고립되기 전부터 마르트와 함께 사는 집에서 빠져나갈 많은 이유와 핑계를 찾아주었다. 산책을 데리고 나갔고, 산책하러 나가 카페에서 가까운 친구들을 만났다. 알프레드 자리(보나르는 자리의 희곡 속 괴물 같은 주인공 페르 우부의 모습을 드로잉으로 100여 점 그렸다)도 그중 한 친구였다. 자리가 세상을 떠난 후 보나르는 추모와 존경의 마음을 담아 자신의 개 한 마리에게 우부라는 이름을 붙여주었다.

* pouce, 엄지라는 뜻의 프랑스어.

그림157. 피에르 보나르, 「화장대와
거울」, 캔버스에 유채, 1913년경

보나르의 개들은 그의 수많은 그림에 은근히 들락거린다. 때로는 중앙을 차지하고, 때로는 「다이닝룸」에서처럼 화면 가장자리에서 코를 내밀고 있다. 그림 속에 없을 때조차 그림 가장자리 바로 너머에 있거나 자주 나오는 빨간색과 하얀색 격자무늬 테이블 아래에서 기다리고 있는 것이 느껴진다. 랜드시어가 종종 개의 주인을 떠올리게 했다면 보나르는 개를 떠올리게 만든다. 보나르의 풍경은 아주 친숙하다. 마르트 혹은 물병이 거기 있으면 우리는 개도 거기 있음을 확신한다.

그가 그리는 개들(그는 늘 기억에 의존했다. 실물을 보고 그리면 너무 제한적이라 생각했다)을 보고 있으면 기분이 좋아진다. 리처드 도먼트가 『뉴욕 리뷰 오브 북스』에 쓴 것처럼, "우리가 보나르를 사랑하는 것은 그의 회화적 혁신 때문이 아니다. 우리는 그의 작은 닥스훈트 그림 때문에 그를 사랑하는 것이다."[18] 그런데 보나르를 좋아하지 않는 사람도 있었다. 바로 파블로 피카소Pablo Picasso, 1881~1973였다. 그는 보나르를 이렇게 무시했다. "그가 하는 것, 그것은 회화가 아니다." 그리고 피카소로서는 가장 모욕적인 표현을 하기도 했다. "그는 진정한 현대 화가가 아니다."[19]

하지만 이 두 화가에게도 공통점이 있었다. 두 사람 다 개를 사랑했다는 점이다. 피카소는 10대 초반부터 가족이 키우던 개 클리퍼와 개가 세상을 떠날 때까지 함께 지낸 후로 그의 삶에서 개가 없었던 적이 없었고 종종 여러 마리를 키우기도 했다. 첫번째 반려견은 통통한 테리어 가트(카탈루냐어로 gat는 고양이라는 뜻)였다. 가트는 오랜 카탈루냐 친구 미겔 위트릴로의 선물이었고 아마도 바르셀로나의 여인숙 엘스콰트레가츠(고양이 네 마리)에서 이름을 따온 것 같다. 이 여인숙은 열일곱 살의 피카소, 위트릴로, 가우디, 그리고 당시 여러 신예 모더니스트들이 모이던 장소다. 1904년 피카소가 파리로 갈 때, 그의 중요한 회화 작품들, 친구

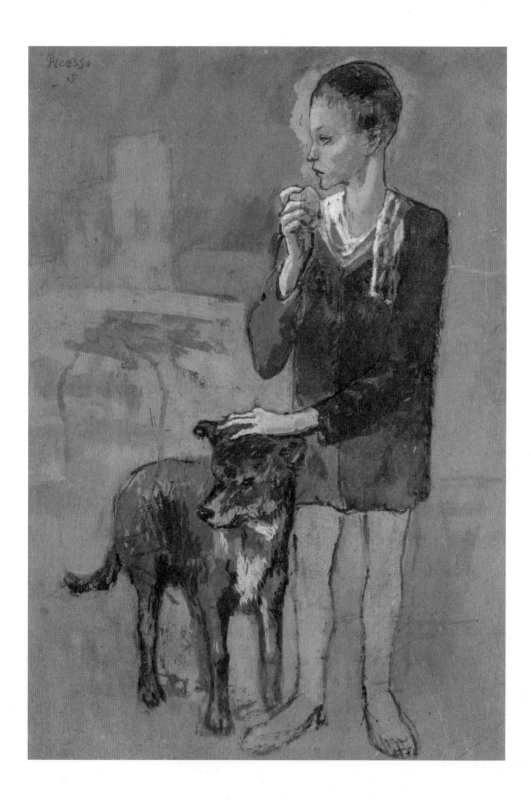

후니에르 비달과 함께 동행한 개가 가트였다. 피카소는 파리의 바토라부아르에 정착해 스튜디오를 꾸몄다. 이 건물의 이름이 바토라부아르인 것은 곧 허물어질 듯한 목조 건물 외관이 센강의 세탁부들이 사용하는 배와 닮았고, 게다가 건물 거주민 30~40명의 빨래가 늘 펄럭거리고 있었기 때문이다. 급조된 이 판잣집 건물에는 수도가 하나밖에 없었고, 외풍이 심해 몹시 추운 데다 습해서 물이 뚝뚝 떨어졌으며 고양이 오줌 냄새가 진동을 했다.[20]

가트의 뒤를 이어 페오가 왔다. 「화가와 그의 개 페오」에서 피카소는 언짢은, 아마도 좀 허기진 표정으로 커다란 코트를 입고 파리 사람들의 필수 액세서리인 베레모를 쓴 채 가장 가까운 친구와 험한 세상을 마주하고 있다. 외견상으로는 「소년과 개」(그림158)에서 비쩍 마른 아이 곁에 서서 감정을 풍부하게 해준 개와 같은 개로 보인다.

빈곤이 넘쳐나던 파리에서 피카소는 소년과 개가 그 거칠고 추운 환경에서 함께 나누어야 하는 슬픔과 외로움, 고통을 포착했다. 엄밀히 말해 이 구아슈화는 피카소가 단색으로 그리던 청색시대(1901~04), 푸른색으로 추위의 공포와 피카소의 마음 상태를 시사하던 시기의 작품은 아니지만, 청색시대에서 1년이 지난 시점에도 여전히 푸른색을 사용해 파리 겨울의 추위를 떠올리게 하고 있다. 마른 소년은 그를 돕고 있는 개를 보호하듯 머리에 손을 올리고 있다. 개는 소년 곁에 가까이 서서 공모의 표시로 따뜻한 목을 소년의 허벅지에 대고 있다. 이 공모 관계를 피카소는 페오와 가트에게서도 느꼈을 것이다. 그런데 모순되게도, 많은 부분에서 볼 때 피카소는 당시 스스로 인정했던 것처럼 자신의 동물들에 대한 애정과 코리다(투우)에 대한 열정, 그로 인해 소와 말, 아주 가끔은 인간도 겪는 피비린내 나는 고통 사이에서 어떤 모순도 발견하지 못했던

그림158. 파블로 피카소, 「소년과 개」, 갈색 카드에 구아슈, 1905년

것 같다.

얼마 후 피카소가 평생 가장 사랑했던 개—프리카, 반은 저먼셰퍼드, 반은 브르타뉴스패니얼—가 그의 삶에 등장한다. 피카소는 프리카가 결국 회복될 가능성도 희망도 없게 되자 동네 사냥터지기인 엘 뤼케토에게 총으로 쏘아 죽여달라고 부탁했을 때 얼마나 울었는지 결코 잊을 수 없다고 했다. 5년이 지난 후에도 프리카 이름만 언급해도 얼굴에 떠오르는 후회의 표정을 숨길 수 없었다.[21]

50년 세월 동안 피카소에게 많은 개가 왔고 또 떠났다. 아프간하운드인 엘프트는 피카소가 전쟁 전 자주 가던 카페의 단골이었고 은밀히 돌아다니며 각설탕을 달라고 애원했다—피카소는 개의 눈과 이에 좋지 않다고 생각해 주지 않던 간식이다. 엘프트의 길고 윤이 나는 털은 피카소의 오랜 연인 도라 마르의 그다지 아름답지 못한 초상화 한 점에서 어색한 털 뭉치로 매달려 등장한다.

"저 개는 너무나도 탁월한 포즈를 취해서 도저히 개라는 생각이 안 들지 않나?" 피카소는 다음에 키우게 된 아프간하운드인 카즈벡에 대해 브라사이에게 이렇게 말했고, 브라사이는 곧 그 하운드의 기록 사진사가 된다. "저기 저 개를 보게. 개가 아니라 커다란 가오리 같지 않나? 도라(마르)는 거대한 새우를 닮은 것이라고 하더군. 만 레이도 저 개의 사진을 찍었지. 어쩌면 자네도 찍을지 모르지, 언젠가."[22] 이 개는 당당한 스타이기도 했지만, 또한 피카소의 뮤즈였다. "결국 뭔가에 맞서 작업할 수 있을 뿐이다. 이것은 매우 중요하다. 내가 카즈벡과 작업한 이후 나는 물어뜯는 그림을 그린다."[23] 그리고 그가 아름다운 검은색과 흰색 달마티안인 페로와 작업했을 때는 **얼룩점**이 있는 그림을 그렸다.

그리고 럼프가 있었는데, 이 닥스훈트는 최소한 프리카가 피카소 마

음에 남긴 빈자리를 메꾸어주었다. 피카소는 성공을 하면서 마침내 살아 있는 동물들과 함께 지낼 넓은 공간을 마련하게 된다. 칸 외곽의 라칼리포르니가 바로 그곳이다. 그는 그 집을 그림, 세라믹, 조각으로 가득 채웠다. 그의 동물 친구들이 뛰어놀고 사랑하는 예술의 숲이 된 것이다. 비둘기들이 위층 스튜디오를 차지하고 번식을 해 두 마리가 40마리가 되었고, 부엉이 한 마리도 아래층 아틀리에에서 보초를 섰다. 얼룩이 개 페로는 마당을 돌아다녔다. 「개와 노는 여인」에서 미소 짓고 있는 사랑스러운 눈 먼 복서 얀은 아래층 홀에서 책과 물감과 포장 상자 등과 함께 잠을 잤다. 염소 카브라는 피카소 침실 밖 짚으로 채운 포장 상자 안에서 꿈을 꾸었고, 카브라의 똥을 얀과 럼프는 맛있는 간식으로 생각했다.

럼프는 손님으로 라칼리포르니에 왔지만 곧 그곳이 그의 집이 되었다. 유명한 종군 사진작가이자 피카소의 전기 사진작가였던 데이비드 던컨이 럼프가 8주 되었을 때 슈투트가르트의 개 사육장에서 이 간절한 표정의 개를 데리고 왔다. 이 둘은 로마에 있던 던컨의 아파트에서 살았는데 결코 쉽지 않은 생활이었다. 세 식구의 동거였고, 이미 집안을 장악하고 있던 거대한 아프간의 질투가 대단했기 때문이다.

1년 후 던컨과 럼프는 라칼리포르니로 크로스컨트리 여행을 떠난다. 럼프는 던컨의 차에서 뛰어내려 개들의 낙원으로, 경이로운 물건과 개와 온갖 동물이 맘껏 냄새를 맡으며 함께 노는 곳으로 들어갔다. 거의 그 즉시 피카소는 플레이트에 럼프의 초상화를 그렸다. 1957년 4월 19일이었고, 그날로, 던컨의 표현을 빌리면, "그는 나를 차고 피카소에게 갔다".[24]

럼프의 열정이 일방적인 것은 아니었다. 첫눈에 서로 반한 사랑이었다며 던컨은 그 장면을 이렇게 묘사했다. "보름달 아래 늑대처럼 그는 마음에 있던 모든 신비를 쏟아내어 은밀한 사랑의 노래를 불렀고, 피카소

는 그것을 알아들었다."[25]

럼프는 곧 라칼리포르니를 장악했다. 그는 피카소의 품에 편안히 안겨 있곤 했다. 그는 얀과 함께 키 큰 풀밭과 야생화 사이를 뛰어다니며 놀았는데, 바람에 귀를 펄럭일 때면 작은 덤보 같았다. 그는 자클린 로케의 야단법석 속에서도 피카소의 침대 시트에서 잠을 잤다. 그는 테이블에서 자기 접시로 식사를 했고, 피카소의 무릎에 앉아 그가 남긴 것도 기꺼이 먹었다. 그는 2미터 높이의 청동상 「양을 든 사내」를 자신의 소변기로 사용했다. 피카소의 3층 스튜디오에서도 환영받았는데, 일단 도착하면 입에 돌을 물었다가 탁 소리가 나게 바닥에 떨어뜨린 후 피카소가 돌을 발로 차서 다시 놀이가 시작되길 기다렸다. 럼프는 진짜 '모든 공간에 들어갈 수' 있었지만 피카소의 2층 스튜디오와 비둘기장만큼은 접근할 수 없었다. 비둘기들을 죽이려 한 적이 있었기 때문인데, 혹 성공했었는지도 모르는 일이다. 럼프가 처음 라칼리포르니에 도착했을 때 생전 처음으로 토끼를 보았음에도 불구하고—대도시 로마 출신이 아닌가—피카소의 종이 오리기 모델이었던 그 토끼를 즉시 공격했고 '사냥감을 완전히 무너뜨렸다'(매력적인 외모과 팔랑이는 귀에도 불구하고 닥스훈트는 오소리 굴에서 오소리를 사냥하기 위해 만든 품종이다. 그래서 몸도 가늘고 길며 쥐 사냥에도 탁월하다). 럼프는 그 토끼를 자클린에게 보여주었고 그러고 나서 그것을 먹었다.[26] 피카소는 럼프를 이렇게 말했다. "럼프는 개도 아니고 사람도 아니다. 그는 정말로 다른 무언가이다."[27]

1957년 한 해 동안 피카소는 벨라스케스의 걸작 「시녀들」을 재해석하는 일에 매달렸다. 정신적으로 지친 그는 점점 더 오랜 시간 스튜디오에 틀어박혀 복수의 여신들과 싸우고 뮤즈들에게서 영감을 얻었다. 마침내 거대한 야생 부엉이의 상징적인 방문 후 피카소의 「시녀들」이 탄생

그림159. 파블로 피카소, 「피아니스트 no 47」, 캔버스에 유채, 1957년

282

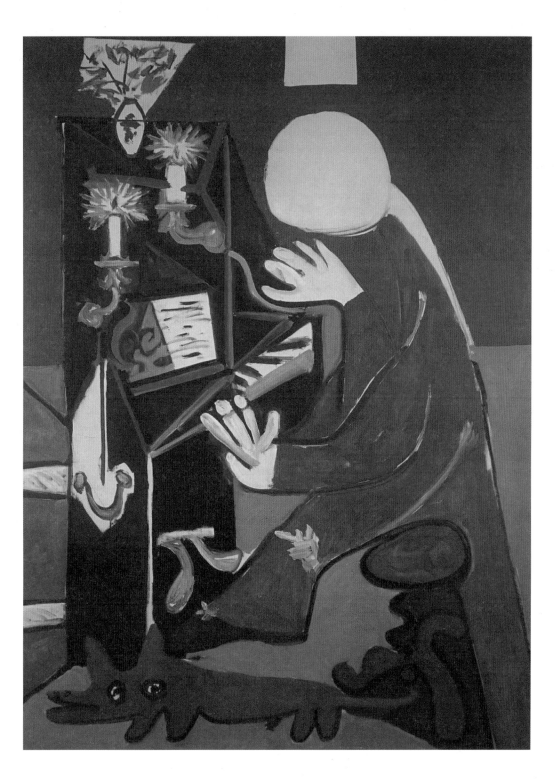

했다. 당연히 이 탁월한 풍자적 왕실 모임에서 벨라스케스의 우아한 마스티프 자리에 들어간 것은 럼프였다. 럼프는 많은 작품에 등장하지만, 피카소가 「시녀들」을 모티프로 한 작품 58점 중 하나인 「피아니스트 no 47」에서 가장 큰 혜택을 받았다(그림159). 벨라스케스의 원작에서는 마스티프의 휴식을 어린 광대 니콜라시토 페르투사토가 발로 찌르며 방해한다. 페르투사토의 두 손이 떨리고 있는 듯 보이는데, 예술가이자 역사가인 롤랜드 펜로즈에 따르면, 피카소는 여기서 보이지 않는 피아노를 치는 모습을 상상했고, 펜로즈 자신은 원작 속 페르투사토의 목 뒤 판자의 검은 선을 "어린 피아니스트를 무력한 마리오네트처럼 매달고 있는" 줄로 해석했다. 럼프의 꿈을 방해한 것에 대한 하나의 응징일 수도 있다.[28]

1961년 피카소와 럼프, 그리고 당시 피카소의 아내였던 자클린이 보브나르그의 새 성에서 살던 시절, 아프간종 카불이 그들에게 왔고, 곧 피카소의 긴 개 모델 명단에 이름을 올린다. 럼프가 「시녀들」의 스타였다면 카불은 피카소가 그린 자클린의 초상화에서 구석진 곳의 얼굴, 더 정확히는, 한가운데의 커다란 몸이 되었다.

하지만 던컨에 따르면 살아 있는 존재 중 어쩌면 유일하게 피카소를 지배한 존재이자, 피카소를 '부드러운 손길'의 무엇으로 간주했던 이 럼프에게도, 피카소는 가차 없는 면모를 드러냈다. 1962년(혹은 1963년, 현재 남아 있는 연대기가 다소 불확실하다)에 갑자기 럼프의 온몸이 마비되었고, 던컨은 "가을밤을 달려 급히 슈투트가르트에 있는 의사에게 데려갔다. 9개월의 치료 끝에 럼프는 마침내 병약한 다리로 비틀거리며 10년을 더 살았다." 그러나 피카소는 이에 반대했고 던컨을 질책하며 이렇게 말했다. "contra la vida…… 삶에 어긋난다." 럼프와 던컨은 이에 동의하

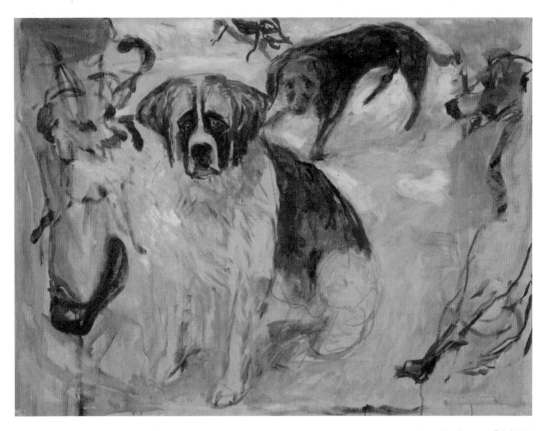

그림160. 에드바르 뭉크, 「개집에서」, 1916년. 이 개 몇몇은 뭉크의 외로움을 달래주었다. 특히 복서인 밤스는 같이 영화를 보러 가는 친구였다. 이 서글퍼 보이는 세인트버나드는 뭉크에게 가장 가깝고 존경받는 친구였고, 그의 비판적 의견을 자신의 것보다 더 소중히 했다. 밤스가 영화를 보다가 짖어서 나쁜 평가를 주면 뭉크는 일어나 자리를 떴다.

지 않았고, 몇 년 동안 피카소와 던컨의 관계는 겨울철 바토라부아르처럼 차가워졌다.[29]

던컨이 1967/68년 미국 해병대 전투를 찍기 위해 베트남으로 떠나기 전 오랜 친구에게 작별 인사를 하러 피카소를 방문했다. 종군 사진작가에게 어떤 일이 일어날지 알 수 없는 상황이었고, 그 위험 앞에서 두 사람 사이 얼음은 녹아내렸다. 하지만 럼프는 오지 않았다. 럼프는 2마일 떨어진 던컨의 집에 남아 "오래된 붉은 격자무늬 담요 아래 푸근하게 몸을 누이고 있었고…… 피카소와 자클린은 그것을 알고 기뻐했다".[30]

평화롭게 잠들다
파블로 피카소 1881~1973
럼프(럼피토) 1956~1973

개와 함께한 피카소의 나날은 여기서 마무리하고, 우리는 다혈질의 스페인 화가 피카소와는 전혀 다른 화가를 살펴보기로 하자. 혼자 있는 것을 좋아하고 여성과의 관계도 매우 드물었으며 끔찍한 고뇌에 침잠했던 내성적인 사람, 어두운 노르웨이 화가, 에드바르 뭉크다.

뭉크는 현대 인간 소외의 고전적 초상화 「절규」로 잘 알려져 있다. 그는 수백 점의 초상화를, 때로는 매일, 회화, 스케치, 드로잉으로 그렸다. 뭉크는 지독한 외로움으로 고통을 받았는데, 부분적으로는 자신의 주된, 무엇보다 중요한 관계가 여성이 아닌 예술과의 관계라고 보았기 때문이다. 이 외로움이 너무나 깊어 그는 삶의 지독한 침묵을 견디기보다 차라리 라디오의 지직거리는 소음을 듣는 편이 좋다고 여길 정도였다. 뭉크가 고독을 이기는 또다른 방법은 개들과 지내는 것이었다. 복

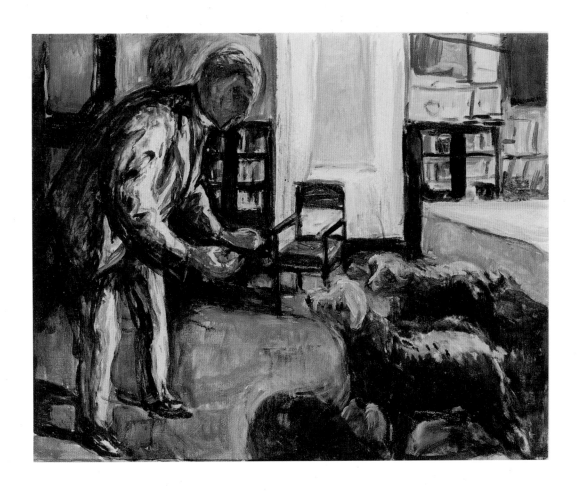

서, 작은 테리어, 커다란 흰 개 등 그 역시 피카소에 필적할 만큼 많은
개를 키웠다.

 피카소가 카페에서 술을 마시고 흥청거리며 온갖 여성의 마음을 빼앗
는 동안, 뭉크는 오슬로 외곽의 저택, 스쾨위엔의 아름다운 에클뤼로 물
러나 그곳에서 사망할 때까지 살며 깊어지는 고독 속에서도 자신의 본
질적 인간성을 고양했다. 주변의 자연에 영감을 받아 뭉크의 작품은 더
욱 색채가 다양해지고 자연을 찬미하기 시작했다. 인간과 자연을 별개의

것으로 보는 대신 그 두 가지가 더 큰 전체의 일부분임을 깨달았다. 「개와 함께 있는 자화상」(그림161)은 뭉크가 60대 초반에 그린 작품으로 그의 테리어 트룰스와 핍스를 보여준다. 한 비평가에 따르면, "기다리던 일이 실제로 일어나기 직전의 순간"과 "모든 것이 여전히 가능한" 시간을 포착한 그림이다.[31] 그러니까 개들이 손길을, 사랑을 갈구하며 앞으로 나오는 순간, 부드러운 털들이 따뜻한 손과 만나기 직전의 순간이다. 실제로는 트룰스와 핍스보다는 뭉크에게 훨씬 더 의미가 큰 순간이었을 것이다. 개들은 둘이 함께 있었을 뿐 아니라 같이 뛰어놀 다른 개 친구도 여럿 있었기 때문이다. 뭉크가 그린 이 테리어들 얼굴에 나타난 슬픔과 체념은 은유도, 표현주의도 아니다. 당시 이 개들은 늙었고, 핍스의 사진(그림162)이 보여주듯 노화로 인한 여러 어려움을 겪고 있었다. 뭉크는 테리어의 내적 감정을 섬세하게 포착했다. 그는 예술에서 영혼의 가장 내적인 감정을 포착하려 애썼고, 인간의 감정뿐 아니라 개의 감정도 표현

하려 했다. 이 개들은 결국 그의 오랜 친구였기 때문이다.

어쩌면 끝도 없이 계속될 수 있는 이 장에서 마지막 화가로 선택한 사람은 팝아트의 왕, 아름다운 사람들의 피리 부는 사나이, 앤디 워홀이다. 1970년대 중반이 되면서 팝아트의 유행은 이미 정점을 지나 있었다. 그러나 워홀은 침착했다. 세간에서 보기에는 주로 그의 잡지 『인터뷰』덕분이었다. 『인터뷰』는 다음 20년 동안 가장 세련된 출판물 중 하나로 기억되었다. 그가 침착할 수 있었던 또다른 이유는 당시로는 다소 혁명적으로, 초상화 의뢰 한 건당 2만5000달러를 받았기 때문이다. 1970년대와 1980년대에 이것은 매우 큰 금액이었다. 한번은 백화점 니만마커스 카탈로그에 광고를 낸 적도 있었는데, 어딘가 싸구려 행동처럼 보여 나중에 후회했다.

1973년 워홀의 남자친구 제드 존슨이 아치를 소개했고, 곧 앤디 워홀만큼 불가해한 이 닥스훈트는 그들 삶의 일부가 된다. 몇 년 후 아치의 평생 친구 아모스도 도착한다. 워홀은 종종 그의 필리핀 가정부들과 닥스훈트 두 마리와 함께 아침을 든든하게 먹고 험한 세상으로 나아가곤 했다. 이 개들은 앤디만큼 잘 먹었음이 틀림없다. 워홀의 1977년 9월 29일자 일기에 이렇게 기록되어 있다. "아치의 음식을 좀 먹었고, 그러고 나서 파크애브뉴 730번지를 향해 걷기 시작했다······'[32]

아모스와 아치는 매일 산책을 했기 때문에 동네에서는 유명 인사였고, 어떤 그룹에서는 워홀만큼이나 유명했다. 아모스는 쿠키 회사에도 영감을 주었고, 그래서 그 '유명한 아모스' 쿠키가 나왔다. 워홀은 1977년 11월 9일 수요일에 이렇게 썼다. "지금껏 내가 보아온 가장 아름다운 쿠키 그림이었고, 나는 들어가서 그것을 샀다. 하지만 포장을 열었을 때 쿠키는 정말 조금이었다. 이렇게 속은 적은 처음이다!" 그 '유명한 아모스'

쿠키 베이커는 그림에 있는 것처럼 만드는 데 너무 오래 걸린다고 말했다. 최소한 아모스와 워홀은 쿠키 먹는 것을 좋아했고, 아치와 아모스의 명성도 쿠키를 넘어 점점 더 커갔다. 심지어 개들의 모조품을 만들어 연극 〈앤디 워홀과의 저녁〉에 워홀의 모조 로봇과 함께 등장시켰다. 개 모조품은 '루이스 앨런 피플'이 제작했다.

신기하게도, 시골은 별로 좋아하지 않을 듯한 워홀이 화가 제이미 와이어스와 친구가 되어 그의 펜실베이니아 남부 농장을 자주 찾아갔다. 이 농장은 제이미의 아버지이자 브랜디와인 전투를 웅장한 사실적 연대기 예술로 만든 화가 앤드루 와이어스의 근거지이기도 했다. 제이미 와이어스는 아버지의 예술적 전통을 따랐고 맨해튼, 그것도 이스트사이드를 주된 무대로 할 사람은 아니었기에 얼핏 보기에 두 사람의 우정은 예상 밖이었다. 하지만 1976년 워홀이 아치의 초상화를 그렸던 해에 그들은 서로의 초상화를 그려 공동 전시회를 열기도 했다. 2017년은 앤드루 와이어스 탄생 100주년이어서 많은 행사가 열렸고, 그중에는 브랜디와인리버미술관의 회고전도 있었다. 제이미 와이어스는 1976년 그가 그렸던 스케치를 바탕으로 앤디 워홀의 초상화를 더 만들기로 했다. 그리고 이번에는 개성 강한 아치도 초상화에 포함했다.

한 점은 스크린도어에 그려 브랜디와인에 전시되어 있고, 또다른 한 점은 제이미 와이어스의 거실에 걸려 있다. 이 작품에서 워홀은 심지어 '구석진 곳의 얼굴'조차 아니다. 제이미 와이어스는 그를 턱까지만 색을 칠하고 그림의 초점이 전적으로 아치에게 향하게 했다. 왜? 이유는,

아치는 앤디에게 대단히 소중한 존재였다. 그는 이 개를 어디에나, 심지어 스튜디오54에도 데리고 다녔다! 그래서 개는 화장과 가발 없이

290

그림163. 앤디 워홀, 「아모스」, 캔버스에 아크릴과 실크스크린 잉크, 1976년. 아모스의 이 팝아트 초상화는 아직 헤어지기 전 행복했던 시절에 제작됐지만, 차분하게 가라앉은 푸른색 색조를 띠고 있어, 워홀과 아치, 그리고 물론 아모스에게 다가올 슬픔과 비극을 미리 알리는 느낌이다.

도 앤디로 의인화되었다.

아치는 자기 주인을 반영하는 거울이다. 그는 거기 앉아 사람들을 응시하곤 했다. 그리고 아치처럼 단 한마디도 하지 않았다.[33]

그리고 또다른 작품 「A. W. 술에 취해 작업하기」(그림164)에서 제이미 와이어스는 워홀의 진짜 연약한 부분을, 그리고 아치가 그에게 정확히 어떤 의미인지를 포착했다. 여기서 워홀은 아치를 마치 귀하고 깨지기 쉬운 도자기인 양, 어떤 값을 치르더라도, 어떤 위험을 감수하더라도 지켜야 할 무엇인 양 안고 있다.

워홀은 평소의 실크스크린 외에도 아주 빠른 속도로 개 회화 작품을 그리기도 했다. 1980년대 초 그는 그라피티 화가 장미셸 바스키아와 함

께 공동 작업에 힘썼다. 4월 16일 월요일, 그는 일기에 이렇게 썼다. "나
는 여섯시 오분에 오분 동안 개를 그렸다. 나는 사진 한 장을 트레이싱
기계를 사용해 벽에 투사한 후, 종이를 이미지 있는 곳에 대고 트레이싱
했다. 처음에는 드로잉을 했고, 그러고 나서 장미셸처럼 색을 칠했다."

1980년 크리스마스에 워홀과 제드는 헤어졌고 아치와 아모스는 공동

양육 아래 놓인다. 워홀은 주중, 제드는 주말에 개들과 지냈고, 주말이 되면 워홀은 몹시 힘들어했다. 1981년 4월 19일, 그는 이렇게 기록했다. "일요일이라 제드가 와서 개들을 데려갔다. 나는 세 번 울었다. 나는 마음을 추스르고 교회에 가기로 했다." 몇 년이 지나도 상황은 좋아지지 않았고 워홀은 여전히 극도로 불행해했다. 1985년 12월 그는 음악회에 참석하지 않기로 하는데, 음악회 장소가 제드의 아파트 바로 옆집이었기 때문이다. "아치와 아모스가 주말에 제드의 아파트에서 짖는 것을" 차마 들을 수 없었다고 한다.

워홀은 상당히 무심한 사람이라는 평판이 많았지만 아마도 진실은, 랜드시어와 마찬가지로, 너무 많은 것을 느끼는 사람이라 과도한 감정으로 상처받는 일에서 자신을 보호하기 위해 무뚝뚝하게 행동한 것인지도 모른다. 진짜 사랑은 말이 아닌 행동으로 표현된다. 1985년 3월 아모스가 등뼈 골절로 고통스러워할 때 워홀은 일기에 "그래서 나는 지난밤 그의 옆에서, 마룻바닥에서 잤다. 나는 지금도 여전히 마룻바닥에 있다, 전화를 들고 순교자가 된 채"(1985년 3월 20일)라고 썼다. 사랑하는 이의 곁을 지키기 위해 이렇게 하는 사람이 몇이나 되겠는가?

그러나 아치와 아모스는 점점 늙어갔고 아팠으며, 수의사에게 다녀온 아주 우울한 날 워홀은 이렇게 썼다. "나는 제드에게 개 그림 한 점을 주겠다고 말했다. 인생은 너무나 짧고 개의 삶은 더더욱 짧다. 그들은 둘다 곧 하늘로 갈 것이다."

그런데 하늘로 먼저 간 것은 앤디 워홀이었다. 그로부터 두 달 뒤인 1987년 2월 22일이었다.

주

서문

1. '9/11: 나의 용감한 안내견이 우리를 불타오르는 탑에서 안전한 곳으로 이끌었다', www.express.co.uk, 2011년 9월 11일.

1. 태초에

1. 니컬러스 글라스, '지상에서 가장 오랜 예술 갤러리', 『선데이 텔레그래프』, 2003년 12월 28일.

2. 미에트제 제르몬프레, 마르티나 라즈니코바갈레토바, 미하일 V. 사블린, '체코 공화국 프르제드모스티 유적지의 초기 구석기시대 개의 두개골', 『고고학 저널』, XXXIX(2012), pp.184~202.

3. 같은 책.

4. 조지 캐틀린, 『북아메리카 인디언의 태도, 관습, 환경에 대한 편지와 메모―8년간 북아메리카에서 가장 야생적인 부족들 여행 기록』, 1832, 33, 34, 35, 36, 37, 38, 39…, 2판(런던 1841).

5. 『브리타니카 백과사전』, '서양 회화, 초기 고전시대', www.britannica.com, 2016년 11월 접속.

6. '마르가리타의 묘비명', www.britishmuseum.org, 2016년 11월 접속.

7. 메리 보이스 교수, '조로아스터교의 개', www.cais-soas.com, 벤디다드 13.49 참조, 2017년 5월 21일 접속.

8. 같은 자료, 벤디다드 15.19, 2017년 5월 21일 접속.

9. 같은 자료, 사라졌으나 번다히슌의 팔레비어 번역으로 남은 아베스타 구절(번역. 앵클레사리아, 13.28).

10. 같은 자료, 메리 보이스, '조로아스터교의 개', www.cais-soas.com, 2019년 5월 4일 접속.

11. 같은 자료, 사예스트 네 사예스트(Šayest nê Šayest) 2.7 인용.

12. 피터 클락, 『조로아스트교―고대 믿음 소개』(브라이턴, 1988), pp. 81~89.

13. 메리 보이스, 『조로아스트교도―종교적 믿음과 실행』(런던, 보스턴, 헨리, 1979), p.158.

14. 메리 보이스 교수, '조로아스터교의 개', www.cais-soas.com, 2017년 5월 21일 접속.

15. 펠리페 솔리스 올긴, '아즈텍시대 예술', 에두아르도 마토스 목테주마와 펠리페 솔리스 올긴, 〈아즈텍〉 전시회 카탈로그, 왕립예술아카데미, 런던(2002).

16. 알프레도 로페즈 오스틴, '아즈텍의 세계관,

17. 그림140, '숄로틀의 머리', 같은 자료.

18. 같은 자료의 현장 전시 설명, 『자연세계』.

19. '1500년 동안 샤먼이 지키는 수갱식 분묘', www.thehistoryblog.com, 2014년 3월 23일.

20. 로버트 로젠블럼, 『예술 속의 개』(런던, 1988), p.87.

21. 갤러리레이블, 2009, 루피노 타마요, 「동물」, www.moma.org/collection, 2017년 12월 7일.

2. 최상위 포식자

1. 케이트 스미스, 『신으로 향하는 안내, 보호, 선물』, (옥스퍼드, 2006).

2. '사막 사냥 파편', http://metmuseum.org/art/collection, 2016년 12월 12일 접속.

3. E.C.애시, 『개와 개 역사 그리고 발달』(런던, 1927).

4. 패트릭 F. 홀리한, 『파라오의 동물 세계』(카이로, 1996), pp.67~9.

5. 해나 오즈번, '하이에나 버거? 사우디 야생고기 취향이 멸종 초래', www.ibtimes.co.uk, 2013년 6월 21일.

6. 가스통 III 페뷔스, 푸아 공작, 이언 몽크 옮김, 『가스통 페뷔스의 사냥의 책』(마드리드, 2002), p.24.

7. 가스통 III 페뷔스, 푸아 공작, 빌헬름 슐라그 해설, 『가스통 페뷔스의 사냥의 책』(런던 1998), p.31.

8. 같은 책, p.33.

9. 마크 브라운, '에드윈 랜드시어의 창에 꽂힌 수달―끔찍한 회화의 보기 드문 전시', www.theguardian.com, 2010년 5월 9일.

10. 로자 보뇌르, 「브리조」, http://wallacelive.wallcecollection.org, 2016년 6월 15일 접속.

11. 캐서린 맥도너, 『개와 고양이 통치』(런던, 1999), p.8.

12. 메리 모턴, 콜린 B. 베일리 등의 에세이, 〈우드리의 동물 회화〉 전시 카탈로그, J.폴게티미술관, 로스앤젤레스, 슈베린 주립미술관, 휴스턴 미술관, 루트빅슬루스트 궁전, 독일(로스앤젤레스, CA, 2007), p.12.

13. 로이드 그로스먼, 『개 이야기』(런던 1993), p.147.

14. 해밀턴 헤이즐허스트, '야생 동물을 쫓다― 베르사유의 루이 15세의 작은 갤러리', 『예술 단신』, LXVI/2(1984), pp.224~36.

15. 그자비에 살몽, 〈베르사유, 루이 15세의 이국적 사냥〉 전시회 카탈로그, 피카르디미술관, 베르사유와 트리아농 국립미술관(파리, 1995).

16. '옛 거장과 19세기 회화', 드로잉, 수채, 판매 2415, 파트 1, 장레옹 제롬, 「사냥개의 주인」, 품목 설명,' www.christies.com, 2011년 1월 26일.

17. 제인 리, 『데랭』(옥스퍼드, 1990), p.97.

18. 「쥐 사냥꾼」, 에드윈 랜드시어 경', http://museum.wales/collections/online, 2017년 1월 25일 접속.

19. 맬컴 워너, 〈폴 멜론 베케스트―평생의 보물〉 전시회 카탈로그, 예일 영국미술센터(뉴헤이븐, CT, 2001), p.336.

20. 같은 자료.

3. 암흑시대에서 르네상스 말기까지

1. 캐슬린 워커메이클, 『중세시대 개』(런던, 2013), p.60.

2. 같은 책, p.78.

3. 케네스 클라크, 『동물과 인간』(런던, 1977).

4. '유화의 역사', www.cyberlipid.org, 2016년 3월 20일 접속.

5. '1화: 신, 신화, 유화', 「사슬에서 풀려난 르네상스」, BBC 4, 2017년 7월 6일.

6. 레이철 빌린지와 론 캠벨, '얀 반에이크의 조반니(?) 아르놀피니와 그의 아내 조반나 세나미(?)의 초상 적외선 탐상도형', 『내셔널갤러리 테크니컬 단신』, XVI (1995), pp.47~60, www.nationalgallery.org.uk.

7. '마술사', http://boschproject.org/#/artworks, 2017년 12월 20일 접속.

8. '4화: 지옥, 뱀, 거인', 「사슬에서 풀려난 르네상스」, BBC 4, 2017년 7월 27일.

9. 피에로 디 코시모, www.nationalgallery. org.uk, 2017년 6월 21일 접속.

10. 이 부분 모든 인용은 루돌포 시뇨리니, 『안드리아 만테냐의 카메라 디핀타』(만토바, 1985). 루비노 관련 모든 번역, 수지 그린, pp.186~93.

11. 콜린 아이슬러, 『뒤러의 동물』(워싱턴D.C., 런던, 1991), p.243.

12. 로버트 헤위슨, 『존 러스킨―눈에 관한 논쟁』(런던, 1976), 8장.

13. 그자비에 F. 살로몬, 〈베로네세―르네상스 베네치아의 웅장함〉 전시회 카탈로그, 내셔널갤러리, 런던(2014), pp.17~20.

14. 캐슬린 워커메이클, 『중세 애완동물』(우드브리지, 2012), p.59.

15. 그자비에 F. 살로몬, 〈베로네세―르네상스 베네치아의 웅장함〉 전시회 카탈로그, 내셔널갤러리, 런던(2014), p.71.

16. 로드릭 콘웨이 모리스, '페라라, 예르미타시 미술관과 협력, 일 가로팔로 작품 전시', www. newyorktimes.com, 2008년 4월 18일.

17. '야코포 달 폰테(야코포 바사노, 바사노 델 그라파), 「나무 밑동에 묶어둔 사냥개 두 마리」', http://cartelen.louvre.fr, 2017년 9월 21일 접속.

4. 개, 홀로 서다

1. '야코포 달 폰테(야코포 바사노, 바사노 델 그라파, 1510~92), 「나무 밑동에 묶어둔 사냥개 두 마리」(1548)', http://cartelen.louvre.fr, 2017년 9월 21일 접속.

2. 알레산드로 발라린, 줄리아나 에리카니, 〈야코포 바사노와 눈의 놀라운 속임수〉 전시회 카탈로그, 바사노델그라파 시립미술관(밀라노, 2010), p.87.

3. 미겔 팔로미르 편집, 〈틴토레토〉 전시회 카탈로그, 그라도 국립미술관, 마드리드(2007).

4. E.C. 애시, 『개와 개 역사 그리고 발달』(런던, 1927).

5. '황제의 살루키', http://harvardmagzine.com.

6. 〈렘브란트 다만 혼자서〉, 크리스토퍼 화이트, 크벤틴 뷔벨롯 편집, 내셔널갤러리, 런던, 1999/마우리츠호이스 왕립미술관, 헤이그, 1999~2000(런던, 헤이그, 뉴헤이븐, 1999), pp.18~19.

7. H. 페리 채프먼, 『렘브란트 자화상―17세기 자기정체성 연구』(프린스턴, 뉴저지, 1990).

8. 제이컵 로젠버그, 『렘브란트』(캠브리지, MA, 1964), p. 37.

9. 〈렘브란트 다만 혼자서〉, pp.18~19.

10. 아리스토텔레스, 『니코마코스 윤리학,

1170a25』, '코기토 에르고 숨', http://en.
wikipedia.org/wiki, 2017년 8월 25일.

11. 브라이언 슈얼, '나는 내 사랑하는 개를 잃느니
차라리 예술을 잃겠다', www.express.co.uk,
2013년 10월 27일.

12. 데이비드 호크니, 피터 콘래드의 인터뷰,
『업저버』, 52(1992년 10월 25일).

13. 로지나 버클런드, 티모시 클라크, 시게루
오이카와, 『일본 야생동물—가나와베 교사이의
동물 그림』(런던, 2006), p.27.

14. 같은 자료.

15. 아르네 에굼, 『뭉크와 사진』(뉴헤이븐, 런던,
1989).

16. 에드바르 뭉크, 『일기』, 1892년 1월 22일.

17. 캐서린 휘슬러, 『애슈몰린미술관의 바로크와
후기 회화』(런던, 2016), 이미지44.

18. 클로드 당트네세 외, 『개의 삶』(파리, 2000), p.16.

19. 메리 모턴 편집, 〈우드리의 동물 회화〉 전시회
카탈로그, J.폴게티미술관, 로스앤젤레스,
휴스턴 미술관, 텍사스, 독일 슈베린
주립미술관(로스앤젤레스, 2008), p.12.

20. 로버트 파운틴, 알프레드 게이츠, 『스터브스의
개』(런던, 1984), p.13.

21. 같은 책, p.15.

22. 로빈 블레이크, 『스터브스』(런던, 2005), p.260.

23. 데스먼드 쇼테일러, 「웨일스 왕자 페이튼」,
조지 스터브스, www.royalcollection.org.uk,
2017년 1월 15일 접속.

24. 로버트 로젠블럼, 『예술 속의 개』(런던, 1988),
p.29.

25. 로런스 리빈, '필립 레이나글의
「놀라운 음악하는 개」', 『미술 속 음악』,
XXIII/1~2(1988), pp.97~100.

26. 앤디 워홀, 『앤디 워홀 일기』, 팻 해케트
편집(런던 2010), p.516.

27. 다이앤 퍼킨스, '토머스 게인즈버러,
트리스트럼과 폭스', www.tate.org.uk, 2003년
8월.

28. 마이클 로젠탈, 마틴 마이런 편집, 〈게인즈버러〉
전시회 카탈로그, 테이트갤러리, 런던,
내셔널갤러리, 워싱턴, 보스턴 미술관(런던,
2002), 카탈로그 no.107.

29. '미술과 문학에서 뉴펀들랜드',
www.ncanewfs.org, 2017년 12월 22일 접속.

30. W. 코스모 몽크하우스, 『왕립미술협회 회원
에드윈 랜드시어 경의 작품』(런던, 1877).

31. '콩스탕 트루아용의 사냥터지기와 개', www.
musee-orsay.fr, 2017년 2월 18일 접속.

32. 데버라 코트너, 『미국 나이브 회화』(워싱턴 D.C,
캠브리지, 1992), p.380.

33. 니콜라이 골, 이리나 마모노바, 마리아
할투넨 외, 폴 윌리엄스 번역, 『예르미타시의
개들』(런던, 2015), pp.167~9.

34. '훌륭한 식용 개', http://caninechronicle.com,
2018년 8월 9일 접속.

35. 진 마리 케리, '눈을 감고—프란츠 마르크의 「눈
속에 누운 개」', 『문헌학을 위한 디지털 저널』,
텍스트프랙시스, XII(2016년 1월), www.uni-
muenster.de/textpraxis.

36. 로젠블럼, 『예술 속의 개』(런던, 1988), p.78.

37. 데이비드 롭슨, "'눈'을 뜻하는 에스키모 단어는
진짜 50개가 있다", www.washingtonpost.
com/national/health-science, 2013년 1월
14일.

38. 케리, '눈을 감고'

39. 같은 자료.

5. 나의 절친과 나

1. 카를로 루도비코 라지이안티, 리차 라지이안티 콜로비, 『국립고고학미술관, 멕시코시티』(뉴욕, 1970), pp.18~19.

2. 해나 E. 매칼리스터, '고대 근동의 미술', 『메트로폴리탄미술관』, XXXIV/8(1939), p.197.

3. 니콜라이 골, 이리나 마모노바, 마리아 할투넨 외, 폴 윌리엄스 번역, 『예르미타시의 개들』(런던, 2015), p.140.

4. M. 팔로미르, '티치아노의 「페데리코 곤차가, 1대 만토바 공작」', www.museodelpradi. es/en/the-collection, 2017년 5월 접속.

5. M. 팔로미르, '티치아노의 「카를 5세와 개」', www.museodelpradi.es/en/the-collection, 2017년 5월 접속.

6. 캐서린 맥도너, 『개와 고양이 통치』(런던, 1999), p.77.

7. 요아네아트 스퍼서르, '피에르 루스 컬렉션을 방문하는 대공', www.thewalters.org/ chamerofwonders, 2017년 여러 날에 접속.

8. 캐서린 배처, '장 오노레 프라고나르의 「개와 함께 있는 여인」', www.metmuseum.org, 2016.

9. 코스모 W. 몽크하우스, 『왕립미술협회 회원 에드윈 랜드시어 경의 작품』(런던, 1879/80). 1장, p.87.

10. 에드윈 랜드시어 경, 「케임브리지 공주 메리와 뉴펀들랜드 개 넬슨」, www.royalcollection. org.uk, 2017년 5월 접속.

11. 알프레드 드드뢰, 「품목 설명, 말을 잡고 있는 아프리카 신랑과 개」, www.christies.com/ lotfinder, 2006년 5월 19일.

12. '노먼 록웰—간략한 전기', http://collections. nrm.org/about, 2017년 9월 접속.

13. 노먼 록웰, 「집을 떠나며」, http://collections. nrm.org, 2017년 9월 접속.

14. 존 러스킨, 『현대 화가들』 1권(런던, 1843).

15. 『가디언』, 2002년 12월 29일, p.10.

16. 「알렉스 콜빌」, 안드레아스 슐츠 감독(베를린, 2010).

17. 헬렌 J. 도, '알렉스 콜빌의 매직 리얼리즘', 『아트 저널』, XXIV/4(1965년 여름), pp.318~29; 동부 화가 여섯 명, 전시회 카탈로그, 캐나다 내셔널갤러리, 오타와(1961), 화가의 대사.

18. 앤드루 헌터 편집, 〈콜빌〉 전시회 카탈로그, 온타리오 아트갤러리, 토론토, 캐나다 내셔널 갤러리, 오타와(프레더릭턴, 뉴브런즈윅, 2014), '알렉스 콜빌', www.gallery.ca, 2017년 6월 접속.

19. 작가에게 보낸 존 워너콧의 이메일, 2016년 11월 16일, 2017년 1월 29일.

20. 세레나 데이비스, '스튜디오에서—존 워너콧', 2005년 11월 1일, www.telegraph.co.uk.

6. 삶과 예술에서 모델로서의 개의 역할

1. 캐서린 맥도너, 『개와 고양이 통치』(런던, 1999), p.79.

2. 리처드 애버딘, '빌린 개', 『실행과 현실― 그랜드 스트리트의 에세이』, 벤 소넌버그 편집(뉴브런즈윅, NJ, 1989).

3. 로버트 토르치아, '에드워드 호퍼의 「케이프 코드의 저녁」', www.nga.gov, 2016년 9월 29일. 쏙독새는 숲가에 사는 미국 새로 울음소리가 특이하다.

4. 같은 자료.

5. '쿠르베 말하다', www.musee-orsay.fr/en/
collections/coubert-dossier/coubert-
speaks.html, 2018년 10월 31일 접속.

6. 귀스타브 쿠르베,「화가의 아틀리에」,
www.musee-orsay.fr/en/collections/works-
in-focus, 2017년 9월 접속.

7. 쥘 프랑수아 펠릭스 플뢰리휘송(1820~89,
세브르), 필명은 샹플뢰리, 프랑스 미술비평가,
소설가, 그림과 소설에서 리얼리즘 운동의 강력
지지자. 1869년 대단히 성공적인 저서『고양이,
역사, 풍속, 관찰, 일화』출간.

8. 윌리엄 웨그먼, '사진의 기술,' 테드 포브스 촬영,
www.youtube.com, 2016.

9. 일레인 루이, '예술가와 개에게 감정은
상호적이다', www.newyorktimes.com,
1991년 2월 14일.

10. 윌리엄 웨그먼, '서부 비디오아트—모카티브이',
MOCA, www.youtube.com, 2013년 3월.

11. '동물과의 동행—윌리엄 웨그먼의 개와 사진',
비디오, 모건라이브러리앤드뮤지엄, www.
themorgan.org에서도 이용 가능.

12. 데이비드 호크니,『개의 나날』(런던, 1998), 서문.

13. 같은 책.

14. 로버트 브래드포드가 저자에게 보낸 이메일.

15. 같은 자료.

7. 예술로나, 실제로나 장식품으로서의 개

1. 클로드 당트네세 외,『개의 삶』(파리, 2000),
p.122.

2. E. C. 애시, '페키니즈',『개와 개 역사와
발달』(런던, 1927), pp.616ff.

3. '루티, 훔쳐온 페키니즈,' http://national
purebreddogday.com, 2015년 12월 23일.

4. '루티 프레드리히 키,' http://royalcollection.
org.uk/collection, 2017년 4월 접속.

5. 로저 윌리엄스 경,『저지대 국가의 조치』(런던,
1618), p.49.

6. 캐서린 맥도너,『개와 고양이 통치』(런던, 1999),
p.245.

7. 로저 윌리엄스 경, D. W. 데이비스 편집,『저지대
국가의 조치』, 1618(뉴욕, 1964),

8. 얀 비크,「네덜란드 마스티프(올드
버튜라 불렸다)와 배경 속 던햄 매시」,
스탬포드컬렉션(내셔널트러스트), www.
nationaltrustcollections.org.uk, 2017년 4월
접속.

9. 캐서린 맥도너,『개와 고양이 통치』(런던, 1999),
p.245.

10. '퍼그',『옥스퍼드 영어사전』(옥스퍼드, 1989).

11. 주세페 데 니티스,「여인과 개」, http://
museorevoltella.it, 2018년 10월 31일 접속.

12. 버클리 라이스,『줄의 저 끝』(보스턴, MA, 토론토,
1965), pp.194~213.

13.「퍼피」, www.guggenheim-bibalo.eus/en/
works/puppy-3.

14. 저자에게 보낸 로버트 브래드포드의 이메일.

15. 하워드 카터 경, '투탕카멘—그의 하운드와
사냥',『카셀스 매거진』(1927년 5월).

16. www.inspiringquotes.us/author/9413-vita-
sackville-west/p.9.

17. 주디스 와트,『보그의 개』(런던, 2009),
pp.14~15.

18. 같은 책, pp.30~31.

19. 더글러스 쿠퍼, '폴 고갱,' www.britanica.

com/biography, 2017년 9월 접속.

20. 폴 고갱, 「아레아레아」, www.musee-orsay.
fr/en, 2017년 5월 접속.

21. 피에르 보나르, 「여명 또는 크로켓 선수」,
www.musee-orsay.fr/en, 2017년 5월 접속.

22. 사뮐 판호흐스트라턴, 「집 내부 풍경」, www.
nationaltrustimages.org.uk, 2017년 7월 접속.

23. 아멘 이 레온, 「꽃과 개가 있는 정물화」, www.
museodelprado.es/the-collecttion, 2017년
7월 접속.

24. '다이아몬드 개 재고―올슨 피엘라르트 인터뷰,'
http://guypeellaert.org/news, 2014년 8월
24일.

25. 같은 자료.

8. 예술가의 가장 친한 친구

1. 코스모 몽크하우스, 『에드윈 랜드시어 경의
작품』(런던, 1879/80), 6장.

2. '예르미타시 세계 박물관의 걸작,'
프리다 칼로, 「원숭이와 함께 있는 자화상」,
돌로레스올메도미술관, 소치밀코, 멕시코,
www.hermitagemuseum.org/wps/portal/
hermitage, 2015년 11월 4일.

3. 프리다 칼로, 『프리다 칼로의 일기』(런던, 1995),
p.211.

4. '예르미타시 세계 박물관의 걸작,' 프리다 칼로,
「원숭이와 함께 있는 자화상」.

5. 콜린 아이슬러, 『뒤러의 동물』(워싱턴D.C. 런던,
1991), 1장.

6. 같은 책, 7장.

7. 「호가스―화가와 그의 퍼그」, BBC4, 2014년 3월
26일.

8. R. 폴슨, 『호가스―그의 삶, 예술, 시간』(런던,
1971), 1권, p.205.

9. 윌리엄 호가스, 「조지 그레이엄 경 선장,
1715~47, 그의 캐빈에서」, http://collections.
rmg.uk, 2018년 11월 5일 접속.

10. 폴슨, 『호가스』 I, p.4.

11. 같은 책, p.397.

12. J. V. G. 말레, '도자기에 나타난 호가스의 퍼그',
『빅토리아앨버트미술관 단신』, III(1967~68),
pp.45~54.

13. 줄리아 프레이, 『툴루즈로트레크―삶』(런던,
1994), p.98.

14. 앙리 프뤼쇼, 험프리 헤어 번역,
『툴루즈로트레크』(런던, 1960).

15. 게일 머레이, 『툴루즈로트레크, 형성기,
1878~91』(옥스퍼드, 1991) p.194.

16. 허버트 D. 쉼멜 편집, 『앙리 드 툴루즈로트레크
서간집』(옥스퍼드, 1991), p.41.

17. 로버트 로젠블럼, 『예술 속의 개』(뉴욕, 1988),
p.58.

18. 리처드 도먼트, '예술이 하는 일', 『뉴욕 리뷰
오브 북스』(2005년 12월 1일).

19. 마이클 키멀만, '회화의 꿈의 세계, 비밀을
서서히 드러내다,' www.nytimes.com, 1998년
6월 19일.

20. 존 리처드슨, 『피카소의 삶 I―
1881~1906』(런던, 1991~2007), p.298.

21. 존 리처드슨, 『피카소의 삶』(런던, 1991~2007),
2권, 1913, 5월.

22. 브라사이, 『피카소&CO』(런던, 1967), p.74.

23. 앙드레 말로, '피카소가 말했다, 왜 보는 것이
보이는 것이라 단정하느냐고? 말로와 거장의
대화', www.nytimes.com, 1975년 11월 2일.

24. 수지 그린, '파블로의 개의 날들', 『가디언 매거진』, 2001년 9월 8일.

25. 데이비드 더글러스 던컨, 『럼프—피카소를 먹어버린 개』(런던, 2006), p.61

26. 데이비드 더글러스 던컨, 『굿바이 피카소』(런던, 1974), p.54.

27. 데이비드 더글러스 던컨, 『비바 피카소』(뉴욕, 1980).

28. 그린, '파블로의 개의 날들.'

29. 던컨, 『비바 피카소』, 서문.

30. 같은 책.

31. 이리스 뮐레르베스테르만, 〈뭉크〉 전시회 카탈로그, 현대미술관, 스톡홀름, 뭉크미술관, 오슬로, 왕립미술아카데미, 런던(런던, 2005).

32. 앤디 워홀, 『앤디 워홀 일기』(런던 2010), pp.xvii-xviii.

33. 브레트 소콜, '아치 워홀을 만나다, 미술세계에서 두번째로 유명한 닥스훈트,' www.nytimes.com, 2017년 7월 17일.

Aldin, Cecil, *An Artist's Models* (London, 1930)

Anthenaise, Claude d', et al., *Vies de chiens* (Paris, 2000)

Ash, E. C., *Dogs and their History and Development* (London, 1927)

Ballarin, Alessandro, and Giuliana Ericani, *Jacopo Bassano e lo stupendo inganno dell'occhio*, exh. cat., Museo civico di Bassano del Grappa (Milan, 2010)

Blake, Robin, *Stubbs* (London, 2005)

Boyce, Mary, *Zoroastrians: Their Religious Beliefs and Practices* (London, Boston and Henley, 1979)

Brassaï, *Picasso & Co.* (London, 1967)

Buckland, Rosina, Timothy Clark and Shigeru Oikawa, *A Japanese Menagerie: Animal Pictures by Kanawabe Kyōsai* (London, 2006)

Chapman, H. Perry, *Rembrandt's Self-portraits: A Study in Seventeenth-century Identity* (Princeton, nj, 1990)

Clark, Kenneth, *Animals and Men* (London, 1977)

Dow, Helen J., 'The Magic Realism of Alex Colville', *Art Journal*, xxiv/4 (Summer 1965), pp. 318–29

Duncan, David Douglas, *Goodbye Picasso* (London, 1974)

—, *Viva Picasso* (New York, 1980)

Eisler, Colin, *Dürer's Animals* (Washington, D.C, and London, 1991)

Fountain, Robert, and Alfred Gates, *Stubbs' Dogs* (London, 1984)

Frey, Julia, *Toulouse-Lautrec: A Life* (London, 1994)

Gaston III Phoebus, Count of Foix, commentary by Wilhelm Schlagg, *The Hunting Book of Gaston Phébus* (London, 1998)

Germonpré, Mietje, Martina Láznicková-Galetová and Mikhail V. Sablin, 'Palaeolithic Dog Skulls at the Gravettian Predmostí site, the Czech Republic', *Journal of Archaeological Science*, xxix (2012), pp. 184–202

Gol, Nikolai, Irina Mamonova, Maria Haltunen et al., trans. Paul Williams, *The Hermitage Dogs* (London, 2015)

Grossman, Loyd, *The Dog's Tale* (London, 1993)

Hewison, Robert, *John Ruskin: The Argument of the Eye* (London, 1976)

Houlihan, Patrick F., *The Animal World of the Pharaohs* (Cairo, 1996)

Hunter, Andrew, ed., *Colville*, exh. cat., Art Gallery of Ontario, Toronto, and at the National Gallery of Canada, Ottawa

(Fredericton, New Brunswick, 2014)

MacDonogh, Katharine, *Reigning Cats and Dogs* (London, 1999)

Moctezuma, Eduardo Matos, et al., *Aztecs*, exh. cat., Royal Academy of Arts, London (2002)

Monkhouse, Cosmo W., *The Works of Sir Edwin Landseer,* RA (London, 1877)

Morton, Mary, et al., *Oudry's Painted Menagerie*, exh. cat., J. Paul Getty Museum, Los Angeles, Staatliches Museum Schwerin, Museum of Fine Arts, Houston and Schloss Ludwigslust, Ludwigslust, Germany (Los Angeles, ca, 2007)

National Gallery of Canada, Ottawa, *Six East Coast Painters*, exh. cat. (Ottawa, 1961)

Paulson, R., *Hogarth: His Life, Art and Times* (London, 1971)

Rice, Berkeley, *Other End of the Leash* (Boston, MA, and Toronto, 1965)

Richardson, John, *A Life of Picasso* (London, 1991–2007)

Rosenblum, Robert, *The Dog in Art* (London, 1988)

Salmon, Xavier, *Versailles: les chasses exotiques de Louis* XV, exh. cat., Musée de Picardie and Musée national des château de Versailles et de Trianon (Paris, 1995)

Salomon, Xavier, *Veronese: Magnificence in Renaissance Venice*, exh. cat., National Gallery, London (2014)

Signorini, Rodolfo, *Opus hoc tenue: la camera dipinta di Andrea Mantegna* (Mantova, 1985)

Smith, Kate, *Guides, Guards and Gifts to the Gods* (Oxford, 2006)

Walker-Meikle, Kathleen, *Medieval Dogs* (London, 2013)

Warhol, Andy, ed. Pat Hackett, *The Andy Warhol Diaries* (London, 2010)

Warner, Malcolm, *The Paul Mellon Bequest: Treasures of a Lifetime*, exh. cat., Yale Center for British Art (New Haven, ct, 2001)

Watt, Judith, *Dogs in Vogue* (London, 2009)

White, Christopher, and Quentin Buvelot, eds, *Rembrandt by Himself*, exh. cat., National Gallery, London, 1999, and the Royal Cabinet of Paintings Mauritshuis, The Hague, 1999–2000 (London, The Hague and New Haven, ct, 1999)

감사 인사

이 책에 도움을 준 많은 사람들과 기관에 감사한다. 이들의 도움이 없었다면 이 책의 절반도 쓰지 못했을 것이다. (감사의 마음이 좀 덜한 이들도 있는데…… 본인들이 알 것이다.) 제인트 제임스의 런던 도서관에는 잘 알려진 것이든, 그렇지 않은 것이든 미술 서적이 매우 많으며 런던 도서관이 없었다면 이 책의 내용이 덜 다채로웠을 것이다. 그리고 런던 도서관의 직원들을 칭찬하지 않을 수 없다. 성실히, 때로는 업무 범위를 넘어설 때에도, 낯선 구석에서, 나는 예측조차 못한 책들을 찾아 연구에 도움을 주었다. 턴브리지 웰스의 애드리언 해링턴 희귀도서와 홀스서점의 라틴학자 제임스 머레이에게 감사를 표한다. 그는 친절하게도 르네상스시대 곤차가 가문의, 특히 루도비코의 충직한 친구였던 루비노의 무덤에 새겨진 라틴어 번역을 해주었다. 초상화가, 왕립초상화가협회 회원, 영국 훈작사인 존 워너콧에게도 고마움을 전한다. 그는 그의 작품에 대한 통찰력과 작품「네 살 프레우치와 함께 있는 110세 재닛 시드 로버츠 부인」「비스듬히 누운 누드화, 아름다운 여인을 보며」를 제공하고 그 사용을 허락해주었다. 화가이자 사진작가 윌리엄 웨그먼과 크리스틴 버긴에게「낮은 임스 의자」사진 제공과 사진 사용 허락에 대해 감사의 말씀드린다. 화가 제이미 웨스와 마리 베스 돌란에게「A. W. 술에 취해 작업하기」작품 제공과 사용 허락에 감사드린다. 필립물드회사에 저작권 있는

작품인 식민지 화파의 「하인과 작은 개」 사용을 허가해준 관대함에 고마움을 표한다. 알렉스 콜빌/앤 콜빌 재단에 「아이와 개」 그림의 제공과 사용 허가에 감사한다. 이탈리아 화가 루카 벨란디에게 「붉은 노래」 사용 허락과 그의 영국 갤러리, 핌리코의 랜섬에 작품 사진 촬영 시간을 허가해준 것에 감사한다. 버지니아 미술관의 미셸 멀링 박사, 유럽 미술팀 팀장이자 큐레이터 폴 멜론, 이미지 저작권 코디네이터 하월 W. 퍼킨스, 이모든 분들에게 제임스 바렌저의 「준마를 탄 사냥꾼 조너선 그리핀과 더비 백작의 사슴 사냥개들」의 사진 촬영 및 사용 허락에 감사한다. 뛰어난 트롱프뢰유 화가인 앨런 웨스턴에게 「잭 러셀」 이미지 사용을 허락해준 것에 감사한다. 디어하운드를 좋아하는 훌륭한 조각가 로버트 브래드포드에게 「닥스훈트」 「디어하운드 머리」 「아티」 등 멋진 작품을 제공하고 사용을 허락해준 것에 감사한다. 영국 미술관의 큐레이터 리처드 블러턴에게, 여러 해 전 앵무새를 탄 시바의 이미지를 알려준 것에 감사한다. 이제야 진가를 발휘했다. 클라이브 헤드와 블레인스에게 미래에 대한 예리한 시각을 보여주는 「샌프란시스코 풍경」을 허락해준 친절함에 감사의 말을 전한다. 또한 런던 국립초상화미술관의 자힌 케이저에게 검색 소프트웨어를 개선해준 것에, 개와 함께 있는 인물초상화를 검색할 수 있도록 도움을 준 것에 감사 인사를 전한다. 샌프란시스코 현대미술관에 다이도 모리야마의 「미자와」를 제공해준 친절함에 감사한다. 그런데 나는 사진가에게 이메일과 갤러리를 통해 연락을 취했으나 사용 허가에 관한 답장을 받지 못해 아쉽게도 이 이미지를 사용하지 못했다. 미국의 미술관들도 대단히 관대했지만, 그중에서도 특히 뉴욕 메트로폴리탄 미술관, 워싱턴의 내셔널갤러리오브아트, 볼티모어의 월터스 등에 감사 인사를 표하고 싶다. 마지막으로, 누구 못지않게 감사한 나의 출간인 리

액션북스의 마이클 리먼에게 이야기하고 싶다. 그와 그의 통찰력이 없었
더라면 이 책은 아예 존재하지 않았을 것이다. 내가 잊은 사람이 혹여 있
다면, 사과의 말씀과 그래도 여전히 감사하다는 말씀을 전하고 싶다.

늦대의 한 갈래가 개로 진화한 시기는 지금으로부터 2~4만 년 전이라고 학자들은 추정한다. 극도로 단순화시키자면, 상대적으로 덜 사나운 늦대들이 인간 무리 주변을 맴돌며 인간이 사냥해 배를 채우고 남긴 짐승 찌꺼기를 먹어 치우다가 길들여졌다는 것이다. 흥미롭게 본 영화「알파」(2018)는 후기구석기시대 황량하고 거친 유럽대륙을 배경으로 무리에서 떨어지게 된 인간 소년과 상처 입은 늦대 한 마리가 동지가 되고 친구로 발전하며 함께 생존하는 과정을 그리고 있다. 수천 년 혹은 수만 년에 걸친 길들이기를 축약하여 영상화한 것인데 소년과 소년의 부족이라면 그 개가 된 늦대를 동굴 벽화 혹은 토기 등 어떤 방식으로든 형상화하지 않았을까. 이렇듯 미술과 미술비평이라는 말이 만들어지기 훨씬 이전 이미 개는 존재했고 인간과 개의 유대 관계도 형성되어 있었으며 개의 모습이 미술품으로 남겨지고 있었다.

이 아름다운 책『나의 절친』을 쓴 수지 그린은 동물을 연구하고 동물에 관한 글을 쓰는 작가이다. 저자는 처음에는 박제된 개에서 인스타그램의 개에 이르기까지 광범위한 문화사 속에서 개를 다루는 큰 프로젝트를 구상했으나(저자는 개의 패션에 관한 책도 출간한 바 있다) 일단은 범위를 좁혀 미술에 초점을 맞추기로 한다. 인간과 개의 역사가 시작된 이후 거의 모든 문화권에서 개를 그리고 조각해왔으며, 지금 이 순간에도 개

가 작품으로 남겨지고 있기 때문이다. 저자는 개가 있었기에 인간의 문명과 문화가 훨씬 더 일찍 꽃피울 수 있었다고 생각한다. 개는 사냥과 사냥한 식량의 운반을 수월하게 했고, 사나운 포식자들과 맞서 싸우고 추울 때면 온기를 제공해 인간 생존에 도움을 주었으며, 죽어서는 털과 가죽을 제공했다. 가축을 키우는 일에 동업자가 되었고 바쁜 어른들을 위해 아이들의 보호자 역할을 했으며, 아이, 어른 할 것 없이 친구가 되어 곁을 지키며 불안을 쫓고 마음의 안정을 가져다주었다. 저자는 이러한 시선으로 선사시대부터 현대에 이르기까지 미술사를 주의 깊게 살피며 개가 어떻게 표현되어 있는지, 그것이 미술뿐 아니라 종교와 정치, 문화에서 어떤 의미를 지니는지도 섬세하게 기록한다. 저자는 또한 이런 따뜻한 시선과는 전혀 다른 시각이 존재했음을 확인하고 그 현상과 결과물도 객관적으로 소개하며 이 책이 반려견과 함께 생활하는 이들, 개를 사냥의 동지로 삼는 이들, 그리고 미술과 사회문화 현상에 관심 있는 이들 모두에게 읽힐 수 있기를 바란다.

『나의 절친』의 원제는 『Dogs in Art』이다. 처음에는 '미술사'가 들어가는 제목을 가제로 붙이고 번역 작업에 들어갔지만, 첫 장부터 협의의 '미술사'로 한정하기에는 저자의 시야 범위가 상당히 넓고 다루는 지식의 깊이도 꽤 깊다는 것을 알 수 있었다. 원래 저자 의도대로 문화사적인 시각이 강했고 따라서 검색과 관련 글 읽기(사실 모든 번역의 기본 작업이기는 하다)에 들인 시간이 꽤 많았으나 진심으로 즐거운 과정이었다. 선사시대와 고대를 거쳐 르네상스와 근현대로 오면 예술가들의 반려견에 얽힌 이야기들이 펼쳐지는데 잠시도 눈을 떼지 못할 만큼 흡인력이 강했다. 무엇보다 평소에 보기 힘들었던, 혹은 보고도 제대로 알아차리지 못했거나 합당한 관심을 두지 않았던 많은 개를 주제로 한 그림, 조각,

사진을 감상하는 일은 감동적이기까지 했다. 기원전의 투박한 「무릎을 꿇고 개에게 입을 맞추는 여인」 테라코타를 보았을 때는 그 작은 생명을 실제로 품에 안은 듯 마음이 따뜻해졌고, 랜드시어의 「청소부의 개」를 본 순간에는 19세기 초 쓰레기를 치우며 사는 개 주인의 고단한 삶의 권태가 그대로 느껴졌다. 랜드시어의 또다른 작품 「늙은 양치기의 상주」 역시 오랫동안 바라보고 있었던 그림이다. 주인의 관을 지키고 있는 보더콜리의 상실감과 슬픔이 잔상처럼 한동안 머물렀더랬다. 미국 남북전쟁 당시 「신원미상의 병사와 개」의 유리판사진에서는 가슴이 무너져 내리는 듯한 충격을 받았다. 전쟁의 공포와 참혹함에 지친 모습이 병사와 개의 눈빛에서 고스란히 전해졌기 때문이다. 이 책에는 '도그머니티 dogmanity'라는 어휘가 등장한다. 인간에게 휴머니티가 있듯이 개에게도 도그머니티가 있어 개의 보편적 표정과 개 저마다의 특유의 성격도 존재한다는 것이다. 저자는 "진정한 예술의 과제는 소통하고 감정을 불러일으키는 일"이라고 얘기했는데, 이 책은 인간의 휴머니티와 개의 도그머니티가 어떻게 소통하고 서로의 감정을 읽으며 함께 존재하는지를 보여주는 작품으로 가득하다. 책의 제목을 『나의 절친』으로 뽑아낸 편집진의 현명한 판단에 감탄하고 감사한다.

인간은 불멸로 남는 한 방법으로 예술을 선택한다. 인간과 더불어 불멸로 남은 수많은 개들에게 '나의 절친'처럼 어울리는 이름이 어디 있을까. 『나의 절친』에게 경의를 표한다.

박찬원

이미지 협조

크레디트와 함께 표기된 숫자는 그림 번호입니다.

Photo akg-images / Erich Lessing: 60; Albertina, Vienna: 150; ⓒ 2019 The Andy Warhol Foundation for the Visual Arts, Inc. / Licensed by dacs, London: 163; The Art Institute of Chicago, Chicago: 88; photo The Artchives / Alamy Stock Photo: 99; Ashmolean Museum, Oxford: 1, 65; The Barnes Foundation, Philadelphia(ⓒ dacs 2019 photo Bridgeman Images): 78; Bayerische Staatsgemaldesammlungen, Munich: 109; courtesy the artist (Luca Bellandi): 21; Bibliotheque de L'Arsenal, Paris(photo interfoto / Alamy Stock Photo): 45; Bibliotheque Nationale de France, Paris: 25; courtesy Blains Fine Art: 81; reproduced by kind permission of the artist(Robert Bradford), ⓒ Robert Bradford: 122, 123, 138; British Library, London: 40, 86; British Museum, London: 3, 6, 11, 51, 97, 113, 125, 127; courtesy The British Sporting Trust: 132; Castello di S. Georgio, Mantua: 48, 49, 50, 52; from George Catlin, Letters and notes on the manners, customs, and condition of the North American Indians...(London, 1841): 2; photo Chronicle / Alamy Stock Photo: 119; classicpaintings / Alamy Stock Photo: 155; photo Steve Collins / Barcroft Media / Getty Images: 136; Dunham Massey, Cheshire: 130; Dyrham House, Gloucestershire (Art Collection 2 / Alamy Stock Photo): 143; Egyptian Museum, Cairo: 7; ⓒ the Estate of Guy Peellaert, all rights reserved: 146; Galleria degli Uffizi, Florence: 57; Gallerie dell'Accademia, Venice: 55; from Gazette du Bon Ton: 135; Getty Center, Los Angeles(Open Access): 64; Grand Palais Musee d'Orsay, Paris: 73, 98, 116; Greco-Roman Museum, Alexandra: 10; photos Susie Green: 2, 145; Harvard Art Museums, Cambridge(photo Harvard Art Museums / Arthur M. Sackler Museum, gift of Charles A. Coolidge): 61; Hereford Cathedral: 41; photo Heritage Image Partnership Ltd / Alamy Stock Photo: 36; Hermitage, Saint Petersberg: 56, 75, 85, 91, 99, 158(ⓒ Succession Picasso / dacs, London 2019); The David Hockney Foundation: 121(ⓒ David Hockney–photo Steve Oliver); Lady Lever Art Gallery, Port Sunlight(photo Antiques and Collectables / Alamy Stock Photo): 115; Library of Congress, Washington, dc: 82; photograpy Livius Organisation: 14; Los Angeles County Museum of Art, Los Angeles(Open Access): 18; Louvre, Paris: 28, 59, 105; photo Masterpics / Alamy Stock Photo: 73; Metropolitan Museum of Art(Open Access): 8, 9, 12, 19, 23, 24, 84, 92, 96, 111, 128, 149; Munch Museum, Oslo: 63; Munchmuseet, Stockholm: 160, 161, 162; Musee d'Art Modern, Troyes(ⓒ adagp, Paris and dacs, London 2019): 35; Musee des Arts Decoratifs, Paris: 134; Musee d'Augustine, Toulouse: 31, 53;

310

Musee de la Chasse et de la Nature, Paris: 30, 66; Musee Municipal, Saint Germainen-Laye: 44; Musee du Petit Palais, Paris: 110, 139; Musee de Picardie, Amiens: 32; Museo Civico Revoltella Galleria d'Arte Moderna Trieste: 133; Museo Dolores Olmedo Patino, Xochi, Mexico(© Banco de Mexico Diego Rivera Frida Kahlo Museums Trust, Mexico, D.F. / dacs 2019): 148; Museo Picasso, Barcelona(© Succession Picasso/ dacs, London 2019): 159; Museo Regional de Puebla, Puebla, Conaculta: 16; The Museum of Fine Arts Houston: 157; The Museum of Modern Art, New York(© D.R. Rufino Tamayo / Herederos / Mexico / Fundacion Olga y Rufino Tamayo, A.C. / adagp, Paris and dacs, London 2019): 20(digital image, The Museum of Modern Art); Museum fur Volkerkunde Neu Hofburg, Vienna: 17; National Gallery, London: 42, 47; National Gallery of Art, Washington, D.C.(Open Access): 43, 74, 77, 79, 114, 131, 153; photo National Gallery of Art, Washington, D.C.(Open Access): 54; National Gallery of Canada, Ottawa(reproduced courtesy The Estate of Alex Colville / Ann Colville): 102; National Museum, Tehran: 14; National Museum of Anthropology, Mexico City: 83; National Museum of Fine Arts, Stockholm: 67; National Museum of Wales, Cardiff(photo Heritage Image Partnership Ltd / Alamy Stock Photo): 36; photo © National Trust Images / John Hammond: 130; photo Marie-Lan Nguyen: 55; Painters / Alamy Stock Photo: 147; © the Estate of Guy Peellaert, all rights reserved: 146; from Personnages de comedie (1922): 140; Philadelphia Museum of Art: 155; photo © Philip Mould & Company: 93; Prado, Madrid: 60, 76, 87, 89, 144; private collections, 34, 62, 93, 94, 103, 104, 117, 122, 124, 138, 145, 161; photo Prudence Cuming Associates: 124; Rijksmuseum, Amsterdam: 112, 129; robertharding / Alamy Stock Photo: 7; Royal Asiatic Society, London(Colonel James Tod Collection) reproduced courtesy of Royal Asiatic Society of Great Britain and Ireland: 39; The Royal Collection, London: 69, 95, 126, 147; © Salvador Dali, Fundacio Gala-Salvador Dali, dacs 2019; Scuola di San Giorgio degli Schiavoni, Venice: 106, 107; Southampton City Art Gallery, Southampton: 141; Staatsbibliothek Preussischer Kulturbesitz, Berlin: 46; Staatliche Kunstammlungen, Dresden: 151; Staatliche Museen, Gemaldegalerie, Berlin: 58; Stadel Museum, Frankfurt: 80; The Tate, London: 71, 72, 101, 152; from Edward Topsell, The Elizabethan Zoo: A Book of Beasts both Fabulous and Authentic(London, 1607): 108; Victoria and Albert Museum, London: 26, 33, 100, 154; Virginia Museum of Fine Arts, Richmond, va: 38, 70; Wadsworth Atheneum, Hartford, ct: 142; The Wallace Collection, London (photo nmuim / Alamy Stock Photo): 27; The Walters Art Museum, Baltimore(Open Access): 4, 13, 90, 118; reproduced by kind permission of the artist(William Wegman): 120; reproduced by kind permission of the artist(Alan Weston), © Alan Weston: 145; whereabouts unknown: 29, 156; reproduced by kind permission of the artist(John Wonnacott): 103, 104; from The Works of Sir Edwin Landseer: Illustrated by Forty-four Steel Engravings and About Two Hundred Woodcuts from Sketches in the Collection of her Majesty the Queen and Other Sources: With a History of his Art-life by W. Cosmo Monkhouse(London, c. 1874): 94; reproduced by kind permission of the artist (James Wyeth)–© ars, ny and dacs, London 2019: 164; Yale Center for British Art, Conneticut, Paul Mellon Collection(Open Access): 37, 68; photo Michel Zabe: 16.

찾아보기

나의 절친

예술가의 친구, 개 문화사

초판 인쇄 2021년 8월 9일
초판 발행 2021년 8월 18일

지은이 | 수지 그린
옮긴이 | 박찬원
펴낸이 | 정민영
책임편집 | 임윤정
편집 | 김소영
디자인 | 최윤미
마케팅 | 정민호 김도윤
제작처 | 한영문화사

펴낸곳 | (주)아트북스
출판등록 | 2001년 5월 18일 제406-2003-057호
주소 | 10881 경기도 파주시 회동길 210
대표전화 | 031-955-8888
문의전화 | 031-955-7977(편집부) 031-955-2696(마케팅)
팩스 | 031-955-8855
전자우편 | artbooks21@naver.com
트위터 | @artbooks21
인스타그램 | @artbooks.pub

ISBN 978-89-6196-396-1 03600